La mirada del fotógrafo

# PICASSO

The Photographer's Gaze

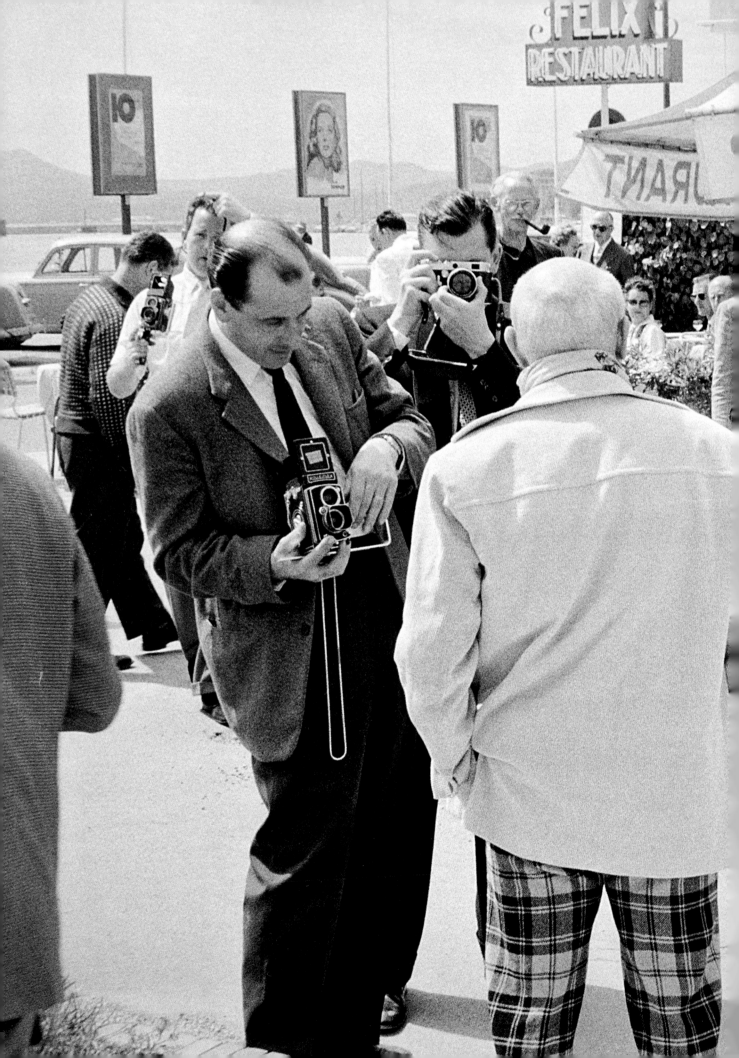

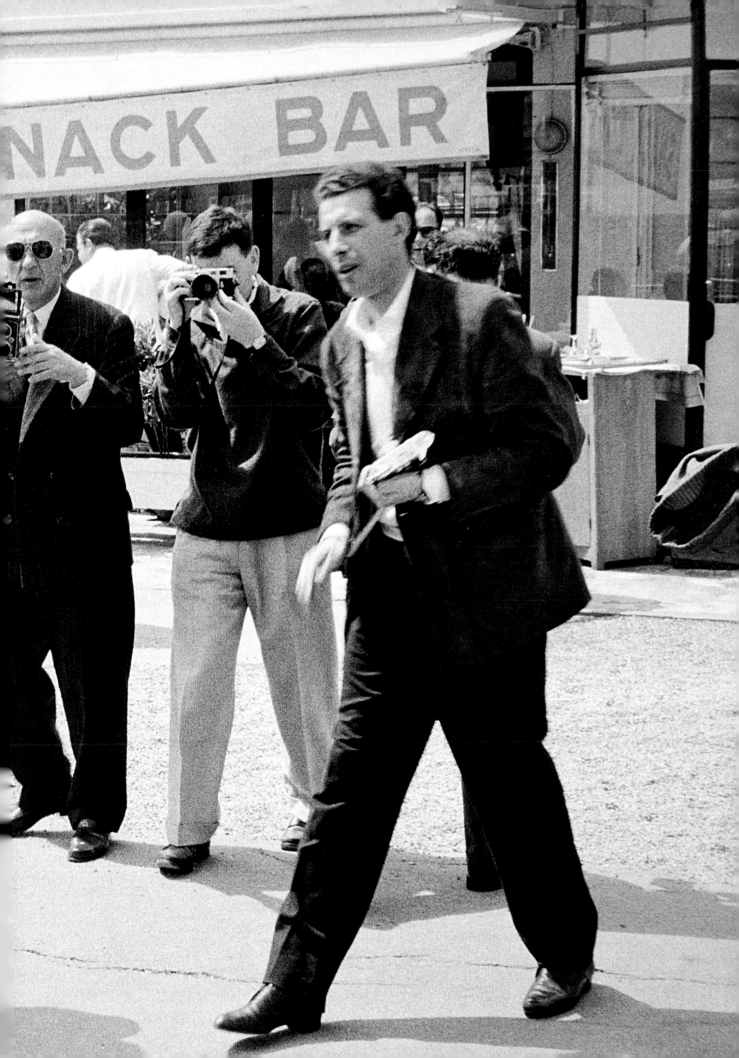

[pp. 2–3]
David Douglas Duncan
Pablo Picasso en Cannes, 1957
Pablo Picasso in Cannes, 1957

La mirada del fotógrafo

# PICASSO

The Photographer's Gaze

Fruto de una estrecha colaboración en el marco del acuerdo firmado en 2018 entre los dos museos Picasso de París y Barcelona, con el fin de promover proyectos culturales que contribuyan al conocimiento y comprensión de la obra del artista malagueño, la exposición *Picasso, la mirada del fotógrafo* reúne parte de la colección fotográfica de sus archivos personales conservados en el Musée national Picasso-Paris. La comisaria de estos fondos ha sido la encargada de proponer, con el respaldo de todo el equipo del Museu Picasso de Barcelona, una inmersión en el mundo picassiano de la mano de sus fotografías, que desvelan todas las facetas de un creador que es a la vez autor, modelo, testigo y espectador de su obra y de su vida. Este paseo fotográfico de taller en taller pretende mostrar la riqueza multidisciplinar de la obra de Picasso, en la que predomina la experimentación, en todas las técnicas y en todos los medios escogidos por el artista. Casi doscientas imágenes fotográficas de época, junto con planchas de cristal inéditas, marcan un recorrido compuesto de secciones cronológicas y enfoques temáticos, en un diálogo jalonado por obras maestras y otras sorprendentes.

Ambas instituciones se alegran de haber podido llevar a cabo este trabajo conjunto, que nos permite forjar un vínculo exclusivo, profesional y fraterno, dentro de la sólida cooperación que hemos tenido y tendremos para llevar a cabo ambiciosos proyectos en torno a este gigante del arte moderno.

Queremos expresar nuestro agradecimiento más sincero a todas las personas que han ideado, realizado y hecho posible este acontecimiento.

The product of a close collaboration within the framework of an agreement signed in 2018 by the Picasso museums in Paris and Barcelona to foster cultural programmes that contribute to the knowledge and understanding of Pablo Picasso's work, the exhibition *Picasso, The Photographer's Gaze* draws on the collection of photographs from the personal archives of the artist conserved at the Musée national Picasso-Paris. The curator of this collection was asked to delve into Picasso's universe through photography, with the help of the whole team at the Museu Picasso in Barcelona, with a view to revealing all the facets of a creator who was by turns author, model, witness and spectator of his work and life. This photographic stroll from studio to studio attempts to show the richness of Picasso's multi-disciplinary oeuvre, where experimentation predominates, whatever the medium or support. Close to two hundred vintage photographic prints and unpublished glass plates punctuate the exhibition, which is organised into chronological and thematic sections, interspersed with both major and unfamiliar works placed in dialogue with each other.

Our two institutions are delighted to have carried out this project together, and through it to forge a privileged professional and fraternal bond within a solid cooperation both past and future to carry out ambitious projects around this giant of modern art.

We would like to express our gratitude to all those who have taken part in conceiving, developing and making possible this event.

**Emmanuel Guigon**
Director
Museu Picasso Barcelona

**Laurent Le Bon**
Presidente / President
Musée national Picasso-Paris

## Agradecimientos

El Museu Picasso de Barcelona quiere expresar su agradecimiento a todos los museos y colecciones —incluidas las que han querido mantener el anonimato— que han accedido generosamente a prestar sus obras, sin la colaboración de los cuales la exposición no habría sido posible:

Bibliothèque Emmanuel Boussard, París
Colección Casanovas, Barcelona
Col·lecció Folch. Museu Etnològic i de Cultures
 del Món. Ajuntament de Barcelona
Joan Fontcuberta, Barcelona
Fundación Almine y Bernard Ruiz-Picasso
 para el Arte, Madrid
Musée national Picasso-Paris
Museo Nacional Centro de Arte Reina Sofía, Madrid
Museu Nacional d'Art de Catalunya, Barcelona
Leopoldo Pomés, Barcelona

Nuestro agradecimiento al equipo del Musée national Picasso-Paris, a su presidente, Laurent Le Bon, a Violeta Andrés, responsable de los fondos fotográficos y comisaria de la exposición, y a Laura Couvreur, por su colaboración indispensable.

Asimismo, queremos hacer una mención especial a los autores del catálogo, así como a las innumerables personas que han contribuido de manera significativa a la preparación de este proyecto:

Lluís Bagunyà, Manuel Borja-Villel, Sophie y Emmanuel Boussard, Delphine Cazus, María Choya, Yolande Clergue, Yves Coatsaliou, Isabel Fàbregues, Joaquim Ferràs Prats, Margarida Font Casanovas, Gwenaëlle Fossard, Ursula y Wolfgang Frei, Malén Gual, Anne de Mondenard, Ellénita de Mol, Marie-Élise de Morgoli, Nathalie Dioh, Guillaume Ingert, Laurence Madeline, Christophe Mauberret, Stéphanie Monnet, Juliette Pomés, Marie Rottenlöwen, Isabelle Sadys, Jean-Baptiste Sécheret, Pepe Serra, Mar Sorribas y Eduard Vallès.

## Acknowledgements

The Museu Picasso in Barcelona is grateful to all the museums and collections – including those that have chosen to remain anonymous – which have generously loaned works, without whose collaboration this exhibition would not have been possible:

Bibliothèque Emmanuel Boussard, Paris
Casanovas Collection, Barcelona
Col·lecció Folch. Museu Etnològic i de Cultures
 del Món. Ajuntament de Barcelona
Joan Fontcuberta, Barcelona
Fundación Almine y Bernard Ruiz-Picasso
 para el Arte, Madrid
Musée national Picasso-Paris
Museo Nacional Centro de Arte Reina Sofía, Madrid
Museu Nacional d'Art de Catalunya, Barcelona
Leopoldo Pomés, Barcelona

We also wish to record our gratitude to the team at the Musée national Picasso-Paris, to its president, Laurent Le Bon, to Violeta Andrés, responsible for its photographic archive and curator of this exhibition, and to Laura Couvreur, for their essential collaboration.

Likewise, we want to make special mention of the authors of the catalogue as well as the many persons who have contributed significantly to the preparation of this project:

Lluís Bagunyà, Manuel Borja-Villel, Sophie and Emmanuel Boussard, Delphine Cazus, María Choya, Yolande Clergue, Yves Coatsaliou, Isabel Fàbregues, Joaquim Ferràs Prats, Margarida Font Casanovas, Gwenaëlle Fossard, Ursula and Wolfgang Frei, Malén Gual, Anne de Mondenard, Ellénita de Mol, Marie-Élise de Morgoli, Nathalie Dioh, Guillaume Ingert, Laurence Madeline, Christophe Mauberret, Stéphanie Monnet, Juliette Pomés, Marie Rottenlöwen, Isabelle Sadys, Jean-Baptiste Sécheret, Pepe Serra, Mar Sorribas and Eduard Vallès.

Sumario

Contents

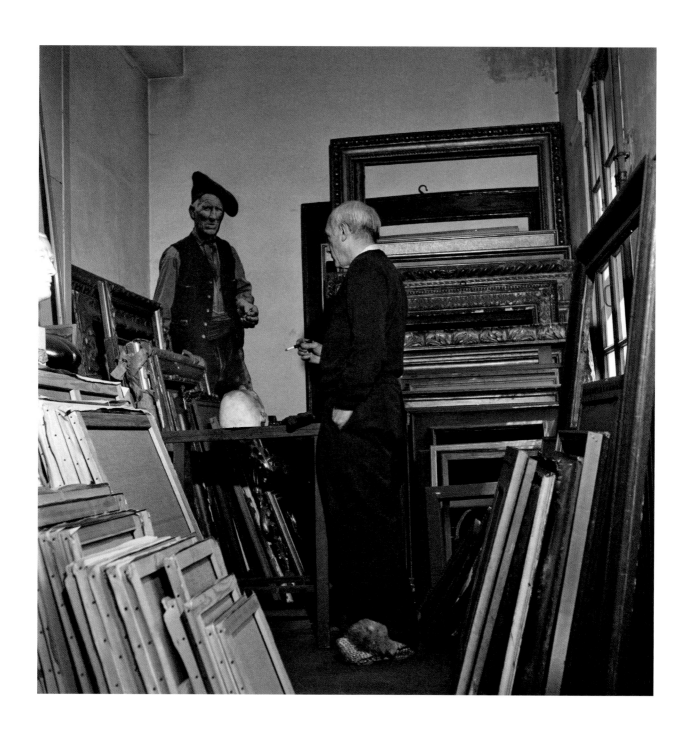

Nick de Morgoli

Pablo Picasso ante *El catalán* en el taller
de la rue des Grands-Augustins, París, 1947

Pablo Picasso in front of *Le Catalan* in the
Rue des Grands-Augustins studio, Paris, 1947

# Picasso, fotógrafo

Emmanuel Guigon

El origen y desarrollo de la fotografía coincidió históricamente con el progresivo abandono de la figuración en la pintura, y a menudo se atribuye al auge de esta técnica y a su irrupción en el ámbito de las artes visuales el declive de una tradición pictórica que se remontaba por lo menos al Renacimiento. Pero la relación de rivalidad entre la pintura y la fotografía tal vez sea más ambigua de lo que da a entender la cronología, a juzgar por los hallazgos de la historia del arte y la museografía. Estas nos han descubierto, por ejemplo, que Ingres, el primer pintor que desdeñó públicamente esta invención técnica, se sirvió de ella con notables resultados.

Picasso, como ya había escrito su amigo Man Ray en la revista *Cahiers d'art* en 1937, mantuvo una relación aún más fructífera y compleja con la cámara, que fue posible empezar a analizar a partir de 1992, cuando sus herederos donaron parte del archivo fotográfico del pintor al Estado francés. Han hecho falta años para organizar y estudiar el ingente material de este legado, desde que la conservadora del Musée national Picasso-Paris, Anne Baldassari, iniciara a mediados de la década de 1990 una investigación en profundidad de las imágenes en blanco y negro que integran los fondos del museo. Entre ellas se cuentan no solo las de notables fotógrafos que inmortalizaron al pintor (como Brassaï, René Burri, Robert Capa, Henri Cartier-Bresson, Robert Doisneau, David Douglas Duncan, Herbert List, Dora Maar, Man Ray, Arnold Newman o Edward Quinn, entre otros), sino también una gran selección de imágenes tomadas por el propio Picasso, unas veces para fijar sus motivos pictóricos o documentar el proceso creativo, otras pocas para retratarse como indiscutible soberano en su reino, el taller, y afianzar el ideal del artista moderno, otras incluso para dejar constancia de su vida íntima, de sus conocidos o amigos, de su dimensión humana. Pese a que sigue quedando por esclarecer la autoría o el objeto de algunas fotografías, la colección de cerca de dieciocho mil imágenes ha permitido reconocer los diversos usos que el artista hacía de ellas desde su primera estancia en París en 1901, hasta su muerte en 1973.

*Picasso, la mirada del fotógrafo* ofrece una selección de los materiales fotográficos del fondo del Musée national Picasso-Paris que persigue dar fe de la compleja relación del artista con la representación fotográfica. Junto a este relevante conjunto, presentamos una recopilación de las mejores instantáneas de nuestros archivos, tomadas por Lucien Clergue, Michel Sima o David Douglas Duncan, entre otros, así como dos series menos conocidas de Nick de Morgoli y Leopoldo Pomés, procedentes de colecciones privadas, que testimonian los encuentros que tuvieron con el artista en sus talleres de la rue des Grands-Augustins y La Californie.

Como decía Man Ray: «El ojo de Picasso ve mejor de lo que se ve».[1]

1. «L'œil de Picasso voit mieux qu'on ne le voit.» Man Ray, «Picasso, photographe», *Cahiers d'art*, n.º 6-7 (1937).

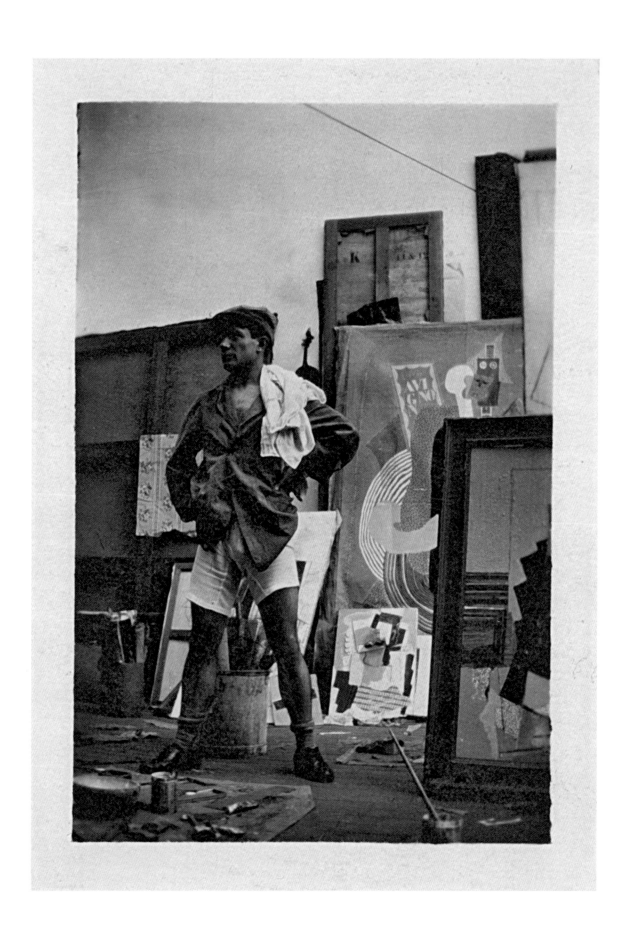

Pablo Picasso frente al cuadro *Hombre sentado con vaso* en proceso de ejecución, en el taller del número 5 bis de la rue Schœlcher, París, 1915-1916

Pablo Picasso in front of the painting *Man Sitting with Glass*, in progress, at the studio on 5 bis, Rue Schœlcher, Paris, 1915–16

# Picasso y la fotografía: un curioso oportunista

Anne de Mondenard

La lista de pintores que se han ayudado de la fotografía para crear sus cuadros es muy larga, y no deja de alargarse a medida que se estudian los archivos legados por artistas que, en la mayor parte de los casos, no reivindican esta influencia. Ingres fue el primero en desacreditar de cara a la galería, a lo largo de dos decenios, un invento cuyas posibilidades aprovechaba al máximo.[1] Picasso también se sirvió de la fotografía a la hora de pintar, y también fue fotógrafo. El uso que el pintor hizo de las imágenes, fueran o no suyas, es bastante más amplio y variado y, a la vez, utilitario, recreativo y creativo. Para darse cuenta de hasta qué punto se valió de la fotografía, hubo que esperar hasta 1992, cuando sus herederos donaron parte de su archivo al Estado francés.

Este voluminoso fondo se conserva en el Musée national Picasso-Paris y se compone de centenares de imágenes en blanco y negro, más otras muchas en color, firmadas por fotógrafos diversos. Predominan los retratos del pintor, ya en solitario, ya en familia o con amigos. Encontramos también fotografías de sus talleres y sus obras. Algunas imágenes fueron tomadas por Picasso, especialmente las que corresponden a Horta de Sant Joan (1909), en Tarragona, sobre las que se ha llamado la atención por su conexión con el cubismo.[2] Sin embargo, el pintor apenas se refiere a ellas, lo que suscita muchas preguntas de difícil respuesta sobre el Picasso fotógrafo.

Los primeros testigos e historiadores no pudieron más que dar una vaga idea de la relación de Picasso con la fotografía, debido a la falta de imágenes.[3] Reconocieron copias (dibujos o pinturas) más o menos exactas de negativos o detectaron la influencia de ciertas tomas fotográficas de aficionado que juegan con la deformación de los primeros planos; también evocaron sus experiencias, inspiradas en los fotogramas de Man Ray de 1936 o materializadas más tarde con la colaboración de André Villers. No obstante, en ningún caso se ha estudiado en profundidad la práctica fotográfica de Picasso. Para indagar en esta cuestión, en todo caso secundaria en relación con la amplitud de su obra, era imprescindible explorar el rico archivo fotográfico reunido por el pintor español.

Anne Baldassari, a la sazón conservadora del Musée national Picasso-Paris, fue la primera en llevar a cabo una investigación en profundidad de este archivo, durante la cual se hizo diversas preguntas sobre la relación de Picasso con la fotografía. En el catálogo de la exposición *Picasso photographe, 1901-1916* (1994), la historiadora afirma que numerosos retratos del artista son, en realidad, autorretratos. A continuación, acota el uso que Picasso da a la imagen fija y analiza sus relaciones de privilegio tanto con Brassaï como con Dora Maar, dos renombrados profesionales de la fotografía.[4] Hace poco, la galería estadounidense Gagosian exploraba el ejercicio fotográfico del pintor y las fuentes que lo inspiraron, sus colaboraciones con Brassaï, Dora Maar y André Villers, y su extraordinario éxito como modelo fotográfico.[5] En efecto, Picasso abrió las puertas a numerosos profesionales que buscaban documentar

1. Véase Anne de Mondenard, «Du bon usage de la photographie». *Ingres* [cat. exp.]. París, Musée du Louvre y Flammarion, 2006, pp. 45-53.

2. Véase la revista *Transition*, París, 1928; Gertrude Stein, *Picasso*. París, Librairie Floury, 1938, pp. 8-9; Edward F. Fry, *Cubism*. Londres, Thames & Hudson, 1966, fig. 14; Paul Hayes Tucker, «Picasso, Photography, and the Development of Cubism». *The Art Bulletin*, Nueva York, College Art Association of America, vol. 64, n.° 2, junio de 1982, pp. 288-299.

3. Véase James Thrall Soby, *After Picasso*. Nueva York, Dodd, Mead & Co., 1935; Alfred H. Barr, *Picasso: Fifty Years of His Art*. Nueva York, The Museum of Modern Art, 1946; Frank van Deren Coke, *The Painter and the Photograph*. Albuquerque, University of New Mexico Press, 1964; Aaron Scharf, *Art and Photography*. Londres, Allen Lane, 1968.

4. *Picasso et la photographie: «À plus grande vitesse que les images»* [cat. exp.]. París, Réunion des musées nationaux, 1995; *Le miroir noir: Picasso, sources photographiques, 1900-1928* [cat. exp.]. París, Réunion des musées nationaux, 1997; *Brassaï/Picasso: conversations avec la lumière* [cat. exp.]. París, Réunion des musées nationaux, 2000; *Picasso/Dora Maar: il faisait tellement noir...* [cat. exp.]. París, Flammarion, 2006.

5. John Richardson (ed.), *Picasso & the Camera* [cat. exp.]. Nueva York, Gagosian Gallery, 2014.

su proceso creativo y les franqueó el paso a su esfera íntima y familiar, participando así en el desarrollo de la imagen icónica del artista del siglo xx.

Con ocasión de una reciente exposición celebrada en Roma bajo el título *Picasso images* (2016), hemos revisitado el archivo confiado por los herederos del artista al Estado francés, y nos hemos apoyado tanto en las fuentes conservadas por los descendientes del artista como en las numerosas adquisiciones realizadas por el Musée national Picasso-Paris, especialmente gracias a los legados de Dora Maar y Gilberte Brassaï.[6]

Quedan en el aire numerosas preguntas referidas a los autores de las fotografías o el objeto de algunas de ellas, pero hemos podido comprender cómo el artista entendía y utilizaba la fotografía. Ya desde su primera estancia en París, en 1901, Picasso se sirve de la cámara para dar testimonio de su creciente notoriedad. Posa primero como pintor conquistador, para luego participar en autorretratos y retratos de personas cercanas, en los que juega con reflejos y sobreimpresiones. En 1908, se hace con un aparato de placas de 9 × 12 cm, con el que fotografía sus sucesivos talleres y también sus obras cubistas, y a los amigos que posan ante ellas. También él aparece aquí y allá, en los retratos cruzados con personas cercanas tomados en un mismo lugar. Durante la Primera Guerra Mundial, Picasso va dejando de lado gradualmente esta cámara y recurre más bien a otros para que lo fotografíen como triunfador ante sus obras, que conmocionan el mundo del arte.

Tras su encuentro con Olga Khokhlova, en 1917, utiliza la cámara de su compañera, pero esta vez en un entorno familiar y disfrutando del tiempo que dedica a las sesiones fotográficas. Las imágenes tomadas por él o por Olga, o quizá por terceras personas, son testimonios de su vida en pareja. En 1930, Picasso sigue utilizando esta cámara, cuyos negativos son más alargados, para representar las esculturas en proceso de creación, antes de acudir a fotógrafos reputados.

Durante esa misma década y hasta el final de su vida, Picasso prefiere recurrir a fotógrafos de prestigio para documentar su obra. Cuenta en primer lugar con Brassaï, quien toma las imágenes de su obra escultórica que aparecerán en la revista *Minotaure* (1933); más tarde será su compañera, Dora Maar, quien fotografiará la ejecución del *Guernica* (1937), su obra más célebre. La fotógrafa surrealista lo inicia a la vez en las técnicas de laboratorio, lo que permite al pintor crear obras inspiradas en los procesos del cliché-cristal de Camille Corot y del fotograma de Man Ray. Veinte años más tarde, Picasso alentará al joven André Villers a emprender exploraciones similares.

Tras la liberación de París, Picasso se instala en el sur de Francia y asigna a la fotografía una función muy diferente: su obra ha alcanzado el cénit y la leyenda debe alimentarse de su propia persona. El pintor abre de par en par las puertas de su taller a decenas de fotógrafos, muchos de ellos prestigiosos, enviados por los medios de comunicación. Estos profesionales buscan acercarse al «artista del siglo xx», que es también un referente moral, debido a su compromiso con la paz y con el Partido Comunista. Indiferente al ridículo, el artista no duda en adoptar poses de distinto tipo e incluso disfrazarse ante el objetivo. ¿Es quizá esta la mejor manera de no entregarse plenamente? Picasso se muestra especialmente seductor con la cámara y se convierte en el primer artista en explotar el poder de la imagen como herramienta de comunicación de masas. Al final de su vida, solo permitirá que lo fotografíen los profesionales que le son más próximos. Picasso nos muestra hoy en día una figura compuesta de multitud de imágenes, a un tiempo fotógrafo y modelo mil veces fotografiado.

6. Véase Violette Andres y Anne de Mondenard, con Laura Couvreur, *Picasso images. Le opere, l'artista, il personaggio* [cat. exp.]. Roma/Milán, Museo dell'Ara Pacis/Electa Mondadori, 2016.

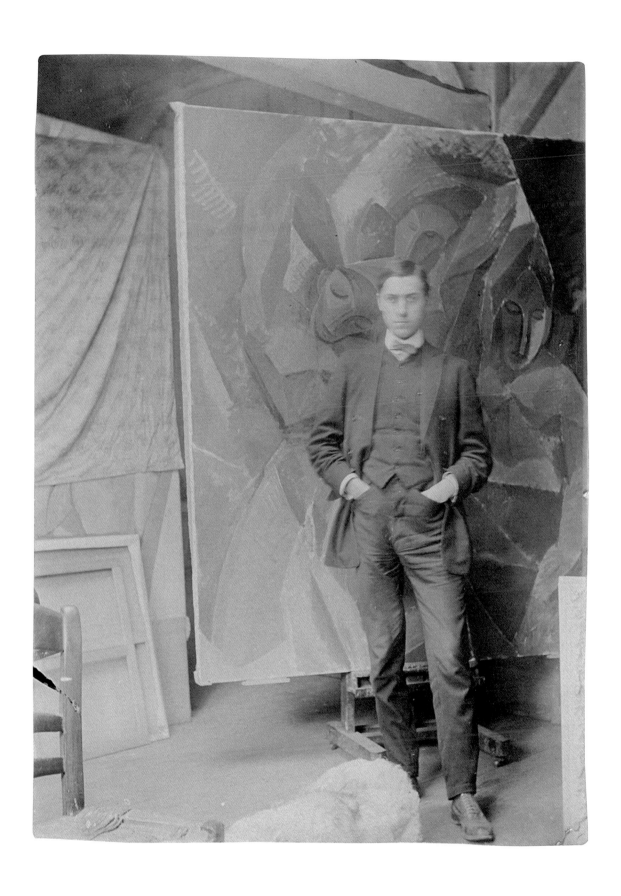

Pablo Picasso

Retrato de André Salmon ante *Tres mujeres* en el taller de Le Bateau-Lavoir, París, primavera o verano de 1908

Portrait of André Salmon in front of *Three Women* in the studio at the Bateau-Lavoir, Paris, spring–summer 1908

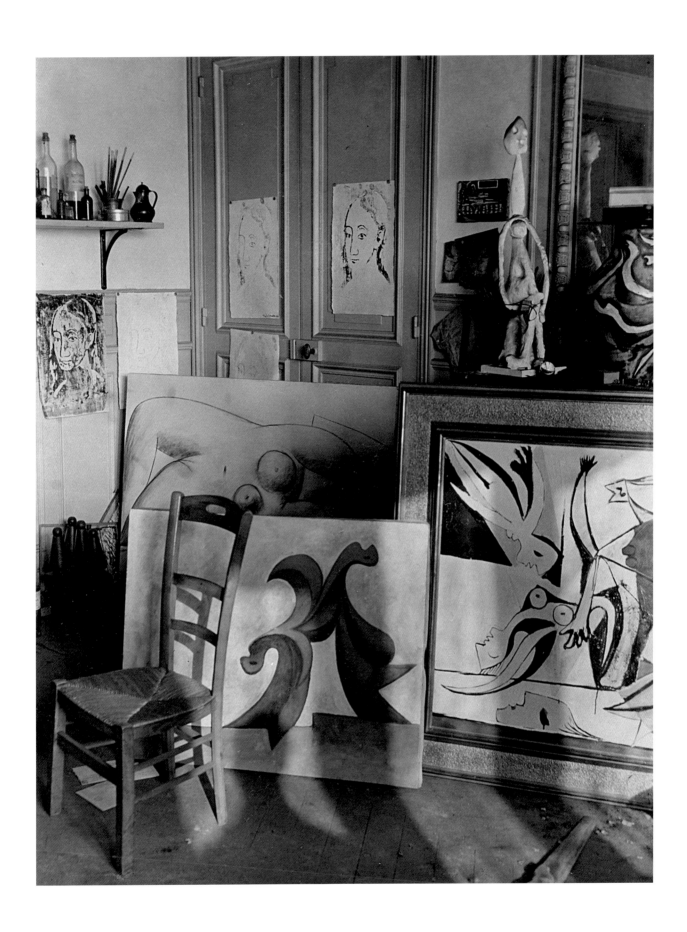

Brassaï (Gyula Halász)

Rincón del taller de Picasso en la rue La Boétie,
París, principios de 1933

Corner of the studio on Rue La Boétie, Paris,
early 1933

# Los archivos fotográficos de Picasso, un testimonio excepcional de su vida y su obra

Violeta Andrés

1. Una gran parte de los archivos personales de Picasso fue donada al Estado francés por sus herederos en 1992. Actualmente se conservan en el Musée national Picasso-Paris.

2. «Cientos de trozos de papel, cientos de cartas. Miles. Ya sea por superstición, por la fascinación por el texto escrito o el papel, por la autoconciencia, por la pasión autobiográfica o por el mero proceso artístico, el pintor conservó miles de documentos que hoy forman parte del archivo Picasso. Una colección como esta, integrada por un cúmulo de pequeños y cotidianos rastros, no puede nacer de una serie de accidentes azarosos o anodinos. Su origen ha de ser sin duda más profundo: debió nacer de un continuo cuestionarse sobre el tiempo que huye, sobre la muerte y sobre lo que queda tras ella», en Laurence Madeline (dir.), *Les archives de Picasso: «On est ce que l'on garde!»*. París, Éditions de la Réunion des musées nationaux, 2003, p. 11.

3. «[...] yo esperaba un estudio de artista y me encontré un piso transformado en leonera [...]: cuatro o cinco habitaciones [...] rebosantes de cuadros amontonados, carpetas, paquetes, fardos que en su mayoría contenían vaciados de sus estatuas, pilas de libros, resmas de papel, objetos heterogéneos, dejados en desorden a lo largo de las paredes, tirados por el suelo y recubiertos de una espesa capa de polvo», en Brassaï, *Conversations avec Picasso*. París, Gallimard, 1964, 2010 (nueva edición), p. 13. [Ed. en castellano: *Conversaciones con Picasso*. Madrid, Turner, 2002, p. 20].

4. Varias decenas de aristotipos, cuatro ferrotipos, dos daguerrotipos y un cianotipo.

La afirmación «Picasso lo guardaba todo», un axioma para muchos observadores, se ratifica al estudiar atentamente su archivo personal.[1] Este archivo, integrado por más de doscientos mil documentos manuscritos o impresos y cerca de dieciocho mil fotografías, constituye un inestimable punto de referencia y fuente de estudio para comprender el proceso creativo de este artista fundamental, así como para reconstruir el contexto histórico del creador y su obra. Laurence Madeline, en el catálogo de la exposición *Les archives de Picasso: «On est ce que l'on garde!»*, describe muy bien la necesidad casi vital de Picasso de guardarlo todo.[2] Resulta esclarecedor, por ejemplo, el testimonio del fotógrafo Brassaï al entrar por primera vez en el estudio de la rue La Boétie, en 1932.[3] Algunas fotos muestran asimismo el aparente desorden de sus documentos personales. En realidad, Picasso trataba con especial esmero la correspondencia que recibía, y solía escribir en algunos sobres la palabra *ojo*, que con un gesto de genio gráfico se convertía en un rostro. Una fotografía tomada por Nick de Morgoli en 1947 pone de manifiesto su particular método para tener sus cartas al alcance de la mano (p. 134).

## Miles de fotografías con técnicas y orígenes diversos

De entre los cientos de miles de documentos que se conservan, destaca, por su naturaleza y diversidad, un vasto corpus iconográfico formado, en su mayor parte, por impresiones en gelatinobromuro de plata u otros procedimientos antiguos[4] y cientos de negativos, tanto en película como en placa de vidrio, así como una amplia colección de tarjetas postales. Se estima que en torno a un millar de estos documentos fotográficos —los negativos en placa de vidrio, fundamentalmente— son anteriores a 1920, y algunos de ellos pueden atribuirse al propio Picasso. Un estrecho vínculo une fotografías y textos; unas y otros forman un caos documental hábilmente organizado por Picasso, que permite rastrear hoy una memoria común. Algunas fotografías acompañaban a cartas recibidas por Picasso; ocasionalmente, las anotaciones en el reverso permiten emparejarlas con su carta correspondiente (pp. 21 y 72).

Sobre con fotografías remitida por Jean Maillard
a Picasso desde Bélgica mientras este se
encontraba en Cannes, s. f.

Envelope containing photographs sent from
Belgium by Jean Maillard to Pablo Picasso in
Cannes, n. d.

Laurence Marceillac

Los archivos de Picasso antes
de su clasificación, París, 1982

The Picasso archives before
classification, Paris, 1982

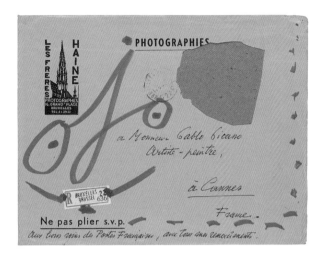

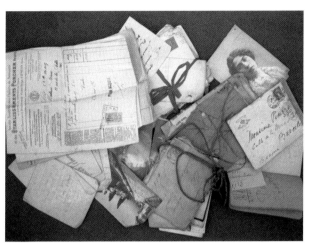

## Firmas de famosos y de completos desconocidos

Entre los fotógrafos que han inmortalizado a Picasso figuran nombres
prestigiosos como Brassaï, René Burri, Robert Capa, Henri Cartier-Bresson,
Robert Doisneau, David Douglas Duncan, Herbert List, Dora Maar, Man Ray,
Arnold Newman o Edward Quinn, entre otros. Cada uno de ellos logró captar
aspectos particulares del hombre, del artista y del estudio de este, ya fuera en
una sola sesión fotográfica o merced a una relación continuada en el tiempo.
El nombre que más se repite en sus archivos es, con diferencia, el del fotógrafo
André Villers, con más de quinientas imágenes, fruto de una colaboración muy
estrecha con el pintor, que se prolongó durante casi diez años. Además,
muchos de los sellos que aparecen estampados en el reverso de las fotografías
corresponden a agencias fotográficas francesas y de otros países, y también
a estudios fotográficos del sur de Francia. La mayoría de estas imágenes
forman parte de reportajes fotográficos realizados durante actos públicos a
los que Picasso solía acudir, como ferias o corridas de toros. También hay un
centenar de fotografías anónimas, probablemente de familiares, visitantes o
admiradores del pintor, en las que Picasso aparece con amigos en su casa
o en lugares públicos.

## Un catálogo ilustrado de obras

La serie fotográfica más extensa es la que ilustra sus obras. Hay, de hecho,
más de cuatro mil impresiones fotográficas, datadas entre 1895 y la misma
víspera de su muerte, en las que aparecen dibujos, estampas, cuadros,
esculturas y cerámicas.

Bilignin
par Belley
Ain

Chers amis

J'espère le déluge vous a pas trop délugé, nous
nous étions bien content de l'eau, le cygne rester
dans tous l'eau dans lac alors c'était vraiment
un cygne rien d'autre amey rester si tranquille, mais
maintenant de beau temps devrai beau temps et
le cygne n'est plus de canapé il rente encore,
et vous voici les photos, pas trop mal et
le travaille pas trop mal, et le bon jour,
nous rentons fin Octobre, espere que le beau temps rente encore
Toujour Gtde

[note in top left margin]
Je t'envoie amour
toujours plus

Carta de Gertrude Stein a Pablo Picasso,
18 de septiembre de 1931

Letter from Gertrude Stein to Pablo Picasso,
18 September 1931

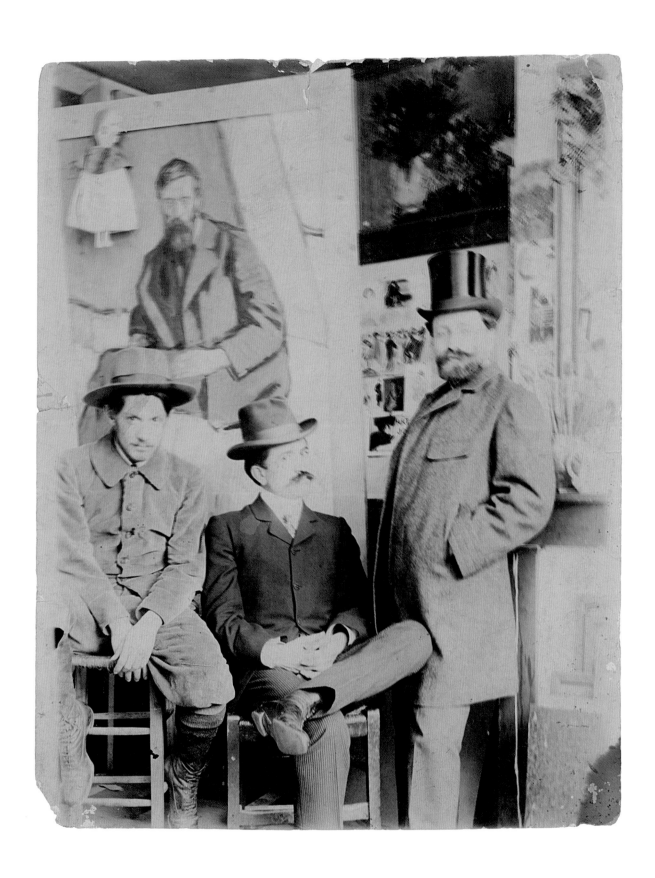

Pablo Picasso, Pere Mañach y Antonio Torres Fuster en
el taller del boulevard de Clichy, número 130 ter, París, 1901

Pablo Picasso, Pere Mañach and Antonio Torres Fuster
in the studio at 130 ter, Boulevard de Clichy, Paris, 1901

Además, dos mil fotografías retratan la actividad artística de Picasso y la difusión de esta. Se distinguen en este corpus cuatro temas principales: su colaboración, a partir de 1917, con los Ballets Rusos de Serguéi Diáguilev; sus grandes exposiciones, desde la década de 1920 hasta la última muestra que hizo en vida, celebrada en Aviñón en 1970; sus obras de tipo monumental[5] y su colaboración con Carl Nesjar, escultor noruego con el que creó una treintena de obras con la técnica del *bétogravure* o grabado en hormigón;[6] y, por último, los rodajes cinematográficos, como el del documental *El misterio de Picasso*, de Henri-Georges Clouzot, de 1955, que recibió el Premio Especial del Jurado en el Festival de Cannes.

## Una colección de ilustraciones a modo de caja de herramientas

Alrededor de tres mil fotografías y fototipos forman una especie de cajón de sastre que habría servido como fuente para sus creaciones.[7] Hay en este conjunto tanto impresiones fotográficas como tarjetas postales, ya sea sueltas o en álbumes. Picasso era un acumulador compulsivo; lo guardaba todo. Coleccionó un gran número de imágenes de carácter folclórico o etnográfico, modelos de desnudos femeninos y reproducciones de cuadros antiguos y de obras de la antigüedad griega y romana, en las que se inspiraba según el momento.

## Una biografía en imágenes

Cientos de fotografías constituyen un auténtico álbum familiar que cuenta la vida íntima de Pablo Picasso como persona y de su círculo de amigos y parientes. El pintor había conservado cuidadosamente algunas copias de fotografías de su niñez y adolescencia en las que aparecen familiares españoles, y otras que lo muestran rodeado de sus mujeres, sus hijos y parientes o visitantes. También están presentes en ellas sus amigos íntimos, en particular los poetas Jean Cocteau, Max Jacob y Guillaume Apollinaire, y muchos miembros de la comunidad artística española afincada en París, sin olvidar al que fue su secretario privado durante cincuenta años, Jaime Sabartés. En fin, sumergirse en la memoria visual de Picasso es ver desfilar a uno y otro flanco de este genio del arte moderno a una importante muestra de artistas, literatos e intelectuales de la época.

La colección de fotografías conservadas por Picasso a lo largo de su vida presenta un amplísimo panorama, en el que vemos la historia individual de uno de los artistas más importantes del siglo xx entretejerse con un rico y complejo contexto histórico, tanto en lo artístico y cultural como en lo social y político. Todos y cada uno de estos testimonios visuales y fuentes iconográficas son una pista que ayuda a ilustrar y comprender el misterio de la creación. Marcando su vida y su obra con estos hitos voluntarios, Picasso nos ayuda a aprehender mejor al hombre que hay tras el artista, por inmenso que sea: «¿Por qué cree usted que pongo fecha a todo lo que hago? Porque no es suficiente conocer las obras de un artista. Es preciso saber también cuándo las hizo, por qué, cómo, en qué circunstancias. Sin duda, un día habrá una ciencia, que tal vez se llame la "ciencia del hombre", que tratará de penetrar más en el hombre a través del hombre-creador. Pienso mucho en esa ciencia y procuro dejar a la posteridad una documentación lo más completa posible. Por eso pongo fecha a todo lo que hago».[8]

5. Por ejemplo, la escultura de acero de 15 metros de altura que representa una cabeza, erigida en Chicago en 1967.

6. En Barcelona, en 1960, para la fachada de la sede del Colegio de Arquitectos de Cataluña, pero también en Oslo (1957), Jerusalén (1967) o Nueva York (1968).

7. Véase Anne Baldassari (dir.), *Le miroir noir: Picasso, sources photographiques, 1900-1928* [cat. exp.]. París, Réunion des musées nationaux, 1997.

8. Brassaï, *Conversations..., op. cit.*, p. 150. [Ed. en castellano: *Conversaciones..., op. cit.*, p. 131].

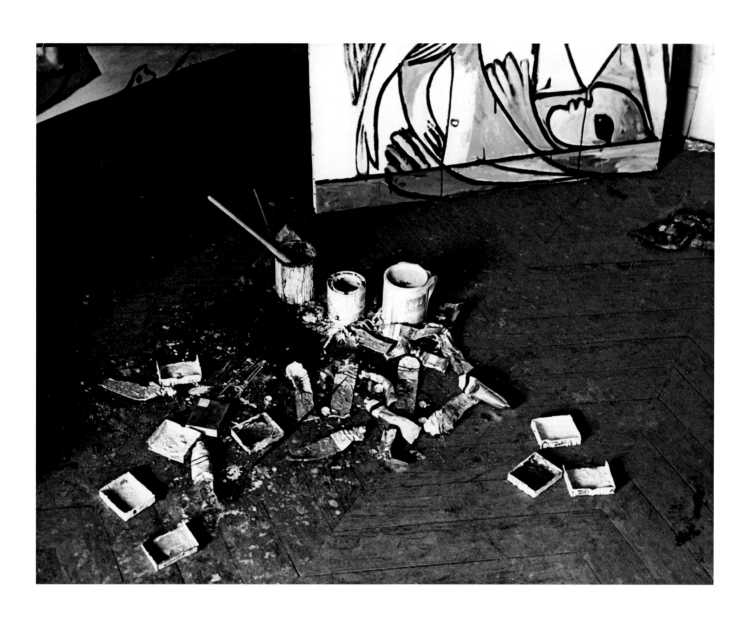

Brassaï (Gyula Halász)

Cacharros y tubos de pintura en el suelo del taller
de la rue La Boétie, París, diciembre de 1932

Paint pots and tubes on the floor of the studio
on Rue La Boétie, Paris, December 1932

Nick de Morgoli

Pablo Picasso en el taller de la
rue des Grands-Augustins, París, 1947

Pablo Picasso in the Rue des
Grands-Augustins studio, Paris, 1947

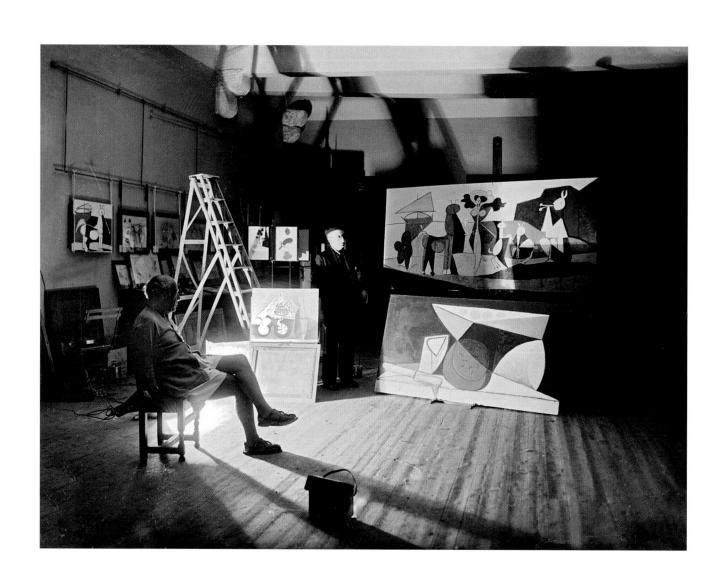

Michel Sima

Picasso y Jaime Sabartés contemplando *La alegría de vivir* en el castillo Grimaldi, Antibes, 1946

Pablo Picasso and Jaime Sabartés observing *The Joy of Living* in the Château Grimaldi, Antibes, 1946

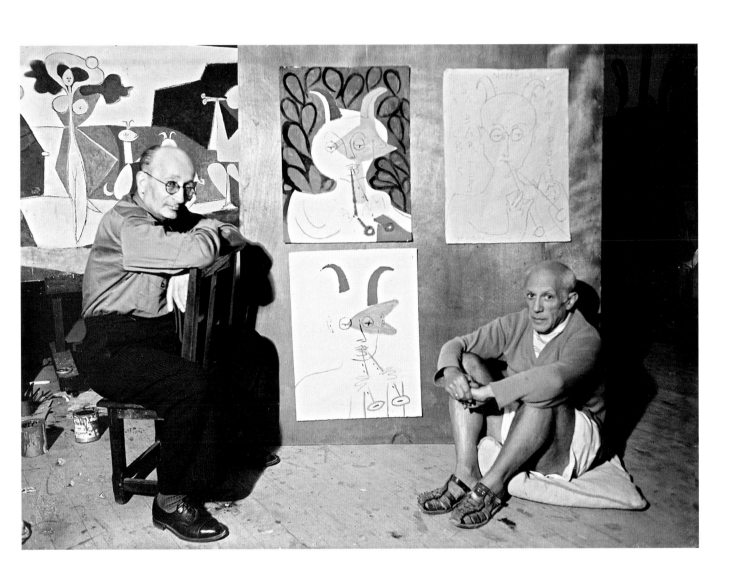

Michel Sima

Pablo Picasso y Jaime Sabartés en el taller de
Picasso en el castillo Grimaldi, Antibes, c. 1947

Pablo Picasso and Jaime Sabartés in Picasso's
studio at the Château Grimaldi, Antibes, c. 1947

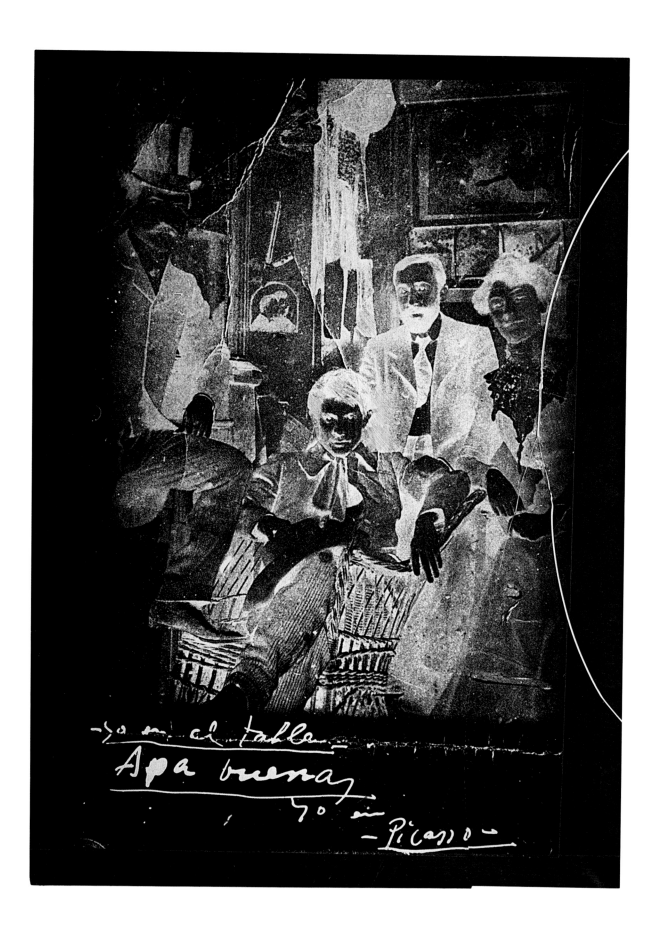

Antonio Torres Fuster

Pablo Picasso con Pere Mañach, Enric de Fuentes y la esposa de
Torres Fuster en el taller del 130 ter, boulevard de Clichy, París, 1901

Pablo Picasso with Pere Mañach, Enric de Fuentes and Madame
Torres Fuster in the studio at 130 ter, Boulevard de Clichy, Paris, 1901

# Los talleres de Barcelona

Malén Gual

Tres fotografías de 1901 nos muestran a Picasso en su taller del boulevard de Clichy número 130 ter de París. En la primera, el artista está sentado al lado de Pere Mañach y del pintor tarraconense Antonio Torres Fuster (p. 22), delante del retrato de Iturrino. En la segunda, Picasso, sentado, con una paleta en la mano, observa junto a sus amigos un gran cuadro situado en el caballete. En palabras del propio artista: «En esta aparezco pintando una especie de divina familia, la señora Torres, Mañach y Fuentes admirando mis obras». En el suelo vemos el retrato de Vollard y otras obras diseminadas por todo el espacio. Los mismos personajes posan en otra fotografía, mirando directamente al fotógrafo, sobre la que Picasso escribió «Yo en el taller / Apa buenas / yo Picasso». La estudiada puesta en escena viene a ser como un intento de reivindicar el oficio de artista-pintor a través de la ocupación de un espacio propio para trabajar.

No obstante, este estudio no fue el primero que tuvo el artista: entre 1897 y 1904, Picasso ocupó cinco locales en Barcelona que supusieron un paso adelante en su carrera como pintor, ya que le dieron la independencia necesaria para poder trabajar a su antojo, lejos de la influencia paterna y académica. Por desgracia, muchos de los edificios que albergaron sus talleres han desaparecido o han sido modificados para otros usos y no se conservan imágenes gráficas de la época. De hecho, se conservan pocas fotos de Picasso antes de su llegada a París. Conocemos una foto de estudio, de 1888, en la que aparece al lado de su hermana Lola, otra de 1895-1896 y una tercera en el terrado de la calle de la Mercè de 1900 con Carles Casagemas y Ángel Fernández de Soto.

En enero de 1897 Picasso tomó posesión de su estudio en la calle de la Plata, número 4, donde pintó *Ciencia y caridad*, que presentó en la Exposición General de Bellas Artes de Madrid, y que le valió una mención honorífica. Poco después de ocupar el apartamento, el artista plasmó en una acuarela la visión aérea de Barcelona, encarándose, desde la terraza superior, hacia su domicilio en la calle de la Mercè, destacando la cúpula de la iglesia y la estatua de la virgen del mismo nombre, monumento significativo de Barcelona. Desde la terraza anterior, realizó un pequeño paisaje que representaba el puerto y el popular barrio de pescadores de La Barceloneta. Es significativo que Picasso fechara estas dos obras, ya que no solía hacerlo sino en su reverso. Estas dataciones vienen a ser como una marca de territorio, para dejar constancia de un cambio en su vida: el hecho de tener un estudio propio lo eleva ya a la categoría de pintor.

El regreso a Barcelona, tras su paso por Madrid y Horta de Sant Joan, supuso para Picasso un paso más en el alejamiento de la tutela familiar. Picasso se reencontró con un antiguo compañero de la Llotja, el escultor Josep Cardona i Furró, y acordaron compartir estudio en la calle Escudellers Blancs número 1, junto a la plaza Real.[1] El diminuto taller lo compartían Josep y Santiago Cardona y Picasso. Según narra Jaime Sabartés: «El cuarto en la calle Escudellers que le sirve de taller es pequeño. Pasada la puerta del piso se enfila un pasillo y, tomando un corredorcito que está a mano izquierda, se encuentra el tallercito al mismo lado».[2]

A principios de 1900, Picasso y Carles Casagemas alquilaron un nuevo taller en la calle de la Riera de Sant Joan, número 17.[3] «Está en el último piso de una casa vieja del barrio antiguo de la ciudad. Es un local desmantelado, que tiene ventanas bastante grandes».[4] Allí estuvieron hasta finales de septiembre cuando, juntos, realizaron su primer viaje a París.

Durante el primer periodo en el estudio, Picasso realiza diversas pinturas de paisaje urbano, vistas desde una de las ventanas del taller, de la calle o de la iglesia vecina, y también un interesante retrato de su hermana Lola, en el que estudia los contraluces y los volúmenes modificados por la luz. Para reivindicar su identidad, representa una serie de tubos de pintura, aplastados, tirados en el suelo al lado de la figura femenina. Desde la ventana, Picasso capta y plasma el ritmo de la calle. Durante todo el año 1903 volvió a ocupar el taller, esta vez acompañado de Ángel Fernández de Soto, y fue allí donde pintó algunos cuadros importantes de la época azul, como *La vida*.

En 1902, compartió taller con Ángel Fernández de Soto y Josep Rocarol en la calle Conde del Asalto, número 6. De nuevo Sabartés nos explica cómo era el espacio: «El taller está en la azotea de una de las primeras casas, a la derecha, entrando por la Rambla, justamente al lado del Edén Concert [...]».[5] Desde su azotea Picasso pintó los tejados circundantes con luz nocturna.

A principios de 1904, Picasso cambió de taller y se trasladó a otro en la calle Comerç, número 28, que había ocupado antes Pablo Gargallo, quien en ese momento se encontraba en París, y que además estaba puerta con puerta con el taller de Isidre Nonell, instalado ahí desde su regreso de París en otoño de 1900. Del taller de Nonell se conocen algunas fotografías, en las que aparece el artista junto a sus gitanas-modelos, pero son posteriores al período de vecindad con Picasso.

Tenemos que esperar a 1906 para que Picasso, flanqueado por Fernande Olivier y el escritor Ramón Reventós, sea fotografiado en un taller barcelonés, pero no en uno propio, sino en El Guayaba, lugar de tertulia y taller de su amigo Joan Vidal i Ventosa.

Antonio Torres Fuster

Pablo Picasso con Pere Mañach, Enric de Fuentes y la esposa de Torres Fuster en el taller del boulevard de Clichy, número 130 ter, París, 1901

Pablo Picasso with Pere Mañach, Enric de Fuentes and Madame Torres Fuster in the studio at 130 ter, Boulevard de Clichy, Paris, 1901

Joan Vidal i Ventosa

Pablo Picasso con Fernande Olivier y Ramón Reventós en el taller conocido como El Guayaba, de Joan Vidal i Ventosa, Barcelona, mayo de 1906

Pablo Picasso with Fernande Olivier and Ramon Reventós at El Guayaba, Joan Vidal i Ventosa's studio in Barcelona, May 1906

Pablo Picasso, Ángel Fernández de Soto y Carles Casagemas en la azotea del edificio donde vivía la familia Picasso, en la calle de la Mercè, Barcelona, c. 1900

Pablo Picasso, Ángel Fernández de Soto and Carles Casagemas on the roof terrace of the building where the Picasso family lived on Carrer de la Mercè, Barcelona, c. 1900

1. La ubicación del taller siempre ha sido controvertida, puesto que los hermanos Cardona habían dado como domicilio Escudellers Blancs número 2 al presentar sendas obras en la Exposición de Barcelona de 1896. No obstante, una carta del padre de Picasso lo sitúa definitivamente en el número 1: «Cardona, Escudellers Blancs, 1. Urge envío cuadro. Vea Romero, entregará fondos. José Ruiz» (Christian Zervos, *Pablo Picasso*. París, Ediciones Cahiers d'art, 1932-1978, 33 vols., vol. 6, suplemento a los volúmenes del 1 al 5, 1954, n.º 163, p. 21).

2. Jaime Sabartés, *Picasso. Retratos y recuerdos*. Madrid, Afrodisio Aguado, 1953, p. 18.

3. Esta calle se demolió en 1908, con motivo de la apertura de la Via Laietana, comenzada en 1907.

4. Jaime Sabartés, *Picasso...*, *op. cit.* p. 40.

5. Jaime Sabartés, *Picasso...*, *op. cit.* pp. 97-98.

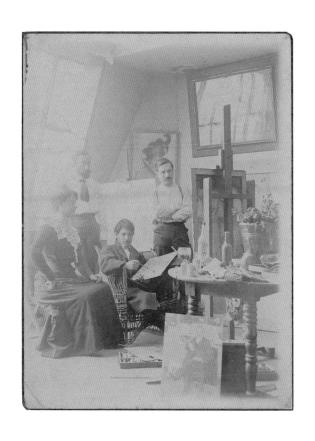

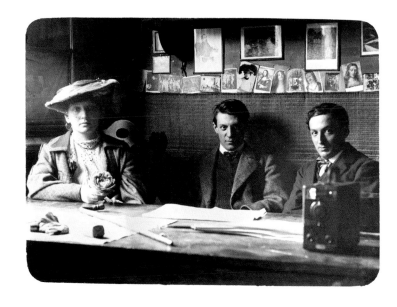

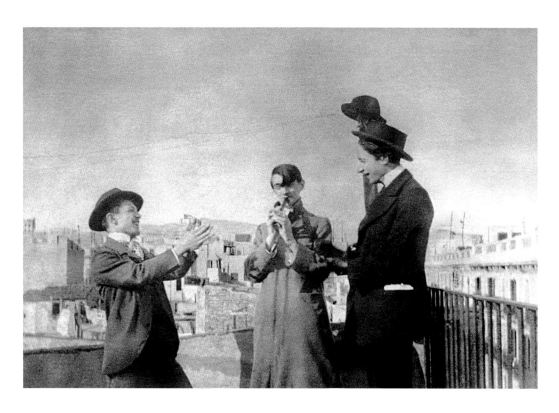

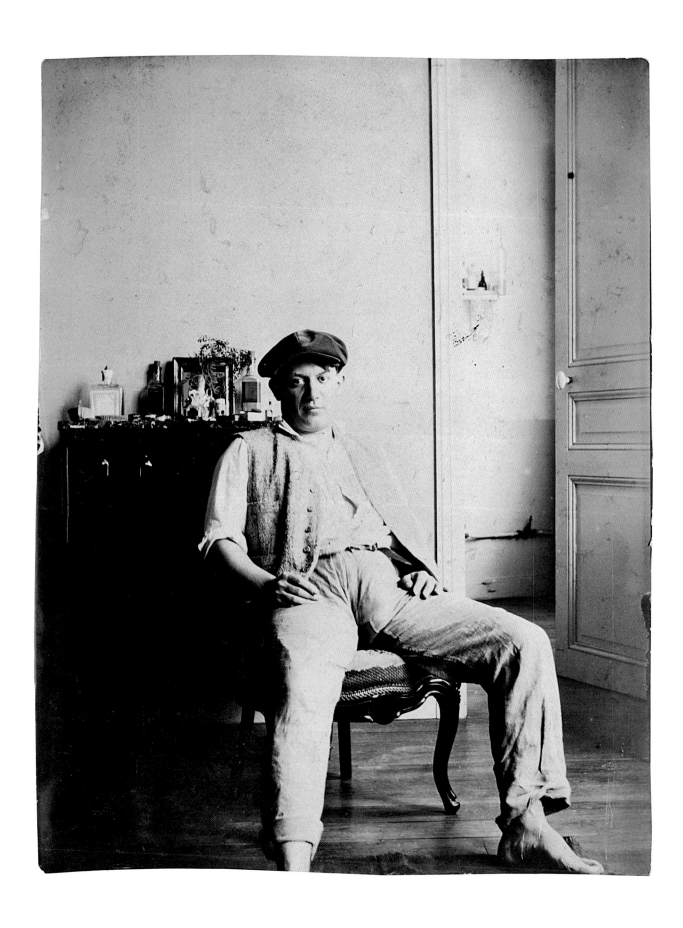

Pablo Picasso sentado en una habitación del
Hostal del Trompet, Horta de Sant Joan, 1909

Pablo Picasso seated in a room in the Hostal
del Trompet, Horta de Sant Joan, 1909

# El verano cubista de Picasso en Horta. ¿Taller de artista o plató fotográfico?

Eduard Vallès[*]

«Aquí nos toman por fotógrafos»[1]

La construcción de la imagen del artista moderno tiene en el taller el reducto último de su individualidad, un espacio íntimo que constituye su microcosmos personal. La modernidad ha contribuido a que la individualidad del artista vaya en paralelo a la delimitación de su espacio de creación, una suerte de metonimia del artista. Al erigirse Picasso en paradigma del artista moderno, sus espacios de creación reproducirán casi todas las tipologías posibles, variando, en función del período personal del artista, de los espacios bohemios de principios de siglo a los burgueses del período neoclásico, y de los liliputienses talleres que compartió en Barcelona a las mansiones y castillos del final de su vida.

En los primeros años, la presencia de sus propias obras en las fotografías era más bien circunstancial; el centro de la atención lo constituía el propio artista, así como toda suerte de objetos, fetiches y amuletos que decoraban sus talleres. Sin embargo, esta situación daría un giro copernicano durante su estancia cubista de verano de 1909 en Horta (actualmente Horta de Sant Joan). Durante esos días, Picasso fotografió repetidamente el interior de su taller, pero el objetivo era básicamente su producción pictórica.

Corría el mes de junio de 1909 cuando Picasso y su pareja francesa Fernande Olivier decidieron pasar los meses de verano en Horta, en la línea de las escapadas estivales que tantos artistas hacían para evadirse del agobiante París. Picasso retornaba a un pueblo que conocía bien, el de su amigo Pallarès, pero ya no era un *amateur*, como durante la primera estancia, sino un *profesional*, un ambicioso artista en plena batalla por la preeminencia de la modernidad.[2] Ya empezaba a ser un nombre cotizado en París y tenía unos marchantes que estaban pendientes de sus creaciones. Picasso y Fernande se instalaron en el Hostal del Trompet, al lado del Ayuntamiento, en la plaza de la iglesia. Su taller estaba situado a muy pocos metros, en el segundo piso de un edificio de la misma plaza, que cedió al panadero del pueblo, que tenía su negocio en la planta baja.[3]

Entre el material de viaje, Picasso incluyó, junto con enseres propios de pintor, un elemento novedoso: una cámara fotográfica. Por lo tanto, las fotografías que después hizo en Horta no fueron improvisadas, sino que respondían a un objetivo muy concreto planificado por el artista. Si observamos esas imágenes vemos que buena parte de ellas muestran el interior de su taller

[*] Doctor en Historia del Arte y Conservador de Arte Moderno del MNAC.

1. Fragmento de una carta enviada por Fernande Olivier a Alice Toklas el 15 de junio de 1909. The Gertrude Stein and Alice B. Toklas Collection, Beinecke Rare Book & Manuscript Library, Yale University, New Haven, Connecticut.

2. Picasso vivió en Horta casi ocho meses entre junio de 1898 y principios de 1899, cuando él y Pallarès eran estudiantes de Bellas Artes. El propósito de esa primera estancia, más larga que la segunda, era reponerse de una enfermedad a día de hoy casi exótica, la escarlatina. Con ese viaje a Horta, Picasso dio por terminada su carrera académica en la Llotja, donde tenía que haberse matriculado el curso 1898-1899.

3. Tobías Membrado, el panadero, pertenecía a una de las familias más acomodadas del pueblo, y era hermano de Sebastià Membrado, uno de los amigos que Picasso hizo en Horta. Picasso realizó un retrato al carbón de Sebastià donde lo representa con un ostentoso mostacho (colección particular, Christian Zervos, *Pablo Picasso*. París, Ediciones Cahiers d'art, vol. 6, 1954, n.º 1114).

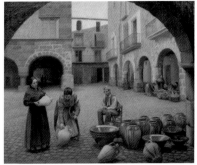

con las pinturas amontonadas, sin dejar lugar para la anécdota ni para el detalle bohemio de otros tiempos, pues no hay una sola imagen del interior que no esté protagonizada por obras. Este ya no es el taller de un bohemio, sino el de un industrial, de un productor en cadena casi *fordiana*.

Picasso replicará este modelo durante el período cubista, llevado al extremo en unas fotografías ataviado como un obrero, enfundado en su mono de trabajo. Han quedado atrás las vestimentas chillonas de Barcelona y de los primeros tiempos de París, en que se autorretrataba vestido con boinas y sombreros de copa, pantalones de ciclista, originales chalinas y chalecos de colores. Vivía tan obsesionado por el trabajo que incluso se olvidaba por completo de los cólicos de riñón que sufría Fernande por aquellos días, de los que se quejaba repetidamente.

Este *profesional* utilizaba su máquina fotográfica no solo para documentar o inventariar su obra, sino, sobre todo, para tener informados a sus marchantes, en definitiva, sus clientes. Pero tenía un segundo objetivo: fotografiaba los espacios reales representados en las obras para que sus marchantes conociesen la referencia real de su pintura, como si tuviese necesidad de advertirles de que en ningún caso estaba pisando los terrenos de la abstracción. Un Picasso poco dado a escribir mandaba cartas desde Horta a sus marchantes, los Stein, y les adjuntaba fotografías de toda la obra que iba produciendo, casi en tiempo real, para tenerles informados. Lo hizo sistemáticamente durante los meses que estuvo en Horta, por medio de diversas cartas que han llegado hasta nuestros días, algunas de ellas sin datar. Por ejemplo, envió una carta fechada el 24 de junio, donde les avanza que enviará fotografías —Picasso llegó a Horta el día 5—, y la que podría ser la última era del 28 de agosto, muy poco antes de volver a París a principios de septiembre. Hay que tener en cuenta que Picasso, después de hacer las fotografías, necesitaba revelarlas, lo cual muestra la velocidad a la que trabajaba. La obsesión era tal que no solo las enviaba a París, al domicilio de la rue des Fleurus, sino también a Fiesole (Italia), donde por aquel entonces veraneaban los Stein.

Picasso realizó más fotografías en Horta, de tipología diferente y por supuesto de menor relevancia. Fernande dice en sus cartas que él no sabía utilizar la cámara, afirmación que sorprende, pues venía haciendo fotos, al menos, desde 1901: «Aquí nos toman por fotógrafos [...]. Y todo por la cámara que Pablo acapara injustamente, ya que apenas sabe utilizarla».[4] Picasso también hizo fotografías de los habitantes del pueblo, pero, en realidad, eran fotografías de compromiso, con seguridad para contentar a una gente que probablemente nunca se habría retratado antes.[5]

4. Carta enviada por Fernande Olivier a Alice B. Tocklas el 15 de junio de 1909, *op. cit.*

5. Sobre la identificación de personas y lugares en Horta, véase Salvador Carbó, *Picasso, fotògraf d'Horta: instantànies del cubisme 1909*. Horta de Sant Joan, Centre Picasso d'Horta, 2009.

6. Hay dos óleos similares de la montaña de Santa Bàrbara, uno en una colección particular y otro en el Denver Art Museum (n.º inv. 1966.175).

7. Después de los primeros ensayos de corte cézanniano, las formas

naturales que proporciona el pueblo
evolucionan hacia estructuras
geométricas puras. En ellas lleva
al límite la descomposición de
volúmenes en faccetas y la creación
de puntos de vista simultáneos.
Entran en juego perspectivas
y contraperspectivas, y los
cromatismos se disponen sobre la
tela a través del *passage*. Al margen
del paisaje, destacan las naturalezas
muertas y, sobre todo, los
numerosos retratos cubistas de
Fernande, en ocasiones fusionada
con el paisaje.

8. «[...] Una vez más Picasso va a
España y regresa con los paisajes
de 1909, que supusieron el
comienzo del cubismo clásico y que
ha sido clasificado como tal. Esos
tres paisajes expresan exactamente
la idea que quiero dejar clara [...]»
(las tres obras a que se refiere son
las dos que compraron los Stein,
además de *La fábrica* del Hermitage
de San Petersburgo). En Gertrude
Stein, *Picasso*. Londres, Batsford,
1938, p. 24. [Ed. en castellano:
Gertrude Stein, *Picasso*. Madrid,
La Esfera de los Libros, 2002, p. 62].

9. Como, por ejemplo, la doble
página de la revista franco-
americana *Transition*, en que se
publicaron, una en cada página y a
instancias de Gertrude Stein, la obra
*Casas de la colina* y una de las
fotografías del mismo lugar
realizada por Picasso. *Transition*,
n.º 11, febrero de 1928.

Las obras fotografiadas por Picasso en su taller corresponden al momento culminante del cubismo geométrico, óleos y dibujos que marcarán un punto de inflexión en su carrera, pero también en la evolución misma del cubismo. Las fotografías de la montaña de Santa Bàrbara tienen su correlato en un par de óleos de la misma montaña, una suerte de paráfrasis de la Sainte Victoire de Cézanne.[6] Las fotografías de la montaña en escorzo con su vegetación permiten comprobar cómo, más allá de la resonancia cézanniana, Picasso se inspira en un modelo real. Pero en su producción se impone el paisaje del pueblo, con tres pinturas clave de 1909, como *El depósito de agua* (The Museum of Modern Art, Nueva York), *La fábrica* (Museo del Hermitage, San Petersburgo) y *Casas de la colina* (Museum Berggruen), todas ellas iconos del cubismo geométrico.[7] Picasso les dio un protagonismo especial en sus fotografías enviadas a los Stein, de manera que, analizando la sucesión de imágenes, se puede apreciar cómo las fotografía en posiciones diferentes y, a su vez, les da centralidad respecto a otras pinturas. Dos de ellas, *El depósito de agua* y *Casas de la colina*, serían adquiridas por los hermanos Stein, y Gertrude llegaría a afirmar que prueban que el cubismo nació en Horta.[8] Ambas obras tienen la correspondiente fotografía tomada por Picasso, con el mismo encuadre, que envió a los Stein, de ahí que Gertrude otorgase el máximo protagonismo a Picasso, en detrimento de otros pioneros del cubismo como Braque. Ella, que había recibido puntualmente las fotografías de Horta —y que fue la primera que le compró dichas obras—, se sentía un eslabón decisivo en la génesis del cubismo. Su influencia en ese período y en la bibliografía posterior tuvo gran impacto en la determinación del canon.[9]

En resumen, ese taller de Horta, más que un taller de artista fue también el plató de un fotógrafo, de alguien que además de crear arte quería mantener viva su proyección hacia su cliente, hacia París, que era el espacio en el que en realidad estaba librando su gran batalla por la primacía de la modernidad.

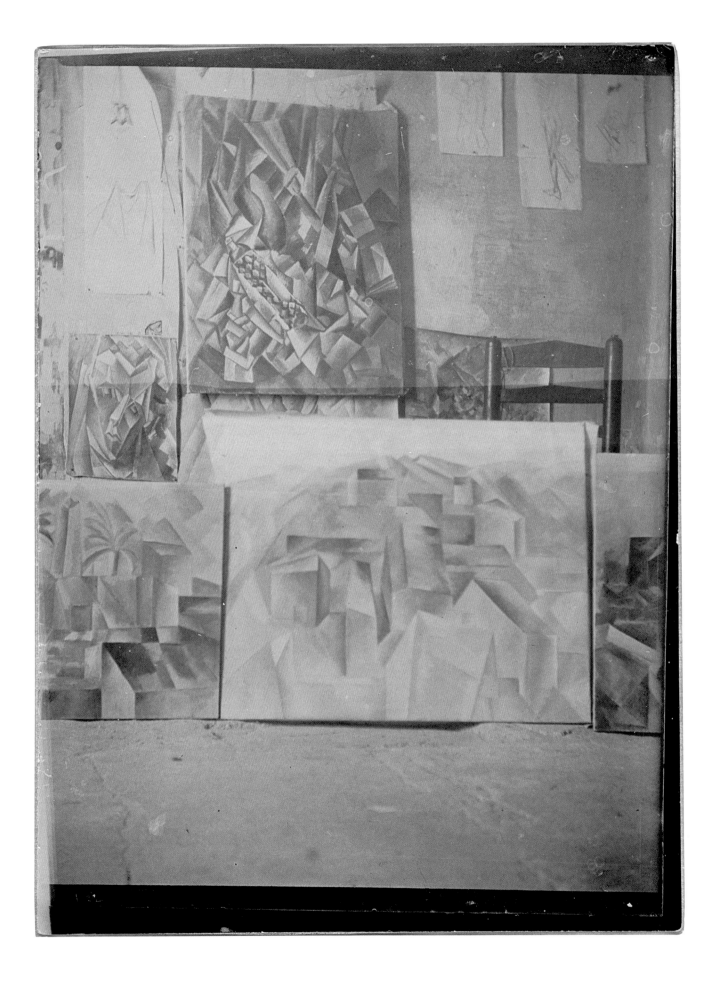

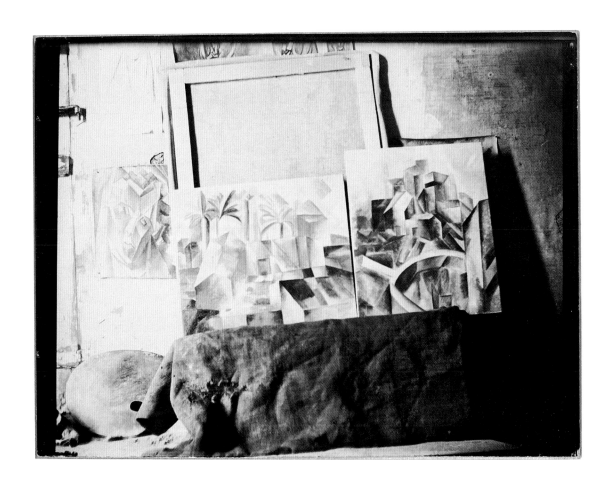

Pablo Picasso

*Naturaleza muerta con botella de Anís del Mono; La fábrica; Casas de la colina y El depósito de agua,* así como bocetos de *Desnudo en pie con los brazos levantados,* en la pared del taller de Horta de Sant Joan, 1909

*Still Life with Bottle of Anís del Mono, Brick Factory, Houses on the Hill* and *The Reservoir,* and preparatory drawings for *Standing Nude with Raised Arms* hung on the wall in the studio at Horta de Sant Joan, 1909

Pablo Picasso

Vista del taller de Horta de Sant Joan con los cuadros *La fábrica* y *El depósito de agua,* 1909

View of the studio at Horta de Sant Joan with the paintings *The Brick Factory and The Reservoir,* 1909

Pablo Picasso

*El depósito de agua de Horta,*
Horta de Sant Joan, 1909

*The Reservoir, Horta de Ebro,*
Horta de Sant Joan, 1909

Vista del depósito de agua,
Horta de Sant Joan, 1909

View of the reservoir,
Horta de Sant Joan, 1909

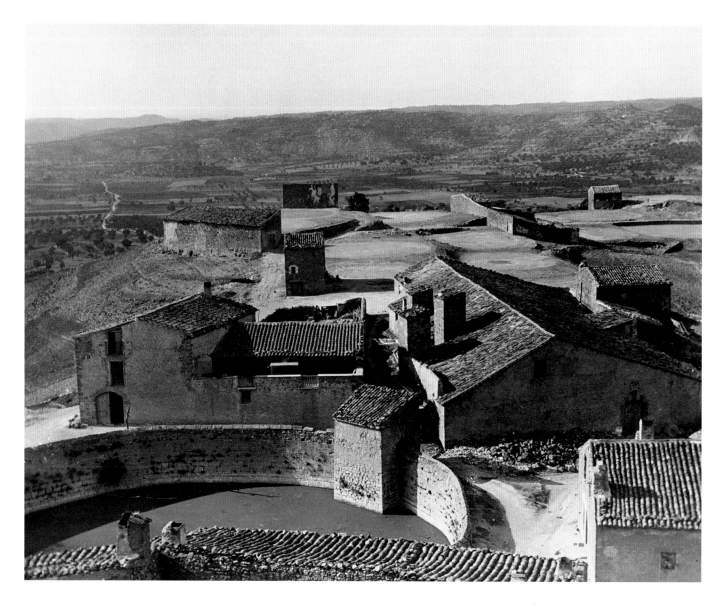

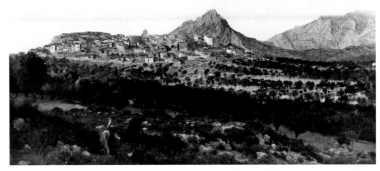

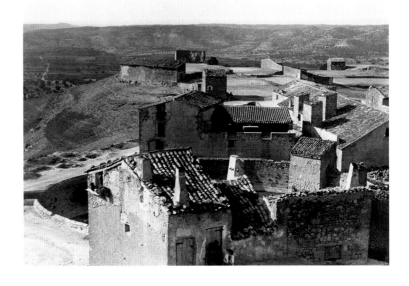

Pablo Picasso
Vistas del pueblo de Horta de Sant Joan, 1909
Views of the village of Horta de Sant Joan, 1909

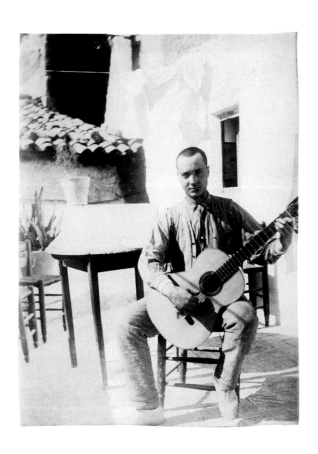

Pablo Picasso

Retrato de Joaquín-Antonio Vives Terrats
con una guitarra en el patio de una casa
Portrait of Joaquín-Antonio Vives Terrats
with a guitar in the courtyard of a house

Fernande Olivier con una sobrina de
Manuel Pallarès
Fernande Olivier with one of Manuel
Pallarès' nieces

Guardias civiles de Horta con dos niños
The Civil Guard of Horta with two children

Horta de Sant Joan, 1909

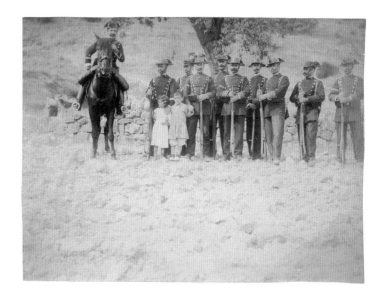

Pablo Picasso de pie en el
campo, cerca de Horta
Pablo Picasso standing in
the countryside near Horta
Horta de Sant Joan, 1909

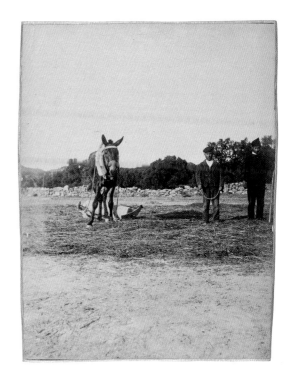

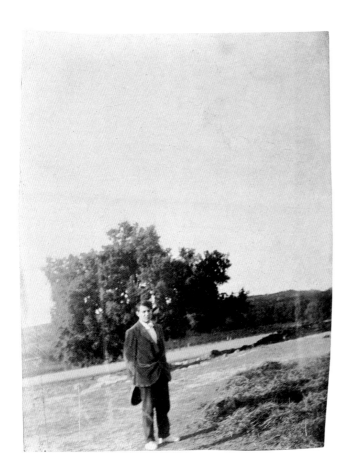

Pablo Picasso

Dos hombres y una mula
Two men and a mule

Retrato de una familia
Portrait of a family

Horta de Sant Joan, 1909

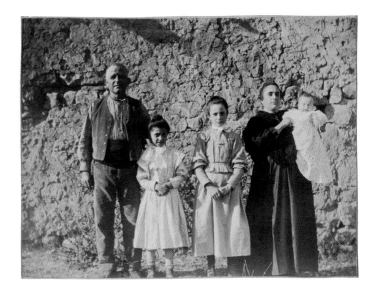

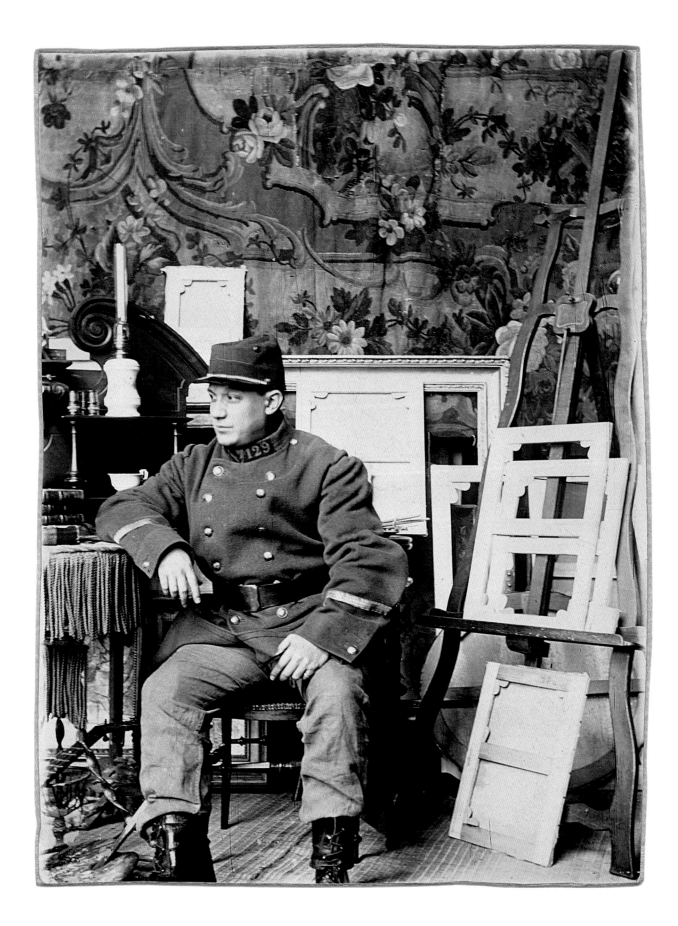

Georges Braque

Retrato de Pablo Picasso vestido con el uniforme militar de Georges Braque
en el taller del boulevard de Clichy, número 11, París, abril de 1911

Portrait of Pablo Picasso wearing Georges Braque's military uniform
in the studio at 11, Boulevard de Clichy, Paris, April 1911

# En los talleres parisinos de preguerra

Anne de Mondenard

Como todos los artistas de su tiempo, Picasso no se muestra indiferente a la fotografía, y reserva a la cámara fotográfica un papel utilitario o lúdico: con ella documenta las etapas de trabajo de sus obras y reafirma su estatus y su talento artístico con la complicidad de sus amigos. El pintor explora las posibilidades de la fotografía, delante del objetivo y tras él, desde su primera estancia en París, en 1901, en particular en el entorno del taller. Tras una larga charla con Picasso, Marius de Zayas confirma el alcance de esa exploración llevada a cabo por el pintor antes de la guerra: «Zanjó la conversación confesando haber entrado de lleno en el campo de la fotografía».[1]

Antes de hacerse con un aparato fotográfico, Picasso posa en el papel de pintor. Le reconocemos en varias imágenes tomadas en 1901, año en que pinta su famoso autorretrato *Yo, Picasso*, afirmación de su condición artística. En una de ellas, lo vemos manos a la obra en el taller del boulevard de Clichy, rodeado de tres admiradores, entre ellos su marchante Pere Mañach. Todos posan la mirada sobre el lienzo que se desnuda ante nuestros ojos. La copia impresa, de pequeño formato y algo desvaída, no puede obviamente compararse en absoluto con la pintura, pero Picasso inscribe una leyenda en castellano en la cual muestra cierta arrogancia: «En esta aparezco pintando una especie de divina familia, la señora Torres, Mañach y Fuentes admirando mis obras» (p. 31, arriba). Se dirige sin duda a sus padres, a los que desea hacer llegar noticia de sus primeros éxitos.

Otra fotografía, algo posterior, plantea más dudas sobre su autoría. Picasso, tocado de chistera, aparece sobreimpreso en una pared cubierta de lienzos, colgados unos junto a otros, solapándose incluso unos sobre otros. Algunos están datados en 1901: aparece la parte inferior de *Yo, Picasso, La bebedora de absenta* y *Retrato de Gustave Coquiot*. Se trata de una pequeña impresión fotográfica de revelado deficiente, desvaída hoy, que se obtuvo presumiblemente por contacto a partir de un negativo de formato 9 × 12 cm. La leyenda inscrita por Picasso en castellano en el reverso deja al descubierto su loca ambición: «Los muros más fuertes se abren a mi paso. Mira». ¿Hemos de deducir que esta doble exposición no es accidental? ¿Que el negativo se expuso dos veces deliberadamente, una para representar la pared llena de cuadros del artista y la otra para registrar su silueta fantasmal sobre la única parte de la pared vacía? La hipótesis resulta muy seductora: sería una manera de reunir hombre y pintura. Picasso no es quizá el autor de la fotografía, pero muy bien podría haber ideado la puesta en escena, a la que da sentido gracias a la leyenda del reverso.

En una carta dirigida a sus padres en 1904, Picasso «indica que próximamente le prestarán un aparato fotográfico y anuncia el envío de un retrato».[2] Picasso podría, así pues, ser el autor de una imagen que muestra a su amigo Canals sentado en un sillón y acariciando un gato que se le acurruca en el regazo, mirando intrigado por lo que se trama tras la cámara. A sus espaldas, dos rostros: el retrato fotográfico de Benedetta, esposa de Canals, colocado sobre la repisa

1. Carta de Marius de Zayas a Alfred Stieglitz, de 11 de junio de 1914. Citada en John Richardson (ed.), *Picasso & the Camera* [cat. exp.]. Nueva York, Gagosian Gallery, 2014, p. 25. Alfred Stieglitz, principal representante de la fotografía contemporánea en Estados Unidos, fue el primero en exponer en ese país imágenes de Picasso.

2. Anne Baldassari, *Picasso photographe, 1901-1916*. París, Réunion des musées nationaux, 1994, p. 25.

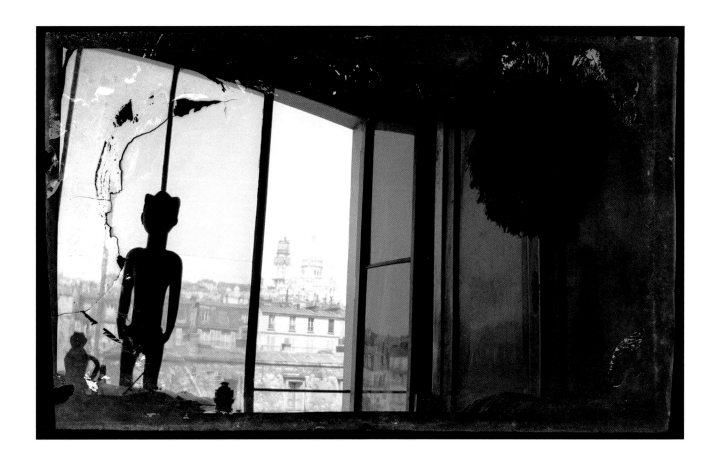

de la chimenea, y el de Picasso, reflejado en el espejo. El punto de vista elegido favorece el efecto de superposición de los planos. En el reverso de la fotografía, Picasso nombra a los tres protagonistas: el pintor barcelonés, su esposa y —como tenía ya la costumbre de señalar— «en el espejo, yo, PICASSO».

El pintor se habría hecho definitivamente con un aparato fotográfico hacia 1908, según apuntan varios indicios. Hay notas escritas —como «recojer [sic] la máquina de fotografía cargada»—[3] en una lista de material de pintura —especialmente, de los colores que juzga necesarios para su viaje a España, en 1909—, así como una receta de «líquido revelador mixto»,[4] redactadas en castellano, que demuestran que el pintor no solo aprieta el obturador, sino que se encarga personalmente del revelado y positivado. Picasso, además, conserva cuarenta y dos placas de vidrio de 9 × 12 cm, expuestas en su mayor parte en sus sucesivos talleres, entre 1908 y 1914. En ellas aparecen sus amigos posando ante sus cuadros, pero también varios retratos, fotografías de lienzos colocados a veces de maneras sorprendentes, así como algunas vistas de su viaje a Horta de Sant Joan, lo que hace pensar que es él quien toma la mayor parte de estas imágenes, si bien otras parecen hechas con la complicidad de un tercero. Estas placas de vidrio tienen una particularidad: en muchos casos están estropeadas en los bordes. La capa de gelatinobromuro de plata parece haberse licuado, haciendo desaparecer una parte de la imagen. Probablemente se debe a la acción del agua, quizá durante la inundación sufrida en 1917 en el taller de Montrouge.[5] Hay varias hojas de contactos correspondientes a estos negativos, así como otras de similar factura cuyos negativos se han perdido. Estas copias impresas, características de la fotografía *amateur* de la época, son un indicio de ciertas carencias en el manejo de la química.

Pablo Picasso (atribuido a / attributed to)

Vista del Sacré-Cœur desde el taller del boulevard de Clichy, número 11, París, c. 1909-1912

View of the Sacré-Coeur from Picasso's studio at 11, Boulevard de Clichy, Paris, c. 1909–12

3. *Ibídem*, p. 25 y repr. p. 154.

4. *Ibídem*, p. 25 y repr. p. 27.

5. Brassaï, *Conversations avec Picasso*. París, Gallimard, 1964, p. 15. [Ed. en castellano: *Conversaciones con Picasso*. Madrid, Turner, 2002, p. 21.] Esto explicaría el mal estado de las placas, así como pérdidas de difícil valoración.

Figura *waka sran*
*Waka Sran* figure

6. Carta de Fernande Olivier a Alice B. Toklas, 15 de junio de 1909. The Gertrude Stein and Alice B. Toklas Collection, Beinecke Rare Book & Manuscript Library, Yale University, New Haven, Connecticut, citada por Anne Baldassari, *Picasso photographe...*, *op. cit.*, p. 155.

7. Cinco cartas de Picasso a Gertrude Stein, mayo-agosto de 1909. The Gertrude Stein and Alice B. Toklas Collection, Beinecke Rare Book & Manuscript Library, Yale University, New Haven, Connecticut, citadas por Paul Hayes Tucker en «Picasso, photography, and the development of Cubism», John Richardson (ed.), *Picasso & the Camera, op. cit.*, p. 20.

8. Musée national Picasso-Paris, MP2007-4.

En el taller de Le Bateau-Lavoir, en 1908, algunos amigos posan ante las telas del maestro. Sebastià Junyer i Vidal aparece sentado en un taburete ante *Tres mujeres*. Frente a esta misma pintura de gran formato, Picasso fotografía a André Salmon o a la hija de Kees van Dongen. Sin duda, es una manera de asociarlos a la revolución pictórica que está trayendo consigo el cubismo y de ofrecerles la posibilidad de decir «Yo estuve allí». Picasso ilustra los cuadros tal y como están, o los coloca precariamente sobre, por ejemplo, un taburete. Algunas disposiciones parecen más estudiadas: un retrato colocado sobre una silla de mimbre se convierte en el retrato de un hombre sentado.

Picasso se lleva consigo el aparato fotográfico a Horta de Sant Joan, en Tarragona, donde pasa el verano de 1909. Fernande Olivier presenta a su compañero como un aficionado aún principiante: «Aquí nos toman por fotógrafos y todo el mundo está encantado de poder sacarse un retrato. Y todo por la cámara que Pablo acapara injustamente, ya que apenas sabe utilizarla».[6] En Horta, Picasso utiliza la cámara principalmente para representar obras terminadas o en su etapa final. Tapiza con sus trabajos el espacio que utiliza a modo de taller, pega a la pared con chinchetas los bocetos en papel e incluso coloca los lienzos en el suelo, unos al lado de otros, a veces solapándolos. No tiene caballete ni taburete sobre los que colocarlos a la altura del ojo para fotografiarlos. Picasso debe apoyar la cámara sobre el suelo, ya sea horizontal o verticalmente, a fin de reproducir los cuadros. Ninguno de ellos ocupa el centro de la imagen. Su objetivo parece ser reproducir todos los trabajos que sea posible, como mínimo de dos en dos. Picasso, de hecho, toma estas fotografías para enviarlas a Gertrude Stein; esta era, en efecto, la manera de mantener informado a uno de sus principales apoyos y mecenas.[7] Esta documentación de obras descuidadamente dispuestas, con encuadres en los que a menudo aparecen cortadas, atestiguan cierta urgencia. Los positivos, pese a su pequeño tamaño, siguen siendo legibles, y los cuadros, fácilmente identificables, lo que demuestra su carácter utilitario.

A finales de 1910, instalado en su nuevo taller del boulevard de Clichy, Picasso continúa fotografiando a sus amigos con su cámara de placas. Max Jacob, Frank Burty Haviland, Guillaume Apollinaire, Daniel-Henry Kahnweiler y Ramón Pichot se sientan por turnos en un sillón o un sofá. Las imágenes están tomadas ligeramente desde abajo, lo que permite captar la silueta en su conjunto. Picasso, por su parte, posa en el sofá con un gato en su regazo. Imaginamos que este retrato fue realizado por un cómplice y que los artistas se intercambiaban a continuación los positivos impresos. Picasso, por ejemplo, dedica su retrato a Haviland.[8]

Otra sesión fotográfica celebrada en el taller acredita este entusiasmo por el retrato cruzado entre amigos: posan los unos para los otros, como si de un juego se tratase. En abril de 1911, Picasso fotografía a su amigo Georges Braque de uniforme, junto a un velador sobre el que reposa una mandolina. Luego, le toca a Picasso ponerse el uniforme y posar acodado en el velador. Sin embargo, el retrato más atractivo de este período es, indudablemente, el de Auguste Herbin, tomado a principios de 1911, en el que posa con dos tubos de pintura en la mano izquierda y diversos lienzos cubistas colocados sobre el suelo.

Observando las placas de 9 × 12 cm y sus correspondientes positivos, nos llamará la atención que los retratos de amigos tomados en el taller se hagan más infrecuentes tras 1912 y terminen desapareciendo. Picasso reserva sus placas de vidrio para fotografiar puntualmente sus obras. Él mismo también continúa posando ante sus cuadros. Los positivos presentan formas variadas; aparecen, en efecto, ampliaciones y contactos que se corresponden con negativos de

formatos distintos al 9 × 12 y, por tanto, pertenecen a otros aparatos fotográficos distintos al habitual. Picasso cuenta presumiblemente con la ayuda de una tercera persona, que conserva el negativo y le envía la copia impresa. Parece ser este el caso del retrato del pintor tras el umbral de una puerta situada al fondo del taller del boulevard Raspail, hacia 1912 o 1913. Ni siquiera usando un temporizador le habría dado tiempo a colocarse tan lejos del aparato.

Durante la Primera Guerra Mundial, en su taller de la rue Schœlcher, Picasso continúa posando ante sus trabajos, con el espíritu conquistador del mensaje «Yo, Picasso». Los formatos son tan variados como los del boulevard Raspail, aunque el Musée national Picasso-Paris no conserva negativos de estas sesiones. Picasso posa con tal seguridad ante las telas que estas fotografías se han tenido siempre por autorretratos.[9] Aun cuando Picasso se implica enormemente en la sesión, y de hecho sea su instigador, no creemos que las imágenes se tomen sin la participación de terceras personas.

En un sorprendente retrato, que se conserva en formato de hoja de contactos de pequeño tamaño, Picasso posa de cara al aparato, en pie, con las piernas abiertas. Por todo atuendo lleva un pantalón corto y un pañuelo a modo de cinto, con los zapatos puestos y calcetines extendidos y enrollados en su parte superior.[10] Picasso saca pecho y aprieta los puños, como un fornido boxeador listo para pelear. Está en su taller, entre bastidores volteados y lienzos en curso. Es una manera de anunciar las obras que están por llegar, pinturas cubistas que se impondrán, sean cuales sean las críticas. Otra imagen, tomada desde el mismo punto de vista y con la misma cámara, muestra al pintor ataviado con el mismo pantalón corto, camisa y gorra, con un suéter echado sobre los hombros (p. 14). Picasso posa en la misma actitud bravucona, con el rostro de perfil y las manos sobre las caderas. El examen de ambas imágenes hace pensar en una única sesión, en el curso de la cual el modelo se va desvistiendo para terminar adoptando una actitud de combate, frente a una cámara fotográfica que no se ha movido un centímetro. Tampoco el modelo se ha debido de mover para reiniciar un temporizador: reparemos en el desorden de botes de pintura que tiene a los pies, difícil de franquear en dos ocasiones sin mover nada. Tras el aparato hay, probablemente, otra persona.

El Musée national Picasso-Paris conserva otros dos retratos de Picasso en el taller de la rue Schœlcher, tomados en leve contrapicado con esta cámara de pequeño formato.[11] En uno de ellos, el artista, vestido con pantalón oscuro, camisa blanca y corbata, posa ante su obra *Hombre acodado sobre una mesa*, sin terminar.[12] Picasso sostiene una paleta, atributo del pintor que no le es en absoluto familiar. No mira al objetivo, sino a lo lejos. En otra variante de este retrato como pintor con paleta, Picasso, frente a la cámara, lanza una mirada desafiante.[13] Nos encontramos ante dos instantes muy próximos de una misma sesión: el modelo mueve la cabeza sin que lo haga el aparato y sin que cambie en nada el decorado.

Una tercera serie de retratos muestra al pintor posando con seguridad ante sus obras cubistas, especialmente *Hombre acodado sobre una mesa*, en una versión totalmente revisada. Picasso muestra su gusto por la extravagancia en el vestir. Pipa en mano y tocado de gorra, se abre el blusón sobre un pantalón remendado y posa de nuevo con las piernas separadas, mirando directamente al objetivo. En una variante de esta imagen, conservada en una colección particular, Picasso, también con pantalón parcheado, posa con los pies ante sus botes de pintura, más cerca de la cámara. Cabe señalar otro retrato más, también propiedad de un particular, en el que Picasso aparece ante esta misma obra, pero en traje de tres piezas.[14]

Todas estas imágenes en que el artista posa con orgullo e incluso fanfarronería, vestido de maneras a veces insólitas o con apenas ropa, en un entorno que rebosa

9. Véase Anne Baldassari, *Picasso photographe…*, *op. cit.*, pp. 39-79.

10. 6,6 × 4,7 cm.

11. Véase el autorretrato de Picasso conservado en la Fundación Almine y Bernard Ruiz-Picasso para el Arte (FABA), con este mismo formato. Véase John Richardson (ed.), *Picasso & the Camera, op. cit.*, cat. n.º 70.

12. 6,5 × 4,7 cm.

13. Esta copia impresa proveniente del legado de Dora Maar no es una hoja de contactos, sino quizá una ampliación de un negativo de pequeño formato realizado con la misma cámara que el resto de los retratos (ambos formatos son homotéticos).

14. Véase Anne Baldassari, *Picasso photographe…*, *op. cit.*, pp. 73-74 o John Richardson (ed.), *Picasso & the Camera, op. cit.*, cat. n.º 56 y n.º 67.

Retrato de Pablo Picasso en Place
Ravignan, Montmartre, París, 1904

Portrait of Pablo Picasso in the Place
Ravignan, Montmartre, Paris, 1904

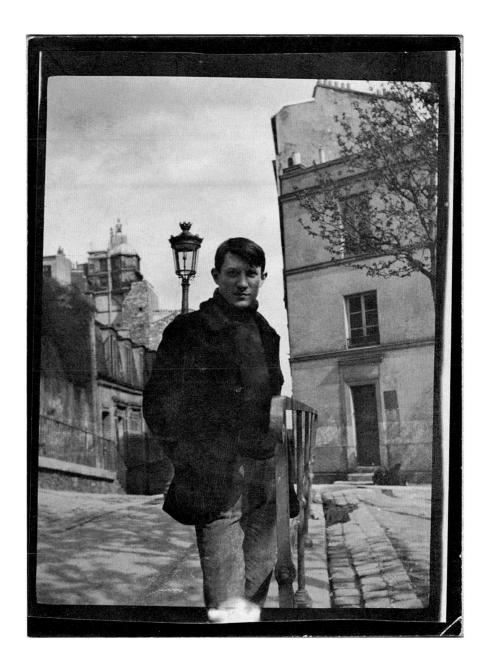

de su obra y su genio, parecen cumplir una misma función: Picasso reivindica
en ellas su posición de campeón del arte moderno. Probablemente no se coloca
tras la cámara, pero sin duda es él quien dispone la puesta en escena. Sigue así
los pasos de la condesa de Castiglione, quien, en el Segundo Imperio, posa para
Pierre-Louis Pierson, pero dirige las puestas en escena, encaminadas a poner en
valor su belleza caracterizada de diversas maneras. Picasso perpetúa así
la tradición del autorretrato pictórico, que arranca en Nicolas Poussin, quien
se autorretrata en mitad de varios marcos que simbolizan las obras por crear,
y en Gustave Courbet, quien se representa en el taller como nuevo pintor
de la realidad. Los retratos de la condesa de Castiglione y *El taller del pintor* de
Courbet pretenden transmitir al público una declaración de principios, pero
¿a quién destina Picasso estas puestas en escena? Sin duda, a sí mismo, para
conservar la memoria de su ascenso artístico.

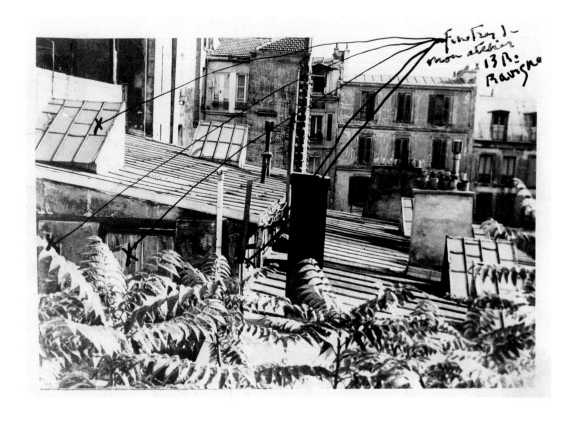

Enric Casanovas

*Taller de Pablo Picasso
en Le Bateau-Lavoir*, c. 1904

*Pablo Picasso's Studio in
the Bateau-Lavoir*, c. 1904

Lee Miller

El taller de Picasso en Le Bateau-Lavoir, rue Ravignan, número 13,
Montmartre, con anotaciones manuscritas de Picasso, París, 1956

Picasso's studio in the Bateau-Lavoir at 13, Rue Ravignan,
Montmartre, with handwritten annotations by Picasso, Paris, 1956

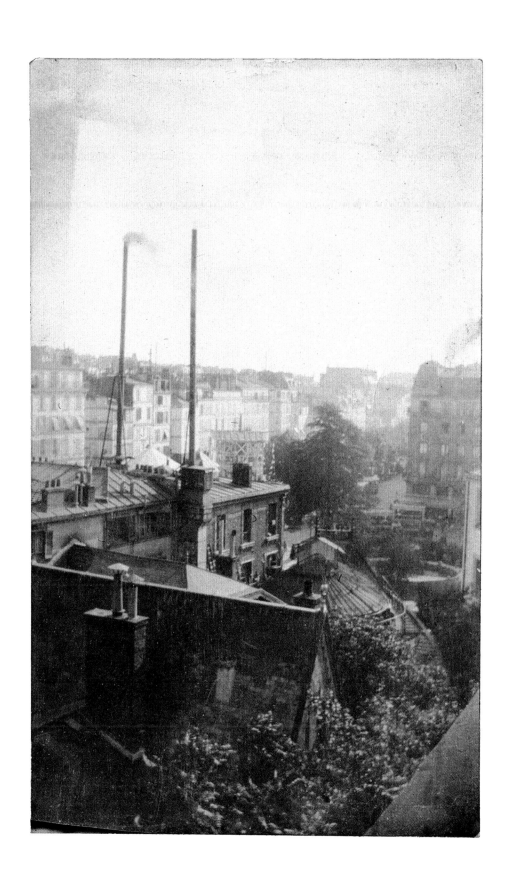

Pablo Picasso (atribuido a / attributed to)

Vista del taller de Le Bateau-Lavoir, París, c. 1904-1909

View from the Bateau-Lavoir studio, Paris, c. 1904–09

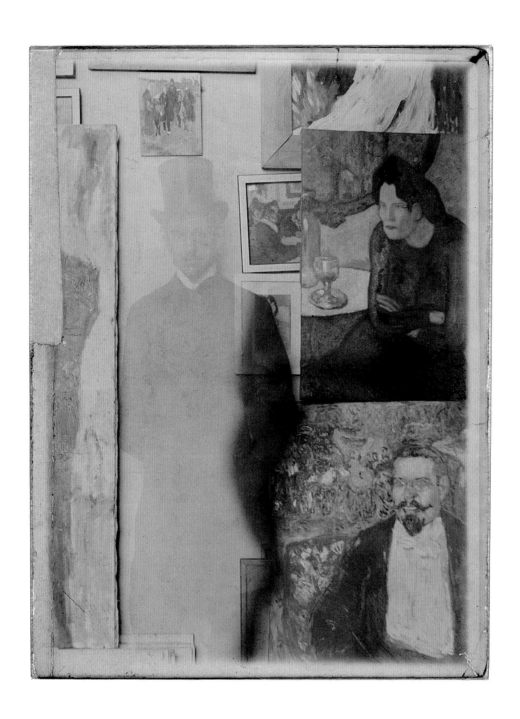

Retrato en el taller con varias pinturas colgadas en la pared,
entre ellas *Retrato de Gustave Coquiot*; *Escena de café*;
*Yo, Picasso*; *Grupo de catalanes en Montmartre* y *La bebedora
de absenta*, París, 1901-1902

Portrait in the studio with several canvases hanging on the
wall, among them *Portrait of Gustave Coquiot*; *Café Scene*;
*Yo, Picasso*; *Group of Catalans in Montmartre* and *The Absinthe
Drinker*, Paris, 1901–02

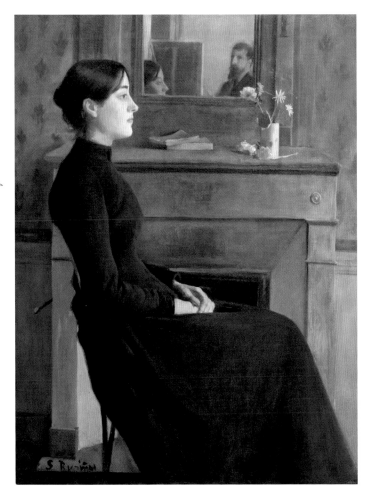

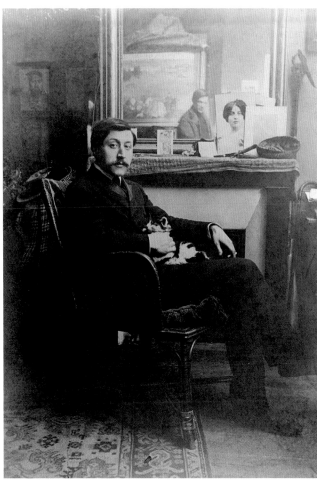

Santiago Rusiñol

*Figura femenina*
Paris, 1894

*Female Figure*
Paris, 1894

Pablo Picasso

Retrato de Ricard Canals con reflejo de Pablo Picasso en
un espejo del taller de Canals en Le Bateau-Lavoir, París, 1904

Portrait of Ricard Canals and the reflection in the mirror of
Pablo Picasso in Canals' studio at the Bateau-Lavoir, Paris, 1904

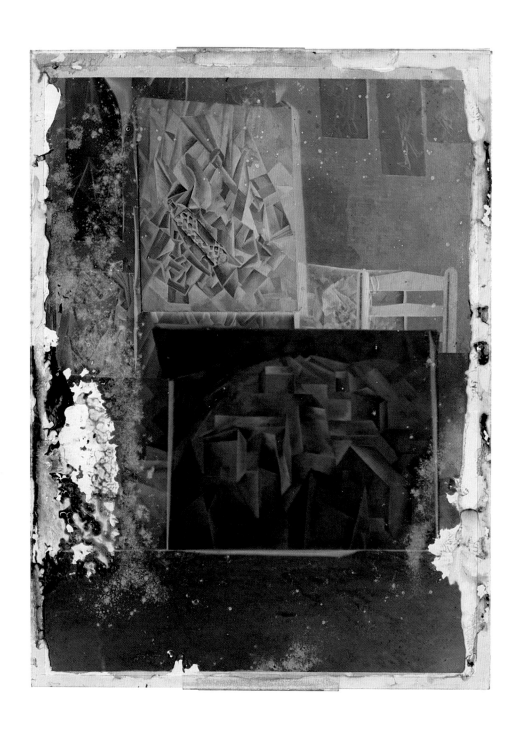

Pablo Picasso

*Naturaleza muerta con botella de Anís del Mono; La fábrica; Casas de la colina*
*y El depósito de agua,* y bocetos de *Desnudo en pie con los brazos levantados*
en el taller de Horta de Sant Joan, 1909

*Still Life with Bottle of Anís del Mono, Brick Factory, Houses on the Hill* and
*The Reservoir,* and preparatory drawings for *Standing Nude with Raised Arms*
in the studio at Horta de Sant Joan, 1909

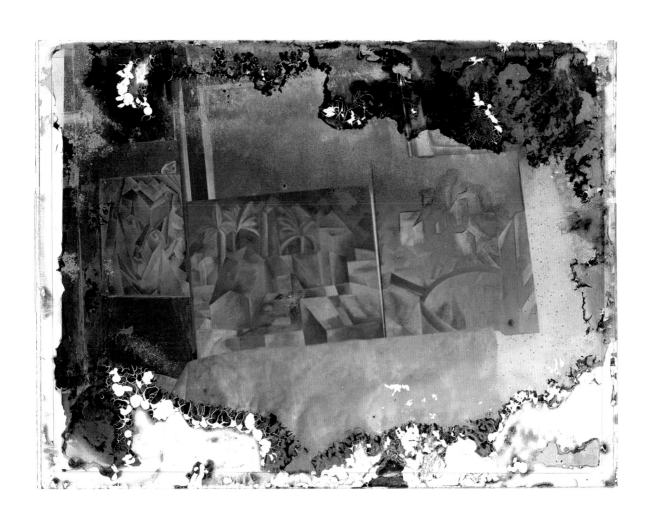

Pablo Picasso

Vista del taller de Horta de Sant Joan con
*La fábrica* y *El depósito de agua*, 1909

View of the studio at Horta de Sant Joan with
*The Brick Factory* and *The Reservoir*, 1909

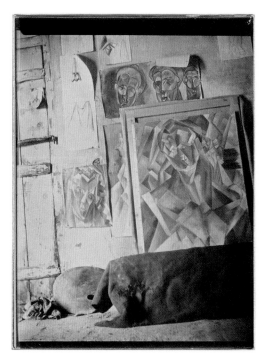

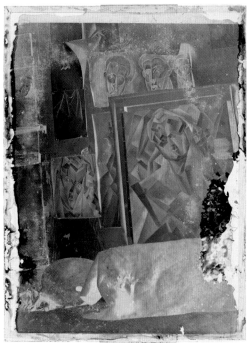

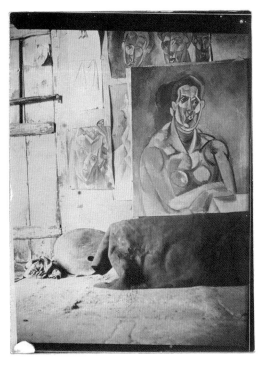

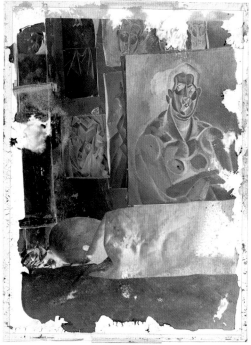

Pablo Picasso

Fotografía y placa de *Mujer sentada* junto
a otras obras y bocetos en el taller

Photograph and plate of *Seated Woman*
with other works and sketches in the studio

Horta de Sant Joan, 1909

Pablo Picasso

Fotografía y placa: *Busto de mujer; Garrafa, jarra y frutero*
y bocetos de *Cabeza de Fernande* en el taller

Photograph and plate of *Bust of a Woman and Carafe, Jug
and Fruit Bowl* with sketches for *Fernande's Head* in the studio

Horta de Sant Joan, 1909

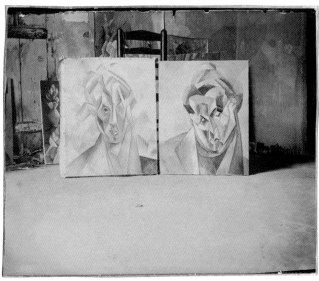

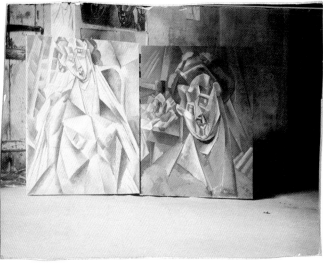

Pablo Picasso

Placa y fotografía de la vista del taller
con *Cabeza de mujer* y otros cuadros

Plate and photograph of a view of the studio
with *Head of a Woman* and other canvases

Horta de Sant Joan, 1909

Pablo Picasso

Placa y fotografía de la vista del taller
con *Desnudo en un sillón* y *Mujer con peras*

Plate and photograph of a view of the studio
with *Nude in an Armchair* and *Woman with Pears*

Horta de Sant Joan, 1909

 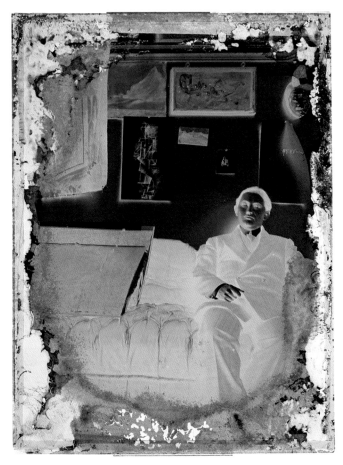

Pablo Picasso en el campo, cerca
de Horta de Sant Joan, 1909

Pablo Picasso in the countryside
near Horta de Sant Joan, 1909

Pablo Picasso

Retrato de Daniel-Henry Kahnweiler en el taller del
boulevard de Clichy, número 11, París, otoño de 1910

Portrait of Daniel-Henry Kahnweiler in the studio
at 11, Boulevard de Clichy, Paris, autumn 1910

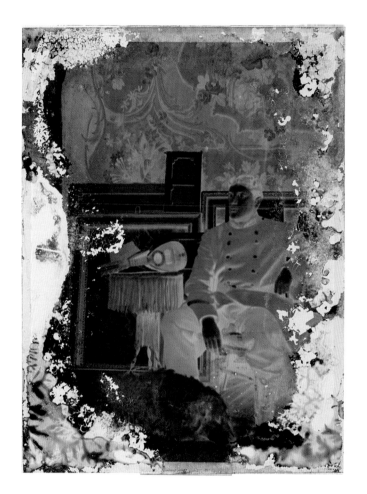

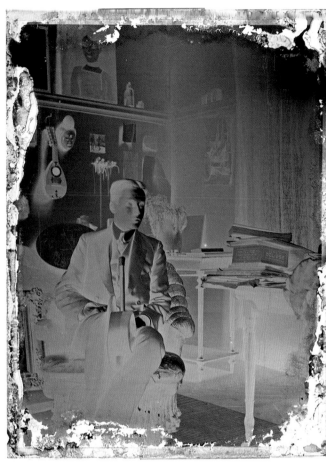

Pablo Picasso

Retrato de Georges Braque con uniforme militar en el taller del boulevard de Clichy, número 11, París, 1911

Portrait of Georges Braque in military uniform in the studio at 11, Boulevard de Clichy, Paris, 1911

Retrato de Frank Burty Haviland en el taller del boulevard de Clichy, número 11, París, otoño-invierno de 1910

Portrait of Frank Burty Haviland in the studio at 11, Boulevard de Clichy, Paris, autumn–winter 1910

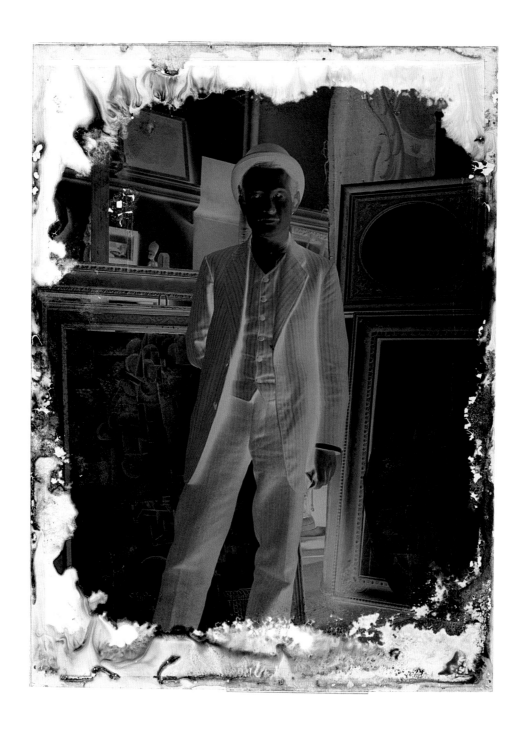

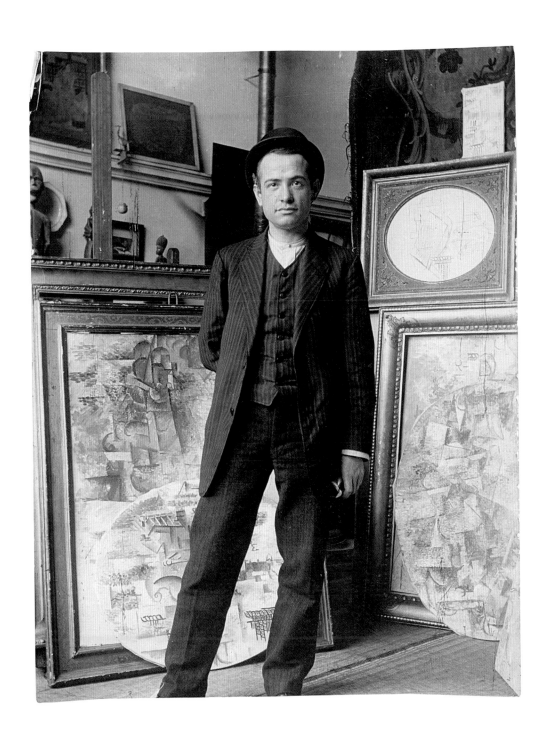

Pablo Picasso (atribuido a / attributed to)

Placa y fotografía del retrato de Auguste Herbin entre
cuadros de Pablo Picasso en el taller del boulevard de Clichy,
número 11, París, 1911

Plate and photograph of the portrait of Auguste Herbin
amidst canvases by Pablo Picasso in the studio at
11, Boulevard de Clichy, Paris, 1911

Pablo Picasso (atribuido a / attributed to)

Retrato de Ramón Pichot en el taller del
boulevard de Clichy, número 11, París, 1910

Portrait of Ramon Pichot in the studio
at 11, Boulevard de Clichy, Paris, 1910

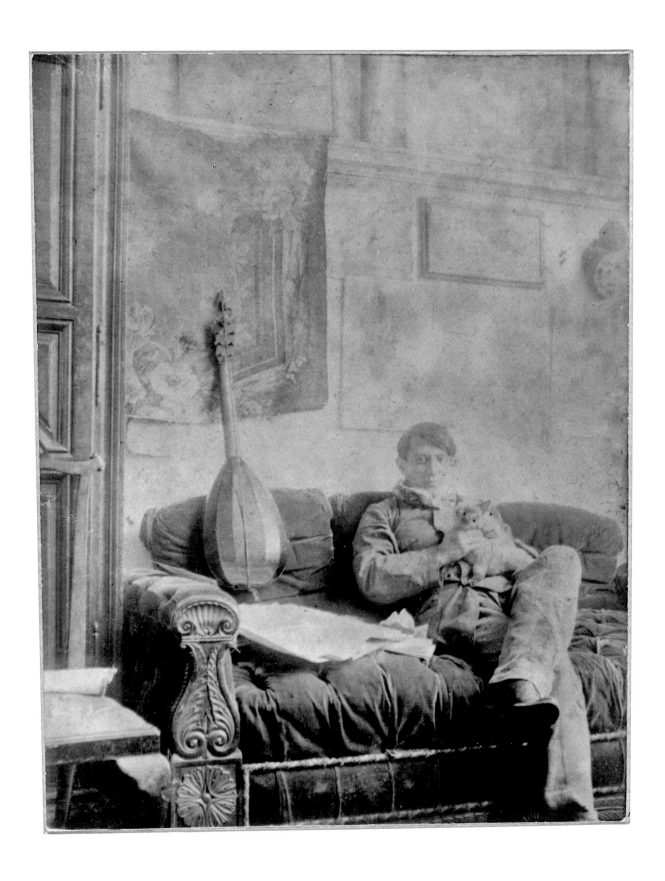

Pablo Picasso sentado en un sofá en el taller del
boulevard de Clichy, número 11, París, diciembre de 1910

Pablo Picasso seated on a couch in the studio
at 11, Boulevard de Clichy, Paris, December 1910

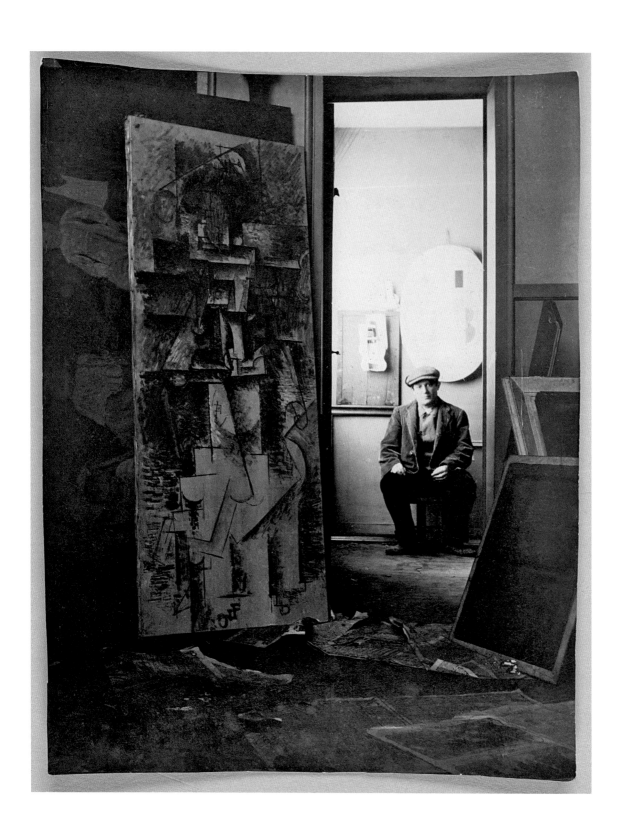

Pablo Picasso tras el umbral de la puerta
del fondo de una de las estancias del
taller del boulevard Raspail, París, 1913

Pablo Picasso framed in the doorway
at the far end of a room in the studio
on Boulevard Raspail, Paris, 1913

Pablo Picasso frente al cuadro
*Construction au joueur de guitare* en el taller
del boulevard Raspail, París, verano de 1913

Pablo Picasso in front of the painting
*Construction with Guitar Player* in the studio
on Boulevard Raspail, Paris, summer 1913

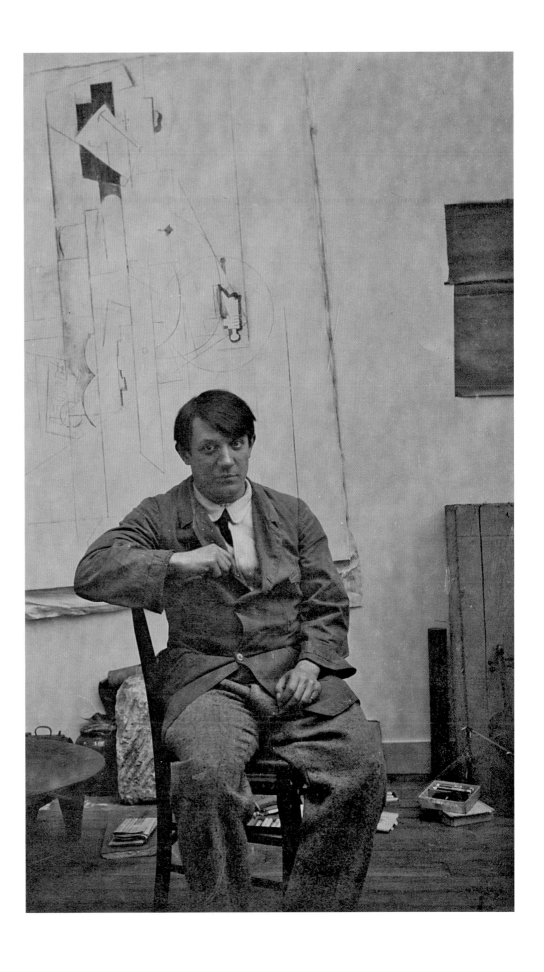

Pablo Picasso

*Proyecto de composición:*
*guitarra sobre mesa ovalada*

*Project for a Construction:*
*Guitar on an Oval Table*

1913

Pablo Picasso

*Estudio para* Guitarra
y botella de Bass

*Study for* Guitar
and Bottle of Bass

1913

64

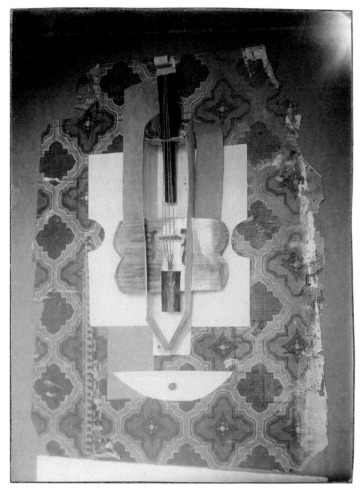

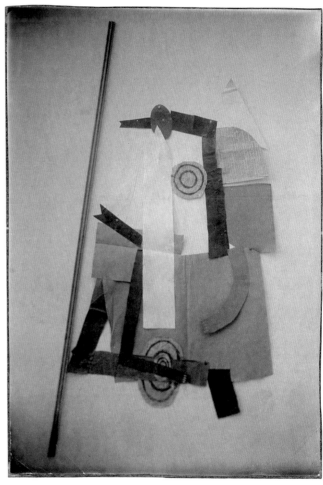

Galerie Kahnweiler

Fotografía de *Composición con violín*, ensamblaje de cartón, cordel y papel pintado con motivos florales geométricos, París, otoño de 1913

Photograph of *Construction with Violin*, assemblage of cardboard, string and wallpaper with geometric floral motif, Paris, autumn 1913

Galerie Kahnweiler (atribuido a / attributed to)

Fotografía de *Papier collé*, ensamblaje de cartón o lienzo, papel blanco, negro o de periódico y un palo de madera ranurado, 1913

Photograph of *Papier collé*, assemblage of pieces of cardboard or cloth, black and white paper or newsprint, and a grooved wooden stick, 1913

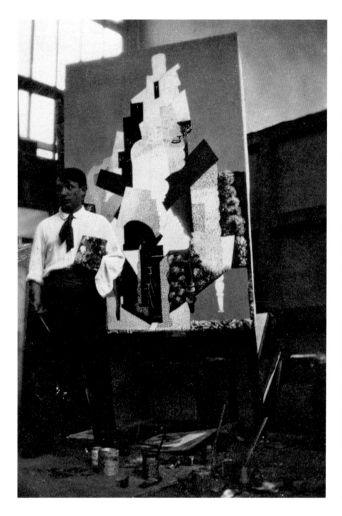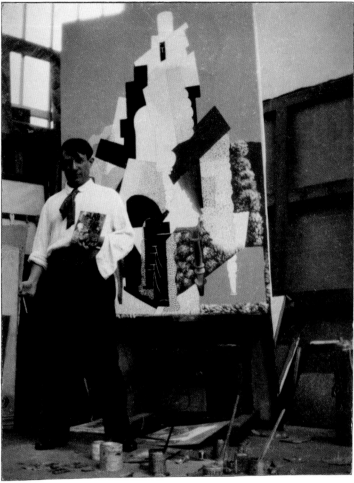

Pablo Picasso frente a *Hombre acodado sobre una mesa*, estado I, pintado en 1915 en el taller de la rue Schœlcher, París, 1915-1916

Pablo Picasso in front of the first state of *Man Leaning on a Table*, painted in 1915 at the studio on Rue Schœlcher, Paris, 1915–16

Pablo Picasso con pincel y paleta frente a *Hombre acodado sobre una mesa*, estado I, pintado en 1915 en el taller de la rue Schœlcher, París, c. 1937-1940

Pablo Picasso with brush and palette in front of the first state of *Man Leaning on a Table*, painted in 1915 at the studio on Rue Schœlcher, Paris, c. 1937–40

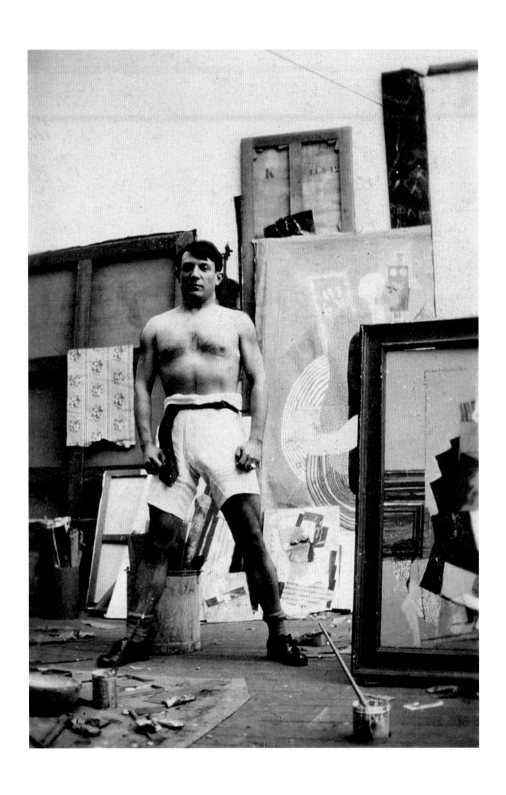

Pablo Picasso frente al cuadro *Hombre sentado con vaso* en proceso de ejecución, en el taller de la rue Schœlcher, París, 1915-1916

Pablo Picasso in front of the painting *Man Sitting with Glass*, in progress, at the studio on Rue Schœlcher, Paris, 1915–16

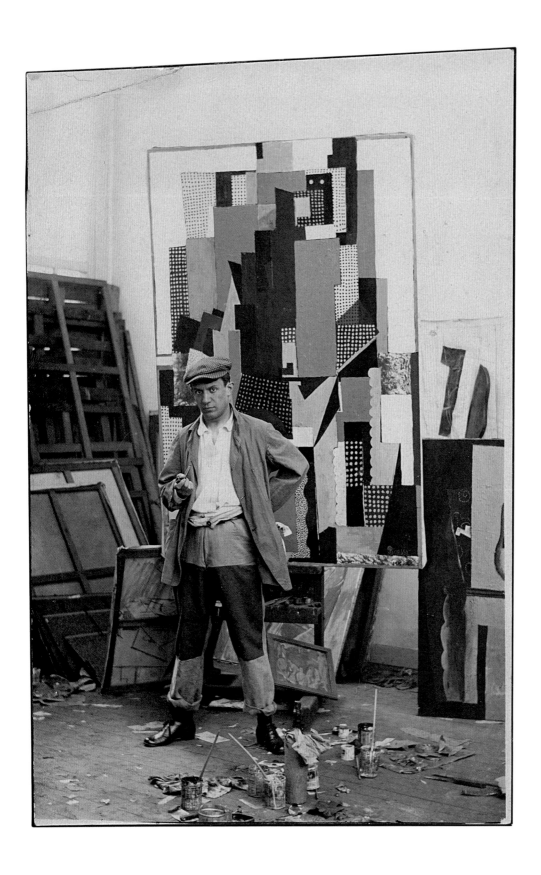

Pablo Picasso frente al estado final del *Hombre acodado sobre una mesa*, retocado en 1916 en el taller de la rue Schœlcher, París, 1916

Pablo Picasso in front of the final state of *Man Leaning on a Table*, modified in 1916 in the studio on Rue Schœlcher, Paris, 1916

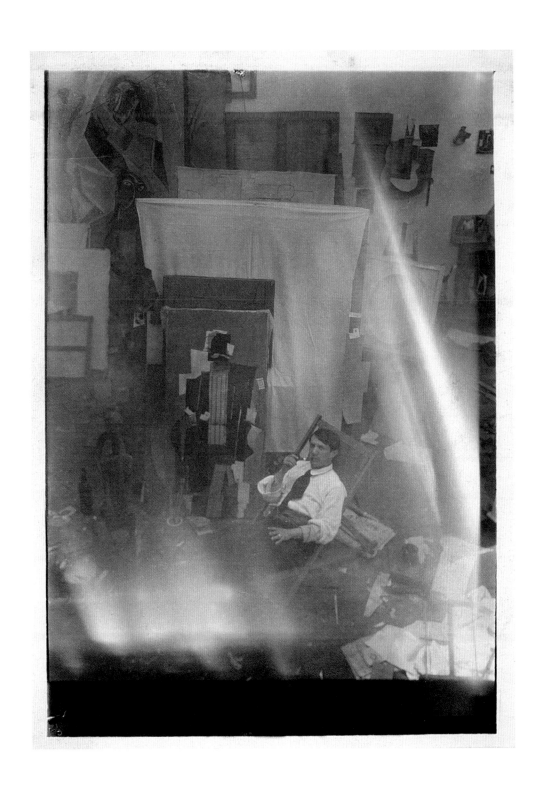

Pablo Picasso en una tumbona junto al cuadro *El hombre de la pipa*, en el taller de la rue Schœlcher, c. 1915-1916

Pablo Picasso in a chaise-longue with the painting *Man with a Pipe* in the studio on Rue Schœlcher, c. 1915–16

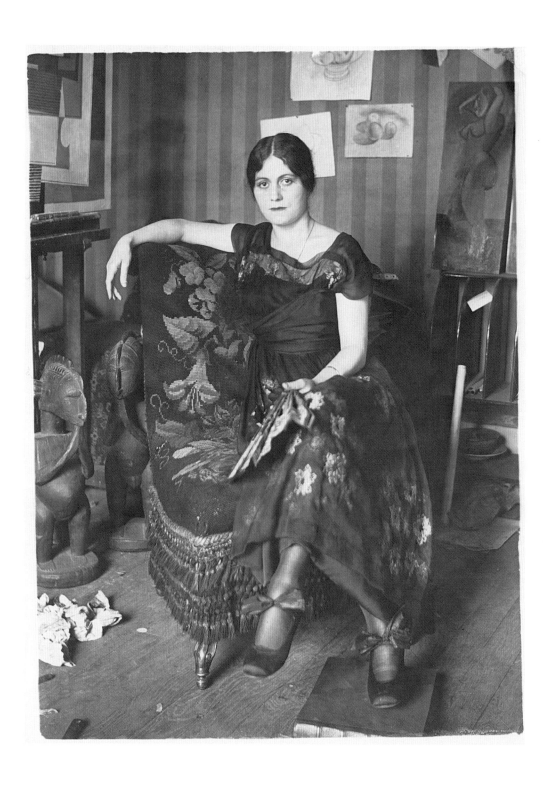

Émile Delétang

Retrato de Olga Khokhlova con abanico, sentada en
un sillón en el taller de Montrouge, primavera de 1918

Portrait of Olga Khokhlova with a fan seated in
an armchair at the Montrouge studio, spring 1918

Pablo Picasso

*Olga en un sillón*
Hacia finales de 1919

*Olga in an Armchair*
Late 1919

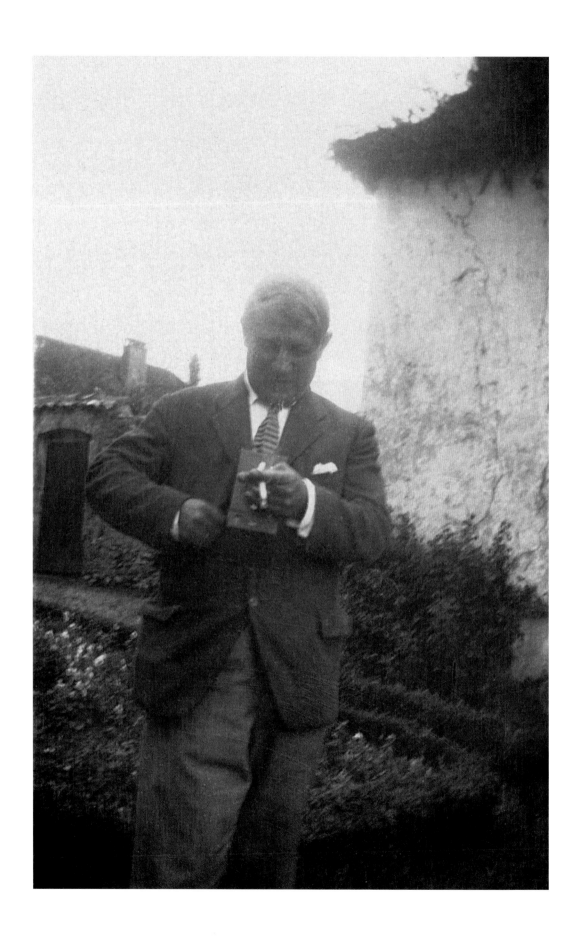

Pablo Picasso con una cámara en el jardín de
Gertrude Stein y Alice Toklas, Bilignin, verano de 1931

Pablo Picasso manipulating a camera in the garden
of Gertrude Stein and Alice Toklas, Bilignin, summer 1931

# Los estudios del período de entreguerras: La Boétie y Boisgeloup

Anne de Mondenard

Después de la Primera Guerra Mundial, Picasso exploró una nueva manera de hacer fotografía. Se convierte así en un aficionado más de su tiempo, interesado en captar escenas de la vida familiar. Lo empujó en esta dirección su encuentro con Olga Khokhlova, en 1917. El archivo personal de la bailarina rusa incluye negativos datados en 1916 que prueban que, ya antes de conocer a Picasso, Olga poseía una cámara, que adquirió quizá para documentar sus giras con los Ballets Rusos.[1] Esta cámara, de un tipo que Picasso no conocía, acompaña a la pareja desde el inicio de su relación hasta principios de la década de 1930. Es difícil discernir quién presiona el obturador en cada uno de esos testimonios gráficos de su vida de pareja. Las fotografías más antiguas son retratos de Olga en la azotea del hotel Minerva, en Roma. Podría quizá reconocerse, en el rincón inferior izquierdo del encuadre, la sombra de Picasso, sosteniendo la cámara a la altura del abdomen. ¿Será esa su silueta? Otras imágenes en las que aparecen Olga, Picasso y sus amigos nos permiten seguir los pasos de la pareja en un viaje hecho a Barcelona en 1917. Con esa cámara, propiedad de Olga, se autorretrató Picasso en 1921 frente al espejo de un armario del piso de la rue La Boétie. Probablemente, es con esa misma cámara con la que Picasso es fotografiado en el jardín de Gertrude Stein, diez años más tarde.

El negativo de este aparato tiene un formato más alargado (unos 7 × 12 cm) que las placas de vidrio salidas de los estudios del pintor (9 × 12 cm). Este formato desapareció de los archivos de Picasso tras la ruptura de la pareja. Olga, en efecto, recuperó su cámara, junto con otras pertenencias que transportaba en su gran baúl de viaje.

En el estudio, Picasso recurrió gradualmente a diversos fotógrafos de renombre para la producción de documentos gráficos. A diferencia de lo ocurrido con Matisse, fotografiado por Steichen en 1909, casi ninguno de estos fotógrafos mantuvo al parecer relación con el pintor español durante la década de 1910, en la que se multiplicaron sus retratos íntimos con amistades. Man Ray trabajó en el estudio de Picasso en 1922, pero su cometido fue documentar varios cuadros a petición del escritor y coleccionista Henri-Pierre Roché.[2] Man Ray tenía la costumbre de rematar este tipo de encargos retratando al artista de

1. Copias impresas y negativos conservados en la Fundación Almine y Bernard Ruiz-Picasso para el Arte (FABA).

2. Carta de Man Ray a Picasso, 21 de mayo de 1922, citada por Anne Baldassari, *Picasso/Dora Maar: il faisait tellement noir…* París, Flammarion, Réunion des musées nationaux, 2006, nota 92, p. 296. El fotógrafo solicita una cita para una sesión fotográfica tras una petición telefónica de Roché. Un dosier atestigua dicha sesión, en la que se fotografiaron once cuadros, entre ellos *Three Musitians* [*Los tres músicos*] (1921, Philadelphia Museum of Modern Art). Véase *Man Ray: Paintings, Objects, Photographs*. Londres, Sotheby's, 22-23 de marzo de 1995, venta 5173, lote n.º 540.

turno, siempre que le quedase alguna placa sin exponer.[3] Así fue en esa visita a Picasso; Ray, sin embargo, no encontró demasiado interesante el retrato que tomó, salvo por la severa e intensa mirada del pintor. Durante la década de 1930, en cambio, el fotógrafo surrealista haría muchos más retratos de Picasso.

Brassaï es el primero en arrojar luz sobre los dos espacios creativos de Picasso en el período de entreguerras y las obras que contenían, por aquel entonces aún desconocidas: el estudio de la rue La Boétie y las dependencias del castillo de Boisgeloup. Fue el crítico de arte Tériade quien le propuso un misterioso encargo, justo antes de dejarlo en el número 23 de la rue La Boétie: fotografiar la obra esculpida de Picasso para el primer número de *Minotaure*, lujosa revista dedicada al arte moderno en sus diversos ámbitos, confeccionada en el mayor secreto, de la que Tériade es director artístico y Albert Skira, el editor. Para el primer número, Tériade y Skira deciden mostrar una parte desconocida de la obra escultórica de Picasso, con texto de André Breton y fotografías de Brassaï. La elección de estos tres nombres no es casual: en la galería de Georges Petit se acaba de celebrar una retrospectiva del artista español con doscientos lienzos de todos sus períodos artísticos. Breton lidera el surrealismo y Brassaï acaba de publicar *Paris de nuit* (1932), exitoso libro, hoy de culto, que, en un alarde tanto técnico como artístico, ofrece una poética mirada nocturna de la ciudad, enigmática y perturbadora, de aires surrealistas. También en esa época, comenzó a registrar pintadas de carácter esquemático y popular, hechas al azar en las paredes de la ciudad.

Brassaï descubrió a Picasso en su período más mundano. No se atrevió a fotografiarlo cuando lo conoció, pero más tarde recordará, como Man Ray, haber quedado fascinado por sus «ojos de azabache», a los que también llama «diamantes negros». No saca la cámara porque no le da tiempo a prepararse. Picasso vive en un gran apartamento burgués, en la rue La Boétie, se traslada en un coche de lujo con chófer y ha comprado hace poco el castillo de Boisgeloup, en el departamento del Eure, al noroeste de París. En el desván del bonito apartamento parisino, en el que Olga manda, Brassaï descubre el estudio y sus estancias sin puertas, donde reina el desorden bajo el manto protector del polvo. Las esculturas, sin embargo, no están allí, sino en Boisgeloup. Picasso fija la sesión fotográfica para el día siguiente y recomienda a Brassaï que lleve muchas placas.[4] Brassaï, Tériade, Picasso, Olga y su hijo Paulo parten entonces desde París hacia Boisgeloup a bordo de un Hispano-Suiza conducido por el chófer de Picasso.

En Boisgeloup, el artista dispone de un espacio para esculpir. Brassaï descubre los contornos redondeados y blancos de numerosas escayolas. No es el primero en fotografiarlas, pero las primeras imágenes publicadas de estas obras son las suyas. Boris Kochno (1904-1990), guionista de los Ballets Rusos y exsecretario de Diáguilev, había hecho un reportaje en 1930 en Boisgeloup: equipado con una cámara de formato medio, el amigo de la pareja tomó instantáneas que mostraban a ambos con su hijo Paulo en el castillo, y también muchas escayolas de monumental cabeza e imponente presencia, inspiradas por Marie-Thérèse Walter, la nueva musa del artista. De esta sesión se conservan veintitrés negativos de 6 × 6 cm, que forman parte de las colecciones del Musée national Picasso-Paris. Antes de la intervención de Brassaï, Picasso fotografió personalmente sus esculturas con la cámara que aún compartía con Olga. La Fundación Almine y Bernard Ruiz-Picasso para el Arte (FABA) conserva una serie de negativos y copias impresas de estas escayolas, de formato idéntico al de las instantáneas familiares tomadas por la pareja desde su

3. Man Ray: «Como siempre, cuando tenía una placa extra, retrataba al artista», en Man Ray, *Self Portrait*. Boston, Little, Brown and Company, 1988, p. 177 [Ed. en castellano: *Autorretrato*. Barcelona, Alba, 2004].

4. Brassaï, *Conversations avec Picasso*. París, Gallimard, 1964, p. 26 [Ed. en castellano: *Conversaciones con Picasso*. Madrid, Turner, 2002, p. 30].

primer encuentro.[5] Una vista general de las dependencias permite distinguir la silueta de un Picasso en plena labor. Esta fotografía pudo ser tomada por Olga, pero quizá fuese Picasso quien fotografiara, con esa misma cámara, las esculturas. Cécile Godefroy ha demostrado que Picasso fotografió diferentes etapas de la ejecución de dos escayolas, *Cabeza de mujer* y *Busto de mujer*. El artista utilizó el formato vertical para captar la energía de una de las dos esculturas, y situó la cámara apaisada para fotografiar ambas en distintas configuraciones —espalda con espalda, de perfil o de frente— para finalmente colocarlas entre el resto de las obras que ocupan el estudio.

En Boisgeloup, Brassaï se sintió seducido por esa manera de establecer el diálogo entre las distintas obras de arte, a las que dedica numerosas imágenes. Trabaja toda la tarde y gasta varias series de 24 placas. En sus propias palabras: «Nunca he hecho tantas fotos en tan poco tiempo: han sido un centenar de esculturas».[6] Al oscurecer, el fotógrafo descubre que no hay luz eléctrica. Después de *Paris de nuit* llegó, así pues, «Boisgeloup de nuit», a la luz de una lámpara de petróleo que, «colocada en el mismísimo suelo, proyectaba fantásticas sombras alrededor de aquellas blancas estatuas».[7] Picasso muestra asimismo a Brassaï dos esculturas de hierro que ha instalado en los jardines, entre ellas *Le Cerf*. Antes de partir, el fotógrafo tomó una última imagen ajena al encargo hecho por Tériade: el castillo de Boisgeloup a la luz de los faros del Hispano-Suiza. Para completar la serie, Brassaï regresó a la rue La Boétie y fotografió varias figuras talladas en madera, así como diversas construcciones geométricas de tamaño diminuto, hechas con alambre. Aprovecha la ocasión para fotografiar el estudio; en estas imágenes, que también aparecerían en la revista, se aprecian «altas torres de paquetes de cigarrillos vacíos, que diariamente superponía unos sobre otros sin tener nunca ánimo para tirarlos»[8] y «los tarros de colores, los pinceles desparramados incluso por el suelo, los tubos exprimidos, retorcidos, estrangulados por el convulso movimiento que febrilmente les habían impuesto los dedos de Picasso»[9] (p. 24). Brassaï también fotografió los cuadros de Henri Julien Félix Rousseau, joyas de la colección personal del artista, que aparecen tras varias pilas de papel y objetos. En el apartamento, tomó otra de sus imágenes mejor compuestas: el reflejo de Picasso en un espejo que cuelga sobre la chimenea. Por fin se atreve a retratar al artista de los «ojos de ascua».

El artículo «Picasso dans son élément», aparecido en la revista *Minotaure* en 1933, contiene cuarenta y cinco fotografías de Brassaï, la mayoría de ellas centradas en las esculturas, en ocasiones muy reencuadradas. Algunas evocan, por otro lado, la atmósfera de ambos estudios, incluido un panorama de los tejados de París desde la rue La Boétie. Por otra parte, es difícil determinar si la obra de Brassaï en Boisgeloup y en el estudio de La Boétie va mucho más allá de esas cuarenta y cinco fotografías publicadas en *Minotaure*, debido a la organización de las hojas de contactos que se conservan en el Musée national d'Art moderne, en París.[10]

Brassaï desapareció después de esta publicación, como demuestran sus *Conversaciones con Picasso*, que evocan fundamentalmente aquel tiempo de relación cercana, entre 1932 y 1933, y no reaparece hasta más adelante, a partir de 1939. La relación se interrumpe cuando Picasso conoce a Dora Maar, joven fotógrafa surrealista, cuyo fuerte temperamento Brassaï conoce bien tras haber compartido cuarto de revelado con ella. Después de la muerte de Picasso, Brassaï escribió sin ambages: «A partir de 1935, la presencia de Dora Maar a su lado hacía la mía incómoda. Como fotógrafa, ella velaba por sus intereses».[11]

5. Véase Cécile Godefroy, «In Boisgeloup's workshop: genesis of two plasters by Picasso». *Cahiers d'art*, París, número especial *Picasso in the studio*, 2015, pp. 40-51.

6. Brassaï, *Les Artistes de ma vie*. París, Éditions Denoël, 1982, p. 158.

7. Brassaï, *Conversations…, op. cit.*, p. 29 [Ed. en castellano: *Conversaciones…, op. cit.*, p. 33].

8. *Ibídem*, pp. 34-35 [Ed. en castellano: *ibídem*, p. 47].

9. *Ibídem*, p. 35 [Ed. en castellano: *ibídem*, p. 48].

10. Las hojas de contactos relativas a Picasso se organizan en dos series: reportajes realizados en los estudios y documentación de las esculturas, sin que se precise el emplazamiento de la sesión fotográfica. Gracias a Clément Chéroux y a Julie Jones por haberme facilitado el acceso a ellas.

11. Brassaï, *Les Artistes…, op. cit.*, p. 172.

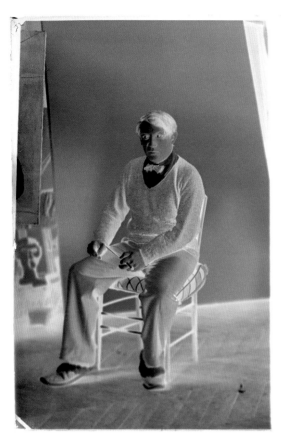

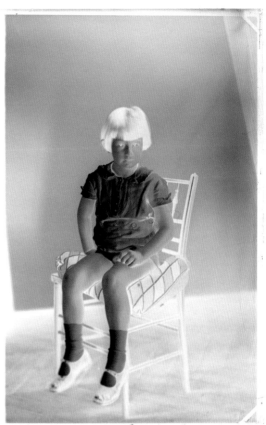

Doble retrato de Pablo Picasso y
Paulo Ruiz-Picasso en el taller de rue
La Boétie, número 23 bis, París, c. 1925

Double portrait of Pablo Picasso
and Paulo Ruiz-Picasso in the studio
at 23 bis, Rue La Boétie, Paris, c. 1925

Pablo Picasso

*Busto y paleta*
25 de febrero de 1925

*Bust and Palette*
25 February 1925

Pablo Picasso

Autorretrato en el espejo del
armario, rue La Boétie, París, 1921

Self-portrait in a wardrobe mirror,
Rue La Boétie, Paris, 1921

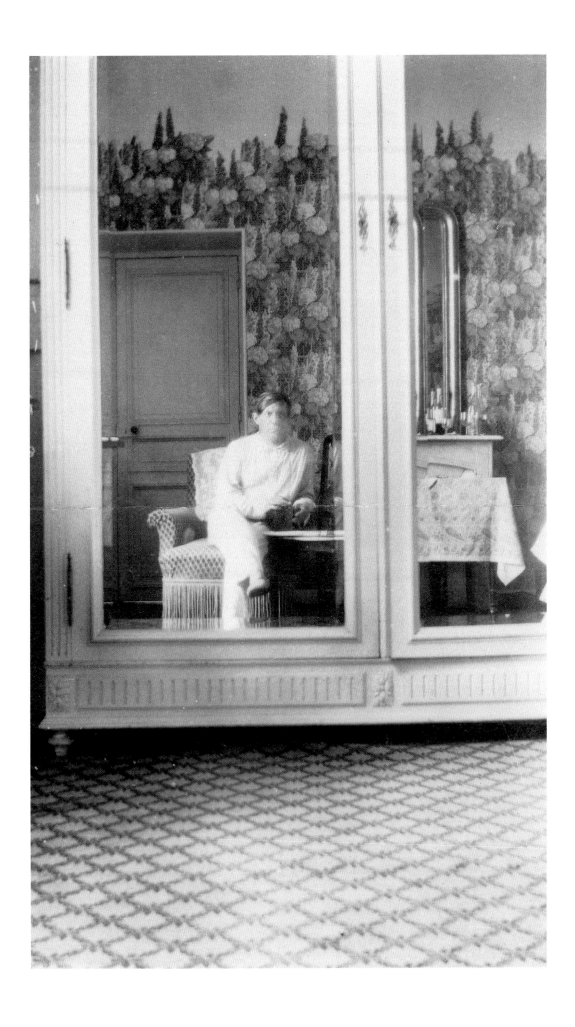

Pablo Picasso

*Desnudo en el taller*
París, finales de 1936–principios de 1937

*Nude in the Studio*
Paris, late 1936–early 1937

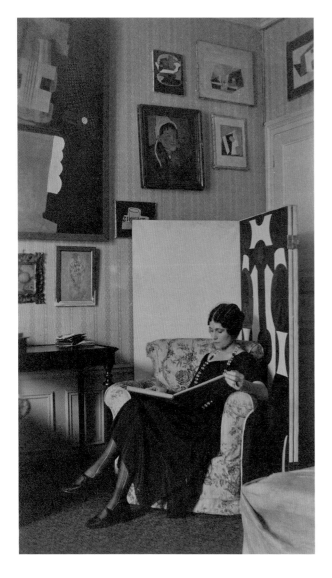

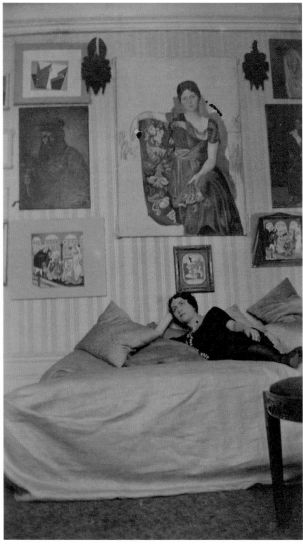

Pablo Picasso (atribuido a / attributed to)

Olga Khokhlova leyendo en un sillón,
rue La Boétie, París, 1920

Olga Khokhlova reading in an armchair,
Rue La Boétie, Paris, 1920

Pablo Picasso (atribuido a / attributed to)

Olga Khokhlova reclinada en una cama bajo su
retrato y otras obras, rue La Boétie, París, 1920

Olga Khokhlova reclining on a bed beneath her
portrait and other works, Rue La Boétie, Paris, 1920

Pablo Picasso (atribuido a / attributed to)

Olga Khokhlova sentada al piano,
rue La Boétie, París, 1920

Olga Khokhlova seated at the piano,
Rue La Boétie, Paris, 1920

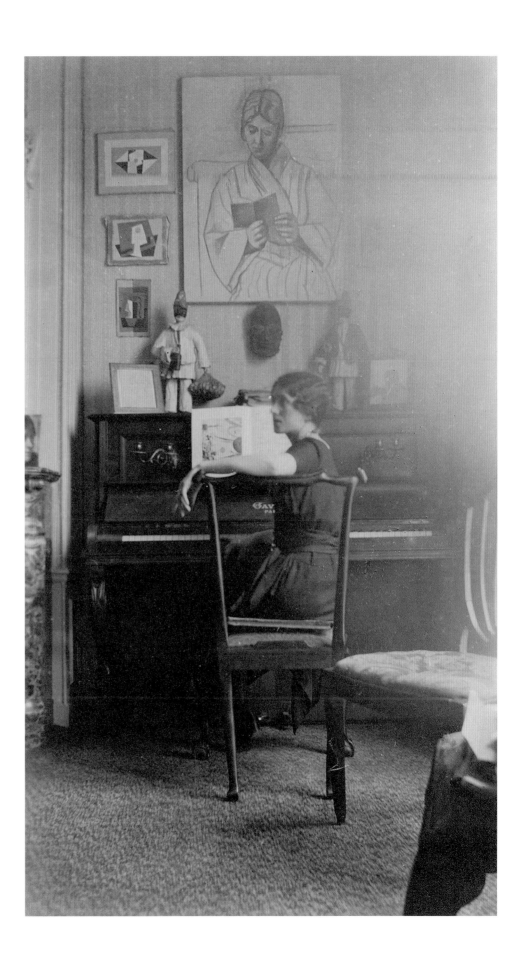

Boris Kochno

Castillo de Boisgeloup, Gisors,
otoño de 1931

Château de Boisgeloup, Gisors,
autumn 1931

Boris Kochno

Pablo Picasso y Olga Khokhlova en el taller
de Boisgeloup, Gisors, otoño de 1931

Pablo Picasso and Olga Khokhlova in the
studio at Boisgeloup, Gisors, autumn 1931

Boris Kochno

Pablo Picasso saliendo del taller de
Boisgeloup, Gisors, otoño de 1931

Pablo Picasso leaving the studio
at Boisgeloup, Gisors, autumn 1931

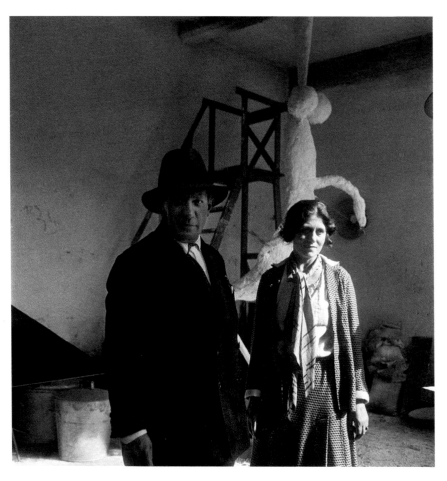

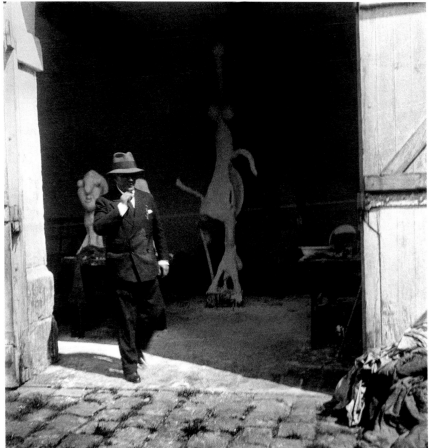

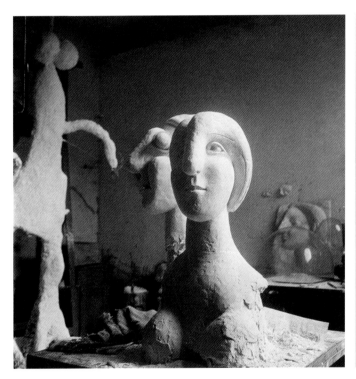 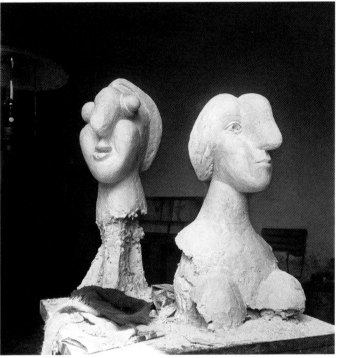

Boris Kochno

*La estatua grande, Cabeza de mujer*
y *Busto de mujer*, en el taller de Boisgeloup,
Gisors, otoño de 1931

*La Grande Statue (Tall Figure), Head of
a Woman* and *Bust of a Woman* in the studio
at Boisgeloup, Gisors, autumn 1931

Boris Kochno

*Cabeza de mujer* y *Busto de mujer*
en el taller de Boisgeloup, Gisors,
otoño de 1931

*Head of a Woman* and *Bust of a Woman*
in the studio at Boisgeloup, Gisors,
autumn 1931

Boris Kochno

*Busto de mujer* y *Cabeza de mujer*
en el taller de Boisgeloup, Gisors,
otoño de 1931

*Bust of a Woman* and *Head of a
Woman* in the studio at Boisgeloup,
Gisors, autumn 1931

Pablo Picasso (atribuido a / attributed to)

En el taller de escultura de Picasso en
Boisgeloup: *La estatua grande* y escayolas
*Cabeza de mujer* y *Busto de mujer*,
en proceso de ejecución, Gisors, 1931

In Picasso's sculpture studio at Boisgeloup:
*La Grande Statue (Tall Figure)* and the plaster
sculptures in progress *Head of a Woman*
and *Bust of a Woman*, Gisors, 1931

Brassaï (Gyula Halász)

Escultura en escayola *Cabeza de mujer*, 1931, en el taller de Boisgeloup, Gisors, diciembre de 1932

The plaster sculpture *Head of a Woman*, 1931, in the studio at Boisgeloup, Gisors, December 1932

Brassaï (Gyula Halász)

Escultura en escayola *Cabeza de mujer*, 1931, en el taller de Boisgeloup, Gisors, diciembre de 1932

The plaster sculpture *Head of a Woman*, 1931, in the studio at Boisgeloup, Gisors, December 1932

Brassaï (Gyula Halász)

Escultura en escayola *Busto de mujer*, de 1931, en el taller de Boisgeloup, Gisors, diciembre de 1932

The plaster sculpture *Bust of a Woman*, 1931, in the studio at Boisgeloup, Gisors, December 1932

Brassaï (Gyula Halász)

Escultura en escayola *Cabeza de mujer, perfil izquierdo (Marie-Thérèse)*, de 1931, en el taller de Boisgeloup, Gisors, diciembre de 1932

The plaster sculpture *Woman's Head, Left Profile (Marie-Thérèse)*, 1931, in the studio at Boisgeloup, Gisors, December 1932

Brassaï (Gyula Halász)

Escultura en escayola *Bañista tumbada*, de 1931, ante una estatua griega, en el taller de Boisgeloup, Gisors, diciembre de 1932

The plaster sculpture *Reclining Bather*, 1931, in front of a Greek statue in the studio at Boisgeloup, Gisors, December 1932

Brassaï (Gyula Halász)

Esculturas en escayola en el taller de Boisgeloup, Gisors, diciembre de 1932

Plaster sculptures in the studio at Boisgeloup, Gisors, December 1932

90

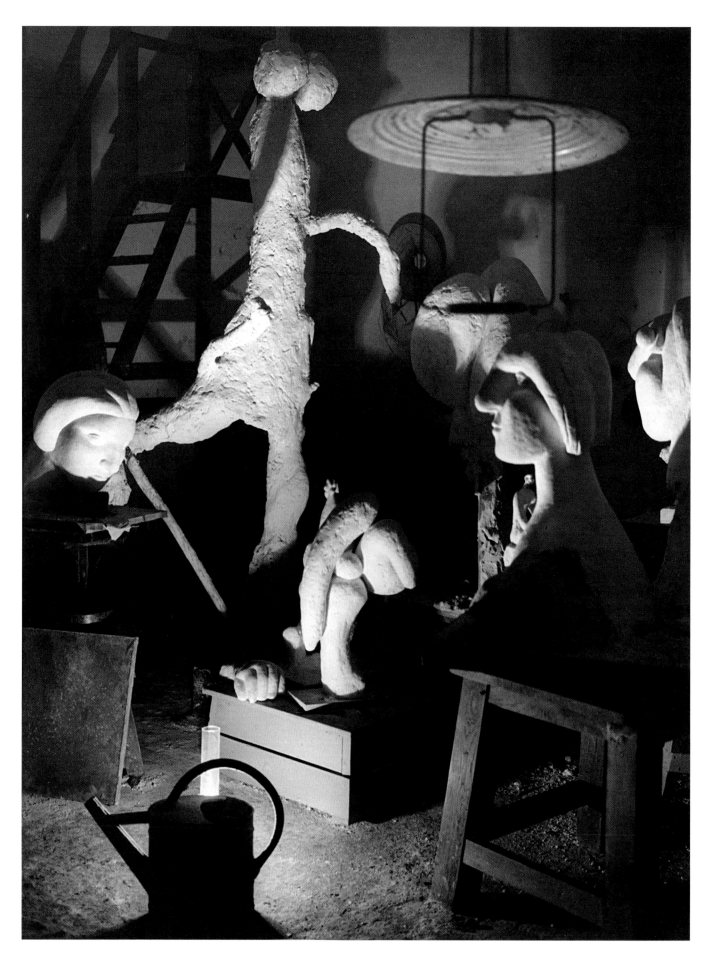

Brassaï (Gyula Halász)

Esculturas en escayola de noche, taller
de Boisgeloup, Gisors, diciembre de 1932

Plaster sculptures by night in the studio
at Boisgeloup, Gisors, December 1932

Brassaï (Gyula Halász)

Fachada del château de Boisgeloup iluminada por los
faros de un coche, de noche, Gisors, diciembre de 1932

Façade of the Château de Boisgeloup lit up
at night by a car, Gisors, December 1932

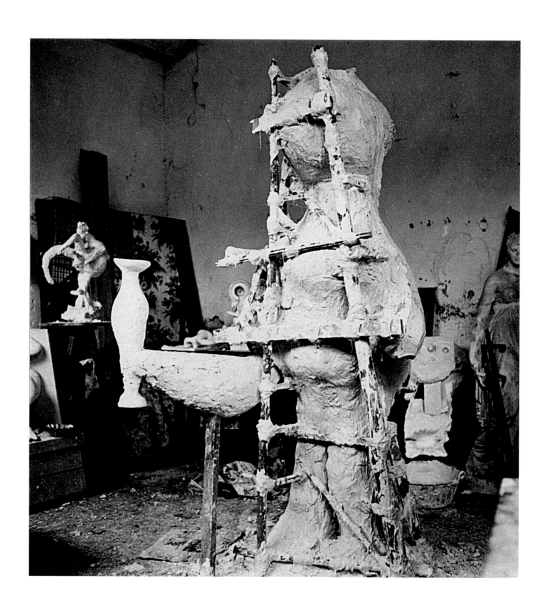

Escayola *Mujer con jarrón*, en proceso
de ejecución, taller de Boisgeloup,
Gisors, 1933

The plaster sculpture *Woman with
a Vase* in progress in the studio at
Boisgeloup, Gisors, 1933

Picasso junto a la escultura en bronce
*La mujer del jardín* en el parque de
Boisgeloup, c. 1932

Picasso next to the bronze sculpture
*Woman in the Garden* in the park of
Boisgeloup, c. 1932

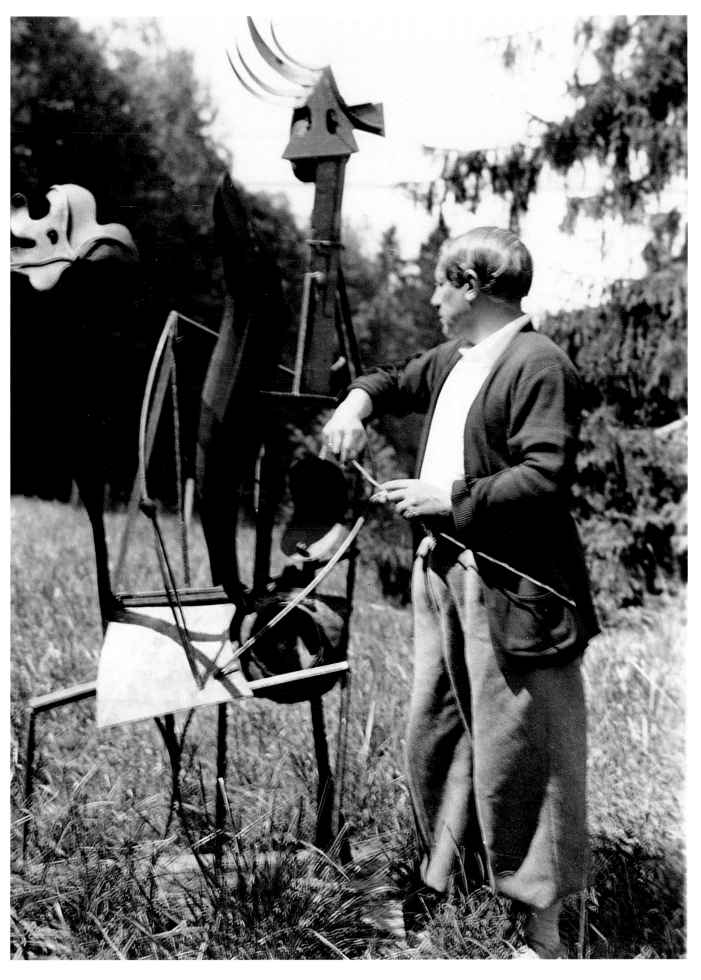

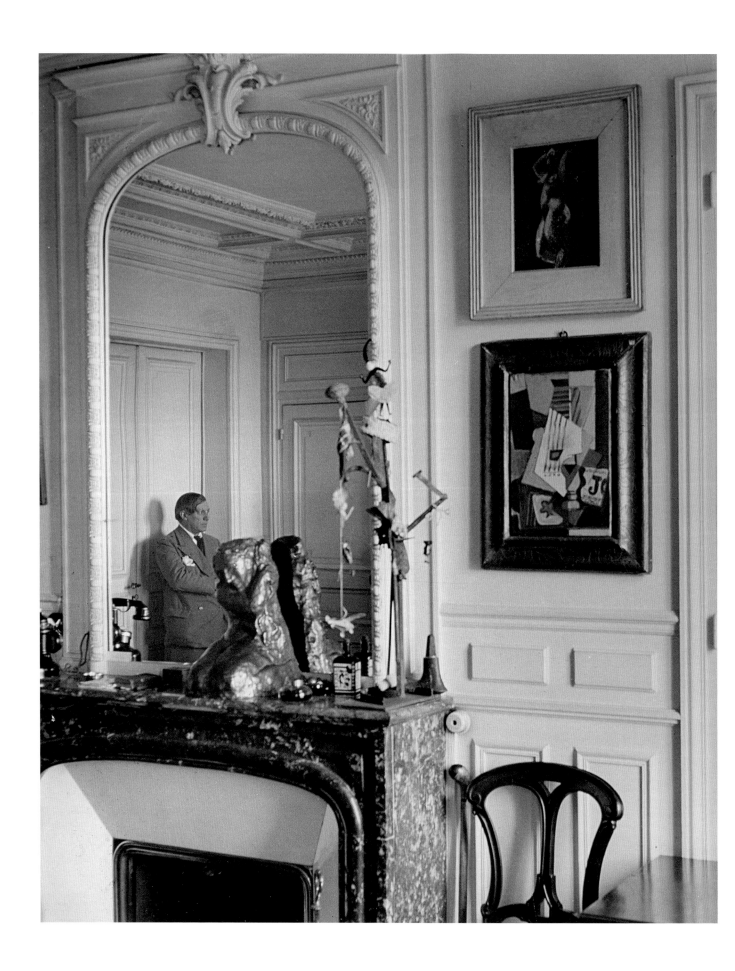

Brassaï (Gyula Halász)

Reflejo de Picasso en el espejo y chimenea del apartamento de la rue La Boétie, París, diciembre de 1932

*Picasso's reflection in the mirror over the fireplace in the apartment on Rue La Boétie, Paris, December 1932*

Brassaï (Gyula Halász)

*Personaje femenino*, escultura de hierro soldado de 1930, decorada con juguetes, en el taller de la rue La Boétie, París, diciembre de 1932

*Female Character*, 1930, soldered iron sculpture adorned with toys in the studio on Rue La Boétie, Paris, December 1932

Brassaï (Gyula Halász)

*Construcción*, escultura a partir de un ensamblaje
con tiesto, raíz, plumero y cuerno, de 1931, en el taller
de la rue La Boétie, París, 1932

*Construction*, 1931, sculpture made from the
assemblage of a flower pot, root, feather duster
and horn, in the studio on Rue La Boétie, Paris, 1932

Brassaï (Gyula Halász)

Los tejados de París desde el taller
de la rue La Boétie, 1932-1933

The rooftops of Paris from the studio
on Rue La Boétie, 1932–33

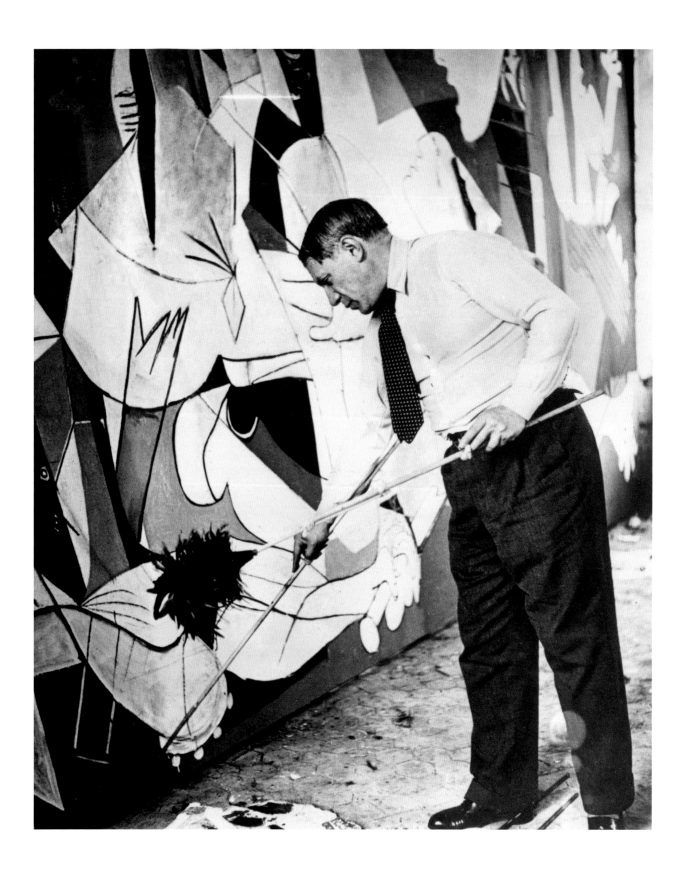

Dora Maar

Pablo Picasso pintando el *Guernica* en el taller de la
rue des Grands-Augustins, París, mayo-junio de 1937

Pablo Picasso painting *Guernica* in the Rue des
Grands-Augustins studio, Paris, May–June 1937

# El taller de
# la rue des Grands-Augustins

Anne de Mondenard

A principios de 1937, Dora Maar le enseña a Picasso el espacioso ático de una vieja casona del siglo XVII situada en la rue des Grands-Augustins, en el barrio de Saint-Germain-des-Prés. La nueva pareja del pintor español tiene su estudio cerca, en la rue de Savoie. Maar descubre este edificio entre finales de 1935 y principios de 1936, cuando se alojaron en él miembros del grupo revolucionario Contre-Attaque, del que ella formó parte y del que fue cabecilla Georges Bataille, su amante entonces. Tras separarse de su esposa, Picasso se traslada al ático de Grands-Augustins, donde pinta el *Guernica* en apenas unas semanas.

Christian Zervos, fundador de la publicación *Cahiers d'art* (1926), promueve el acercamiento creativo entre los amantes. Pide a Dora Maar que documente la creación de aquella obra de gran formato que terminaría convirtiéndose en el *Guernica*, encargada por el Gobierno republicano para el pabellón español de la Exposición Internacional de Arte y Tecnología de 1937, que sc celebraría en París. La obra original de Dora Maar, fotógrafa profesional desde 1931, evolucionó hacia el surrealismo. Hacía gala de una extravagante y exagerada personalidad que se expresaba a través de su original atuendo, sus estrafalarios sombreros y sus largas uñas pintadas.

Picasso se dispone a trabajar en un cuadro sobre el tema del pintor y su modelo. Sin embargo, tras el bombardeo de la localidad de Guernica por la aviación nazi el 26 de abril, que causó mil muertos en la antigua capital de Vizcaya, el artista cambió de idea profundamente afectado por la masacre. El 1 de mayo da comienzo a los primeros estudios para el *Guernica*. Dora Maar registra las distintas etapas creativas de la obra maestra y sus metamorfosis. Por primera vez en la historia del arte, la fotografía es incorporada premeditadamente al proceso creativo de un pintor. Las condiciones materiales no facilitan la tarea: la iluminación natural es insuficiente, el lienzo es inmenso (3,5 × 7,8 m). Debido a la falta de espacio en el estudio, Picasso debe colocarlo en ángulo e inclinado; Dora, por esta razón, no puede situarse justamente en el eje geométrico de la obra. No renuncia, sin embargo, a buscar soluciones ingeniosas, pues se toma el proyecto muy en serio. Para corregir las deformaciones de perspectiva, opta por emplear una cámara de 13 × 18 cm, que coloca sobre un soporte cuya ubicación marca en el suelo, a fin de fotografiar la obra desde el mismo punto de vista a lo largo de varias semanas. Como negativos, utiliza simultáneamente tanto placas de vidrio como película, pero no por tener cada toma por duplicado: el uso de ambos soportes es necesario para, a posteriori, reproducir óptimamente

en laboratorio los contrastes y matices de una pintura que juega con la misma gama de grises que la fotografía. El propio Picasso ilumina su obra con una bombilla desnuda, que arroja una cruda luz sobre la escena de la masacre. Durante las tres semanas en que fue testigo del nacimiento del *Guernica*, del 11 de mayo al 4 de junio, Dora también retrató a Picasso trabajando en incómodas posturas, en cuclillas o subido a una escalera de mano.

El inmenso cuadro apaisado se presentó sin título en el pabellón español. Unas semanas después, la revista *Cahiers d'art* se refería a ella como *Guernica* (1937, vol. 12, n.º 4-5). Apenas finalizado el cuadro, la revista permite comparar, gracias a las fotografías de Dora Maar, cincuenta y seis estudios preparatorios, ocho fases consecutivas del trabajo sobre el lienzo y un detalle de la composición, así como dos retratos de Picasso en plena labor. En los positivos y negativos de Dora Maar, conservados en el Musée national d'Art moderne de París, se aprecia la obra en un total de diez etapas, tres de las cuales están documentadas con varias tomas (I, I bis, II bis).

El siguiente número de *Cahiers d'art* (1937, vol. 12, n.º 6-7) reproduce cuatro retratos de Dora Maar firmados por Picasso, que la revista denomina «rayografías» en referencia a las imágenes creadas por Man Ray a partir de 1922 mediante la exposición a la luz de un papel fotosensible sobre el que colocaba objetos. Este proceso, también conocido como «rayograma», existe desde los albores de la fotografía, cuando el inventor inglés William Henry Fox Talbot y la botánica Anna Atkins obtuvieron mediante esta técnica imágenes de hojas de árboles y plantas. Picasso trabaja de manera distinta a Man Ray, pues combina el rayograma con el *cliché-verre* o cliché de cristal, técnica por la cual se raspa la emulsión de una placa fotográfica que luego es positivada.[1] Los productivos intercambios entre Picasso y Dora Maar no son ajenos a esta producción. Dora, de hecho, explica cómo usa Picasso esta técnica: «Extendía la gruesa capa de pintura al óleo sobre un vidrio y dibujaba con una navaja sobre este, en un proceso similar al del grabado; el resultado era un negativo»[2]. El pintor, asimismo, coloca sobre estas placas pintadas y raspadas diversos objetos, como encajes. Dora Maar, cómo no, interviene en el proceso ocupándose de la exposición y el positivado final, obtenido por contacto, pero se preocupa de matizar lo siguiente: «Fue idea suya. Yo le enseñé la técnica y él preparó las placas».[3] Picasso, por su parte, declaró al fotógrafo André Villers: «Hice unas fotos con Dora Maar. Yo pinté y dibujé en las placas. El hiposulfito... El producto de revelado... ¡Ya ves que sé de lo que hablo!».[4]

De este trabajo colaborativo, a manos de una pareja que atravesaba un volcánico momento en su relación, no queda nada en los archivos de Picasso. Por su parte, el legado de Dora Maar incluye cuatro placas de vidrio (o clichés de cristal) pintadas y raspadas (24 × 30 cm) —tres retratos de Dora y otro de una bañista—, dos hojas de película de gran formato raspadas —con sendos grabados de Dora— y una placa fotográfica de vidrio raspada —un retrato de Marie-Thérèse—, así como los positivos correspondientes. Detengámonos en los tres retratos de Dora sobre placa de vidrio. El pequeño mechón de pelo que Picasso dibuja en la parte superior de la frente de su pareja, imitando el vello encrespado de la nuca, evoca los retratos que pintó a finales de 1936 y principios de 1937. Cada placa de vidrio pintada permite obtener diferentes estados en función del tiempo de exposición y los objetos colocados sobre ella. Picasso trabaja con una vista frontal de su pareja y, haciendo variar los tiempos de exposición, obtiene diversos contrastes, en cuatro estados distintos. El perfil de Dora Maar da lugar a siete estados. Picasso decora el rostro y el cabello de

1. Véase *Le cliché-verre: Corot - Delacroix - Millet - Rousseau - Daubigny* [cat. exp.]. París, Éditions Paris-Musées/ Paris Audiovisuel, 1994.

2. Carta de Dora Maar a Pierre Georgel, director del Musée national Picasso-Paris, de 15 de febrero de 1989, citada por Anne Baldassari, «Picasso: l'expérience des clichés-verre. Une collaboration avec Dora Maar». *Revue du Louvre*, nº 4, París, octubre de 1999, p. 74.

3. «Dora Maar, photographe. Entretien avec Victoria Combalía». *Art Press*, París, n.º 199, febrero de 1995, p. 57.

4. André Villers, *Photobiographie*. Belfort/Dole, Éditions des villes de Belfort et de Dôle, 1986, s. p.

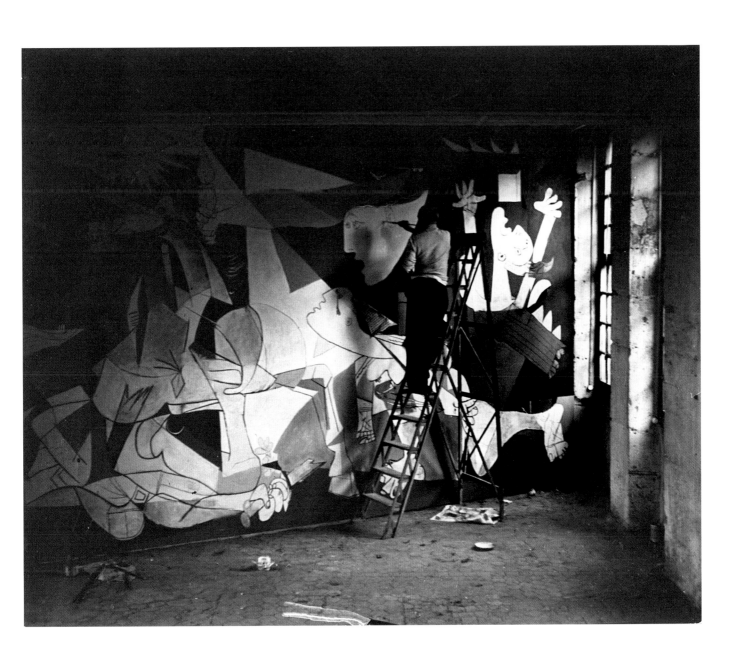

Dora Maar

Pablo Picasso subido a una escalera pintando el *Guernica* en el taller de la rue des Grands-Augustins, París, mayo-junio de 1937

Pablo Picasso on a stepladder painting *Guernica* in the Rue des Grands-Augustins studio, Paris, May–June 1937

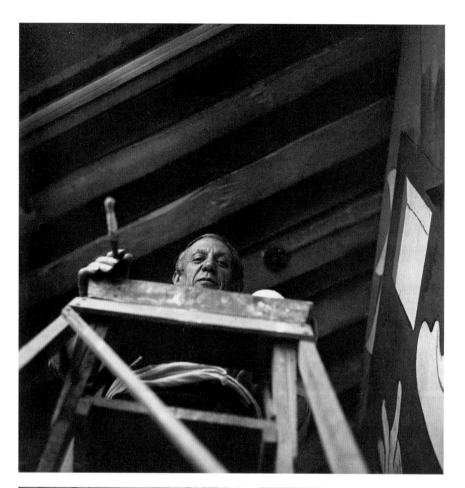

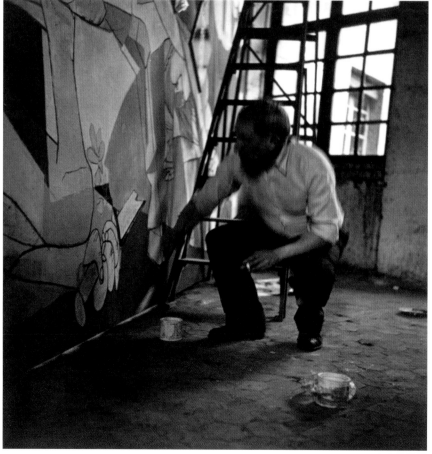

su pareja con motivos de encaje. Produce por otro lado seis estados distintos
a partir de un plano de tres cuartos al que adhiere múltiples objetos —encaje,
gasas, papel o gelatina—, superponiéndolos delicadamente. Por esa misma
época, el taller de Grands-Augustins se ve invadido por diversos cuadros en los
que aparece Dora.

El taller que vio nacer el *Guernica* atrae a otros muchos fotógrafos. El primero
fue Brassaï, que regresó en septiembre de 1939. La revista *Life* le había encargado
tomar fotos para informar sobre la exposición *Picasso: Forty Years of His Art*,
que se celebraría en el Museum of Modern Art de Nueva York en noviembre
de 1939. Brassaï encuentra de nuevo el camino despejado. Dora Maar ya no
lo ve como un competidor: ha concluido su labor como fotógrafa surrealista, ha
documentado la creación del *Guernica* y, a instancias de su compañero, ha
decidido retomar los pinceles. Brassaï realizó varias fotos del artista delante de
la ventana y otra en la que aparece «sentado al lado de la inmensa y panzuda
estufa»,[5] que apareció en el número de *Life* del 25 de diciembre de 1939.[6]

Picasso y Brassaï volvieron a trabajar juntos en 1943, en plena guerra.
Picasso no quiere otro fotógrafo para sus trabajos: «Me gusta cómo fotografía
mis esculturas. Las fotos que han hecho de mis nuevas obras no valen gran
cosa».[7] Brassaï da inicio a esta labor a finales de septiembre de ese año. Dedica
al menos dos o tres planos a cada escultura, como demuestran las cuarenta
y cuatro hojas de contacto conservadas en el Musée national d'Art moderne
de París. A veces, utiliza polvo de magnesio para iluminar las obras y por esta
razón Picasso lo apoda «el Terrorista».[8] Es un trabajo a largo plazo, que se
prolonga durante varios años. Al quebrar la primera editorial que iba a publicar
el libro, este no apareció hasta 1949 en Les éditions du Chêne, finalmente con
doscientas fotografías.

Para el libro, cuyo fin era representar cada escultura aisladamente, Brassaï no
pudo resistir la tentación de tomar amplias panorámicas del estudio en las que
aparecen varias obras. Al interesarse por un viejo sillón sobre el que reposa un
estudio preparatorio para *Hombre con cordero*, se toma la libertad de cambiar de
sitio unas zapatillas de Picasso, lo que da pie a una interesante conversación con
el artista, en la que este expresa sus convicciones sobre la fotografía: «[...] me
dispongo a hacer la foto de mi "monigote". En ese momento, llega Picasso. Echa
un vistazo a lo que estoy haciendo. PICASSO. —Será una foto divertida, pero no
será un "documento". ¿Sabe por qué? Porque ha movido mis pantuflas. Yo no
las dejo nunca de esa manera. Están como las colocaría usted, no yo. La forma
en que un artista dispone los objetos a su alrededor es tan reveladora como sus
obras. Me gustan sus fotos precisamente porque son verídicas. Las que usted
hizo en la rue La Boétie son como una toma de sangre gracias a la cual
se puede hacer el análisis y el diagnóstico de lo que yo era entonces.»[9]
Esta observación confirma el papel que el pintor ha otorgado a la fotografía
desde 1901. Ante todo, el documento debe ser no solo verosímil, sino genuino.

Tras la liberación de París, en agosto de 1944, muchos acudieron al
taller del pintor que había denunciado, con su *Guernica*, el horror de la
guerra. Picasso, como cuenta Brassaï, «saboreaba [...] una gloria universal».[10]
Recibe a todo el mundo porque sabe el provecho que puede obtener de ello:
«Al abrigo de mi éxito pude hacer lo que quería, todo lo que quería»,[11] confía
a Brassaï. Los más grandes fotógrafos vinieron a dar testimonio de los diversos
proyectos que el artista se traía entre manos, empezando por Robert Capa o
Henri Cartier-Bresson, dos figuras de la fotografía que fundarían la agencia
Magnum en 1947.

5. Brassaï, *Conversations avec Picasso*.
París, Gallimard, 1964, p. 59. [Ed. en
castellano: *Conversaciones con
Picasso*, Madrid, Turner, 2002, p. 93].

6. *Life*, 25 de diciembre de 1939, p. 18.

7. Brassaï, *Conversations..., op. cit.*,
p. 64. [Ed. en castellano:
*Conversaciones..., op. cit.*, p. 73].

8. *Ibídem*, p. 68. [Ed. en castellano:
*ibídem*, p. 77].

9. *Ibídem*, 6 de diciembre de 1943,
pp. 122-123. [Ed. en castellano:
*ibídem*, p. 13].

10. *Ibídem*, 12 de mayo de 1945, p. 182.
[Ed. en castellano: *ibídem*, p. 191].

11. *Ibídem*, 3 de mayo de 1944,
pp. 161-162. [Ed. en castellano:
*ibídem*, p. 170].

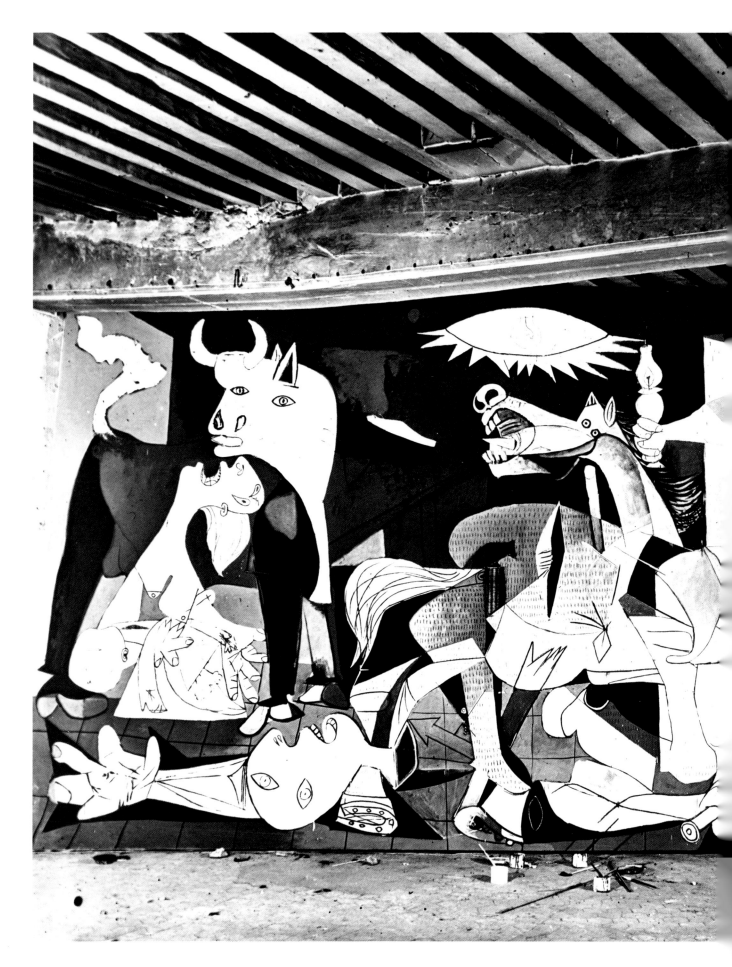

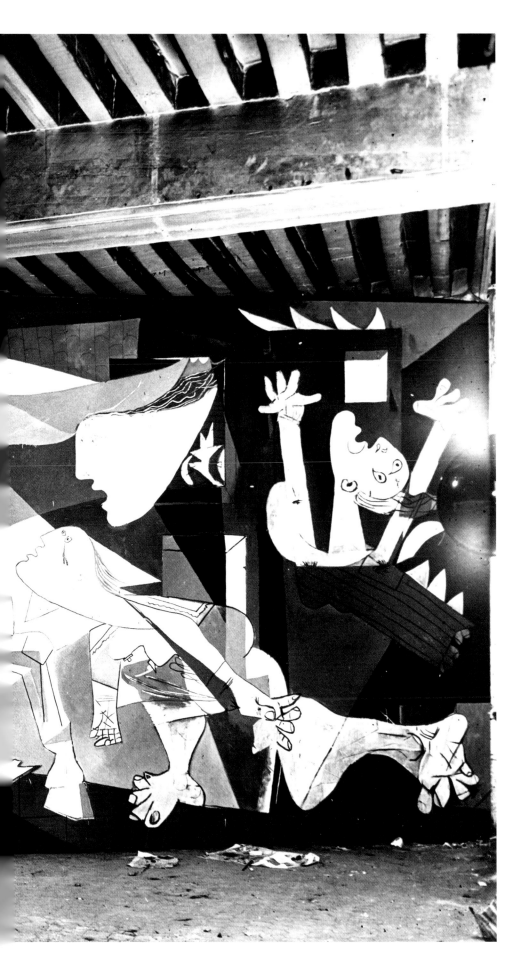

Dora Maar

El *Guernica* en proceso de ejecución,
VII estado, taller de la rue des Grands-
Augustins, París, mayo-junio de 1937

*Guernica* in progress, seventh state, in
the Rue des Grands-Augustins studio,
Paris, May–June 1937

Pablo Picasso

*Retrato de Dora Maar, de frente*
1936-1937

*Portrait of Dora Maar, Full Face*
1936–37

Dora Maar / Pablo Picasso

*Retrato de Dora Maar, de frente,* I-IV estados
París, 1936-1937

*Portrait of Dora Maar, Full Face,* first-fourth states
Paris, 1936–37

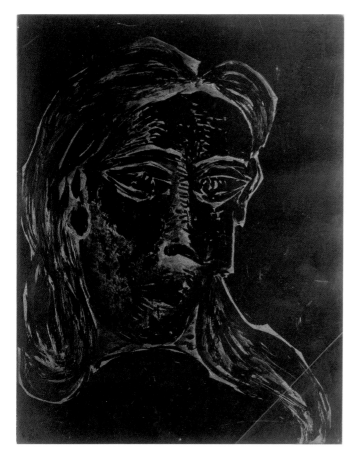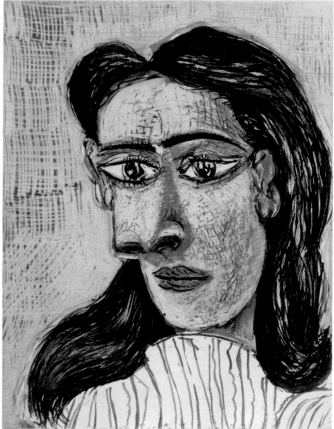

Pablo Picasso

*Cabeza de mujer n.° 3. Retrato de Dora Maar*
París, enero-junio de 1939

*Head of a Woman no. 3. Portrait of Dora Maar*
Paris, January–June 1939

Pablo Picasso

*Cabeza de mujer n.° 3. Retrato de Dora Maar*
París, enero-junio de 1939

*Head of a Woman no. 3. Portrait of Dora Maar*
Paris, January–June 1939

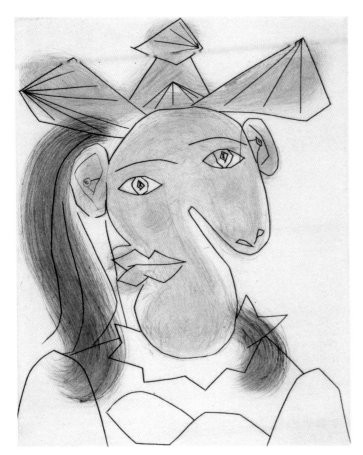

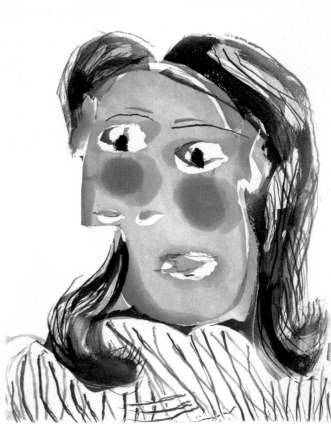

Pablo Picasso

*Cabeza de mujer n.º 7. Retrato de Dora Maar*
París, enero-junio de 1939

*Head of a Woman no. 7. Portrait of Dora Maar*
Paris, January–June 1939

Pablo Picasso

*Cabeza de mujer n.º 6. Retrato de Dora Maar*
París, enero-junio de 1939

*Head of a Woman no. 6. Portrait of Dora Maar*
Paris, January–June 1939

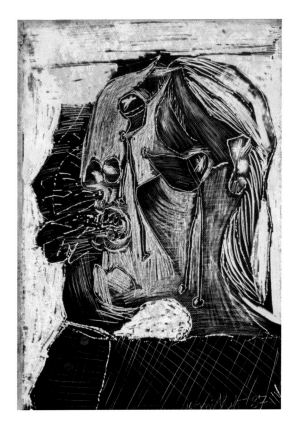

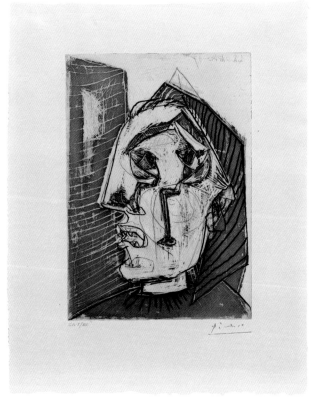

Pablo Picasso

Perfil de *La mujer que llora*
París, 16 julio de 1937

Profile of *Weeping Woman*
Paris, 16 July 1937

Pablo Picasso

*Mujer que llora ante un muro*
París, 22 de octubre de 1937

*Weeping Woman in front of a Wall*
Paris, 22 October 1937

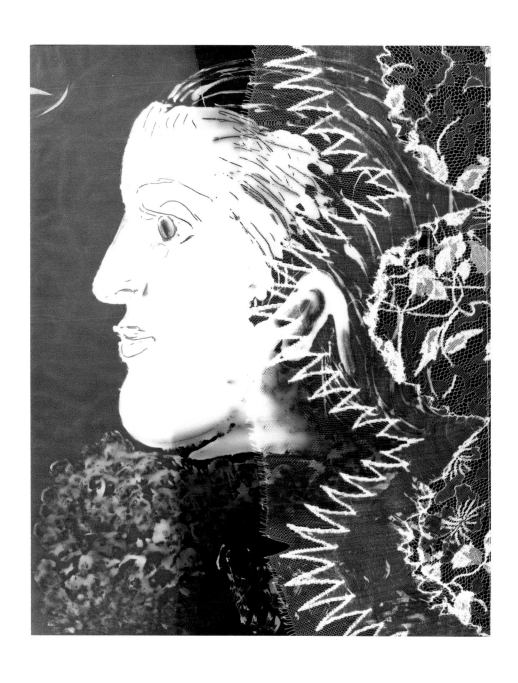

Dora Maar / Pablo Picasso

*Retrato de Dora Maar, de perfil*, III estado
1936-1937

*Portrait of Dora Maar in Profile*, third state
1936–37

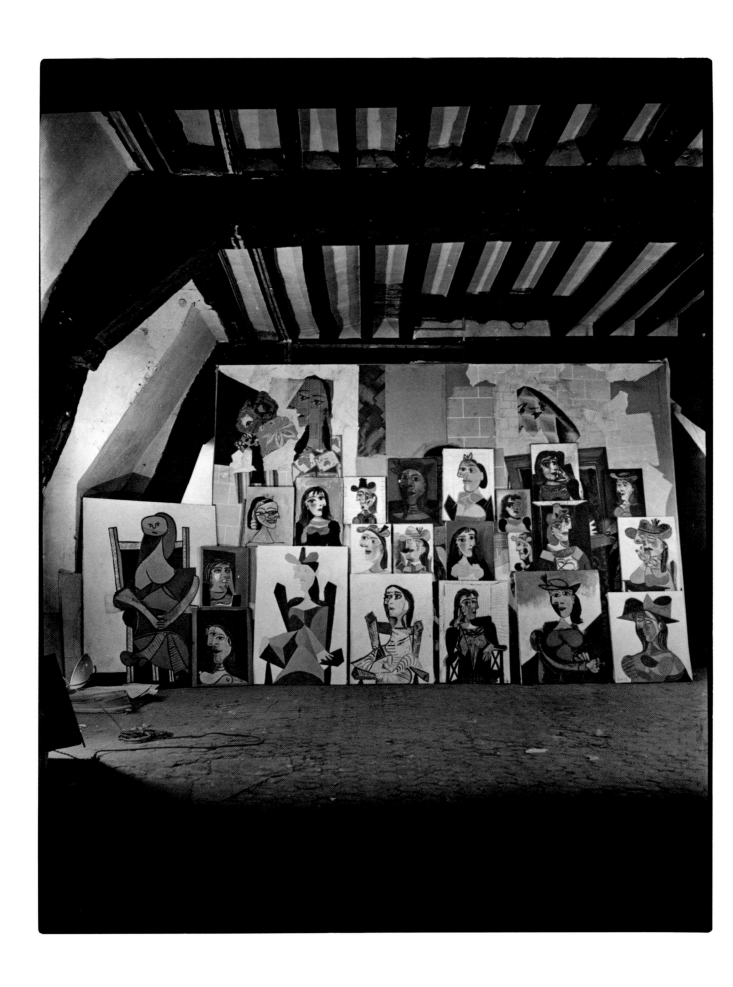

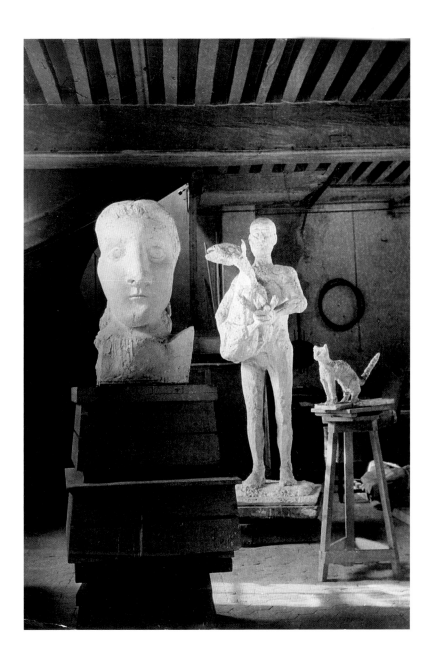

Dora Maar

Serie de retratos de Dora Maar ante la pintura *Mujeres aseándose*, en el taller de la rue des Grands-Augustins, París, c. 1939

Series of portraits of Dora Maar displayed in front of the painting *Women at their Toilette* in the Rue des Grands-Augustins studio, Paris, c. 1939

Brassaï (Gyula Halász)

Esculturas en escayola *Cabeza de mujer (Dora Maar)*; *Hombre con cordero* y *Gato sentado* en el taller de la rue des Grands-Augustins, París, c. septiembre de 1943

The plaster sculptures *Head of a Woman (Dora Maar)*, *Man with Sheep* and *Crouching Cat* in the Rue des Grands-Augustins studio, Paris, c. September 1943

Brassaï (Gyula Halász)

Molde de escayola *Huella de la mano derecha de Pablo Picasso*, 1937, en el taller de la rue des Grands-Augustins, París, 1943

Plaster cast *Imprint of the right hand of Pablo Picasso*, 1937, in the Rue des Grands-Augustins studio, Paris, 1943

Brassaï (Gyula Halász)

Silla y zapatillas en el taller de la rue des Grands-Augustins, París, 6 de diciembre de 1943

Armchair and slippers in the Rue des Grands-Augustins studio, Paris, 6 December 1943

Brassaï (Gyula Halász)

Mano de Pablo Picasso mezclando con un pincel
la pintura sobre un periódico, taller de la rue des
Grands-Augustins, París, septiembre de 1939

Pablo Picasso's hand mixing paint with a brush
on a newspaper in the Rue des Grands-Augustins
studio, Paris, September 1939

Brassaï (Gyula Halász)

*Cabeza de toro* con «brazo de la isla de Pascua», manillar y sillín de bicicleta, taller de la rue des Grands-Augustins, París, c. 1943

*Bull's Head*, sculpture made from bicycle saddle and handlebars, with 'arm from Easter Island' in the Rue des Grands-Augustins studio, Paris, c. 1943

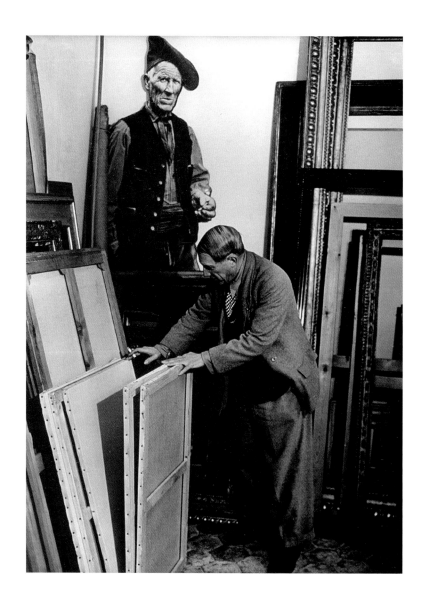

Brassaï (Gyula Halász)

Pablo Picasso buscando un lienzo junto a *El catalán*,
en el taller de la rue des Grands-Augustins, París,
septiembre de 1939

Pablo Picasso searching for a painting next to
*Le Catalan* in the Rue des Grands-Augustins studio,
Paris, September 1939

Brassaï (Gyula Halász)

Pablo Picasso junto a la gran estufa del
taller de la rue des Grands-Augustins, París,
septiembre de 1939

Pablo Picasso next to the large stove in
the Rue des Grands-Augustins studio, Paris,
September 1939

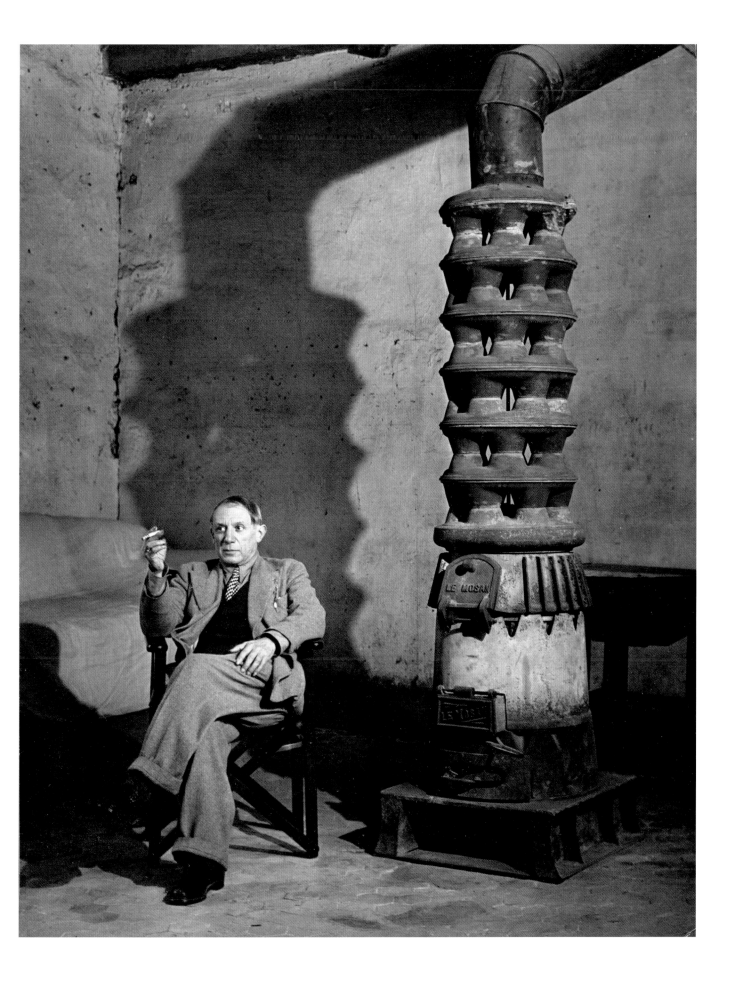

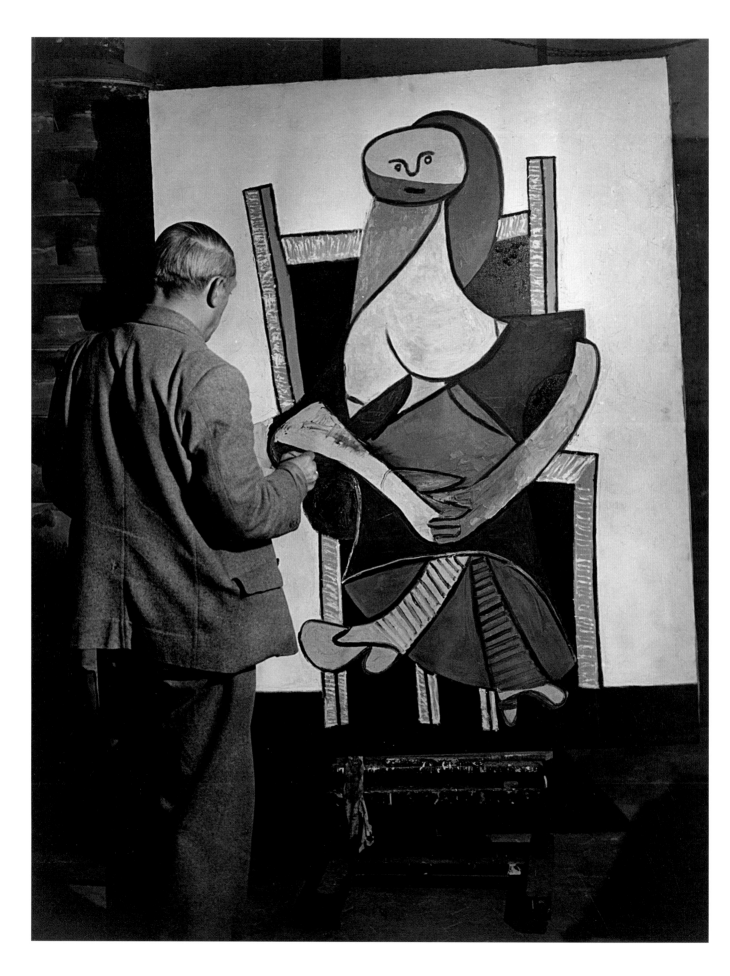

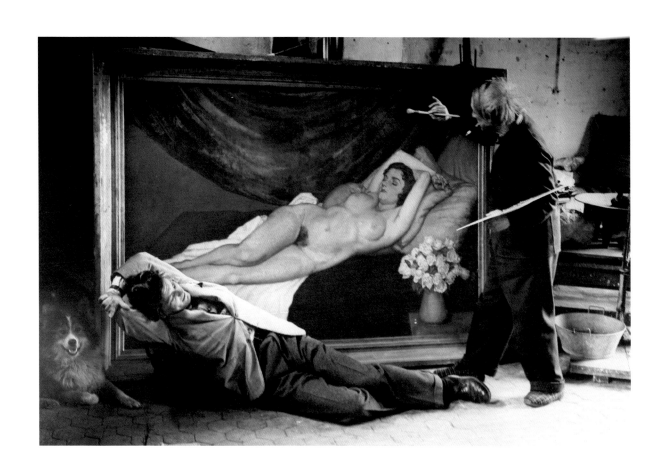

Brassaï (Gyula Halász)

Pablo Picasso contemplando el óleo sobre lienzo *Mujer
sentada en una silla*, colocado sobre un caballete en el taller
de la rue des Grands-Augustins, París, septiembre de 1939

Pablo Picasso observing the oil on canvas *Woman Sitting in
a Chair* placed on an easel in the Rue des Grands-Augustins
studio, Paris, September 1939

Brassaï (Gyula Halász)

Pablo Picasso haciendo de pintor y Jean Marais
haciendo de modelo en el taller de la rue des
Grands-Augustins, París, 27 de abril de 1944

Pablo Picasso posing as the painter and
Jean Marais as the model in the Rue des
Grands-Augustins studio, Paris, 27 April 1944

Nick de Morgoli

Palacete de la rue des Grands-Augustins,
número 7, París, c. mayo-junio de 1947

Building on 7, Rue des Grands-Augustins,
Paris, c. May–June 1947

# Otra mirada:
# Nick de Morgoli

Guillaume Ingert

El descubrimiento de un conjunto de negativos fotográficos en una colección privada sacó a la luz un intrigante diálogo gráfico a partir de 1947 entre Picasso y el fotoperiodista Nick de Morgoli (1916-2000). Esta nueva fuente, desconocida aún en gran parte, nos presenta a Pablo Picasso en su taller de la rue Saint-Germain-des-Prés y más tarde en el castillo Grimaldi de Antibes, y ofrece una nueva mirada al universo personal del pintor, cuestionando su relación con la fotografía como elemento de construcción identitaria. El encuentro entre los dos hombres, de edades y fama muy dispares, está rodeado de cierto halo de misterio. En efecto, no se conoce el motivo exacto que dio pie a esta serie de imágenes ni las condiciones en que se tomaron, pese a los estudios realizados por Elizabeth Cowling, publicados recientemente en *Cahiers d'art*.[1] No sabemos cómo se puso en contacto Nick de Morgoli con Picasso ni qué fin tenía el reportaje fotográfico. Hay varios rastros, en cualquier caso, que dan fe del hecho. El crítico de arte sueco Per-Olov Zennström, que fue quien, al parecer, propuso el reportaje, publicó en 1948 una decena de negativos en su monografía dedicada al pintor.[2] Jaime Sabartés, amigo y secretario de Picasso, ilustró sus *Documents iconographiques* de 1954 con algunas de estas imágenes,[3] aunque no se tomó la molestia de acreditar a De Morgoli. En Estados Unidos, Charles Wertenbaker ilustraba una columna de la revista *Life* con una de las fotografías de la serie.[4]

Nacido como Nikita de Morgoli, el autor de este reportaje fotográfico era oriundo de La Haya, donde se formó como fotógrafo autodidacta. A principios de la década de 1940 se trasladó a Francia. En París se hizo fotógrafo independiente y documentó entre bastidores las escenas artística y política de la época. La prensa lo describe como «un excelente reportero fotográfico, muy conocido en el mundo del cine».[5] Para *Paris-Match* tomó imágenes de aire glamuroso y festivo, especialmente en 1946, año en que inmortalizó a Michèle Morgan con ocasión del primer Festival de Cine de Cannes. Al año siguiente, en Burdeos, Morgoli cubrió el juicio a Magda Fontanges, la amante de Benito Mussolini y espía de la Alemania nazi. La revista *Life* volvió a elegir sus trabajos para ilustrar un artículo sobre la incendiaria colaboracionista.[6] En 1948, sin que se conozca la razón exacta de su partida, De Morgoli se trasladó a los Estados Unidos, donde formó parte de la American Society of Media Photographers. A partir de 1951, trabajó como reportero en la oficina neoyorquina de *Paris-Match* y se convirtió en colaborador habitual de las páginas de *Vogue*. Como integrante de la escena fotográfica internacional, el fotógrafo participó en la edición inaugural de *The Family of Man*, la mítica exposición organizada en 1955 por Edward Steichen en el Museum of Modern Art de Nueva York, único proyecto museográfico en que De Morgoli colaboró.

1. Elizabeth Cowling, «Picasso peintre: les photographies de Nick de Morgoli». *Cahiers d'art*, número especial, 2015, *Picasso in the studio*, pp. 141-146.

2. Per-Olov Zennström, *Picasso*. Estocolmo, Norstedts, 1948, figs. 62-72.

3. Jaime Sabartés, *Picasso. Documents iconographiques*. Ginebra, Pierre Cailler, 1954, figs. 149-151, 156.

4. Charles C. Wertenbaker, «Close Up: Picasso». *Life*, vol. 23, n.º 15, 13 de octubre de 1947, ilustr. p. 97.

5. *Le Film, organe de l'industrie cinématographique française*, n.º 88, 6 de mayo de 1944.

6. «Duce's Old Flame Convicted as a Spy». *Life*, vol. 22, n.º 7, 17 de febrero de 1947, pp. 34-35.

Durante sus años de ejercicio en Europa y Estados Unidos, pasaron por delante de su objetivo numerosas personalidades; entre las más célebres figuran el coreógrafo Vaslav Nijinski, el escultor Alexander Calder o los pintores Raoul Dufy y Salvador Dalí. El reportaje sobre Pablo Picasso es el más ambicioso, pues se trata de una reflexión sobre su labor como creador de imágenes. La primera fotografía del reportaje se tomó la primavera de 1947 en el taller del número 7 de la rue des Grands-Augustins; la sucesión de imágenes es una fuente documental de relevancia para entender la vida del pintor al poco de terminar la Segunda Guerra Mundial. Nick de Morgoli intenta en un primer momento reflejar la atmósfera general del taller. Situado al otro lado de la calle, como un *paparazzo*, el fotógrafo capta con precisión los detalles del noble edificio, desde la fachada decrépita hasta el patio ruinoso que da acceso al taller de Picasso. En el interior, fotografía objetos del universo doméstico que dan pistas sobre la vida cotidiana del pintor. Los muebles parecen modestos, hay desorden sobre las mesas. Un fajo de sobres sujetos con un clip metálico cuelga del techo a modo de recordatorio; en uno de ellos aparece manuscrita la palabra «Aragon», lo que nos hace pensar intuitivamente en una correspondencia sobre los cinco sonetos de Petrarca editados ese mismo año por Louis Aragon y cuyo frontis decora un aguafuerte de Picasso.[7]

Pablo Picasso se dejaba fotografiar a menudo en su día a día, aunque solo por personas en las que confiaba. Sorprendentemente, el joven Nick de Morgoli logra crear el clima propicio para una interacción sin trabas. El artista aparece relajado frente al objetivo y, como en las crónicas de sociedad, se presta de buen grado al juego de las «imágenes tomadas en el acto» y los «momentos vitales» en el estudio. Picasso, al que sin duda divierte el ejercicio, posa soñador, cigarrillo en mano, frente a una estatua a tamaño natural de un campesino español,[8] o mira por la ventana la calle atestada de gente. El pintor aparece varias veces junto a pájaros —compañeros de toda la vida—, con una paloma posada sobre el hombro o sosteniendo delicadamente entre las manos el búho que le regaló su amigo Michel Sima.[9] Morgoli captó otro momento íntimo: Picasso tumbado en la cama leyendo el diario. Una leve sonrisa en el rostro del pintor delata, no obstante, la puesta en escena. Estos documentos fotográficos también nos muestran al Picasso coleccionista de arte, que posa con orgullo ante un estudio de Renoir sobre el tema de Edipo (1895)[10] o un retrato de la hija de Matisse, Margarita, pintado por el propio Matisse (1906-1907).[11] La imagen más sorprendente, no obstante, sigue siendo la de Picasso observando el objeto antropomórfico *Jamais* (1938),[12] obra del también español Óscar Domínguez. El ensamblaje, un fonógrafo cuyo plato gira bajo una mano extendida y por cuya bocina asoman dos piernas de mujer, recuerda su encuentro con el surrealismo. Intrigado probablemente por la obra de Domínguez, De Morgoli fotografió una segunda vez uno de los objetos surrealistas más notables: *Jamais* aparece en esa segunda imagen bajo una cómoda y junto a una pila de periódicos viejos, demostrando así que este objeto era una presencia cotidiana en la vida de Pablo Picasso.

Consciente de la singularidad de la ocasión, Nick de Morgoli enriquece la serie con una secuencia de imágenes que muestran al artista junto a sus propias obras. En una de ellas, Picasso observa a luz del día *Bebé con pajarita en el pelo* (28 de abril de 1947).[13] En otra, se fija en el suelo del taller, donde un juego de claroscuros revela *Bodegón sobre una mesa* (4 de abril de 1947)[14] y *Busto de personaje* (17 de abril de 1947).[15] Hay elementos que indican claramente que el pintor intentó influir de nuevo en el trabajo del fotógrafo. La prueba más

7. *Cinq sonnets de Pétrarque avec une eau-forte de Picasso et les explications du traducteur* [Louis Aragon]. París, La Fontaine de Vaucluse, 1947. El aguafuerte de Pablo Picasso, *Cabeza de mujer*, está fechado en la plancha de cobre el 9 de enero de 1945. Cabe señalar que, ese mismo día de enero, el artista compuso la estampa para *Le Marteau sans maître*, de René Char.

8. La fotografía se tomó para el pabellón español de la Exposición Universal celebrada en París del 25 de mayo al 25 de noviembre de 1937.

9. Bautizada *Ubu*, el ave fue regalada a Pablo Picasso por el fotógrafo Michel Sima en 1946. Sirvió como modelo para muchas pinturas, estampas y cerámicas.

10. Pierre-Auguste Renoir, *Estudios de personajes antiguos (proyecto de decoración sobre el tema de Edipo)*, 1895, óleo sobre lienzo, 41 × 24 cm.

11. Henri Matisse, *Marguerite*, 1906-1907, óleo sobre lienzo, 65 × 54 cm.

12. El objeto fue expuesto en 1938 con motivo de la Exposición Internacional del Surrealismo. Da testimonio de ello una fotografía de Denise Bellon, tomada en la Galerie des Beaux-Arts de París.

13. *Bebé con pajarita en el pelo*, 28 de abril de 1947, óleo sobre tabla, 130 × 97 cm.

14. *Bodegón sobre una mesa*, 4 de abril de 1947, óleo sobre lienzo, 100 × 80 cm.

15. *Busto de personaje*, 17 de abril de 1947, óleo sobre lienzo, 73 × 60 cm.

convincente es un retrato de gran formato, en el que Picasso fija la mirada en el objetivo al tiempo que hace una seña al fotoperiodista con la mano. Al fondo, vemos un lienzo antiguo, *El pintor y su modelo* (1926),[16] frente a su escultura *Mujer con vestido largo* (1943).[17] Esta estatua de bronce viste una blusa usada y sostiene paleta y pinceles en el brazo, lo que la convierte en una especie de avatar del pintor.[18] La escenografía, diseñada probablemente por Picasso, se repite en un plano medio del artista y su escultura. Esta es a continuación fotografiada de frente, dando pie a un sutil juego de miradas. Pablo Picasso no está solo en el taller, pues de cuando en cuando asoman en las fotografías de la serie Daniel-Henry Kahnweiler o el editor Albert Skira. Del mismo modo, De Morgoli quiso en varias ocasiones captar al artista en acción, sin demasiado éxito. Dos imágenes tomadas desde ángulos opuestos demuestran este deseo del fotógrafo; en ellas vemos a Picasso trabajando en lo que parece un estudio preparatorio para un cuadro. La postura estática del pintor ante su mesa de trabajo refleja una vez más la orquestación de la escena. A medida que avanza el reportaje, se hace evidente que Picasso trata de llamar la atención del espectador sobre sus obras, corriendo al mismo tiempo un velo de misterio en torno a su proceso creativo. Como observador atento que es, De Morgoli entiende el enfoque de Picasso y nos ofrece una mirada distante, pero no por ello menos instructiva. El fotógrafo hace hablar a las imágenes que cuelgan de la pared, a las diversas herramientas, a los residuos que se acumulan en el suelo del taller. Luego, al intuir el final de la entrevista, De Morgoli se centra en las manos del artista, como un fotógrafo científico ante un detalle morfológico. En ese instante, el reportero sabe que esas manos son el símbolo último del gesto creativo de Picasso. La serie continuará en Antibes, unas semanas antes de la inauguración de la sala dedicada al artista en el castillo Grimaldi.[19]

Este reportaje captura una realidad transformada y recompuesta por el objetivo fotográfico, y trata de acercarse lo más posible a Pablo Picasso, buscando la materialidad de su proceso creativo. Nick de Morgoli deja entrever en sus fotos una reflexión sobre la compleja relación del pintor con su imagen y con la fotografía en general. Aunque no sea él quien aprieta el obturador, Picasso forma parte de esta visión sublimada de su vida en el taller, territorio en el que ejerce de rey y señor.

16. *El pintor y su modelo*, 1926, óleo sobre lienzo, 172 × 256 cm.

17. *Mujer con vestido largo*, 1943, bronce, 161 × 53 × 53 cm.

18. En 1946, Brassaï fotografió una puesta en escena similar en el taller de la rue des Grands-Augustins. La escultura de bronce aparece frente a *Alborada* (4 de mayo de 1942).

19. Pablo Picasso, fotografiado en solitario sobre las murallas de la ciudad y en las estancias del castillo junto a Paul Éluard y Jacqueline y Alain Trutat.

Nick de Morgoli

Pablo Picasso con el objeto surrealista *Jamais*,
de Óscar Domínguez, París, 1947
Pablo Picasso with the Surrealist object *Jamais*,
by Óscar Domínguez, Paris, 1947

Fotografía de Paulo Ruiz-Picasso
y *Cabeza de hombre joven*, París, 1947
Photograph of Paulo Ruiz-Picasso
and *Head of a Young Man*, Paris, 1947

El objeto surrealista *Jamais*, de Óscar Domínguez,
París, 1947
The Surrealist object *Jamais*, by Óscar Domínguez,
Paris, 1947

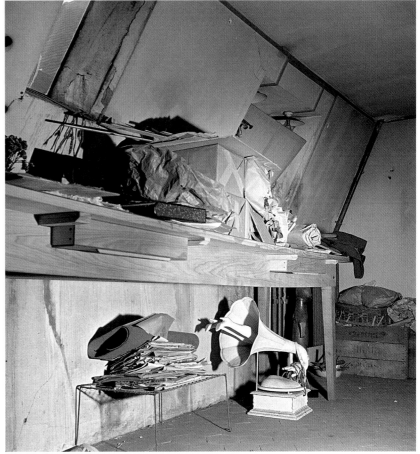

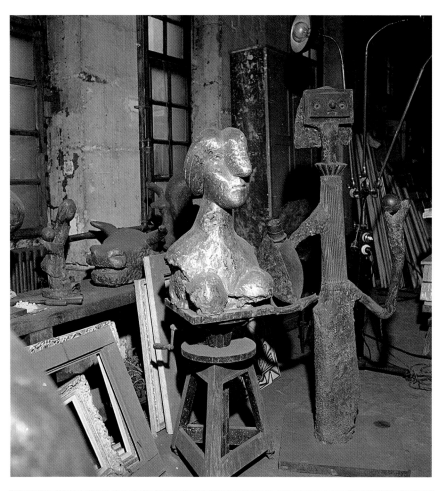

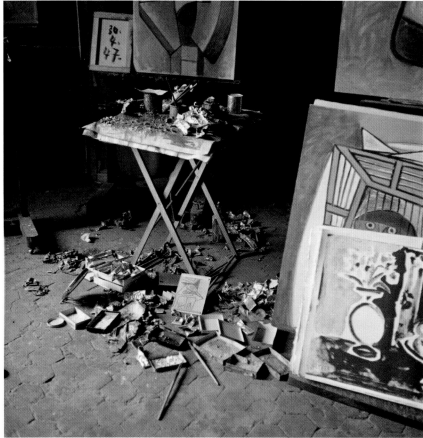

Nick de Morgoli

*Busto de mujer* y *Mujer
con naranja,* París, 1947

*Bust of a Woman* and *Woman
with Orange,* Paris, 1947

Vista del taller de la rue des
Grands-Augustins, París, 1947

View of the Rue des Grands-
Augustins studio, Paris, 1947

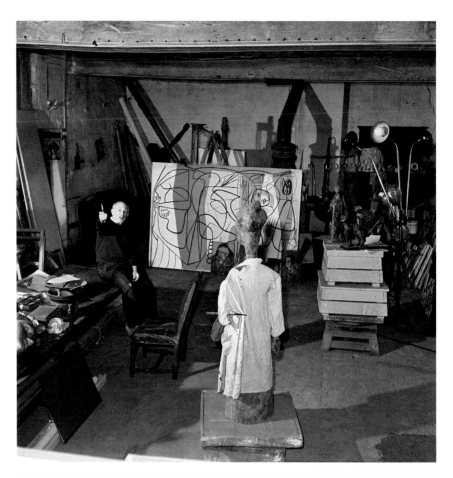

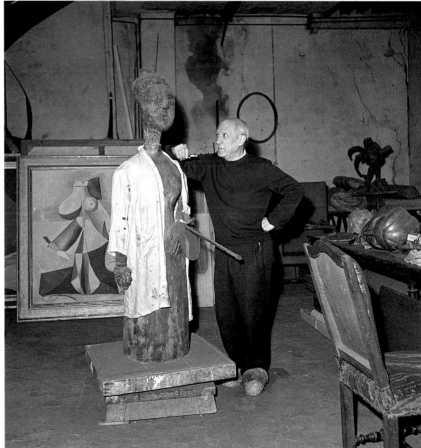

Nick de Morgoli

Pablo Picasso con *El pintor y su modelo y Mujer con vestido largo*, París, 1947

Pablo Picasso with *The Painter and his Model* and *Woman in Long Dress*, Paris, 1947

Pablo Picasso junto a *Mujer con vestido largo y Mujer con un cuchillo en la mano y una cabeza de toro*, París, 1947

Pablo Picasso with *Woman in Long Dress* and *Woman with a Knife in her Hand and a Bull's Head*, Paris, 1947

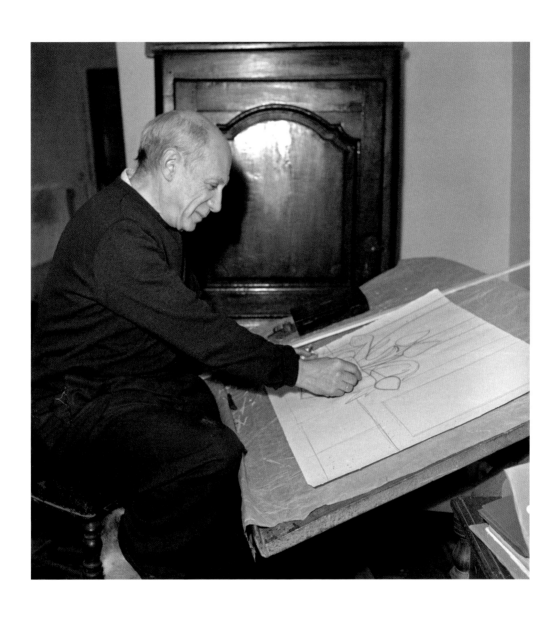

Nick de Morgoli

Pablo Picasso en el taller de la rue
des Grands-Augustins, París, 1947

Pablo Picasso in the Rue des
Grands-Augustins studio, Paris, 1947

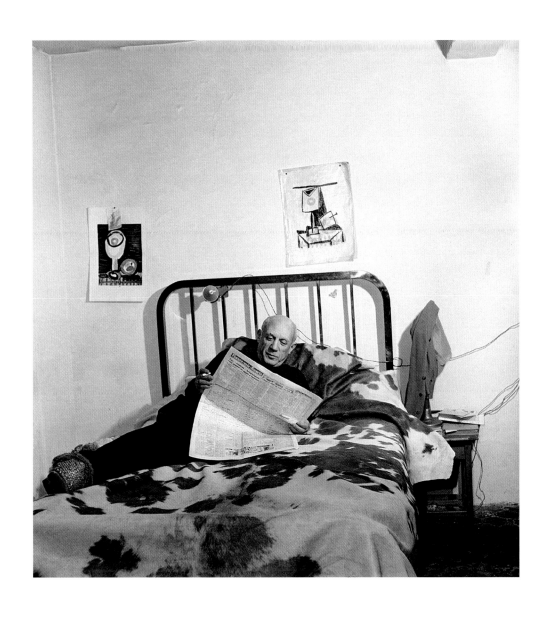

Nick de Morgoli

Pablo Picasso en el taller de la rue
des Grands-Augustins, París, 1947

Pablo Picasso in the Rue des
Grands-Augustins studio, Paris, 1947

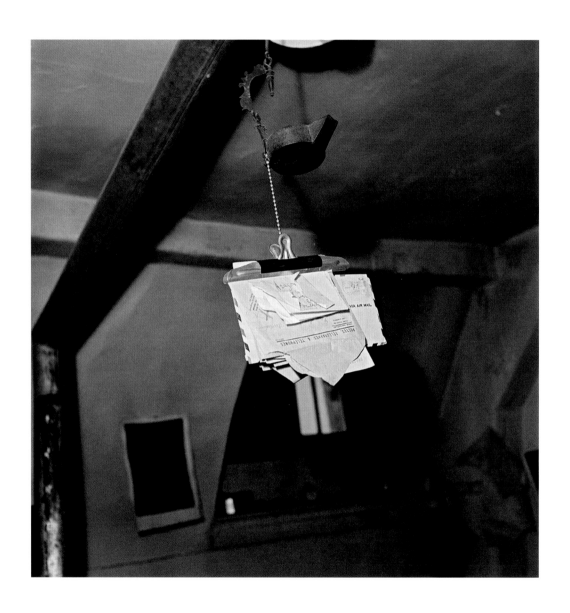

Nick de Morgoli

Correspondencia colgada del techo en el taller
de la rue des Grands-Augustins, París, 1947

Correspondence hanging from the ceiling in
the Rue des Grands-Augustins studio, Paris, 1947

Nick de Morgoli

Las manos de Pablo Picasso, París, 1947

The hands of Pablo Picasso, Paris, 1947

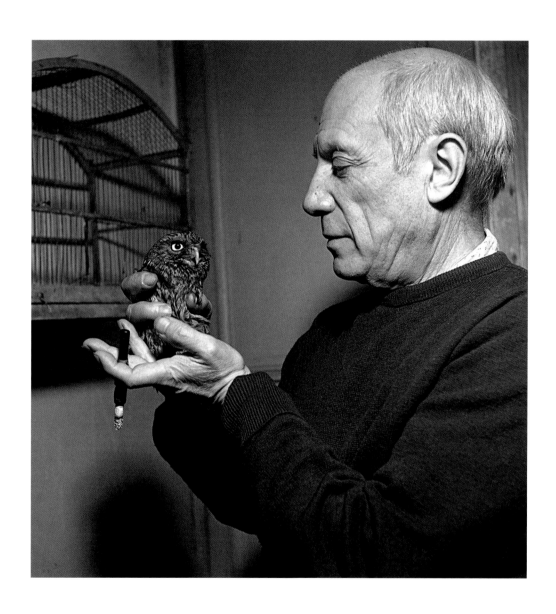

Nick de Morgoli

Pablo Picasso y el búho Ubu, París, 1947

Pablo Picasso and the owl Ubu, Paris, 1947

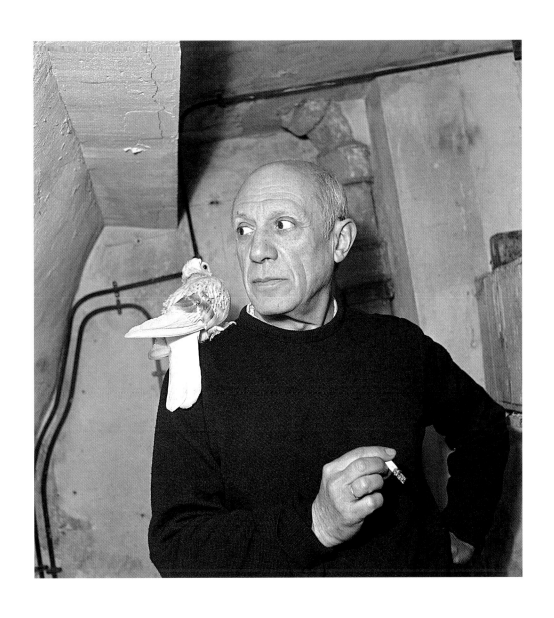

Nick de Morgoli

Pablo Picasso con una paloma sobre el hombro, París, 1947

Pablo Picasso with a dove on his shoulder, Paris, 1947

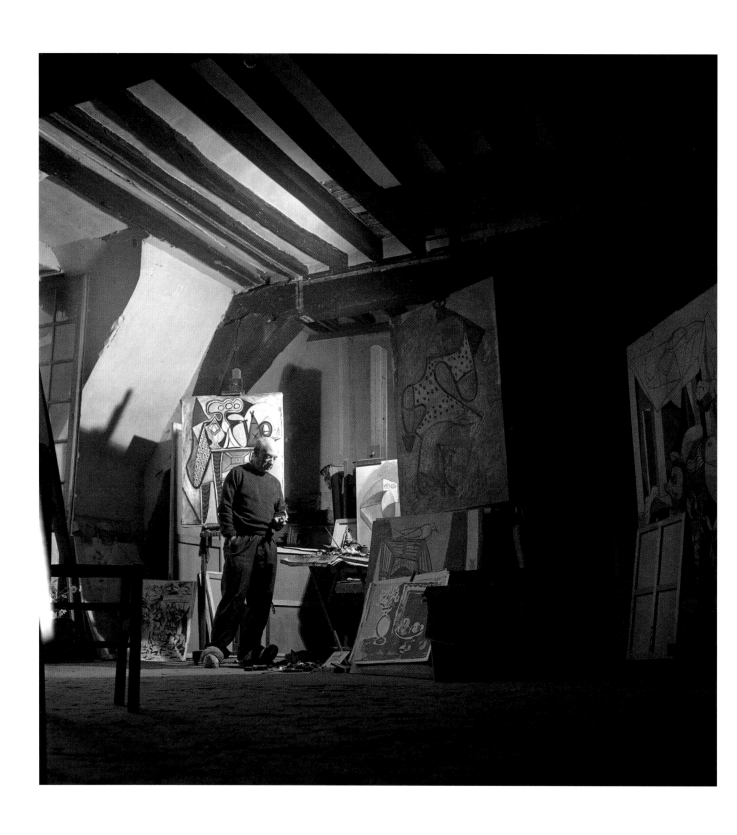

Nick de Morgoli

Pablo Picasso junto a *Naturaleza muerta sobre una mesa*
y *Busto de personaje,* París, 1947

Pablo Picasso with *Still Life on a Table* and *Character Bust,* Paris, 1947

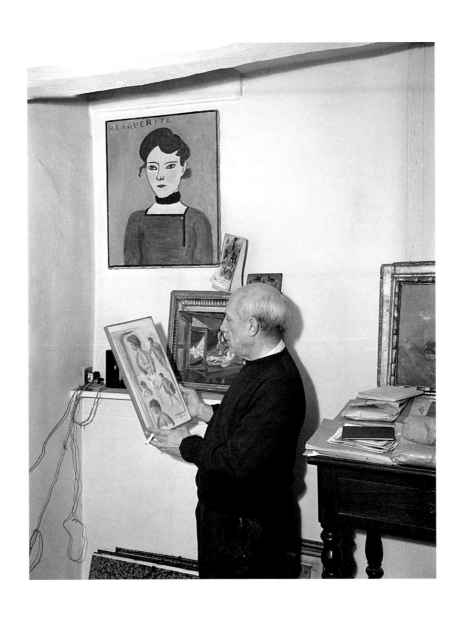

Nick de Morgoli

Pablo Picasso con algunas obras de su colección, entre ellas *Marguerite*, de Henri Matisse, y *Mitología, personajes de la tragedia antigua*, de Pierre-Auguste Renoir, París, 1947

Pablo Picasso with some of the works in his collection, including *Marguerite*, by Henri Matisse, and *Mythology, Studies of Ancient Figures*, by Pierre-Auguste Renoir, Paris, 1947

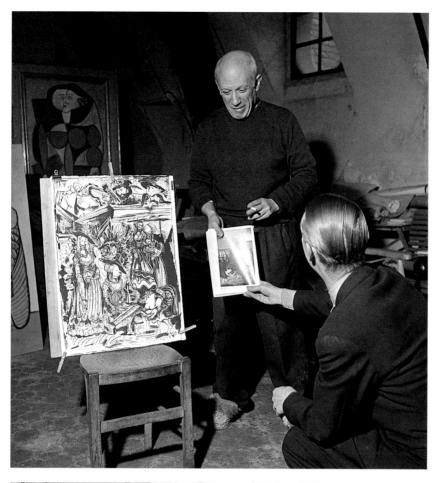

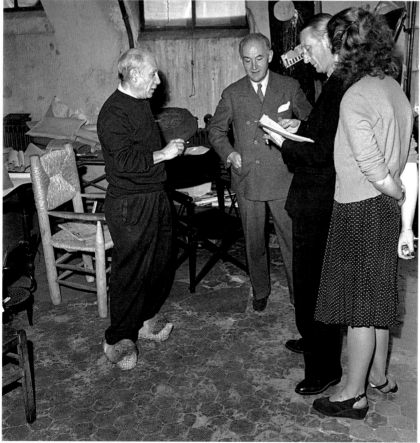

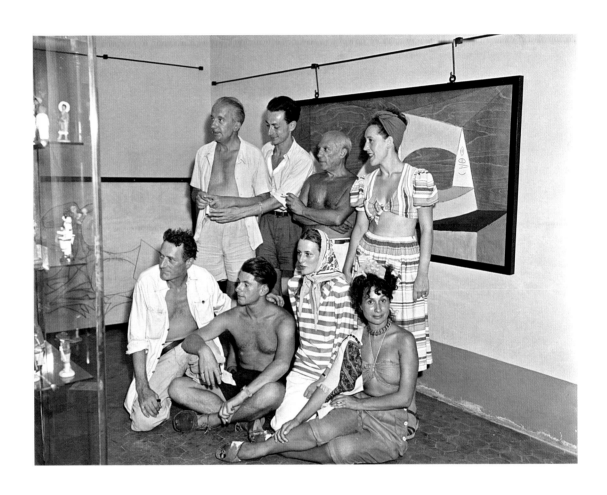

Nick de Morgoli

Pablo Picasso mostrando a Albert Skira una reproducción de *David y Betsabé*, de Lucas Cranach el Viejo, junto a la litografía *David y Betsabé, según Lucas Cranach*, París, 1947

Pablo Picasso handing a reproduction of *David and Bathsheba* by Lucas Cranach the Elder to Albert Skira, with the lithograph *David and Bathsheba after Lucas Cranach* alongside it, Paris, 1947

Pablo Picasso con Daniel-Henry Kahnweiler, Albert Skira y su secretaria, París, 1947

Pablo Picasso with Daniel-Henry Kahnweiler, Albert Skira and his secretary, Paris, 1947

Paul Éluard, Alain Trutat, Pablo Picasso, Jacqueline Trutat, Paulo Ruiz-Picasso [y personas no identificadas], Antibes, agosto de 1947

Paul Éluard, Alain Trutat, Pablo Picasso, Jacqueline Trutat, Paulo Ruiz-Picasso [and unidentified persons], Antibes, August 1947

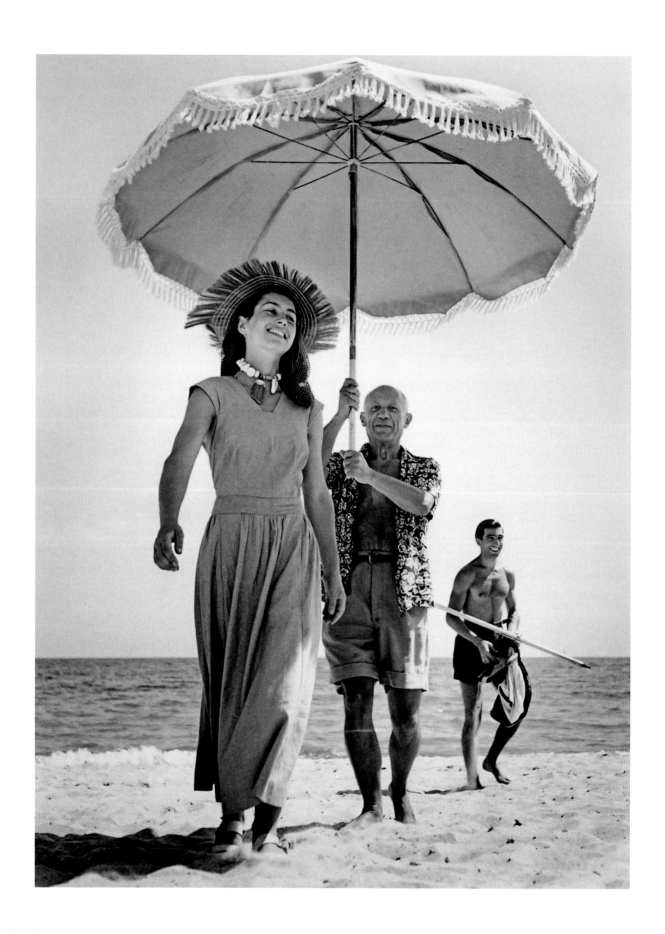

Robert Capa

Françoise Gilot seguida de Pablo Picasso sosteniendo
una sombrilla y de Javier Vilató, Golfe-Juan, agosto de 1948

Françoise Gilot followed by Pablo Picasso holding
a sunshade and by Javier Vilató, Golfe-Juan, August 1948

# Picasso en el sur de Francia: la estrella de los fotógrafos o la imagen al servicio de un artista y su obra

Violeta Andrés

1. Anne de Mondenard, «A willing victim: 1944-1971», en *Picasso images. Le opere, l'artista, il personaggio* [cat. exp.]. Roma-Milán, Museo dell'Ara Pacis/Electa Mondadori, 2016.

2. Philippe Dagen, «Picasso, roi de la com'». *Le Monde magazine*, 10 de octubre de 2014.

3. «¡Es que el éxito es muy importante! Se ha dicho muchas veces que un artista debe trabajar para sí mismo, por "amor al arte", despreciando el éxito. ¡Es falso! El artista necesita el éxito. Y no solo para poder vivir, sino, sobre todo, para realizar su obra. [...] Yo quería demostrar que se puede tener éxito contra viento y marea sin transigir», en Brassaï, *Conversations avec Picasso*. París, Gallimard, nueva edición 2010, 1964, 3 de mayo de 1944, p. 198 [Ed. en castellano: *Conversaciones con Picasso*. Madrid, Turner, 2002, 3 de mayo de 1944, p. 170].

4. Dejó en depósito veintitrés pinturas y cuarenta y cuatro dibujos, la base del futuro Museo Picasso de Antibes, inaugurado en 1966.

5. Michał Smajewski, conocido como Michel Sima (1912-1987), escultor y fotógrafo judío de origen polaco. A su regreso de la deportación y gravemente enfermo, convaleció en casa de Romuald Dor de la Souchère, conservador del Musée d'Antibes.

Pablo Picasso es, sin duda, el artista más fotografiado de todos los tiempos, inventor de su propia imagen, que modeló como un icono. También supo utilizar la fotografía como medio de expresión y soporte para la creación artística. Si seguimos el recorrido que hizo en los últimos veinte años de su vida a través de los diversos talleres bañados por esa luz mediterránea a la que estaba tan visceralmente apegado, salta a la vista que la década de 1950 es, sin duda, la más abundante en retratos del pintor. Su rostro, en efecto, aparece en todas las revistas de actualidad, como *Paris-Match*, *Vogue* o *Life*. Este período coincide con el incremento de imágenes en prensa; los *paparazzi* acechan a los famosos en las playas de la Riviera Francesa, en fiestas, ferias y corridas de toros. Picasso está en todas partes y es fácil acceder a él, según testimonios de los fotógrafos de la época.[1] Se le puede considerar el primer artista en poner la fama al servicio de su libertad creativa, un verdadero «rey de la comunicación», como lo llamó el crítico de arte Philippe Dagen.[2] Invadieron los medios innumerables retratos del pintor, tomados en su entorno familiar y firmados por grandes fotógrafos, como Robert Capa, Henri Cartier-Bresson, Robert Doisneau, Arnold Newman o Edward Quinn, todos los cuales pasaron por su casa. Picasso encarna al pintor de éxito, figura que reivindica personalmente,[3] pero no deja de ser el artista comprometido que pintó el *Guernica* y, en 1945, se afilió al Partido Comunista.

## El taller extramuros: el castillo Grimaldi de Antibes

El pintor estaba muy habituado a las playas de Antibes y Cannes, donde había pasado casi todos los veranos desde la década de 1920, así que instaló un taller temporal en el castillo Grimaldi, donde trabajó entre septiembre y noviembre de 1946. Allí realizó setenta pinturas y dibujos, principalmente sobre el tema del Mediterráneo y su mitología.[4] Gracias a la mediación del escultor Michel Sima, al que había conocido en 1936, pudo utilizar una de las salas del castillo para pintar cuadros de gran formato.[5] Incapaz de ejercer la escultura debido a su frágil salud, Sima se dedicó a la fotografía por consejo de Picasso y documentó la labor de este durante los dos meses que pasó en ese taller improvisado. Las de Sima son las únicas fotografías existentes de estas sesiones de trabajo

de Picasso; en ellas se ve perfectamente cómo el pintor se apropia de todo el espacio de que dispone, trabajando en varias obras al mismo tiempo, en un característico frenesí creativo.[6] Las fotos ilustran claramente el cuadro más importante de los que Picasso pintó en Antibes, *La alegría de vivir*, cuyo título se corresponde a la perfección con la felicidad que Picasso compartía entonces con su nueva pareja, una joven pintora de veinticinco años llamada Françoise Gilot.

## Vallauris, nuevo espacio vital y nuevos laboratorios de creación

Michel Sima, que también practica la cerámica, es quien descubre a Picasso la fábrica de cerámica tradicional de Madoura, en Vallauris, donde conoce a Suzanne y Georges Ramié, los propietarios. Picasso decide entonces zambullirse en aquel arte ancestral, muy en consonancia con sus orígenes andaluces, lo que le permitió renovar su lenguaje artístico. Fue aprendiz y practicó el torneado de las piezas bajo la mirada experta de los alfareros, pero, ante todo, se sirvió de las formas creadas por estos, las cuales moldeaba o deformaba a su estilo, creando esculturas completamente originales. Las decoraba con sus motivos favoritos: figuras femeninas, toros y otros animales. Las fotografías tomadas en Madoura lo muestran concentrado, como un artesano comprometido con el buen hacer y no como el artista más famoso del mundo. Desde 1948, Picasso vive en Villa La Galloise, en los altos de Vallauris. Atraído siempre por las experiencias novedosas, acepta una propuesta de un fotógrafo autodidacta, estadounidense de origen albanés, llamado Gjon Mili. Mili era ingeniero eléctrico y trabajaba como fotógrafo para *Life*. Su especialidad era la descomposición del movimiento. Propuso a Picasso una sesión fotográfica con una técnica que él llamaba *light painting*. En una estancia oscura, el artista debía dibujar en el aire, cual bailarín, una efímera obra de arte completa y perfectamente nítida con una especie de linterna, de un solo trazo y en pocos segundos. Mili fotografiaba con tiempo de exposición muy largo y lograba así capturar la forma de luz creada en el aire.[7] Paralelamente, la necesidad de crear de Picasso le llevó a adquirir un antiguo almacén de perfumería, Le Fournas, en el que instaló un taller de escultura. Utiliza todo tipo de materiales reciclados, a veces traídos por los vecinos del pueblo, que lo consideraban un personaje de lo más pintoresco. Georges Tabaraud, el joven director de *Le Patriote*, publicación del Partido Comunista en la Costa Azul, recordaría más tarde: «Su casa estaba en la montaña y él bajaba caminando. Los vecinos charlaban con él. Se paraba con la gente y se ponía a charlar. [...] Le querían. Tanto es así que, cuando se dieron cuenta de que Picasso utilizaba cualquier tipo de objeto en sus esculturas, empezaron a acercarse al estudio y llevarle cosas que iban a tirar. Por ejemplo, la columna vertebral de *La Cabra* está hecha con la rama de palmera que un muchacho tiró por encima del murete de su casa. En el patio había una montaña de objetos encontrados que él guardaba y allí rebuscaba y encontraba cosas. Se integró muy bien».[8]

En otro ámbito artístico, Picasso participó por primera vez en 1949 en una película, dirigida por Nicole Vedrès y titulada *La Vie commence demain* [La vida empieza mañana], en la que aparece modelando barro en Madoura, paseando por la playa de Antibes o interpretando personajes con su gran amigo y poeta Jacques Prévert ante su taller de Madoura.

6. *Picasso à Antibes*, fotografías de Michel Sima comentadas por Paul Éluard, introducción de Jaime Sabartés, París, René Drouin, 1948.

7. Estas fotografías se expusieron en 1950 en el Museum of Modern Art de Nueva York junto a las de Robert Capa, y fueron publicadas ese mismo año en la revista *Life*.

8. Pierre Barbancey, «À Vallauris, la simplicité de Pablo». *L'Humanité*, 17 de octubre de 1996.

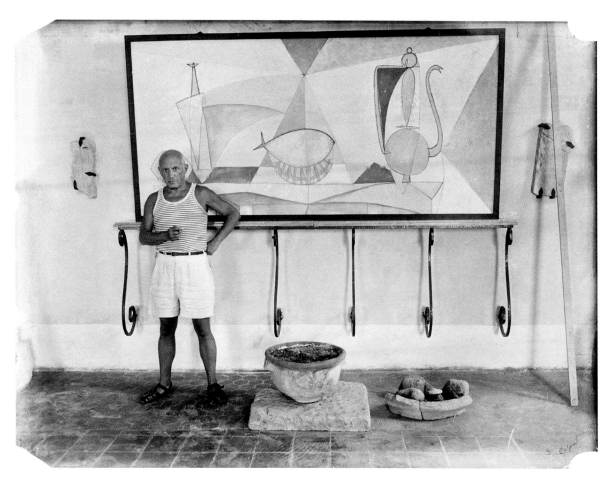

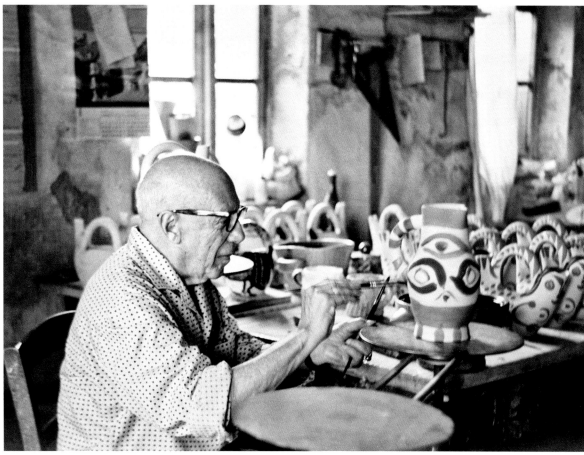

### Villa La Californie: el taller todo en uno

Después de la dolorosa separación de Françoise Gilot, quien terminó marchándose con sus dos hijos, Picasso conoció en el taller de Madoura a Jacqueline Roque y se mudó a Cannes en 1955. Los fotógrafos acudían en tropel a su casa, Villa La Californie, donde no era raro ver a varios tratando de cazar fotos a la vez. Había incesantes peticiones para acercarse al «maestro» en esta suntuosa residencia, a la vez lugar de vida y de trabajo, una verdadera colmena donde cohabitaban marchantes, coleccionistas, visitas, amigos íntimos, a lo que es necesario sumar los hijos, que acuden en verano, y diversos animales que pueblan el jardín y las salas de estar, repletas de obras y de todo tipo de objetos heterogéneos. Las imágenes del pintor en La Californie son innumerables. Es imposible hacer nómina de todos los fotógrafos, conocidos o desconocidos, que inmortalizaron este lugar con sus cámaras, pero podemos citar a los más célebres entonces, como Edward Quinn, Lucien Clergue, André Villers y David Douglas Duncan. Solo estos cuatro tomaron miles de imágenes del pintor en su taller. Decenas de efímeras sesiones fotográficas se suceden una tras otra, y los fotógrafos, profesionales o aficionados, quedan impresionados por la presencia del artista y por su mirada negra y profunda. Es el caso, por ejemplo, de Leopoldo Pomés,[9] joven fotógrafo barcelonés que acompañó al pintor Modest Cuixart en una breve visita a La Californie, el 2 de febrero de 1958, gracias a una carta de presentación del doctor Reventós, amigo de juventud de Picasso. Pomés rememora este encuentro inolvidable para él con estas palabras: «Recuerdo a Picasso de pie, con shorts y un jersey amarillo eléctrico acercándose a nosotros con la mano tendida, y lo que tampoco olvido son sus ojos. La mirada más potente y humana que he visto jamás».[10]

Si pudiéramos inventariar todas las fotografías realizadas durante los años de Cannes, sería posible reconstruir día a día, incluso hora a hora, la agenda exacta de un Picasso de aspecto fuerte y desaliñado, la mayoría de las veces con el pecho al aire, que se presta a representar alternativamente el papel de modelo, payaso o director de escena, siempre en momentos de intimidad familiar. Rara vez, sin embargo, se deja fotografiar en medio de su labor creativa. Sorprendentemente, ninguna imagen lo muestra pintando sus grandes series de *Meninas* o las obras dedicadas a los temas del taller o del pintor y su modelo, representativos de esta época.

### Últimas residencias y creaciones: Vauvenargues y Mougins

En septiembre de 1958, Picasso compró el castillo de Vauvenargues, al pie del monte Sainte-Victoire, lugar emblemático para el pintor Cézanne, uno de sus referentes. «He comprado la Sainte-Victoire de Cézanne», anunció a su marchante, Daniel-Henry Kahnweiler. Trataba así Picasso de huir de la efervescencia y las continuas visitas de La Californie, en Cannes. A partir de ese momento, no aparecen más fotografías del pintor trabajando, pero su inspiración y creatividad estaban intactas. Muchas pinturas de este período son retratos de Jacqueline, destacando asimismo la serie de *El almuerzo sobre la hierba según Manet*, y linograbados y esculturas hechas con madera contrachapada.

9. Leopoldo Pomés i Campello, nacido en 1931, fotógrafo y publicista barcelonés, galardonado con el Premio Nacional de Fotografía en 2018.

10. Mensaje de correo electrónico enviado a Rafael Inglada desde la Fundación Picasso-Museo Casa Natal de Málaga, 24 de julio de 2010.

Lucien Clergue

Visita de Brassaï a Pablo Picasso
en Notre-Dame-de-Vie, Mougins,
11 de octubre de 1969

Brassaï visiting Pablo Picasso at Notre-
Dame-de-Vie, Mougins, 11 October 1969

Picasso se mudó a Mougins en 1961. Durante los últimos diez años de su vida, las imágenes del artista se hicieron mucho más infrecuentes. Picasso solo dejaba entrar en su casa a familiares. Brassaï es uno de los fotógrafos que seguirá teniendo presencia en su vida; suyas son las imágenes de un Picasso entrado en años, pero siempre creativo. En efecto, la última exposición de su vida, organizada en el palacio de los Papas de Aviñón en 1970, da fe de la producción de una serie de obras totalmente nuevas, que indican que Picasso seguía sintiendo el deseo de crear, aun cerca de los noventa años. Las últimas fotografías Cibachrome de Roberto Otero, yerno de otro gran amigo y poeta, Rafael Alberti, nos muestran a un Picasso que campa orgulloso, como el joven pintor conquistador que fue en sus inicios, rodeado de sus últimos cuadros de vivos colores.

Todas estas imágenes, esencialmente polisémicas, son reveladoras y dejan entrever la vida del gran artista que fue Pablo Picasso a lo largo de casi un siglo. Son el claro reflejo de la compleja relación que el artista mantenía con la representación fotográfica, en la que se mezclan, entre otras cosas, el cuestionamiento de la realidad, la escenificación meditada, el gusto por el simulacro, el instante lúdico, pero también el testimonio autobiográfico. De ahí esta cita del pintor, que se verifica en todas las etapas de su vida: «El taller de un pintor debe ser un laboratorio. En él no se hace un trabajo repetitivo, se inventa».[11]

11. André Warnod, «En peinture tout n'est que signe, nous dit Picasso». *Arts*, París, n.º 22, 29 de junio de 1945.

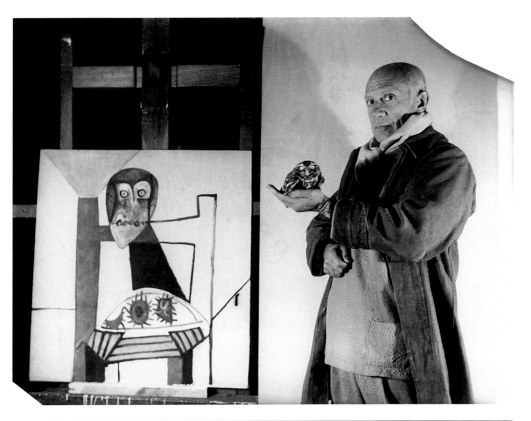

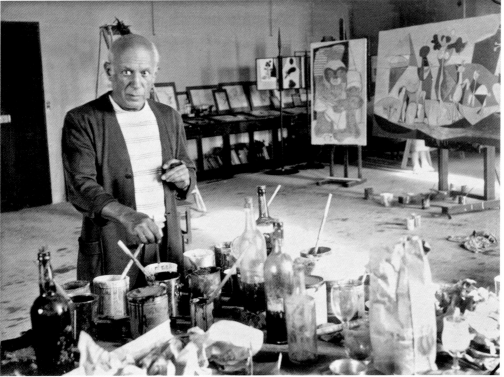

Michel Sima

Pablo Picasso con un búho en la mano ante *Naturaleza muerta con búho y tres erizos de mar*, Antibes, 1946

Pablo Picasso with an owl in his hand in front of his *Still Life with Owl and Three Sea Urchins*, Antibes, 1946

Picasso en su taller del castillo Grimaldi, Antibes, 1946

Pablo Picasso in his studio at the Château Grimaldi, Antibes, 1946

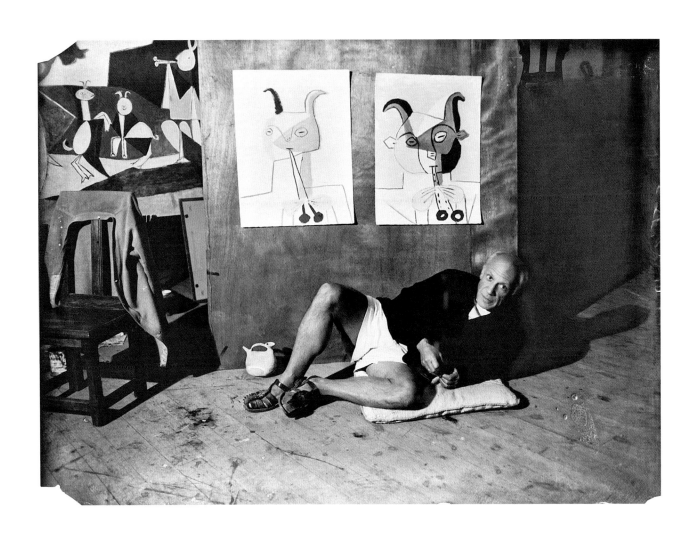

Michel Sima

Pablo Picasso ante *Fauno amarillo y azul tocando el aulós*, en el taller del castillo Grimaldi, Antibes, 1946

Pablo Picasso in front of his *Yellow and Blue Faun Playing the Diaulos* in his studio at the Château Grimaldi, Antibes, 1946

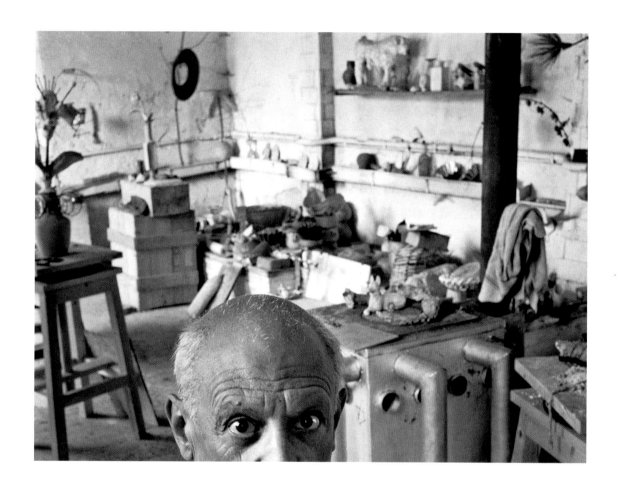

Robert Doisneau

Retrato recortado de Pablo Picasso en el taller de Le Fournas, Vallauris, septiembre de 1952

Cropped portrait of Pablo Picasso in the studio of Le Fournas, Vallauris, September 1952

André Villers

Pablo Picasso en el taller de cerámica Madoura, Vallauris, 1955

Pablo Picasso at the Madoura pottery, Vallauris, 1955

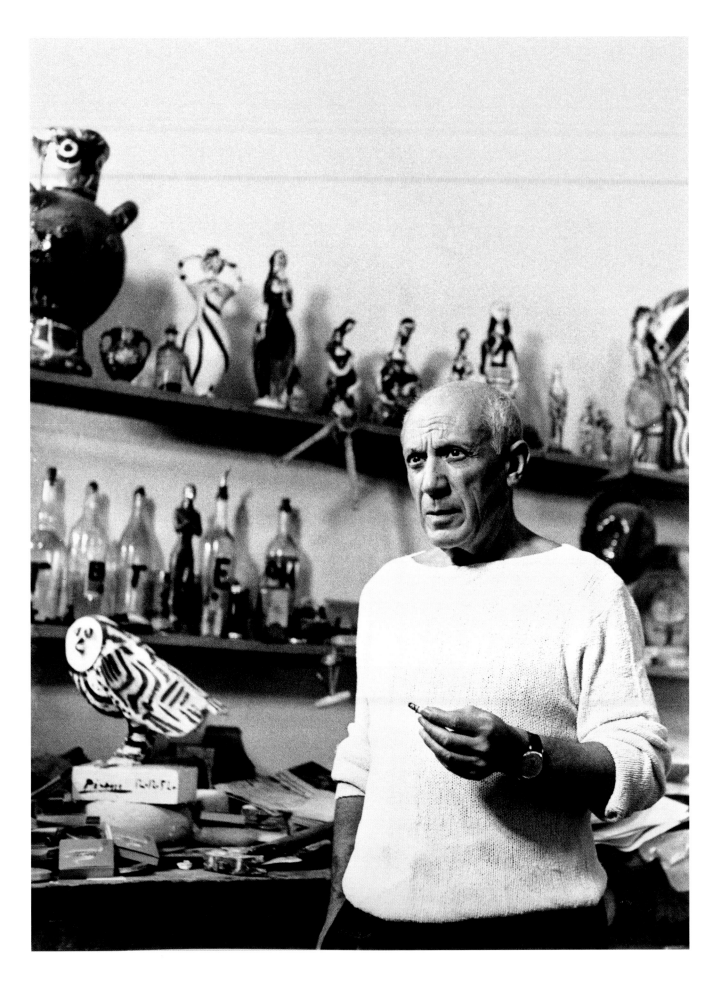

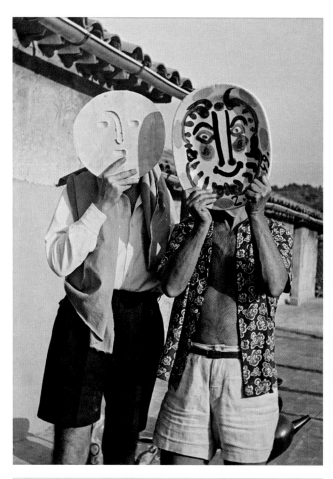

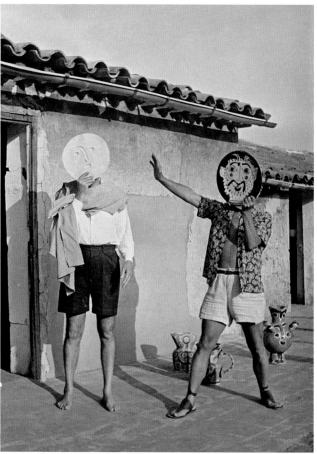

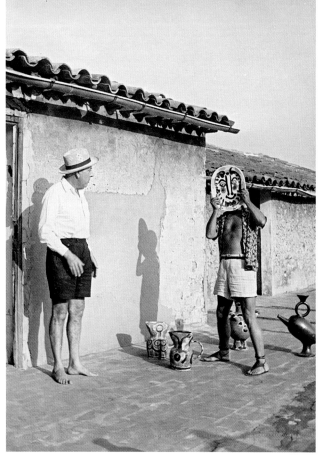

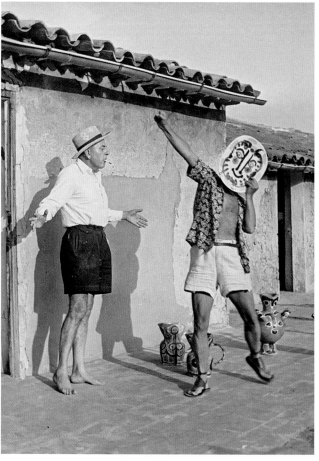

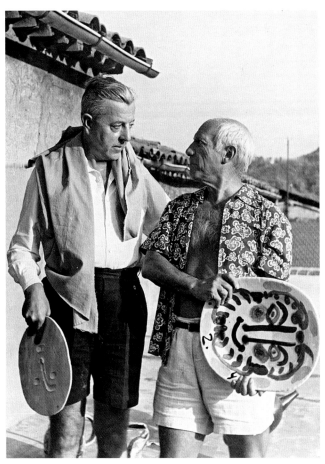

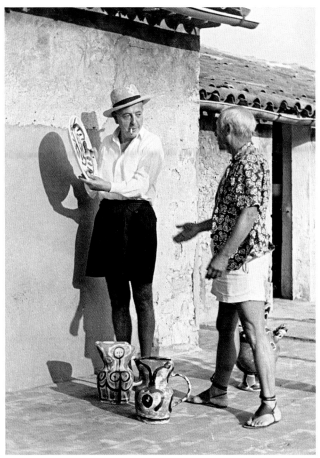

Pierre Manciet

Jacques Prévert y Pablo Picasso durante el rodaje de *La Vie commence demain*, de Nicole Vedrès, en el taller Madoura, Vallauris, 1949

Jacques Prévert and Pablo Picasso during the filming of Nicole Vedrès' *La Vie commence demain* at the Madoura pottery, Vallauris, 1949

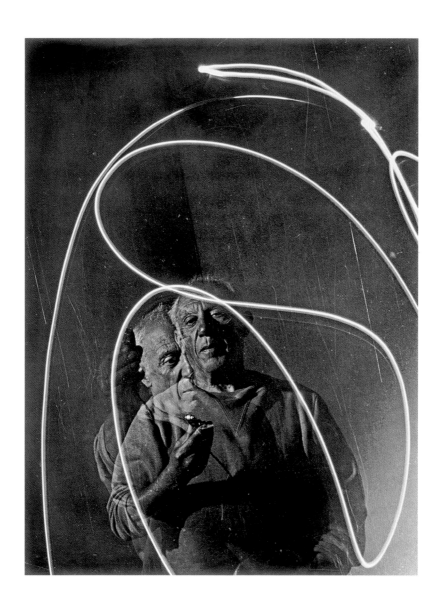

Gjon Mili

Dibujo de Picasso con un lápiz de luz
en La Galloise, Vallauris, agosto de 1949

Pablo Picasso drawing with a light pen
at La Galloise, Vallauris, August 1949

Picasso dibujando un toro con un
lápiz de luz en La Galloise, Vallauris, 1949

Pablo Picasso drawing a bull with
a light pen at La Galloise, Vallauris, 1949

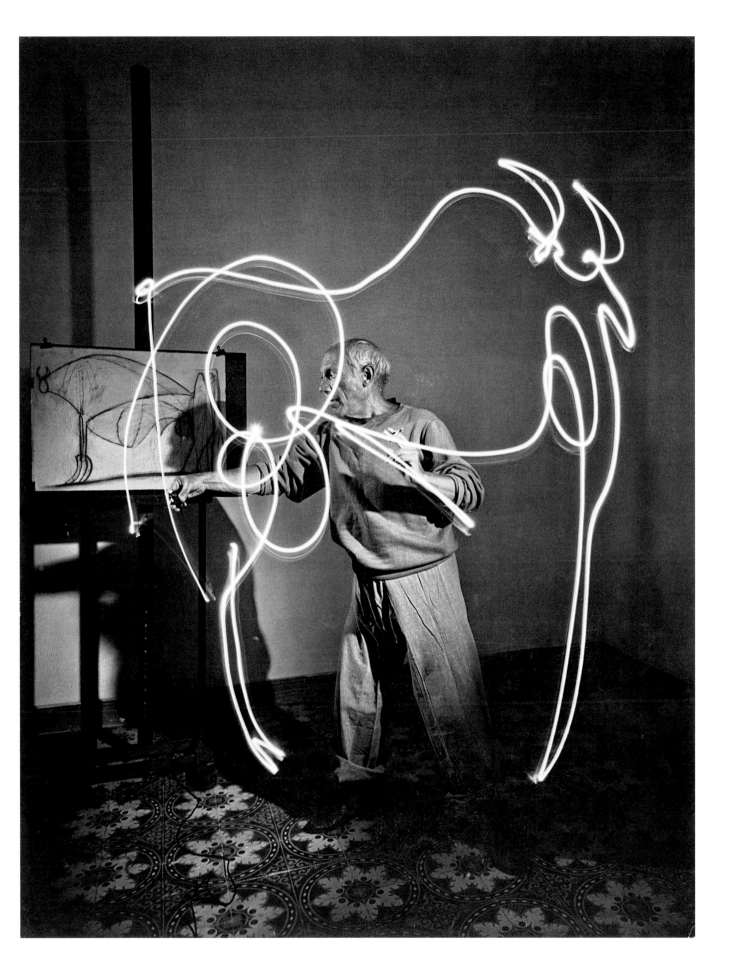

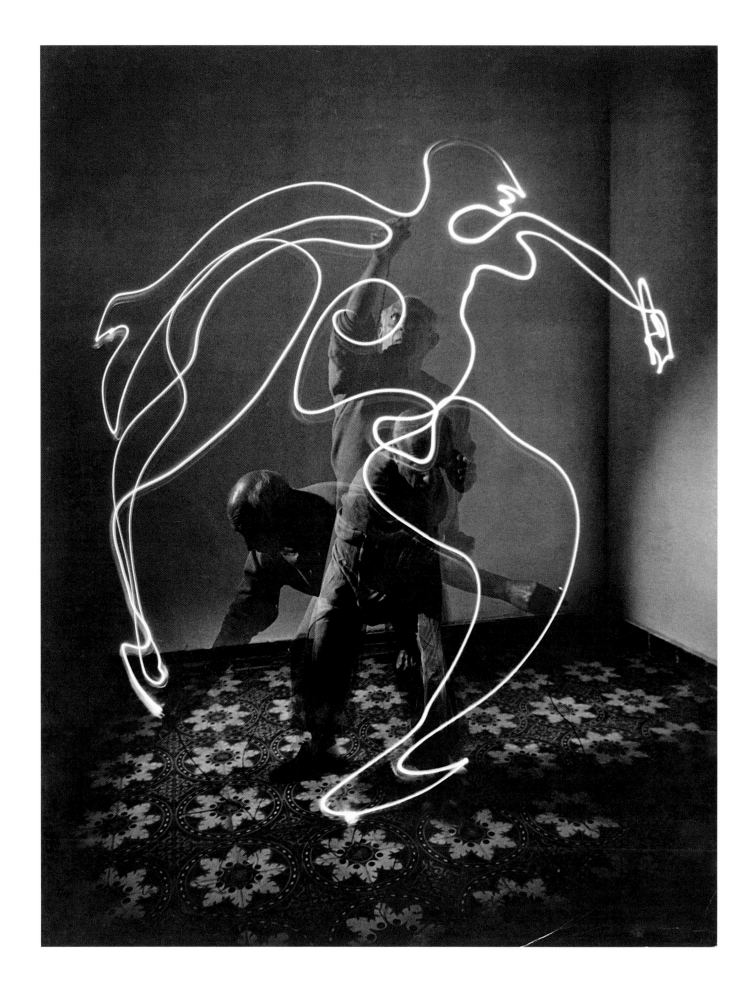

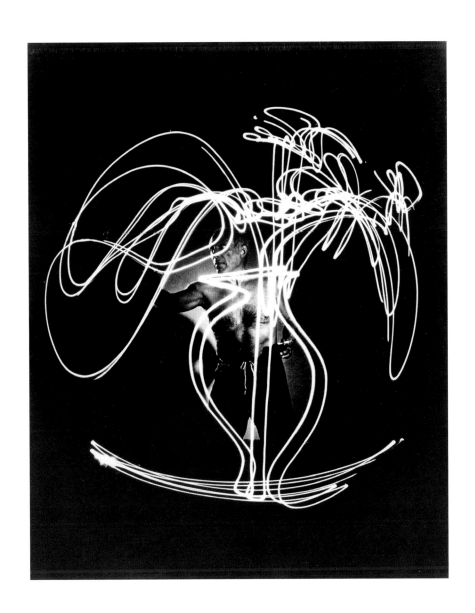

Gjon Mili

Picasso dibujando a un hombre corriendo
con un lápiz de luz en La Galloise, Vallauris, 1949

Pablo Picasso drawing a running man with
a light pen at La Galloise, Vallauris, 1949

Picasso dibujando con un lápiz de luz
en La Galloise, Vallauris, 1949

Pablo Picasso drawing with a light pen
at La Galloise, Vallauris, 1949

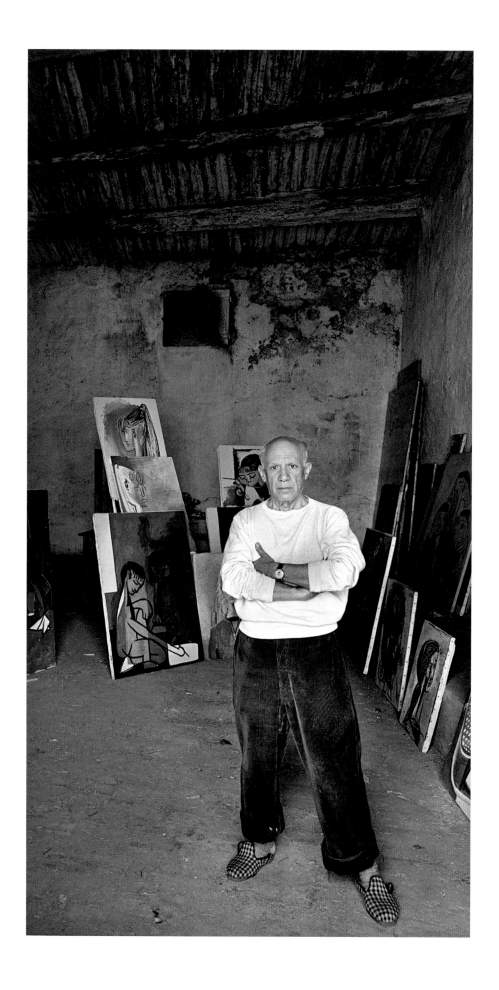

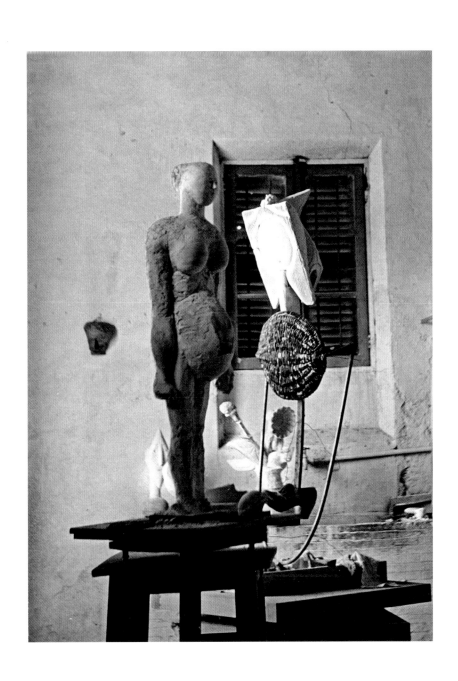

Arnold Newman

Picasso en el taller de Le Fournas,
Vallauris, 2 de junio de 1954

Pablo Picasso in the studio of
Le Fournas, Vallauris, 2 June 1954

Michel Mako

La escultura en escayola *Mujer embarazada* junto a la escultura *Niña pequeña
saltando a la comba*, en proceso de ejecución, taller de Le Fournas, Vallauris, 1950

The plaster sculpture *Pregnant Woman* with *Little Girl Jumping Rope*
in progress at the studio of Le Fournas, Vallauris, 1950

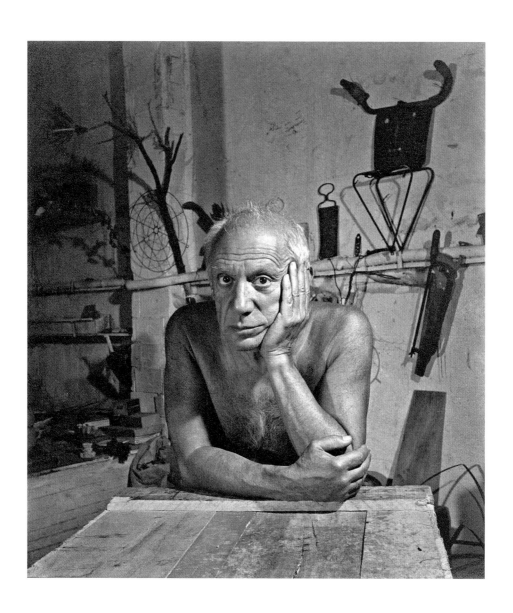

Douglas Glass

Retrato de Pablo Picasso en el taller
de Le Fournas, Vallauris, c. 1952

Portrait of Pablo Picasso in the studio
of Le Fournas, Vallauris, c. 1952

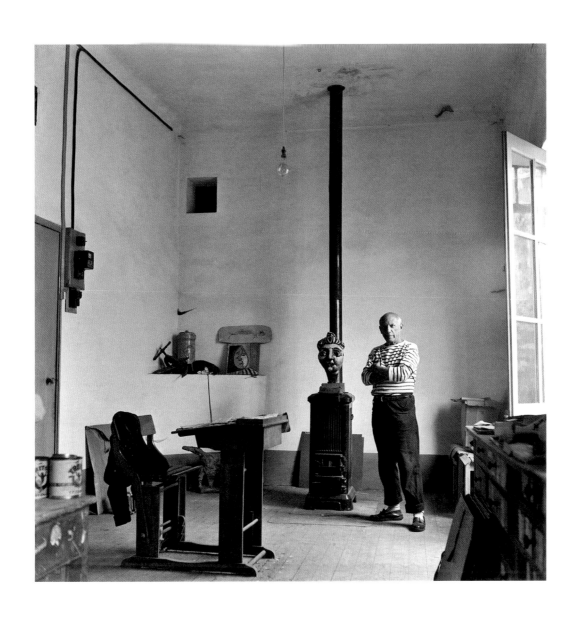

Robert Doisneau

Pablo Picasso con los brazos cruzados junto a una estufa sobre la que reposa la escultura *Cabeza* (para *Mujer con vestido largo*), taller de Le Fournas, Vallauris, septiembre de 1952

Pablo Picasso with his arms crossed next to a stove surmounted by the sculpture *Head* (for *Woman in Long Dress*) in the studio of Le Fournas, Vallauris, September 1952

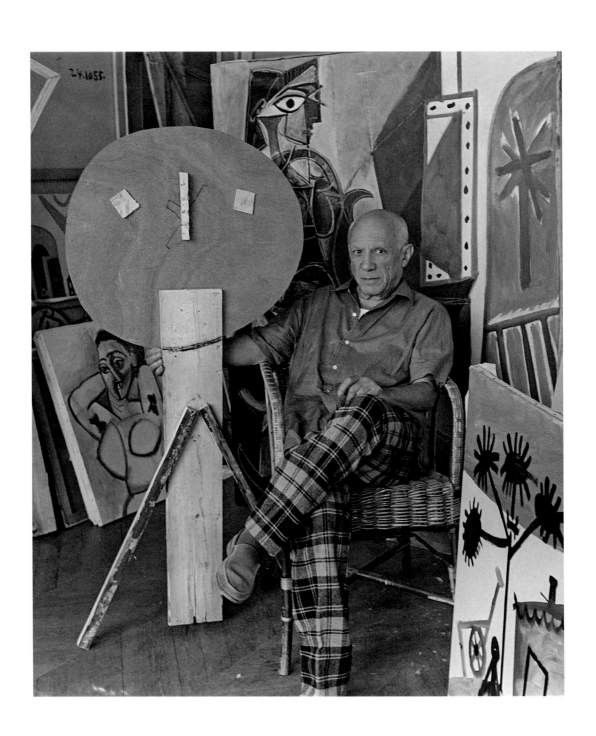

Edward Quinn

Pablo Picasso sentado junto a *El niño*, ensamblaje en madera,
en el taller de La Californie, Cannes, 1956

Pablo Picasso sitting next to the wood assemblage *The Child*
in the studio at La Californie, Cannes, 1956

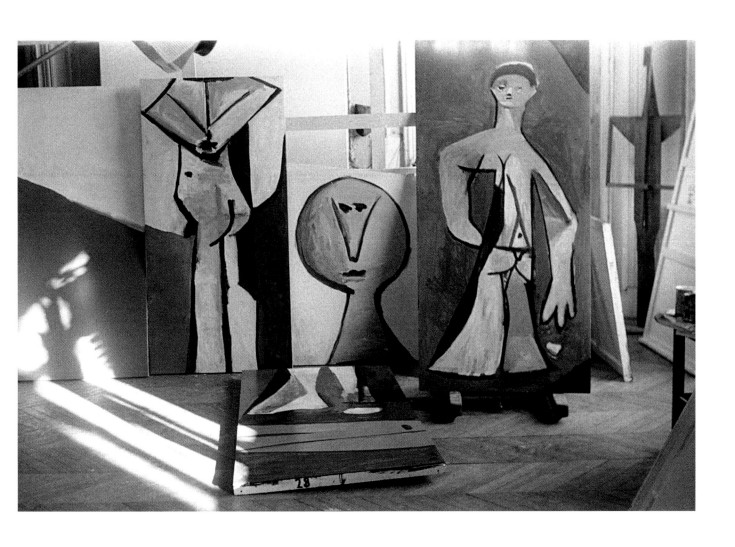

Leopoldo Pomés

Interior del taller de La Californie,
Cannes, 1 de febrero de 1958

Interior of the Studio at La Californie,
Cannes, 1 February 1958

Leopoldo Pomés

Interior de La Californie, Cannes,
1 de febrero de 1958

Interior of La Californie, Cannes,
1 February 1958

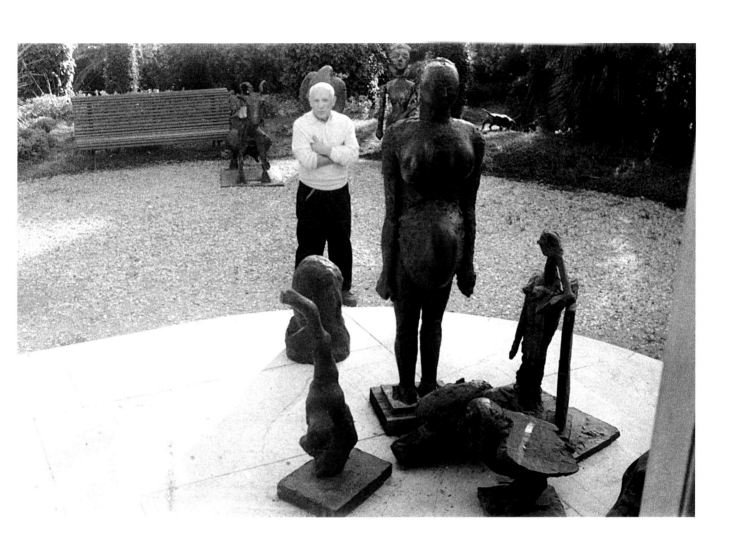

Leopoldo Pomés

Pablo Picasso con las esculturas *La bañista*;
*La mujer encinta* y *Mujer acodada* en
La Californie, Cannes, 1 de febrero de 1958

Pablo Picasso with the sculptures *Bather,
Pregnant Woman* and *Woman Leaning on her
Elbow* at La Californie, Cannes, 1 February 1958

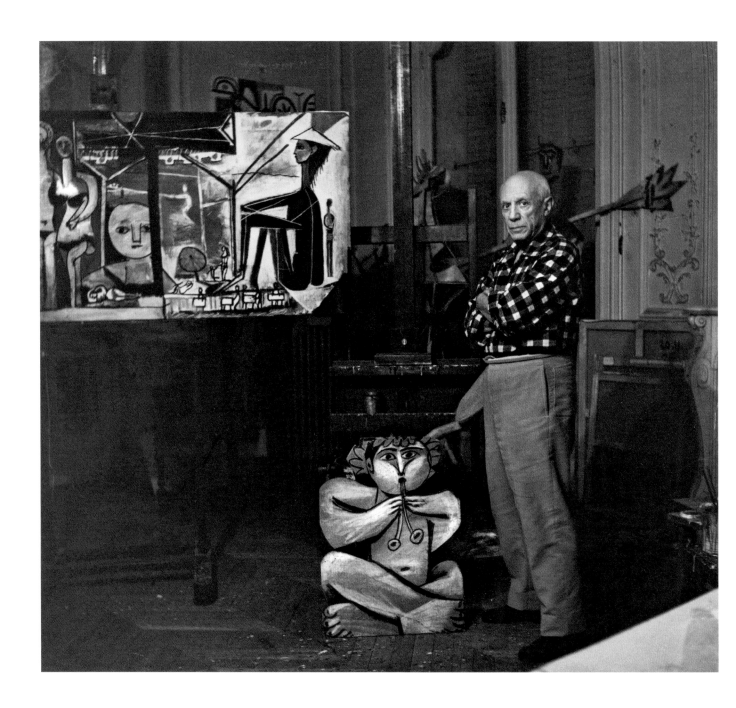

Lucien Clergue

Pablo Picasso en el salón-taller de La Californie, junto
al cuadro pintado con motivo de la película documental
*Le Mystère Picasso* de Henri-Georges Clouzot, Cannes,
4 de noviembre de 1955

Pablo Picasso in the studio at La Californie with the painting
made for Henri-Georges Clouzot's film *Le Mystère Picasso*
(*The Mystery of Picasso*), Cannes, 4 November 1955

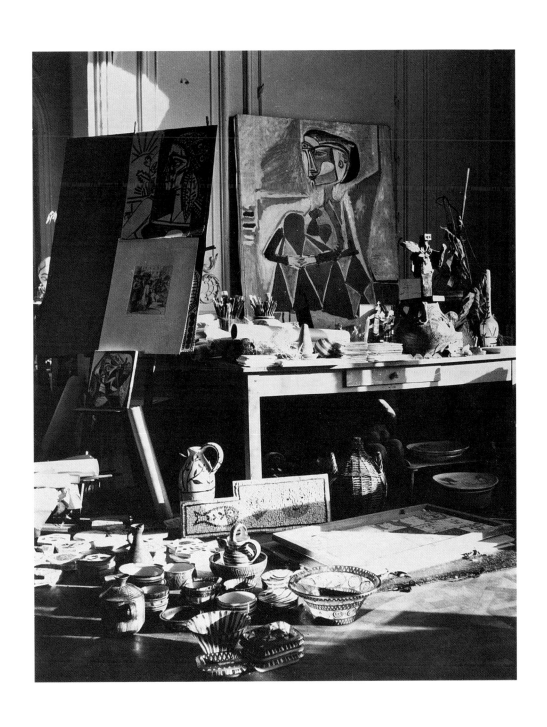

Lucien Clergue

El taller de La Californie, Cannes,
4 de noviembre de 1955

The studio at La Californie, Cannes,
4 November 1955

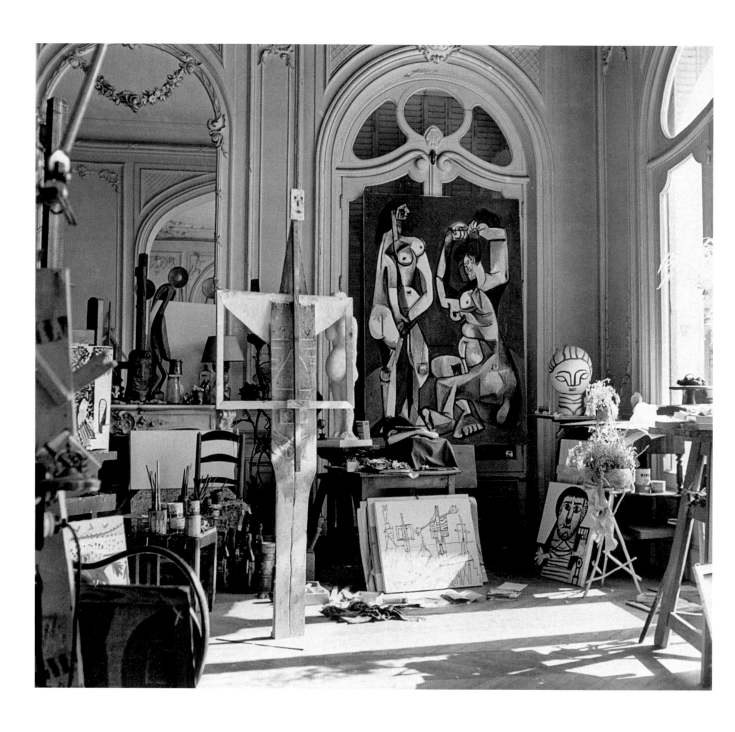

André Villers

El taller de La Californie con la escultura
*El hombre de las manos unidas*, Cannes, 1958

The studio at La Californie with the sculpture
*Man with Joined Hands*, Cannes, 1958

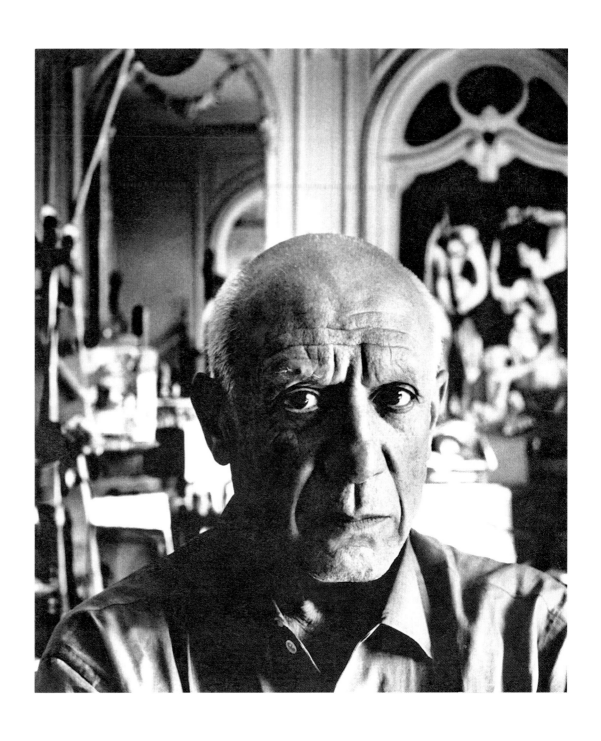

Bill Brandt

Retrato de Pablo Picasso en La Californie,
Cannes, octubre de 1956

Portrait of Pablo Picasso at La Californie,
Cannes, October 1956

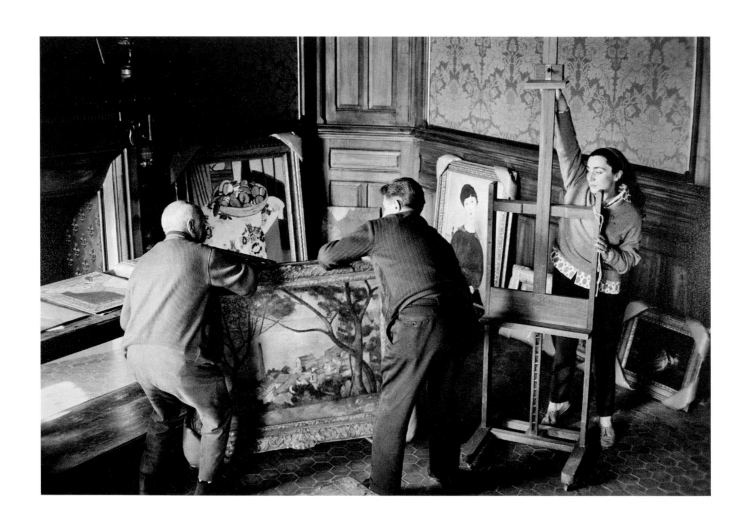

David Douglas Duncan

Pablo Picasso, Paulo Ruiz-Picasso y Jacqueline Roque organizando
una colección en el castillo de Vauvenargues, 1959

Pablo Picasso, Paulo Ruiz-Picasso and Jacqueline Roque organising
a collection at the Château de Vauvenargues, 1959

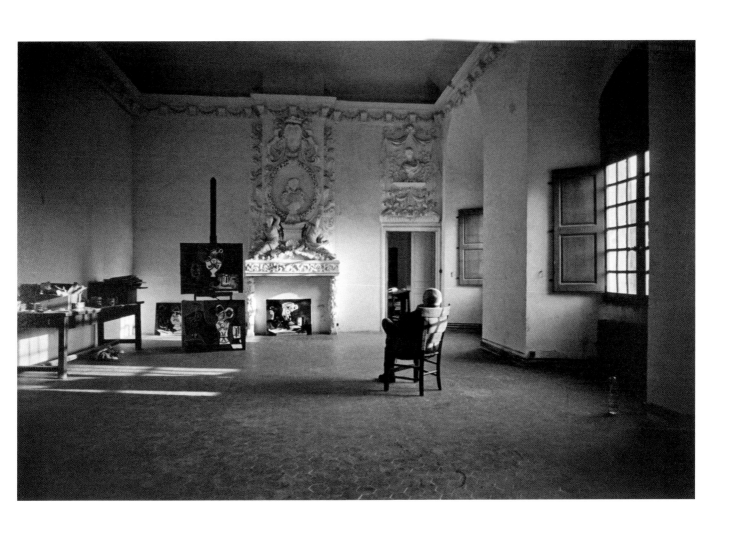

David Douglas Duncan

Pablo Picasso frente a *Naturalezas muertas*
en el castillo de Vauvenargues, abril de 1959

Pablo Picasso facing *Still Lifes* at the Château
de Vauvenargues, April 1959

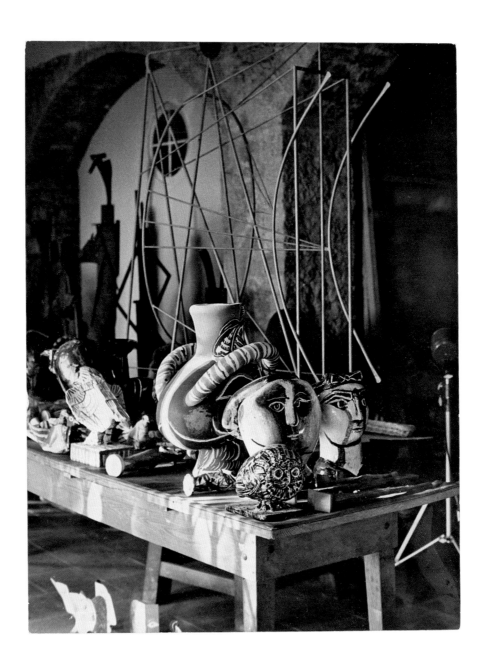

Lucien Clergue

Taller de Notre-Dame-de-Vie, Mougins,
12 de octubre de 1969

The studio of Notre-Dame-de-Vie, Mougins,
12 October 1969

Brassaï (Gyula Halász)

Pablo Picasso junto a la escultura de bronce *El hombre del cordero*
en el jardín de Notre-Dame-de-Vie, Mougins, 8 de julio de 1966

Pablo Picasso next to the bronze sculpture *Man with a Lamb*
in the garden of Notre-Dame-de-Vie, Mougins, 8 July 1966

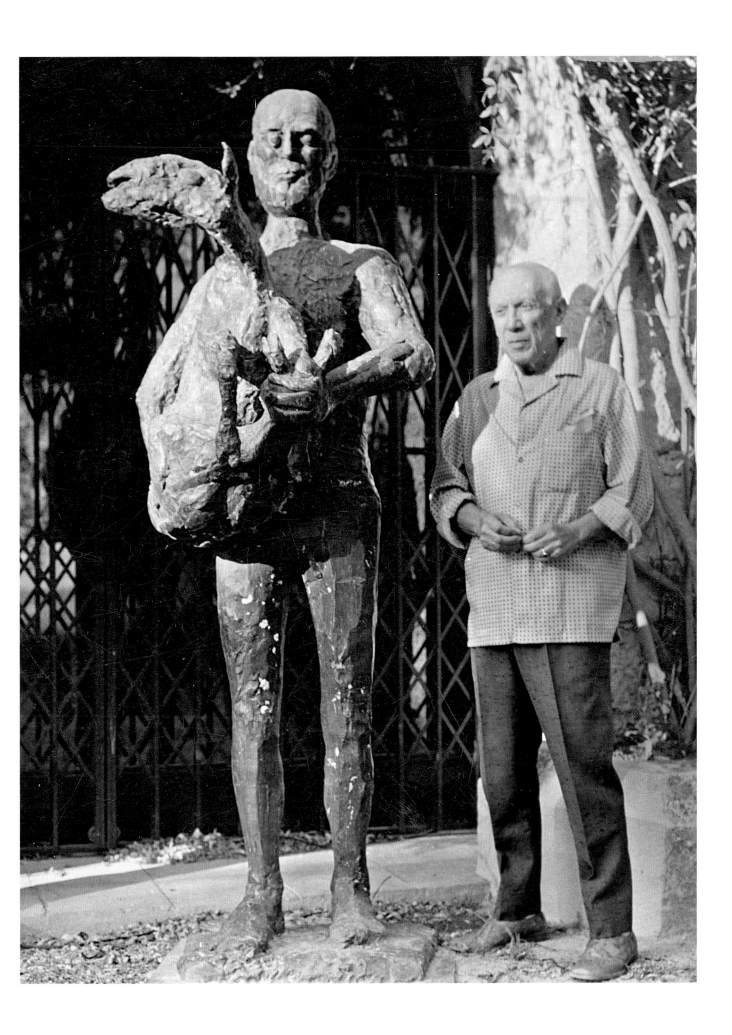

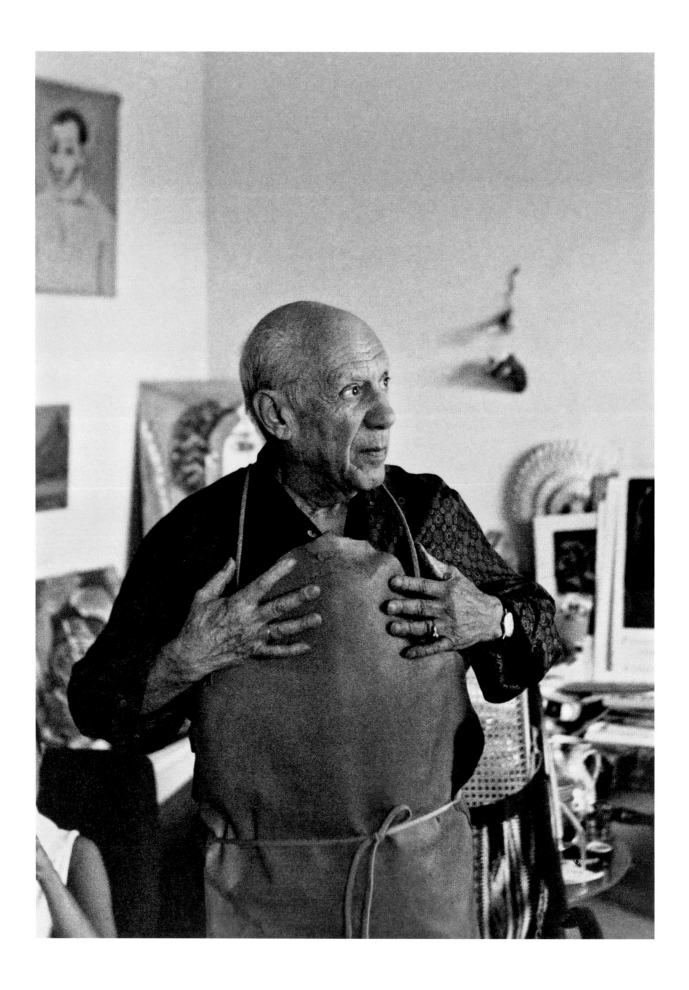

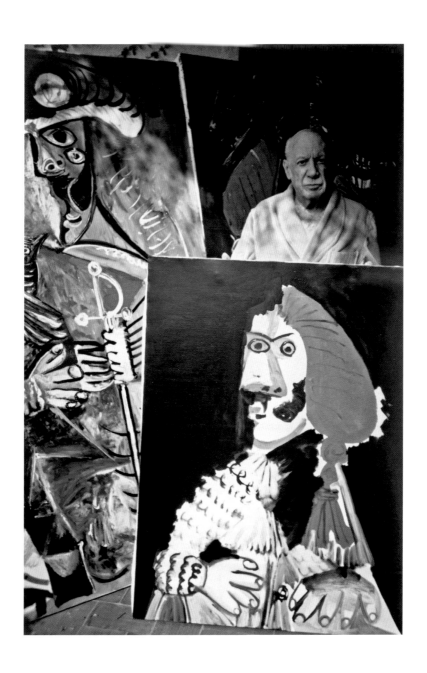

Roberto Otero

Pablo Picasso en delantal de escultor,
Mougins, agosto de 1966

Pablo Picasso with a sculptor's apron,
Mougins, August 1966

Roberto Otero

Pablo Picasso con bata amarilla mostrando el lienzo *Matador*,
Notre-Dame-de-Vie, Mougins, 25 de octubre de 1970

Pablo Picasso in a yellow dressing gown showing the painting
*Matador* at Notre-Dame-de-Vie, Mougins, 25 October 1970

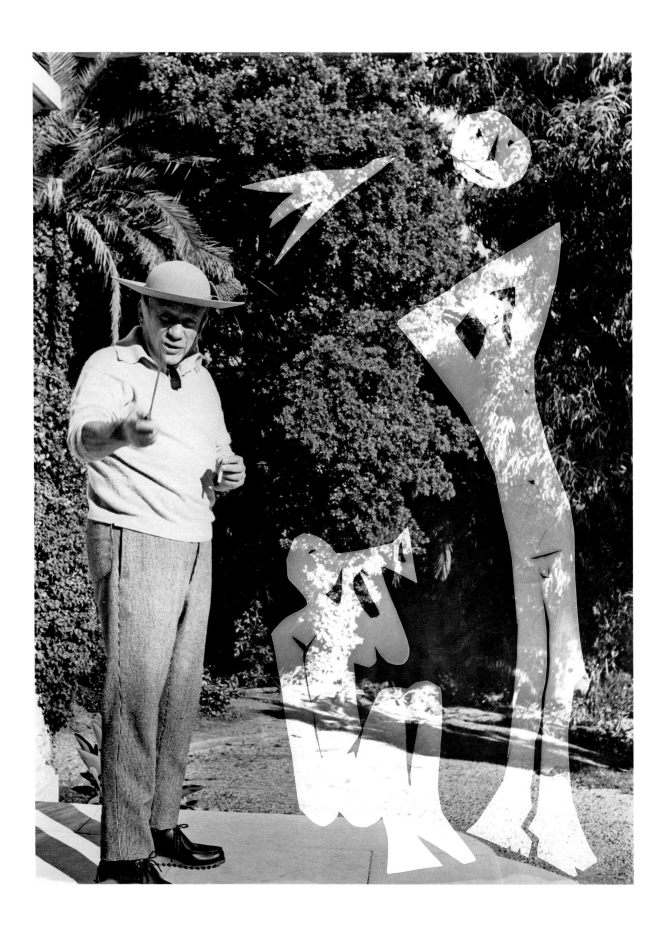

André Villers

Pablo Picasso en el jardín de La Californie
con recortes superpuestos, Cannes, 1961

Pablo Picasso in the garden at La Californie
with superimposed cut-outs, Cannes, 1961

# Picasso-Villers: una aventura fotográfica experimental

Laura Couvrour

1. André Villers, *Photobiographie*. Belfort/Dôle, Éditions des villes de Belfort et de Dôle, 1986.

2. Dora Maar, fotógrafa surrealista (1907-1997). Junto con Picasso, hace clichés-cristal a partir de placas de vidrio pintadas, sobre las que fija un papel fotosensible que se expone a la luz durante un tiempo determinado. Estas placas de vidrio se conservan en el Musée national Picasso-Paris (placas inv. MP1998-314, MP1998-316, MP1998-320 y MP1998-322).

3. Gjon Mili (1904-1984), ingeniero y fotógrafo centrado en la descomposición del movimiento. En 1949, tomó varias fotografías de larga exposición en las que aparece Picasso dibujando en el vacío con la ayuda de una lámpara (los llamados *space drawings* o «dibujos en el espacio»).

4. Pablo Picasso, André Villers y Jacques Prévert, *Diurnes: découpages et photographies*. París, Éditions Berggruen, 1962.

Un día de 1954, Picasso le dijo al joven fotógrafo André Villers: «Tendremos que hacer algo juntos. Yo puedo recortar pequeños personajes y tú tomar fotos. Podrías jugar con la luz del sol para resaltar las sombras [...]».[1] Desde ese momento, colaboraron asiduamente hasta 1961. Picasso, que se había iniciado en su juventud en el arte del recorte y siempre había mostrado interés por el medio fotográfico —baste mencionar las experiencias con Dora Maar[2] (pp. 108-109 y 113) y Gjon Mili[3] (pp. 154-157)— recorta siluetas de animales silvestres, un hombre tocando la flauta, una cabeza, un hombre de pie, un perfil femenino, un toro, una cabra, etcétera. En el caso más sencillo, Villers toma estos pequeños recortes, hechos en papel fotográfico o en fotogramas previamente creados por él, y los fija sobre papel fotosensible que luego es expuesto a la luz. En el trabajo más complejo, el papel fotosensible se somete a variaciones en la exposición a la luz y se superponen sobre él diversos objetos, como plantas, trozos de muselina o de pasta alimenticia. A continuación, Picasso vuelve a recortar el fotograma para darle una nueva forma, que Villers vuelve a fotografiar haciendo una nueva transferencia o resaltando el juego de sombras producido por las deformaciones naturales del papel fotográfico recortado al combarse.

Publicado en 1962 por el marchante y editor Heinz Berggruen, *Diurnes*[4] es el resultado de este proceso creativo sumamente técnico, fruto de la voluntad de Picasso y del ejercicio fotográfico de Villers. Está compuesto por treinta fotogramas seleccionados de entre cientos de negativos y un texto poético de Jacques Prévert.

Pablo Picasso

*Perro* y *Paloma*
Málaga, c. 1890

*Dog* and *Dove*
Malaga, c. 1890

André Villers

*Músicos tocando el aulós*, fotograma a partir de siluetas
recortadas por Picasso, Vallauris o Cannes, entre 1954 y 1961

*Diaulos Players*, photogram made with silhouettes cut out by
Pablo Picasso, Vallauris or Cannes, between 1954 and 1961

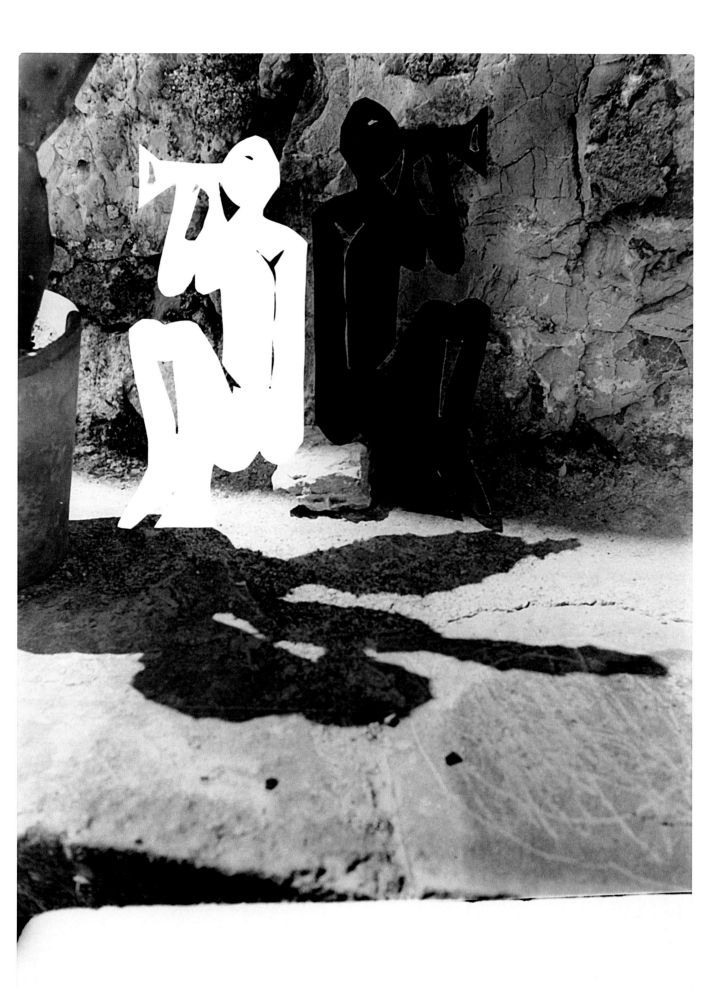

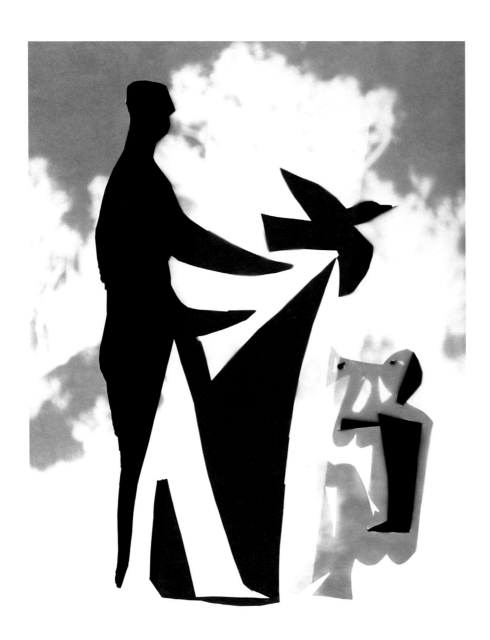

André Villers

*Hombre con un pájaro y músico tocando el aulós*,
fotograma a partir de siluetas recortadas por Picasso,
Vallauris o Cannes, entre 1954 y 1961

*Man with Bird and Diaulos Player*, photogram
made with silhouettes cut out by Pablo Picasso,
Vallauris or Cannes, between 1954 and 1961

André Villers

Figuras en forma de rostro sobre fondo blanco, fotograma
a partir de siluetas recortadas por Picasso, Vallauris o
Cannes, entre 1954 y 1961

*Figures in the Form of a Face on a White Background*,
photogram made with silhouettes cut out by Pablo
Picasso, Vallauris or Cannes, between 1954 and 1961

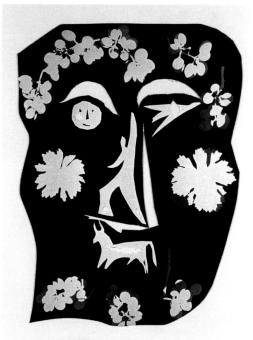

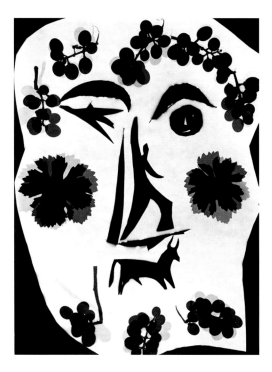

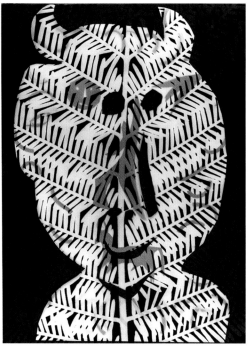

Pablo Picasso / André Villers

*Máscaras*, recortes de Pablo Picasso de fotogramas
de André Villers, a partir de siluetas recortadas por
Pablo Picasso, Vallauris, c. 1954

*Masks*, hand-cut by Pablo Picasso from a photogram
by André Villers made with silhouettes cut out by
Pablo Picasso, Vallauris, c. 1954

André Villers

*Máscaras*, fotogramas a partir de siluetas
recortadas por Pablo Picasso, Vallauris,
entre 1954 y 1961

*Masks*, photograms made with silhouettes
cut out by Pablo Picasso, Vallauris,
between 1954 and 1961

André Villers

*Máscara*, fotograma perforado a partir de silueta
recortada por Pablo Picasso y pegada a la pared,
Vallauris o Cannes, entre 1954 y 1961

*Mask*, photogram tacked to the wall, made with a
silhouette cut out by Pablo Picasso, Vallauris or Cannes,
between 1954 and 1961

*Perfil y cabeza de toro*, fotograma a partir de siluetas
recortadas por Pablo Picasso, Vallauris o Cannes,
entre 1954 y 1961

*Profile and Head of Bull*, photogram made with
silhouettes cut out by Pablo Picasso, Vallauris or
Cannes, between 1954 and 1961

*Máscara*, fotograma a partir de siluetas recortadas
por Pablo Picasso, Vallauris o Cannes,
entre 1954 y 1961

*Mask*, photogram made with silhouettes cut out
by Pablo Picasso, Vallauris or Cannes, between
1954 and 1961

*Cabeza de mujer de perfil*, fotograma a partir
de silueta recortada por Pablo Picasso,
13 diciembre de 1960

*Woman's Head in Profile*, photogram made
with a silhouette cut out by Pablo Picasso,
13 December 1960

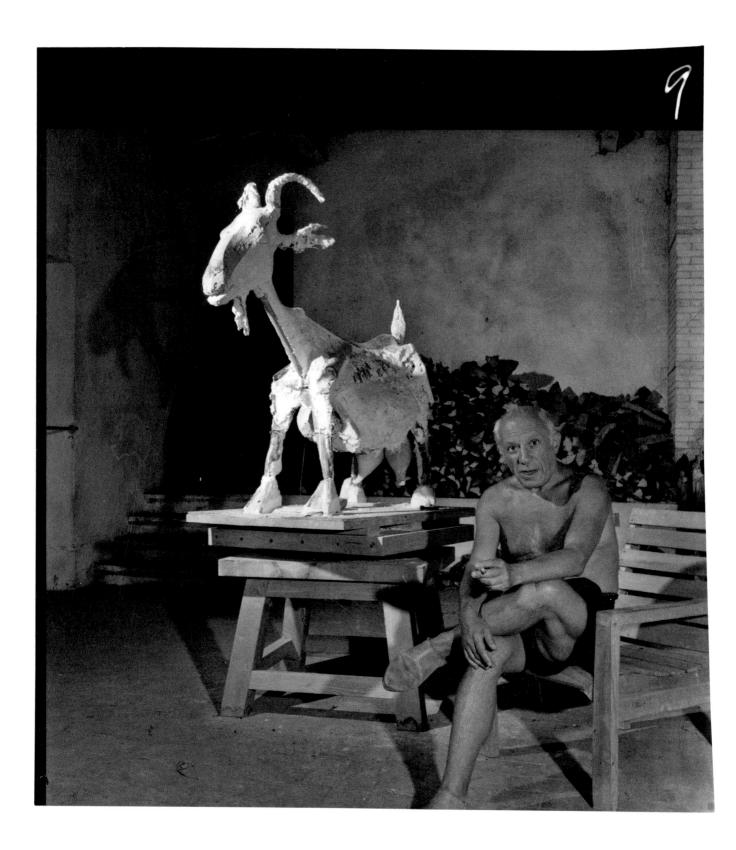

Douglas Glass

Picasso sentado al lado de la escultura de yeso
*La Cabra* en el taller de Le Fournas, Vallauris, c. 1952

Picasso seated next to the plaster sculpture *The Goat*
in the studio of Le Fournas, Vallauris, c. 1952

# La cabra
# del señor Pablo

Laura Couvreur

1. *La cabra del señor Seguin* es un cuento de Alphonse Daudet que forma parte de una colección de veinticuatro relatos titulada *Cartas desde mi molino*. Se trata de un clásico literario conocido por todos los escolares franceses.

2. Jacques Prévert, *Diurnes: Découpages et Photographies*. París, Éditions Berggruen, 1962.

3. Louis Andral, en *Picasso. Chefs-d'œuvre!* [cat. exp.]. París, Musée national Picasso-Paris, Gallimard, 2018.

4. Papel rasgado que forma parte de la serie de esculturas de papel. Conservado en el Musée national Picasso-Paris (inv. MP1998-14).

5. Véase la intervención de Camille Talpin, «Sculpting through the eye: when the view metamorphoses objects and creates the work», actas del congreso *Picasso. Sculptures*. París, Centre Pompidou, Biblioteca Nacional de Francia, Musée national Picasso-Paris, 24-26 de marzo de 2016.

6. Picasso tuvo dos hijos con Françoise Gilot: Claude (1947) y Paloma (1949).

7. Hay dos moldes de bronce fechados en 1952, uno se conserva en el Musée national Picasso-Paris (inv. MP340), con la escayola original (inv. MP339), y el otro en el Museum of Modern Art de Nueva York (inv. 611.1959).

8. De 1954 a 1961, André Villers (1930-2016) trabaja con Picasso en una obra fotográfica a cuatro manos, para la cual el artista recorta fotografías y el fotógrafo recurre a la sobreimpresión sobre papel fotosensible, agregando varios elementos.

9. Esmeralda es la cabra que Jacqueline Roque le regaló a Picasso en la Navidad de 1956. Véanse las fotografías de André Villers y David Douglas Duncan en las que aparece Esmeralda, tomadas en La Californie, Cannes, 1957.

«Soy la cabra hecha de cascotes, de chatarra, de alambre, de caja de cartón y de orilla de mar. En Vallauris, en yeso, vi la luz del día; un poco más tarde, me bronceé. No soy la cabra del señor Seguin,[1] soy la cabra del señor Pablo».[2] Así evoca Jacques Prévert la cabra que se agita bajo los dedos de Picasso. Este pintoresco animal marca momentos de alegría e intensidad en la obra del pintor.

Nacida de la mina de grafito, la cabra accedió al bestiario picassiano en 1898, cuando viajó a Horta de Sant Joan, el pueblo de su amigo Manuel Pallarès, en Tarragona.[3] En 1943, reaparece con aspecto fantasmal la cabra, hecha en papel;[4] Picasso la recorta con sus propias manos en un impulso creativo irrefrenable. Poco después, la cabra recala en Antibes, simplificado el trazo, para celebrar la primavera de amor de Picasso, sobre la que irradia su luz la bella Françoise Gilot, en *La alegría de vivir* (p. 26) y las numerosas litografías de danzas encabezadas por centauros y flautistas.

Dando una vuelta de tuerca a los objetos cotidianos, el ojo creativo[5] de Picasso reinventa la cabra a partir de una cesta de mimbre y dos cuencos de leche que simbolizan la maternidad.[6] Esta escayola mixta se alinea con las esculturas-ensamblaje en las que el artista se sirve del bronce.[7] El animal obsesiona al artista, que continúa haciéndolo suyo entre sus dedos; en otra ocasión, se centra en la cabeza y la descarna para dejar a la vista solo el maxilar superior. Con la colaboración de André Villers,[8] el animal también queda inmortalizado en soporte fotográfico, fijándose su silueta por contacto, inspirándose el artista probablemente en Esmeralda.[9]

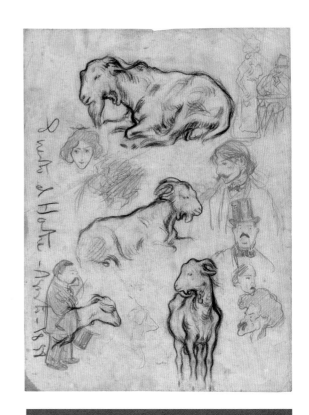

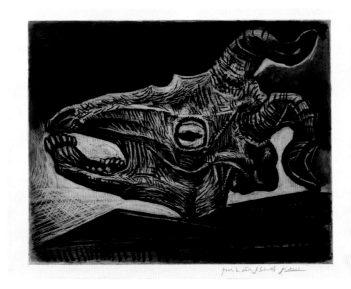

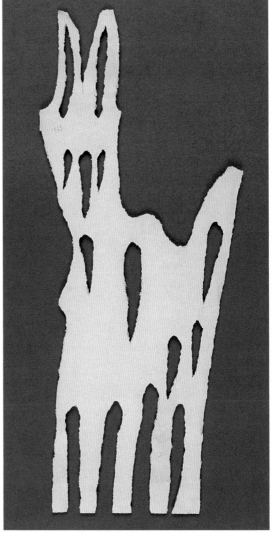

Pablo Picasso

*Craneo de cabra sobre la mesa*
París, 17, 18 y 20 de enero de 1952

*Goat's Head on a Table*
Paris, 17, 18 and 20 January 1952

*Cabras y bocetos de personajes*
Horta de Sant Joan, agosto de 1898
y Barcelona, c. 1898

*Goats and Sketches of Figures*
Horta de Sant Joan, August 1898,
and Barcelona, c. 1898

*Cabra*
París, 1943

*Goat*
Paris, 1943

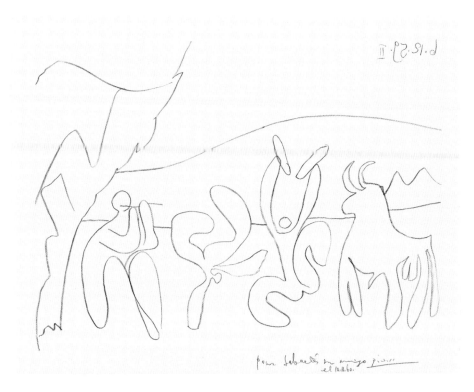

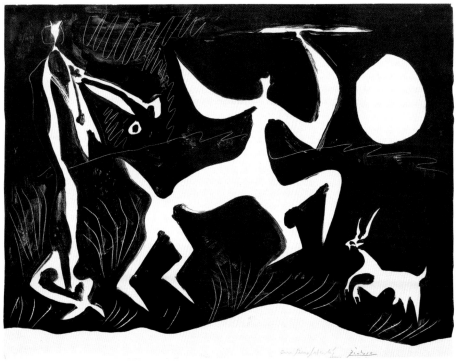

Pablo Picasso

*Bacanal II*
Cannes, 6 de diciembre de 1959 (II)

*Bacchanal II*
Cannes, 6 December 1959 (II)

*Centauro bailando, fondo negro*
Octubre de 1948

*Dancing Centaur, Black Background*
October 1948

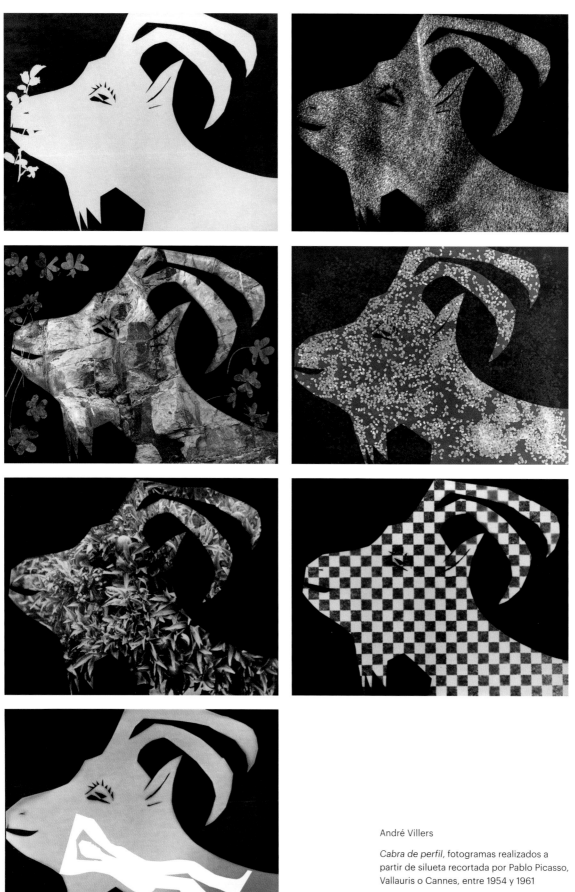

André Villers

*Cabra de perfil*, fotogramas realizados a partir de silueta recortada por Pablo Picasso, Vallauris o Cannes, entre 1954 y 1961

*Goat in Profile*, photograms made with a silhouette cut out by Pablo Picasso, Vallauris or Cannes, between 1954 and 1961

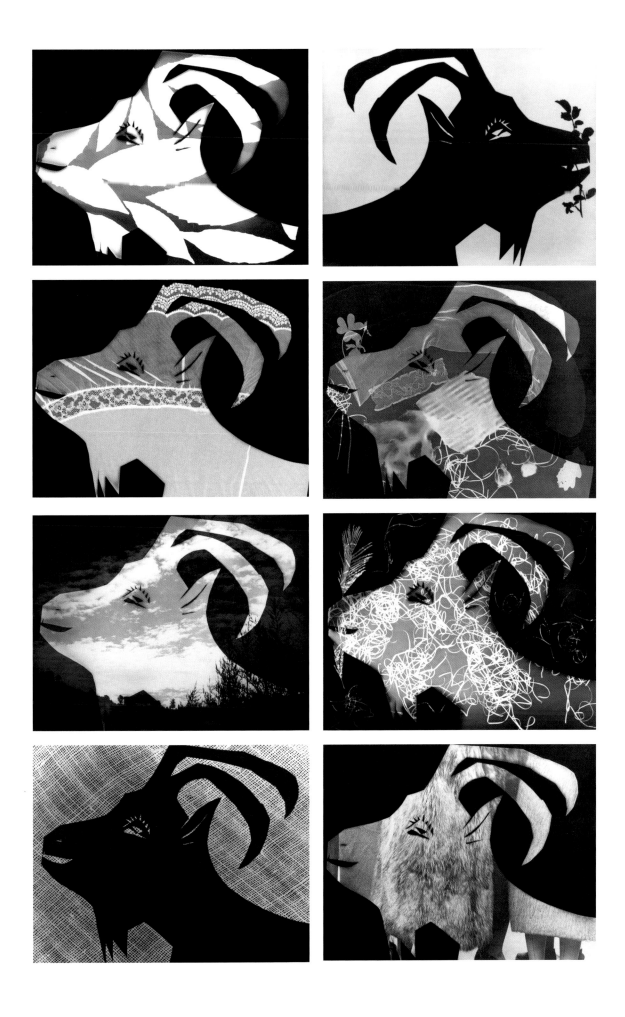

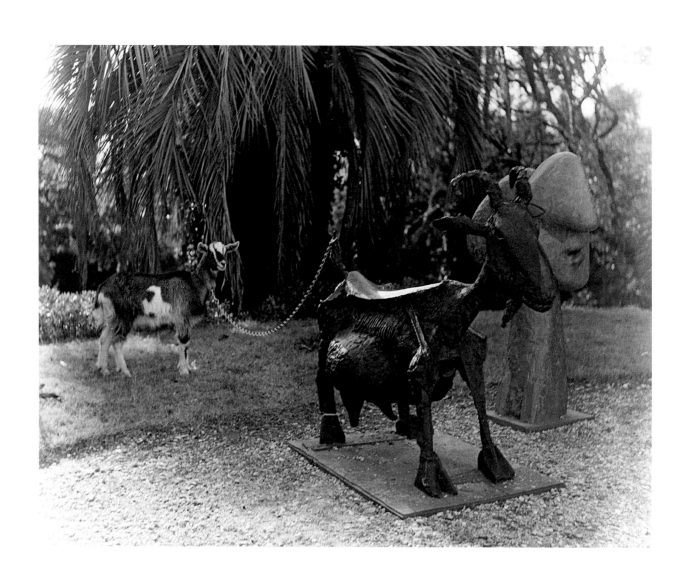

André Villers

Escultura en bronce *La Cabra* y Esmeralda
en el jardín de La Californie, Cannes, c. 1957

The bronze sculpture *The Goat* and Esmeralda
in the garden of La Californie, Cannes, c. 1957

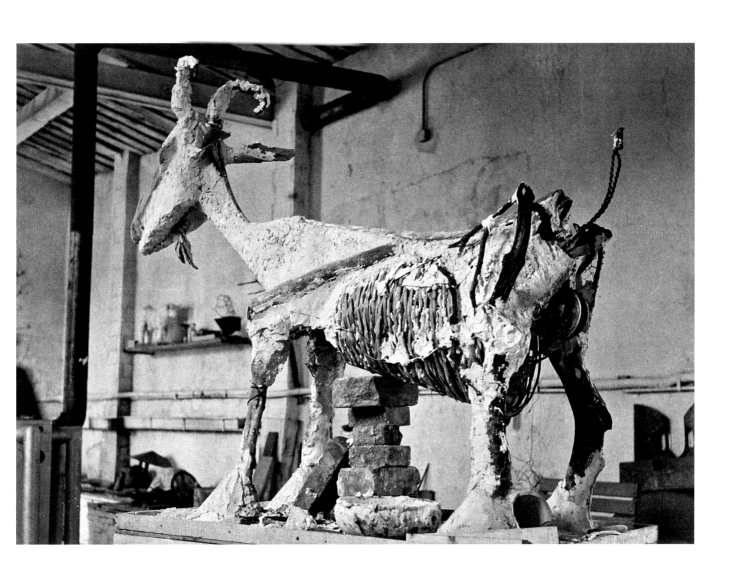

Studio Chevojon

Escultura *La Cabra* en curso de ejecución
en el taller de Le Fournas, Vallauris, 1950

The sculpture *The Goat* in progress at the
studio of Le Fournas, Vallauris, 1950

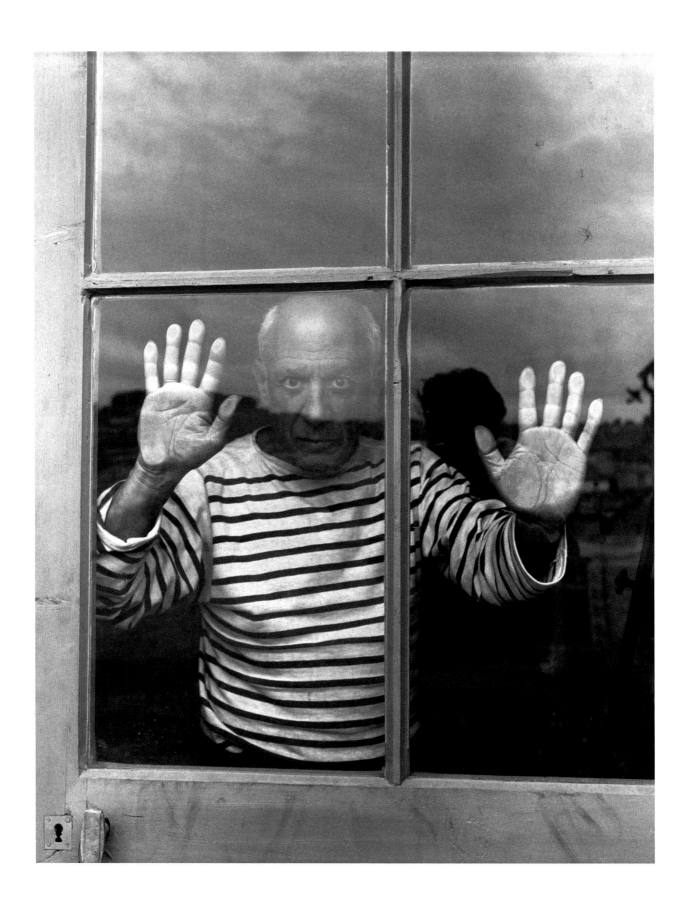

Robert Doisneau

*Las líneas de la mano*: Pablo Picasso en Vallauris, 1952

*The Fate Line*: Pablo Picasso at Vallauris, 1952

# Picasso:
# la camiseta de marinero

Laurence Madeline

«Siempre visto un jersey de marinero»
Picasso a Jerome Seckler, 1945

No hay nada accesorio en la forma de vestir. Y menos aún para un maestro absoluto de la imagen como Picasso.

El 22 de marzo de 1938, si bien su atuendo diario consiste en traje, camisa y abrigo cruzado, Picasso se retrata frente a su caballete vestido con una camiseta de marinero.[1]

No hay nada en las fotografías de veranos anteriores que indique interés alguno por esta prenda un tanto paradójica: se trata del atavío oficial de los marinos franceses desde 1858, práctico y popular, aunque también del gusto de la elegante Coco Chanel.

El *Autorretrato* de marzo de 1938 es continuación del *Cazador de mariposas (El marinero)*,[2] pintado ese mes de enero y considerado un retrato del artista de corte grotesco.[3] En *El marinero*, retrato de 1943,[4] el pintor vuelve a lucir una camiseta a rayas. Al invocar la figura del marinero en plena Ocupación, Picasso revive quizá el recuerdo de sus últimas vacaciones en Mougins o Antibes, donde pintó a pescadores y hombres de la mar.[5] Su marinero parisino, sin embargo, ha perdido el bronceado y está encerrado en una caja.

En septiembre de 1944, Picasso se presentó ante el objetivo de Robert Capa ataviado con un polo con las veinte listas de color índigo reglamentarias. Se ratifica así la identificación con la figura del marinero. Como este, el pintor ha atravesado el oscuro océano de la guerra victorioso, y navega hacia la libertad.

Con Robert Doisneau, quien fotografió al artista en Vallauris en 1952, la imagen terminó de popularizarse. Picasso con camiseta de marinero ante una mesa de cocina, tras una ventana, en su taller… Caen los oropeles del burgués parisino y el artista se hace uno con el Mediterráneo.

Picasso aparece la mayoría de las veces con el torso desnudo bajo el sol resplandeciente, o vestido con una infinita variedad de chaquetas, camisas, suéteres, túnicas. Pero es la camiseta de marinero la que coloca a Picasso en el imaginario colectivo, gracias al impacto de la portada de la revista *Life* de diciembre de 1968.

Así es como se hace popular, como él elige ser visto: como un resistente, accesible y libre.

Los hombres que fuman con camiseta de rayas, esa galería de «hombres que fuman un cigarrillo [que encarnan] la verdad de la presencia humana»,[6] son todos dobles de Picasso. Un poco más jóvenes, un poco más desenfadados.

1. Pablo Picasso, *Autorretrato*, 22 de marzo de 1938, Musée national Picasso-Paris (inv. MP172).

2. *Maya in a Sailor Suit* [*Chasseur de papillon (Le Marin)*], enero de 1938, The Museum of Modern Art, Nueva York.

3. En 1945, Jerome Seckler publicó una extensa entrevista con Picasso en la que hacía al pintor los siguientes comentarios sobre este cuadro: «Expliqué a Picasso que, a mis ojos, era un autorretrato. [Picasso] escuchó atentamente y finalmente dijo: "Sí, soy yo"». Jerome Seckler, «Picasso». *Fraternité*, 20 de septiembre de 1945.

4. *El marinero*, 28 de octubre de 1943, antigua colección de Victor y Sally Ganz, próxima venta en Christie's.

5. *El marinero*, 31 de julio de 1938, Nationalgalerie, Museum Berggruen, Staatliche Museen zu Berlin, Berlín; *Pesca nocturna en Antibes*, agosto de 1939, The Museum of Modern Art, Nueva York, 13.1952.

6. Hélène Parmelin, *Picasso dit…* suivi de *Picasso sur la place*. París, Les Belles Lettres, 2013, p. 20 [Ed. en castellano: *Habla Picasso*, Barcelona, Editorial Gustavo Gili, 1968].

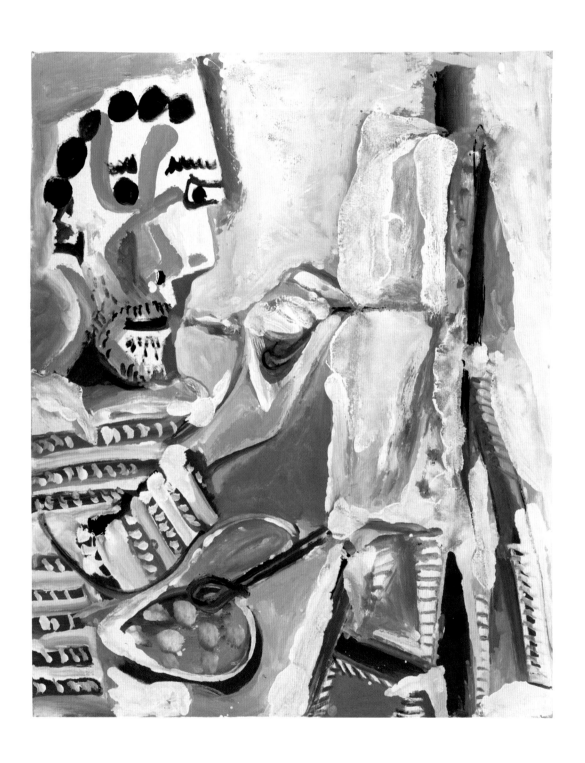

Pablo Picasso

*Pintor trabajando*
Mougins, 31 de marzo de 1965

*Painter at Work*
Mougins, 31 March 1965

Pablo Picasso

*Fumador con barba*
Mougins, 27 de agosto de 1964 (II)

*Smoker with a Beard*
Mougins, 27 August 1964 (II)

Pablo Picasso

*Fumador con cigarrillo verde*
Mougins, 22 de agosto de 1964 (II)

*Smoker with Green Cigarette*
Mougins, 22 August 1964 (II)

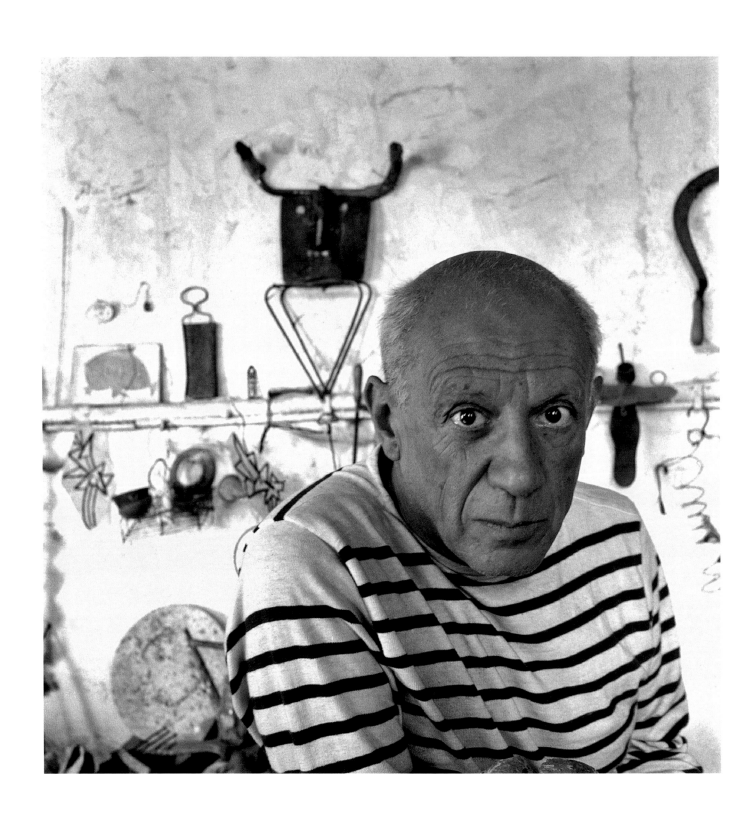

Robert Doisneau

Retrato de Pablo Picasso en el taller
de Le Fournas, Vallauris, septiembre de 1952

Portrait of Pablo Picasso in the studio
of Le Fournas, Vallauris, September 1952

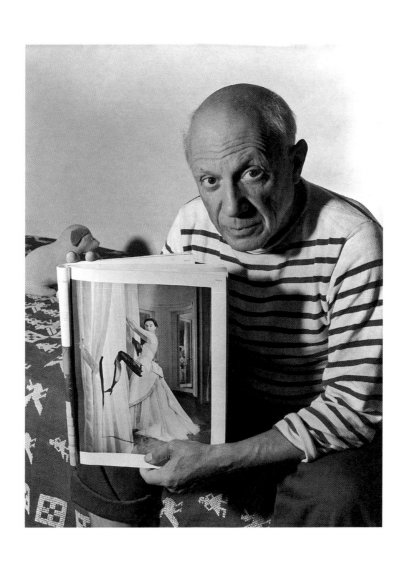

Robert Doisneau

Pablo Picasso presentando la página 33 intervenida
del número de mayo de 1951 de la revista *Vogue*, en el
dormitorio de La Galloise, Vallauris, septiembre de 1952

Pablo Picasso showing touched-up picture on page 33
of the May 1951 issue of *Vogue* magazine in the bedroom
at La Galloise, Vallauris, September 1952

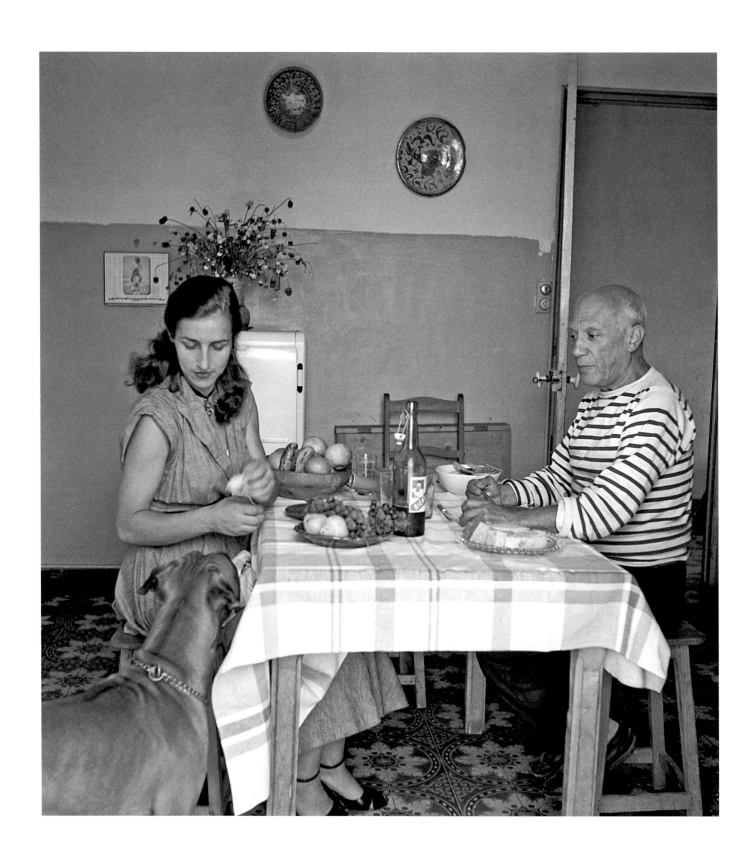

Robert Doisneau

Françoise Gilot y Pablo Picasso sentados a la mesa
en La Galloise, Vallauris, septiembre de 1952

Françoise Gilot and Pablo Picasso seated at a table
in La Galloise, Vallauris, September 1952

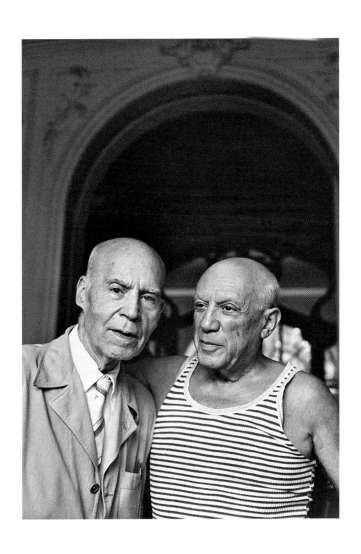

David Douglas Duncan

Pablo Picasso y Manuel Pallarès
en La Californie, Cannes, 1960

Pablo Picasso and Manuel Pallarès
at La Californie, Cannes, 1960

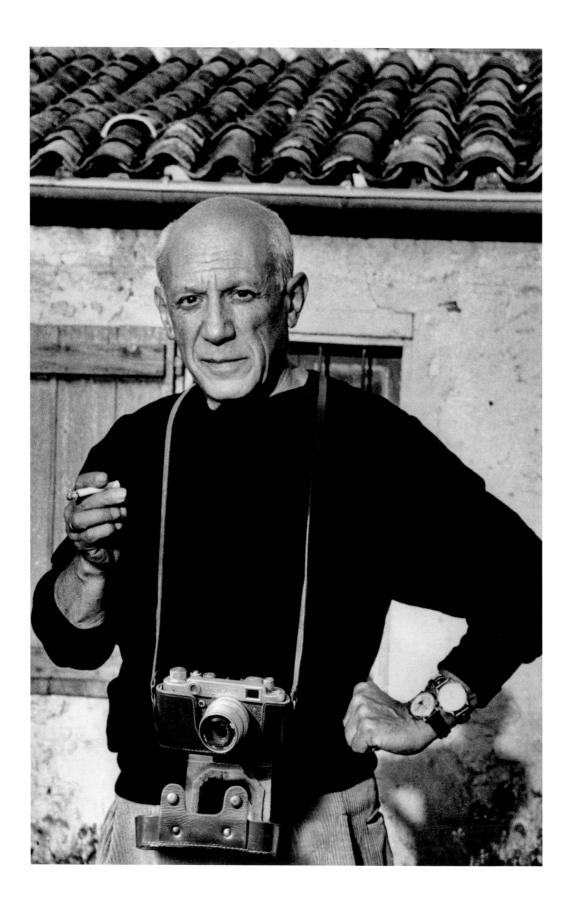

Joan Fontcuberta

*Pablo Picasso retratado por André Villers en Mougins, 1962*
Fotografía manipulada para el proyecto «El artista y la fotografía», 1995-1999

*Pablo Picasso portrayed by André Villers in Mougins, 1962*
Photograph manipulated for the project 'Artist and Photography' 1995–99

Barcelona, 1995

# Picasso
# y la práctica fotográfica

Laurence Madeline

«[...] parece que a Picasso le gusta que le hagan fotos»[1]

Tomemos, casi al azar,[2] el año 1932 y las diferentes fotografías que lo ilustran de principio a fin. Encontraremos imágenes familiares, en las que Picasso posa ante sus obras o en su taller; reportajes fotográficos aparecidos en diarios o revistas; y fotografías que muestran obras aisladas o montajes hechos con varios trabajos; algunas tomadas por aficionados anónimos, otras por fotógrafos de renombre y otras con toda seguridad por Picasso. Un inventario bastante minucioso del uso que el artista hacía de la fotografía.

## Intimidad

En primer lugar, son varios los acontecimientos familiares que ofrecen la oportunidad de hacer fotografías: la primera comunión de Paulo, un día de playa, una visita a la catedral de Estrasburgo, un viaje a los Alpes berneses. El artista se presta de buen grado al ejercicio conmemorativo y se muestra cercano a su esposa, a su hijo, a sus amigos y familiares, fotografiando a Olga y también a Paulo. Todas estas imágenes se inscriben en un ejercicio con el que Picasso se viene familiarizando desde al menos 1906[3] y que se hace más frecuente con su matrimonio, el nacimiento de Paulo y la adquisición por parte de Olga de una cámara Kodak (p. 72).[4] A ello se añade la filmación de breves películas que muestran a la pequeña familia dispersa, presentándose cada uno de sus miembros ante el objetivo, uno tras otro, en Dinard, Juan-les-Pins o Boisgeloup.[5] Imágenes cotidianas y banales, salvo por el hecho de que las protagoniza Picasso. Y también porque, desde el punto de vista de la construcción, esas imágenes quedan claramente enmarcadas como obras de arte, especialmente las películas.

La imagen familiar perdura, si bien evoluciona en las décadas siguientes: la mayoría de las veces, es un fotógrafo profesional —Robert Picault, André Villers, David Douglas Duncan, Edward Quinn, Lucien Clergue— quien se encarga de hacer la crónica familiar, que en última instancia trasciende al público.

En el límite entre lo familiar y lo público, apareció ese mismo año en *Zürcher Illustrierte* y *Sie und Er* el reportaje de Gotthard Schuh sobre la familia Picasso en Zúrich. Los Picasso muestran una cara elegante y afable y se dan a conocer como un clan armonioso para tranquilizar a los coleccionistas suizos y alemanes. Este reportaje prefigura el de Robert Capa de 1949 para la revista estadounidense *Look*.[6] Aparece el mismo Picasso, pero la mujer es otra, Françoise Gilot, como también lo es el niño, Claude. La nueva familia, fotografiada en un relajado día de playa, envía a los lectores estadounidenses, amedrentados por el comunismo, una imagen bohemia pero a la vez apacible.

1. Alfred H. Barr, en el prefacio a *Portrait of Picasso*, de Roland Penrose, Londres, Lund Humphries, 1956, p. 9.

2. El año 1932 ha sido objeto de estudio por parte de la autora del presente texto. Véase Laurence Madeline (dir.), *Picasso 1932* [cat. exp.]. París, Réunion des musées nationaux, 2017.

3. Véase *Doble autorretrato de Fernande Olivier y Picasso*, hacia 1910, contratipo, Musée national Picasso-Paris.

4. En una fotografía de Olga, Pablo y Paulo Picasso con Hans Welti, tomada en Zúrich el 10 de septiembre de 1932, puede verse a aquella con su cámara [Archivos Olga Ruiz-Picasso, Fundación Almine y Bernard Ruiz-Picasso para el Arte].

5. Véase, en particular, John Richardson (ed.), *Picasso & the Camera* [cat. exp.]. Nueva York, Gagosian Gallery, 2014, pp. 148-156.

6. Robert Capa, «Picasso: Family Man». *Look*, 4 de enero de 1949.

## Picasso, su obra y su fotografía

Schuh, que conoce bien a Picasso, lo fotografía en Zúrich en compañía del pintor Hans Welti:[7] se trata de un ajustado y sencillo retrato que muestra la fotogenia del artista y la fascinación que ejerce sobre sus compañeros; se multiplicarán, en efecto, las imágenes de este tipo de Picasso: con Paul Éluard, con Jacques Prévert, con Jean Cocteau.

Durante su estancia en París, la primavera de 1932, el pintor y coleccionista estadounidense Albert Eugene Gallatin pide a Picasso que le deje retratarlo con su Kodak. Este acepta y el resultado es un retrato clásico, eficaz.[8] El artista, vestido con traje cruzado, posa en la rue La Boétie. Lo rodean algunas obras y se impone en la escena el decoro burgués, como se impondrá en las fotos tomadas por Cecil Beaton al año siguiente, 1933. Picasso sabe cómo presentar una imagen del artista *fashionable*, pero profundamente moderno.

Picasso viste de nuevo el traje negro cruzado y la camisa blanca en junio de 1932, durante una sesión fotográfica con Beaton junto a las obras que se expondrán en su retrospectiva de la galería Georges Petit.[9] Se desconoce el autor de estas imágenes, destinadas sin duda a la prensa. La yuxtaposición del artista y su obra resulta prodigiosa. Sin embargo, no encontramos en ellas el vínculo íntimo entre el pintor y la pintura que se adivina en las diversas imágenes tomadas en los talleres de Picasso antes de 1917, como el retrato ante *Hombre acodado sobre una mesa*.[10] En 1916, el pintor llevaba pantalones con parches que evocaban los que aparecen en sus cuadros (p. 68).Parecía, en efecto, que fuese a fundirse con su lienzo. En 1932, Picasso representa al jefe de pista en un remedo de número circense, exponiendo obras que han adquirido autonomía propia.

## Los talleres de Picasso

Doscientos cincuenta y seis cuadros —«hijos pródigos»—[11] de todas las épocas se reúnen y exponen en 1932 en la casa de Georges Petit. Hace montajes con varias obras para que las fotografíe Margaret Scolari Barr.[12] Las imágenes son similares a aquellas que Picasso venía haciendo de los «bodegones» de obras montados en sus talleres desde 1909 (p. 54 ), y se parecen también a otras que hará en futuras casas. Como un malabarista, Picasso ensambla sus cuadros, cuyo número se hace cada vez más impresionante a medida que avanza su carrera.

Estas imágenes neutras, tomadas por Picasso, Dora Maar y otros compañeros, revelan otro papel fundamental de la fotografía, la cual no solo documenta la obra en curso, sino que capta la intención artística del pintor en cada momento. Picasso reúne así —esta práctica es continua— los cuadros pintados en la casa de campo de Les Clochettes, en L'Isle-sur-la-Sorgue, en 1912,[13] en rue La Boétie en 1926,[14] en rue des Grands-Augustins en 1939 (p. 114), o en Notre-Dame-de-Vie en 1965.[15] En todas esas ocasiones, el pintor crea una metaobra efímera que, a través de la acumulación, la amplificación y el diálogo, reinventa la propuesta artística inicial y solo existe en la fotografía. Las fotos de 1932, como las de la última exposición de Picasso en el palacio de los Papas de Aviñón, tomadas en mayo de 1970, demuestran que las fotografías de los talleres son una suerte de memorandos y reflexiones sobre posibles presentaciones, pero también continuidades recreadas: la pintura de Picasso no se deja «encerrar en una sola obra maestra».[16] La fotografía viene a compensar esta imposibilidad.

También en las imágenes que Brassaï tomó en diciembre de 1932 en el estudio de Boisgeloup puede verse otra demostración de ese «todo» que Picasso buscaba.[17] Las fotografías constituyen, desde luego,una valiosa documentación del aliento que impulsó al escultor entre 1931 y 1933, y nos presentan el taller como un útero atestado

7. Gotthard Schuh, *Hans Welti et Pablo Picasso*, Zúrich, Fundación Turel.

8. París, MNAM, Biblioteca Kandinsky, Fondos Gallatin, 3287.19.

9. Anónimo, *Pablo Picasso ante* Le Repos, *óleo sobre lienzo; Pablo Picasso ante* Trois musiciens, *óleo sobre lienzo; Pablo Picasso ante* Paulo en Pierrot, *óleo sobre lienzo; Picasso delante de la escultura* Mujer en el jardín, 1932, Musée national Picasso-Paris, APPH6634 y APPH6633; APPH6543 y APPH6544; APPH66542; APPH6652.

10. *Hombre acodado sobre una mesa*, París, 1915-1916, Turín, Pinacoteca Giovanni e Marella Agnelli.

11. El 15 de junio de 1932, Picasso declaró en *L'Intransigeant* que sus cuadros expuestos por Georges Petit eran «hijos pródigos». Véase Laurence Madeline, *Picasso 1932, op. cit.*, p. 102.

12. Archivos de The Museum of Modern Art, Nueva York, Fondos Alfred H. Barr.

13. Pablo Picasso, *Presentación de cuadros frente a la villa Les Clochettes en Sorgues*, 1912, Musée national Picasso-Paris, FPPH151.

14. Véase Christian Geelhaar, *Picasso: Wegbereiter und Förderer seines Aufstiegs 1899-1939*. Zúrich, Palladion/ABC Verlag, 1993.

15. André Gómez, *Pablo Picasso posando con sus lienzos* Nu assis, Tête de profil, Tête de femme *y* Buste de jeune garçon *en el taller de Notre-Dame-de-Vie, Mougins, abril de 1965*, Musée national Picasso-Paris, MPPH1149.

16. Roland Penrose, *Picasso*. París, Flammarion, 1996, p. 558.

17. André Breton y Brassaï, «Picasso dans son élément». *Minotaure*, n.º 1, junio de 1933, pp. 8-31.

de escayolas que poseen valor tanto individualmente como agrupadas al sabio azar del proceso escultórico. Su disposición, posiblemente aleatoria, es capturada por Brassaï con su cámara y constituye una obra de por sí: cuando el espacio de trabajo se llena, Picasso deja de producir. Solo la necesidad de salvaguardar cada una de las esculturas le lleva a desmantelar el montaje (p. 91).

## El artista en acción

En 1932, Brassaï no nos muestra al artista trabajando. La postura no se convertirá en un *topos* de la representación fotográfica de Picasso hasta 1937, cuando Dora Maar fotografía al pintor ante el *Guernica* y «dentro» del mismo cuadro (pp. 100, 103 y 104), y especialmente a partir de la década de 1950, con las fotos de Gjon Mili (pp. 154-157), las películas de Nicole Védrès, Robert Picault, Frédéric Rossif, Paul Haesaerts, Luciano Emmer y Georges-Henri Clouzot,[18] así como las imágenes de David Douglas Duncan, Pierre Manciet, André Villers o Edward Quinn.[19] Se registran meticulosamente tanto la idea como el gesto, que manan en un flujo continuo. Ante todo, la creación se convierte en espectáculo y Picasso, en estrella.

De nuevo, ese invierno de 1932, Brassaï fotografía al artista reposando en el taller de la rue La Boétie para *Minotaure*.[20] El antaño impecable traje ha perdido la forma y los suéteres parecen ajados. Picasso no se dirige a los posibles coleccionistas ni a los directores de museo, sino a sus compañeros pintores, a los literatos y a los curiosos. Quiere demostrarles que es uno de ellos, que se mueve en un Hispano-Suiza, pero que, a la hora de trabajar, vuelve a los atuendos propios del artista. Trapos viejos que cambian según los tiempos y las fotografías: atavíos de obrero, de marinero, de pastor. Todos ellos expresan en última instancia el deseo de Picasso de simplicidad, casi de miseria, ante la obra que ha de ser consumada.

## Él, Picasso

Faltan dos clases de fotografías en este inventario de un año al azar en la carrera del artista: la fotografía como apoyo del proceso creativo, por un lado, y el autorretrato, por otro.

La fotografía y la tarjeta postal son fuentes potenciales de creatividad para Picasso. Este se inspira en imágenes y fija un momento o una pose en una fotografía (p. 77), o se sirve de estas como testigos de su interpretación de la realidad, como ocurre con las tomadas en Horta de Sant Joan en 1909, en plena maduración del cubismo (pp. 38 y 39). La fotografía es ampliamente percibida como el medio preferido por Picasso para escenificarse a sí mismo.[21] Estudios recientes han hecho, además, nuevas valoraciones sobre esta parte del catálogo fotográfico de Picasso,[22] quien ya de hecho en 1920 tenía a su servicio fotógrafos y camarógrafos de sobra, como para no tener que hacerse las fotografías él mismo.

El «yo» se convierte en un «él»: Picasso sale de sí.

En este grupo se incluyen, como para confirmar la inutilidad del autorretrato, las fotografías que Man Ray tomó de Picasso en 1932.[23] Sin taller, sin pincel y sin lápiz: solo el hombre, ante el fotógrafo y el espectador.[24] Es enorme, monolítico, impenetrable. Existe más allá de sus obras, en paralelo a sus obras. Es su obra, es una obra.

Para hablar de Picasso y de su gloria, las revistas *Wisdom*, *L'Express*, *Life*, *Epoca* o *Look* no necesitan más que esos ojos incandescentes, ese rostro accesible y hermético a la vez, y ese busto contundente.

18. Véase Marie-Laure Bernadac, Gisèle Breteau-Skira, *Picasso on screen* [cat. exp.]. París, Réunion des musées nationaux, 1992, y Laurence Madeline, «Septembre 1950: Picasso réalisateur», en *Picasso/Fellini*. París, Réunion des musées nationaux [de próxima aparición].

19. Véase David Douglas Duncan, *Picasso at Work*. París, Thames & Hudson, 1996, y *Picasso at Work: In the Lens of David Douglas Duncan*. París, Gallimard, 2012.

20. Brassaï, *Picasso frente al retrato de Yadwigha pintado por Henri Rousseau*, París, Musée national Picasso-Paris, MP1986-10.

21. Anne Baldassari, *Picasso photographe, 1901-1916*. París, Réunion des musées nationaux, 1994.

22. Violette Andres y Anne de Mondenard, con Laura Couvreur, *Picasso images. Le opere, l'artista, il personaggio* [cat. exp.]. Roma/Milán, Museo dell'Ara Pacis/Electa Mondadori, 2016; Anne de Mondenard, «La photographie au service de Picasso (1/2): les ateliers d'avant-guerre», *L'atelier d'artiste: espaces, pratiques et répresentations dans l'aire hispanique*, coloquio internacional, París, 2017 [actas de próxima aparición en PUB].

23. Man Ray, Picasso, París, MNAM, AM 1982-174; AM 1994-393 (603); AM 1994-393 (5747); AM 1994-393 (5748); AM 1994-393 (5749); AM 1994-393 (5750); AM 1994-393 (5751); AM 1994-393 (5752); AM 1994-393 (5753); AM 1994-393 (5754); AM 1994-393 (5758); AM 1994-393 (5759); AM 1994-393 (5761); AM 1994-394 (696).

24. Uno de los retratos publicados acompaña el artículo de Christian Zervos, «Picasso studied by Dr. Jung». *Cahiers d'art*, 8-10, 1932, pp. 352-354.

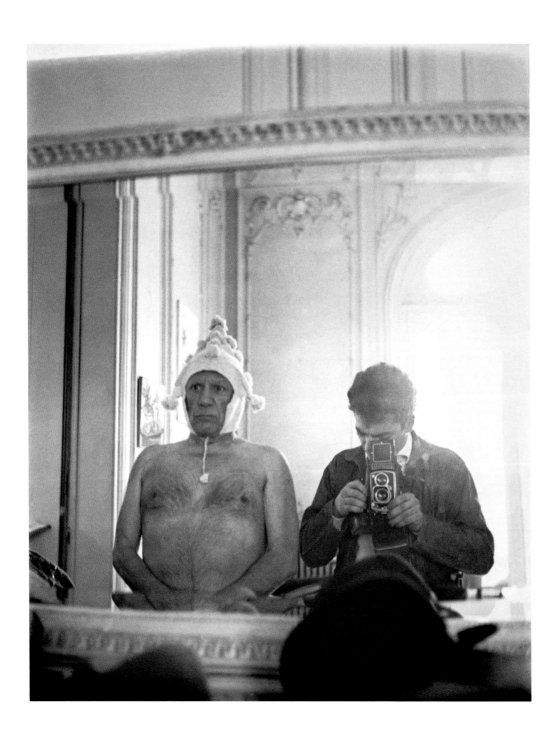

André Villers

Pablo Picasso con un gorro mirándose al espejo y André Villers
con su cámara Rolleiflex en La Californie, Cannes, 1955

Pablo Picasso in a bonnet staring at himself in a mirror while
André Villers looks into his Rolleiflex camera at La Californie,
Cannes, 1955

Roberto Otero

Pablo Picasso durante una sesión fotográfica
en Notre-Dame-de-Vie, Mougins, 1968-1969

Pablo Picasso in a photographic session at
Notre-Dame-de-Vie, Mougins, 1968–69

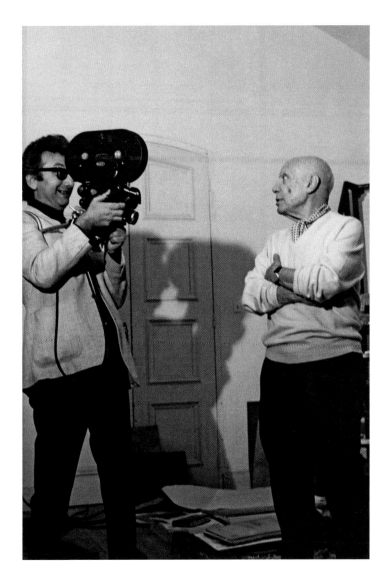

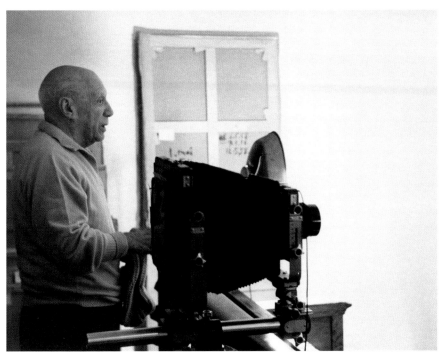

Lucien Clergue filmando a Pablo Picasso
en el salón de Notre-Dame-de-Vie durante
el rodaje de *Picasso, guerre, amour et paix*,
Mougins, 11 de octubre de 1969

Lucien Clergue filming Pablo Picasso in the
lounge of Notre-Dame-de-Vie during the
shooting of *Picasso: guerre, amour et paix*
(*Picasso: War, Peace, Love*), Mougins,
11 October 1969

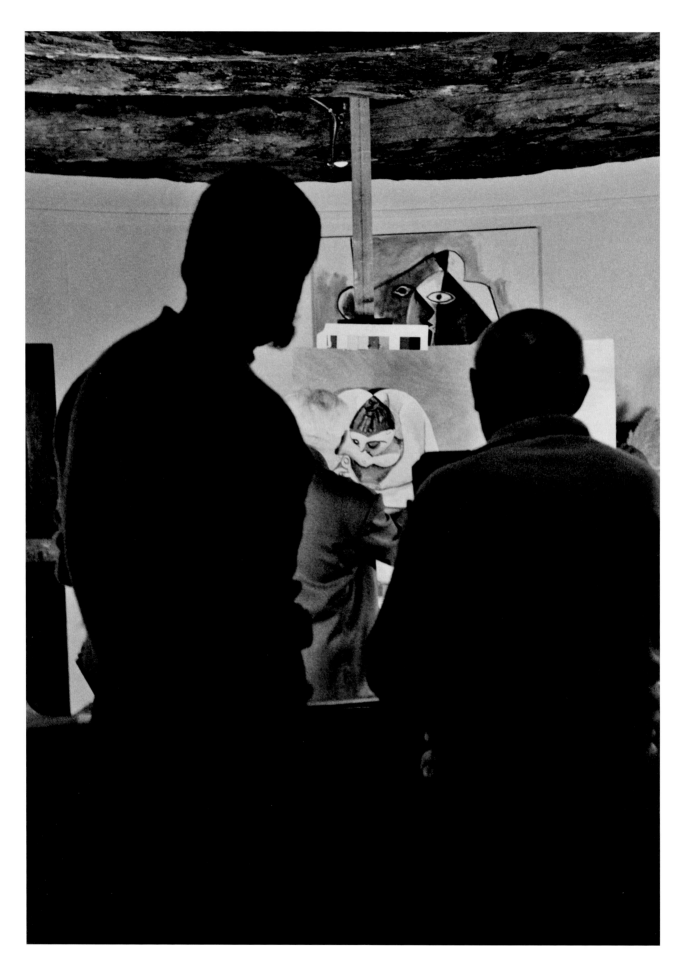

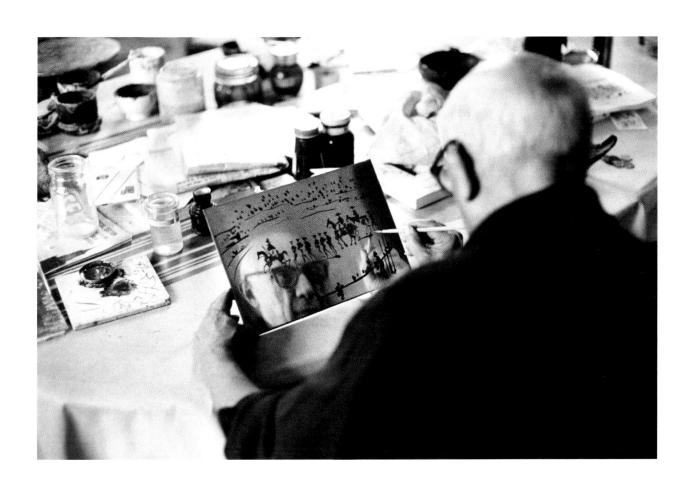

Roberto Otero

Pablo Picasso y Christian Zervos durante una sesión fotográfica en Notre-Dame-de-Vie, Mougins, 15 de febrero de 1968

Pablo Picasso and Christian Zervos during a photo session at Notre-Dame-de-Vie, Mougins, 15 February 1968

David Douglas Duncan

Pablo Picasso en La Californie trabajando en una plancha de *La tauromaquia*, Cannes, 1957

Pablo Picasso working on a plate for *La tauromaquia*, Cannes, 1957

>

Cecil Beaton

Retratos de Picasso en el apartamento de la rue La Boétie, París, 1933

Portraits of Pablo Picasso in the apartment on Rue La Boétie, Paris, 1933

Esta lista incluye las obras y documentos que han formado parte de la exposición *Picasso, la mirada del fotógrafo*, así como las ilustraciones que acompañan a los textos y que no han sido expuestas [*].

---

David Douglas Duncan
Pablo Picasso en Cannes, 1957
Copia contemporánea digital
por inyección de tinta
50 × 60 cm
Museu Picasso, Barcelona
pp. 2-3

Nick de Morgoli
Pablo Picasso ante *El catalán* en el taller de la rue des Grands-Augustins, París, 1947
Negativo de gelatina de plata sobre película
5,7 × 5,5 cm
Bibliothèque Emmanuel Boussard, París
p. 12

* Pablo Picasso frente al cuadro *Hombre sentado con vaso* en proceso de ejecución, en el taller del número 5 bis de la rue Schœlcher, París, 1915-1916
Copia de época
Fotografía a las sales de plata
6,6 × 4,5 cm
Archives Olga Ruiz-Picasso, Fundación Almine y Bernard Ruiz-Picasso para el Arte, Madrid
p. 14

* Pablo Picasso
Retrato de André Salmon ante *Tres mujeres* en el taller de Le Bateau-Lavoir, París, primavera o verano de 1908
Fotografía a las sales de plata
11,1 × 8,1 cm
Musée national Picasso-Paris
Donación Succession Picasso, 1992
APPH2831
p. 17

Brassaï (Gyula Halász)
Rincón del taller de Picasso en la rue La Boétie, París, principios de 1933
Copia posterior, c. 1970
Fotografía a las sales de plata
30,2 × 23,2 cm
Musée national Picasso-Paris
Adquisición, 1986
MP 1986-12
p. 18

* Sobre con fotografías remitida por Jean Maillard a Picasso desde Bélgica mientras este se encontraba en Cannes, s. f.
Musée national Picasso-Paris
Donación Succession Picasso, 1992
p. 20

* Laurence Marceillac
Los archivos de Picasso antes de su clasificación, París, 1982
Musée national Picasso-Paris
p. 20

* Carta de Gertrude Stein a Pablo Picasso, 18 de septiembre de 1931
Musée national Picasso-Paris
Donación Succession Picasso, 1992
p. 21

Pablo Picasso, Pere Mañach y Antonio Torres Fuster en el taller del boulevard de Clichy, número 130, París, 1901
Fotografía a las sales de plata
11,3 × 8,8 cm
Museu Picasso, Barcelona
p. 22

Brassaï (Gyula Halász)
Cacharros y tubos de pintura en el suelo del taller de la rue La Boétie, París, diciembre de 1932
Copia posterior, c. 1950
Fotografía a las sales de plata
18 × 23,5 cm
Musée national Picasso-Paris
Adquisición, 1986
MP 1986-14
p. 24

* Nick de Morgoli
Pablo Picasso en el taller de la rue des Grands-Augustins, París, 1947
Negativo de gelatina de plata sobre película
Bibliothèque Emmanuel Boussard, París
p. 25

Michel Sima
Picasso y Jaime Sabartés contemplando *La alegría de vivir* en el castillo Grimaldi, Antibes, 1946
Fotografía a las sales de plata
29,8 × 39,9 cm
Museu Picasso, Barcelona
p. 26

Michel Sima
Pablo Picasso y Jaime Sabartés en el taller de Picasso en el castillo Grimaldi, Antibes, c. 1947
Fotografía a las sales de plata
29,8 × 39,9 cm
Museu Picasso, Barcelona
p. 27

* Antonio Torres Fuster
Pablo Picasso con Pere Mañach, Enric de Fuentes y la esposa de Torres Fuster en el taller del 130 ter, boulevard de Clichy, París, 1901
Negativo monocromo sobre vidrio
24 × 18 cm
Musée national Picasso-Paris
APPH17551
p. 28

* Antonio Torres Fuster
Pablo Picasso con Pere Mañach, Enric de Fuentes y la esposa de Torres Fuster en el taller del boulevard de Clichy, número 130 ter, París, 1901
Fotografía a las sales de plata
12 × 8,9 cm
Musée national Picasso-Paris
Donación Succession Picasso, 1992
APPH2835
p. 31

Joan Vidal i Ventosa
Pablo Picasso con Fernande Olivier y Ramón Reventós en el taller conocido como El Guayaba, de Joan Vidal i Ventosa, Barcelona, mayo de 1906
Fotografía a las sales de plata
15,4 × 20,9 cm
Musée national Picasso-Paris
Adquisición 1998, antigua colección Dora Maar
MP 1998-89
p. 31

* Pablo Picasso, Ángel Fernández de Soto y Carles Casagemas en la azotea del edificio donde vivía la familia Picasso, en la calle de la Mercè, Barcelona, c. 1900
Fotografía a las sales de plata
18,2 × 24 cm
Archivo Eduard Vallès
p. 31

Pablo Picasso sentado en una habitación del Hostal del Trompet, Horta de Sant Joan, 1909
Copia de época
Aristotipo
11,1 × 8,6 cm
Musée national Picasso-Paris
Donación Succession Picasso, 1992
APPH2803
p. 32

Pablo Picasso
*Horta de Sant Joan con la Sierra de Montsagre*
Horta de Sant Joan, junio de 1898-enero de 1899
Óleo sobre tabla
10 × 15,5 cm
Museu Picasso, Barcelona
Donación Pablo Picasso, 1970
MPB 110.173
p. 34

* Manuel Pallarès
*El mercado de la plaza de la iglesia de Horta*
c. 1899
Óleo sobre lienzo
107 × 128 cm
Colección particular, Barcelona
p. 34

* Postal de Leo Stein a Pablo Picasso, París, 25 de febrero de 1909, en cuyo reverso anotó el material que llevó a Horta, incluida la «máquina de fotografía».
Musée national Picasso-Paris
Archivos Picasso, París
p. 35

Pablo Picasso
*Naturaleza muerta con botella de Anís del Mono*; *La fábrica*; *Casas de la colina* y *El depósito de agua*, así como bocetos de *Desnudo en pie con los brazos levantados*, en la pared del taller de Horta de Sant Joan, verano de 1909
Copia de época
Aristotipo
12 × 9 cm
Musée national Picasso-Paris
Adquisición 1998, antigua colección Dora Maar
MP 1998-116
p. 36

Pablo Picasso
Vista del taller de Horta de Sant Joan con los cuadros *La fábrica* y *El depósito de agua*, verano de 1909
Copia de época
Aristotipo
8,9 × 11,9 cm
Musée national Picasso-Paris
Adquisición 1998, antigua colección Dora Maar
MP 1998-112
p. 37

Pablo Picasso
*El depósito de agua de Horta*
Horta de Sant Joan, 1909
Tinta sobre un sobre de papel
11,2 × 14,4 cm
Musée national Picasso-Paris
Dación Pablo Picasso, 1979
MP 635
p. 38

Pablo Picasso
Vista del depósito de agua de Horta de Sant Joan, 1909
Copia posterior, c. 1940
Fotografía a las sales de plata
24 × 29.9 cm
Musée national Picasso-Paris
Donación Succession Picasso, 1992
APPH2830
p. 38

Pablo Picasso
Vista de la montaña de Santa Bárbara y del pueblo de Horta de Sant Joan, verano 1909
Copia posterior, c. 1940
24 × 29,9 cm
Fotografía a las sales de plata
Musée national Picasso-Paris
Donación Succession Picasso, 1992
APPH2812
p. 39

Pablo Picasso
Vista general de Horta de Sant Joan, verano 1909
Copia posterior, c. 1940
24 × 29,9 cm
Fotografía a las sales de plata
Musée national Picasso-Paris
Donación Succession Picasso, 1992
APPH2804
p. 39

Pablo Picasso
Vista del depósito de agua de Horta de Sant Joan, verano 1909
Copia posterior, c. 1940
24 × 29,9 cm
Fotografía a las sales de plata
Musée national Picasso-Paris
Donación Succession Picasso, 1992
APPH2809
p. 39

Pablo Picasso
Retrato de Joaquín-Antonio Vives Terrats con una guitarra en el patio de una casa, Horta de Sant Joan, 1909
Copia de época
Aristotipo
11,1 × 8,2 cm
Musée national Picasso-Paris
Donación Succession Picasso, 1992
APPH2849
p. 40

Pablo Picasso
Fernande Olivier con una sobrina de Manuel Pallarès, Horta de Sant Joan, 1909
Contratipo de una fotografía antigua
12,4 × 9,6 cm
Musée national Picasso-Paris
FPPH20
p. 40

Pablo Picasso
Guardias civiles de Horta con dos niños, Horta de Sant Joan, 1909
Copia de época
Aristotipo
8,1 × 10,7 cm
Musée national Picasso-Paris
Donación Succession Picasso, 1992
APPH2845
p. 40

Pablo Picasso de pie en el campo, cerca de Horta, Horta de Sant Joan, 1909
Copia de época
Aristotipo
11,1 × 8,5 cm
Musée national Picasso-Paris
Donación Succession Picasso, 1992
APPH15247
p. 41

Pablo Picasso
Dos hombres y una mula,
Horta de Sant Joan, 1909
Copia de época
Aristotipo
11,1 × 8,7 cm
Musée national Picasso-Paris
Donación Succession Picasso, 1992
APPH2842
p. 41

Pablo Picasso
Retrato de una familia, Horta
de Sant Joan, 1909
Copia de época
Aristotipo
8,1 × 10,9 cm
Musée national Picasso-Paris
Donación Succession Picasso, 1992
APPH2837
p. 41

Georges Braque
Retrato de Pablo Picasso vestido con el
uniforme militar de Georges Braque en
el taller del boulevard de Clichy,
número 11, París, abril de 1911
Copia de época
Fotografía a las sales de plata
11,1 × 8,3 cm
Musée national Picasso-Paris
Adquisición 1998, antigua colección
Dora Maar
MP 1998-119
p. 42

Pablo Picasso (atribuido a)
Vista del Sacré-Cœur desde el taller
del boulevard de Clichy, número 11,
París, c. 1909-1912
Negativo sobre soporte flexible
de nitrato de celulosa
6,8 × 11 cm
Musée national Picasso-Paris
Donación Succession Picasso, 1992
APPH17570
p. 44

Figura waka sran
Costa de Marfil, primer cuarto
del siglo xx
Madera tallada y pasta de vidrio
45 × 10,5 × 12 cm
Col·lecció Folch. Museu Etnològic
i de Cultures del Món. Ajuntament
de Barcelona
MEB CF 126
p. 45

Retrato de Pablo Picasso en Place
Ravignan, Montmartre, París, 1904
Fotografía a las sales de plata
12 × 8,9 cm
Musée national Picasso-Paris
Donación Succession Picasso, 1992
APPH15301
p. 47

Enric Casanovas
Taller de Pablo Picasso en
Le Bateau-Loir
c. 1904
Acuarela
21 × 29 cm
Colección Casanovas
p. 48

Lee Miller
El taller de Picasso en Le Bateau-Loir,
rue Ravignan, número 13, Montmartre,
con anotaciones manuscritas de
Picasso, París, 1956
Fotografía a las sales de plata
11,2 × 16,1 cm
Musée national Picasso-Paris
FFPH225
p. 48

Pablo Picasso (atribuido a)
Vista del taller de Le Bateau-Loir,
París, c. 1904-1909
Copia de época
Aristotipo
10,5 × 6,9 cm
Musée national Picasso-Paris
Donación Succession Picasso, 1992
APPH13812
p. 49

Retrato en el taller con varias pinturas
colgadas en la pared, entre ellas
Retrato de Gustave Coquiot; Escena de
café; Yo, Picasso; Grupo de catalanes
en Montmartre y La bebedora de
absenta, París, 1901-1902
Impresión sobre papel aristotipo
12 × 8,9 cm
Musée national Picasso-Paris
APPH2800
p. 50

Santiago Rusiñol
Figura femenina
París, 1894
Óleo sobre lienzo
100 × 81 cm
Museu Nacional d'Art de Catalunya,
Barcelona
p. 51

Pablo Picasso
Retrato de Ricard Canals con reflejo de
Pablo Picasso en un espejo del taller de
Canals en Le Bateau-Loir, París, 1904
Fotografía a las sales de plata
16,3 × 11,6 cm
Musée national Picasso-Paris
Donación Succession Picasso, 1992
APPH2802
p. 51

Pablo Picasso
Naturaleza muerta con botella de
Anís del Mono; La fábrica; Casas de la
colina y El depósito de agua, así como
bocetos de Desnudo en pie con los
brazos levantados en el taller de Horta
de Sant Joan, 1909
Emulsión sobre placa de vidrio
12 × 9 cm
Musée national Picasso-Paris
Donación Succession Picasso, 1992
APPH17416
p. 52

Pablo Picasso
Vista del taller de Horta de Sant Joan
con La fábrica y El depósito de agua,
1909
Emulsión sobre placa de vidrio
9 × 12 cm
Musée national Picasso-Paris
Donación Succession Picasso, 1992
APPH17398
p. 53

Pablo Picasso
Mujer sentada junto a otras obras
y bocetos en el taller, Horta de
Sant Joan, 1909
Copia de época
Aristotipo
12 × 9 cm
Musée national Picasso-Paris
Adquisición 1998, antigua colección
Dora Maar
MP 1998-111
p. 54

Pablo Picasso
Mujer sentada junto a otras obras
y bocetos en el taller, Horta de
Sant Joan, 1909
Emulsión sobre placa de vidrio
12 × 9 cm
Musée national Picasso-Paris
Donación Succession Picasso, 1992
APPH17412
p. 54

Pablo Picasso
Busto de mujer; Garrafa, jarra y frutero
y bocetos de Cabeza de Fernande
en el taller, Horta de Sant Joan, 1909
Copia de época
Aristotipo
12 × 9 cm
Musée national Picasso-Paris
Adquisición 1998, antigua colección
Dora Maar
MP 1998-115
p. 54

Pablo Picasso
Busto de mujer; Garrafa, jarra y frutero
y bocetos de Cabeza de Fernande
en el taller
Horta de Sant Joan, 1909
Emulsión sobre placa de vidrio
12 × 9 cm
Musée national Picasso-Paris
Donación Succession Picasso, 1992
APPH17394
p. 54

Pablo Picasso
Vista del taller con Cabeza de mujer
y otros cuadros
Horta de Sant Joan, 1909
Emulsión sobre placa de vidrio
9 × 12 cm
Musée national Picasso-Paris
Donación Succession Picasso, 1992
APPH17407
p. 55

Pablo Picasso
Vista del taller con Cabeza de mujer
y otros cuadros
Horta de Sant Joan, 1909
Copia de época
Aristotipo
8,8 × 10,9 cm
Musée national Picasso-Paris
Adquisición 1998, antigua colección
Dora Maar
MP 1998-114
p. 55

Pablo Picasso
Vista del taller con Desnudo en un sillón
y Mujer con peras
Horta de Sant Joan, 1909
Emulsión sobre placa de vidrio
9 × 12 cm
Musée national Picasso-Paris
Donación Succession Picasso, 1992
APPH17409
p. 55

Pablo Picasso
Vista del taller con Desnudo en un sillón
y Mujer con peras
Copia de época
Aristotipo
7,9 × 11 cm
Musée national Picasso-Paris
Adquisición de 1998, antigua colección
Dora Maar
MP 1998-110
p. 55

Pablo Picasso en el campo, cerca de
Horta de Sant Joan, 1909
Emulsión sobre placa de vidrio
12 × 9 cm
Musée national Picasso-Paris
Donación Succession Picasso, 1992
APPH17392
p. 56

Pablo Picasso
Retrato de Daniel-Henry Kahnweiler
en el taller del boulevard de Clichy,
número 11, París, otoño de 1910
Emulsión sobre placa de vidrio
12 × 9 cm
Musée national Picasso-Paris
Donación Succession Picasso, 1992
APPH17382
p. 56

Pablo Picasso
Retrato de Georges Braque con
uniforme militar en el taller del
boulevard de Clichy, número 11, París,
1911
Emulsión sobre placa de vidrio
12 × 9 cm
Musée national Picasso-Paris
Donación Succession Picasso, 1992
APPH17377
p. 57

Pablo Picasso
Retrato de Frank Burty Haviland en el
taller del boulevard de Clichy, número
11, París, otoño-invierno de 1910
Emulsión sobre placa de vidrio
12 × 9 cm
Musée national Picasso-Paris
Donación Succession Picasso, 1992
APPH17383
p. 57

Pablo Picasso (atribuido a)
Retrato de Auguste Herbin entre
cuadrod de Pablo Picasso en el taller
del boulevard de Clichy, número 11,
París, 1911
Emulsión sobre placa de vidrio
12 × 9 cm
Musée national Picasso-Paris
Donación Succession Picasso, 1992
APPH17381
p. 58

Pablo Picasso (atribuido a)
Retrato de Auguste Herbin entre
cuadros de Pablo Picasso en el taller
del boulevard de Clichy, número 11,
París, 1911
Copia de época
Aristotipo
11 × 8,6 cm
Musée national Picasso-Paris
Donación Succession Picasso, 1992
APPH2815
p. 59

Pablo Picasso (atribuido a)
Retrato de Ramón Pichot en el taller
del boulevard de Clichy, número 11,
París, 1910
Fotografía a las sales de plata
30 × 24 cm
Musée national Picasso-Paris
Donación Succession Picasso, 1992
APPH2836
p. 60

Pablo Picasso sentado en un sofá en
el taller del boulevard de Clichy,
número 11, París, diciembre de 1910
Copia de época
Aristotipo
14,9 × 11,8 cm
Musée national Picasso-Paris
Donación Succession Picasso, 1992
APPH2834
p. 61

Pablo Picasso tras el umbral de la puerta del fondo de una de las estancias del taller del boulevard Raspail, París, 1913
Copia de época
Aristotipo
11,1 × 8,8 cm
Musée national Picasso-Paris
Donación Sucesión Picasso, 1992
APPH2825
p. 62

Pablo Picasso frente al cuadro
Construction au joueur de guitare
en el taller del boulevard Raspail, París, verano de 1913
Fotografía a las sales de plata
18 × 13 cm
Musée national Picasso-Paris
Donación Succession Picasso, 1992
APPH2857
p. 63

Pablo Picasso
Proyecto de composición: guitarra sobre mesa ovalada
1913
Tinta, lápiz grafito y lápiz de color sobre papel
26,9 × 17,9 cm
Musée national Picasso-Paris
Dación Pablo Picasso, 1979
MP 724
p. 64

* Pablo Picasso
Estudio para Guitarra y botella de Bass, 1913
Dibujo con lápiz grafito, esfumino y papel verjurado
17,4 × 10,8 cm
Musée national Picasso-Paris
Donación Pablo Picasso, 1979
MP 723
p. 64

Galerie Kahnweiler
Fotografía de Composición con violín, ensamblaje de cartón, cordel y papel pintado con motivos florales geométricos, París, otoño de 1913
Copia de época
Fotografía a las sales de plata
16,1 × 11,1 cm
Musée national Picasso-Paris
Donación Succession Picasso, 1992
APPH2833
p. 65

Galerie Kahnweiler (atribuido a)
Fotografía de Papier collé, ensamblaje de cartón o lienzo, papel blanco, negro o de periódico y un palo de madera ranurado, 1913
Copia impresa de época
Fotografía a las sales de plata
17,2 × 12,1 cm
Musée national Picasso-Paris
Donación Succession Picasso, 1992
APPH2828
p. 65

Pablo Picasso frente a Hombre acodado sobre una mesa, pintado en 1915 en el taller de la rue Schœlcher, París, 1915-1916
Fotografía a las sales de plata
6,5 × 4,5 cm
Musée national Picasso-Paris
Donación Succession Picasso, 1992
APPH2859
p. 66

Pablo Picasso con pincel y paleta frente a Hombre acodado sobre una mesa, estado I, pintado en 1915
en el taller de la rue Schœlcher, París, c. 1937-1940.
Fotografía a las sales de plata
11,8 × 9,1 cm
Musée national Picasso-Paris
MP 1998-136
p. 66

Pablo Picasso frente al cuadro
Hombre sentado con vaso en proceso de ejecución, en el taller de la rue Schœlcher, París, 1915-1916
Fotografía a las sales de plata
6,6 × 4,7 cm
Musée national Picasso-Paris
Adquisición 1998, antigua colección Dora Maar
MP 1998-134
p. 67

Pablo Picasso frente al estado final del Hombre acodado sobre una mesa, retocado en 1916 en el taller de la rue Schœlcher, París, 1916
Fotografía a las sales de plata
18 × 11,8 cm
Musée national Picasso-Paris
Adquisición 1998, antigua colección Dora Maar
MP 1998-135
p. 68

Pablo Picasso en una tumbona junto al cuadro El hombre de la pipa, en el taller de la rue Schœlcher, c. 1915-1916
Fotografía a las sales de plata
18 × 13 cm
Musée national Picasso-Paris
Donación Succession Picasso, 1992
APPH2826
p. 69

Émile Delétang
Retrato de Olga Khokhlova con abanico, sentada en un sillón en el taller de Montrouge, primavera de 1918
Copia de época
Fotografía a las sales de plata
24 × 18 cm
Musée national Picasso-Paris
Donación Succession Picasso, 1992
APPH2771
p. 70

Pablo Picasso
Olga en un sillón
Hacia finales de 1919
Tinta sobre papel
26,7 × 19,8 cm
Musée national Picasso-Paris
Dación Pablo Picasso, 1979
MP 854
p. 71

Pablo Picasso con una cámara en el jardín de Gertrude Stein y Alice Toklas, Bilignin, verano de 1931
Copia de época
Fotografía a las sales de plata
7 × 5 cm
Musée national Picasso-Paris
Donación Succession Picasso, 1992
APPH2824
p. 72

Doble retrato de Pablo Picasso y Paulo Ruiz-Picasso en el taller de rue La Boétie, número 23 bis, París, c. 1925
Emulsión sobre placa de vidrio
17,8 × 23,7 cm
Musée national Picasso-Paris
Donación Succession Picasso, 1992
APPH17557
p. 76

Pablo Picasso
Busto y paleta
25 de febrero del 1925
Óleo sobre lienzo
54 × 65,5 cm
Museo Nacional Centro de Arte Reina Sofía, Madrid
AS06524
p. 76

Pablo Picasso
Autorretrato en el espejo del armario, rue La Boétie, París, 1921
Copia de época
Fotografía a las sales de plata
11,3 × 7,3 cm
Musée national Picasso-Paris
Donación Succession Picasso, 1992
APPH2797
p. 77

Pablo Picasso
Desnudo en el taller
París, finales de 1936–principios de 1937
Ácido nítrico, rascador y buril sobre cliché industrial en cobre, III estado. Impresión en papel
50,6 × 32,9 cm
Musée national Picasso-Paris
Dación Pablo Picasso, 1979
MP 2774
p. 78

Pablo Picasso
Desnudo en el taller
París, finales de 1936–principios de 1937
Ácido nítrico, rascador y buril sobre cliché industrial en cobre, II estado. Impresión en papel positivada por Lacourière
32,2 × 25,4 cm
Musée national Picasso-Paris
Dación Pablo Picasso, 1979
MP 2767
p. 79

Pablo Picasso
Desnudo en el taller
París, finales de 1936–principios de 1937
Ácido nítrico, rascador y buril sobre cliché industrial en cobre, III estado. Impresión sobre papel estucado, impreso en tipografía por S.G.I.E., París, hoja plegada en dos
50,5 × 32,7 cm
Musée national Picasso-Paris
Dación Pablo Picasso, 1979
MP 2773
p. 79

Pablo Picasso (atribuido a)
Olga Khokhlova leyendo en un sillón, rue La Boétie, París, 1920
Copia impresa de época
Fotografía a las sales de plata
14 × 9 cm
Musée national Picasso-Paris
Donación Succession Picasso, 1992
APPH6653
p. 80

Pablo Picasso (atribuido a)
Olga Khokhlova reclinada en una cama bajo su retrato y otras obras, rue La Boétie, París, 1920
Copia impresa de época
Fotografía a las sales de plata
14 × 9 cm
Musée national Picasso-Paris
Donación Succession Picasso, 1992
APPH6654
p. 80

Pablo Picasso (atribuido a)
Olga Khokhlova sentada al piano, rue La Boétie, París, 1920
Copia impresa de época
Fotografía a las sales de plata
14 × 9 cm
Musée national Picasso-Paris
Donación Succession Picasso, 1992
APPH6656
p. 81

Boris Kochno
Castillo de Boisgeloup, Gisors, otoño de 1931
Fotografía a las sales de plata
33 × 30,5 cm
Musée national Picasso-Paris
Kochno-19
p. 82

Boris Kochno
Pablo Picasso y Olga Khokhlova en el taller de Boisgeloup, Gisors, otoño de 1931
Fotografía a las sales de plata
33 × 30,5 cm
Musée national Picasso-Paris
Kochno-10
p. 83

Boris Kochno
Pablo Picasso saliendo del taller de Boisgeloup, Gisors, otoño de 1931
Fotografía a las sales de plata
33 × 30,5 cm
Musée national Picasso-Paris
Kochno-03
p. 83

Boris Kochno
La estatua grande; Cabeza de mujer y Busto de mujer, en el taller de Boisgeloup, Gisors, otoño de 1931
Fotografía a las sales de plata
33 × 30,5 cm
Musée national Picasso-Paris
Kochno-23
p. 84

Boris Kochno
Cabeza de mujer y Busto de mujer en el taller de Boisgeloup, Gisors, otoño de 1931
Fotografía a las sales de plata
33 × 30,5 cm
Musée national Picasso-Paris
Kochno-15
p. 84

Boris Kochno
Busto de mujer y Cabeza de mujer en el taller de Boisgeloup, Gisors, otoño de 1931
Fotografía a las sales de plata
33 x 30,5 cm
Musée national Picasso-Paris
Kochno-02
p. 85

Pablo Picasso (atribuido a)
En el taller de escultura de Picasso en Boisgeloup: La estatua grande y escayolas Cabeza de mujer y Busto de mujer, en proceso de ejecución, Gisors, 1931
Copia de época
Fotografía a las sales de plata
6,8 × 11,2 cm
Archives Olga Ruiz-Picasso, Fundación Almine y Bernard Ruiz-Picasso para el Arte, Madrid
p. 86

Brassaï (Gyula Halász)
Escultura en escayola *Cabeza de mujer*,
1931, en el taller de Boisgeloup, Gisors,
diciembre de 1932
Fotografía a las sales de plata
23 × 15,5 cm
Musée national Picasso-Paris
Adquisición, 1996
MP 1996-97
p. 87

Brassaï (Gyula Halász)
Escultura en escayola *Cabeza de mujer*,
1931, en el taller de Boisgeloup, Gisors,
diciembre de 1932
Copia posterior, c. 1933
Fotografía a las sales de plata
22,8 × 16,2 cm
Musée national Picasso-Paris
Adquisición, 1996
MP 1996-96
p. 87

Brassaï (Gyula Halász)
Escultura en escayola *Busto de mujer*,
de 1931, en el taller de Boisgeloup,
Gisors, diciembre de 1932
Copia de época
Fotografía a las sales de plata
23 × 17,5 cm
Musée national Picasso-Paris
Adquisición, 1996
MP 1996-123
p. 88

Brassaï (Gyula Halász)
Escultura en escayola *Cabeza de mujer,
perfil izquierdo (Marie-Thérèse)*, de
1931, en el taller de Boisgeloup,
Gisors, diciembre de 1932
Fotografía a las sales de plata
21,3 × 17,5 cm
Musée national Picasso-Paris
Adquisición, 1996
MP 1996-100
p. 89

Brassaï (Gyula Halász)
Escultura en escayola *Bañista tumbada*,
de 1931, ante una estatua griega, en el
taller de Boisgeloup, Gisors, diciembre
de 1932
Copia de época
Fotografía a las sales de plata
23 × 17,5 cm
Musée national Picasso-Paris
Adquisición, 1996
MP 1996-111
p. 90

Brassaï (Gyula Halász)
Esculturas en escayola en el taller de
Boisgeloup, Gisors, diciembre de 1932
Copia posterior, c. 1950
Fotografía a las sales de plata
29 × 21,5 cm
Musée national Picasso-Paris
Adquisición, 1996
MP 1996-241
p. 91

Brassaï (Gyula Halász)
Esculturas en escayola de noche,
taller de Boisgeloup, Gisors,
diciembre de 1932
Copia posterior, c. 1950
Fotografía a las sales de plata
38,8 × 28,8 cm
Musée national Picasso-Paris
Adquisición, 1986
MP 1986-4
p. 92

Brassaï (Gyula Halász)
Fachada del château de Boisgeloup
iluminada por los faros de un coche,
de noche, Gisors, diciembre de 1932
Copia posterior, 1950-1960
Fotografía a las sales de plata
17,5 × 23,5 cm
Musée national Picasso-Paris
Adquisición, 1986
MP 1986-8
p. 93

Escayola *Mujer con jarrón*, en proceso
de ejecución, taller de Boisgeloup,
Gisors, 1933
Fotografía a las sales de plata
19,5 × 18,4 cm
Musée national Picasso-Paris
Donación Succession Picasso, 1992
MP 1998-234
p. 94

Picasso junto a la escultura en bronce
*La mujer del jardín* en el parque de
Boisgeloup, c. 1932
Fotografía a las sales de plata
11,1 × 8,2 cm
Musée national Picasso-Paris
Obsequio Succession Picasso, 1992
APPH6494
p. 95

Brassaï (Gyula Halász)
Reflejo de Picasso en el espejo y
chimenea del apartamento de la rue
La Boétie, París, diciembre de 1932
Copia posterior, 1945-1950
Fotografía a las sales de plata
32,7 × 22,3 cm
Musée national Picasso-Paris
Adquisición, 1986
MP 1986-11
p. 96

Brassaï (Gyula Halász)
*Personaje femenino*, escultura de
hierro soldado de 1930, decorada con
juguetes, en el taller de la rue La Boétie,
París, diciembre de 1932
Copia de época
Fotografía a las sales de plata
29,5 × 18,5 cm
Musée national Picasso-Paris
Adquisición, 1996
MP 1996-36
p. 97

Brassaï (Gyula Halász)
*Construcción*, escultura a partir de
un ensamblaje con tiesto, raíz, plumero
y cuerno, de 1931, en el taller de la
rue La Boétie, París, 1932
Fotografía a las sales de plata
29 × 21 cm
Musée national Picasso-Paris
Adquisición, 1996
MP 1996-33
p. 98

Brassaï (Gyula Halász)
Los tejados de París desde el taller
de la rue La Boétie, 1932-1933
Copia posterior, c. 1950
Fotografía a las sales de plata
16,5 × 25,2 cm
Musée national Picasso-Paris
Adquisición, 1996
MP 1996-254
p. 99

Dora Maar
Pablo Picasso pintando el *Guernica* en
el taller de la rue des Grands-Augustins,
París, mayo-junio de 1937
Fotografía a las sales de plata
14,5 × 11,5 cm
Musée national Picasso-Paris
Donación Succession Picasso, 1992
APPH1389
p. 100

Dora Maar
Pablo Picasso subido a una escalera
pintando el *Guernica* en el taller de
la rue des Grands-Augustins, París,
mayo-junio de 1937
Copia de época
Fotografía a las sales de plata
20,1 × 24,5 cm
Musée national Picasso-Paris
Adquisición 1998, antigua colección
Dora Maar
MP 1998-269
p. 103

Dora Maar
Pablo Picasso subido a una escalera
junto al *Guernica* en el taller de la
rue des Grands-Augustins, París,
mayo-junio de 1937
Copia de época
Fotografía a las sales de plata
20,7 × 20 cm
Musée national Picasso-Paris
Adquisición 1998, antigua colección
Dora Maar
MP 1998-283
p. 104

Dora Maar
Pablo Picasso pintando el *Guernica* en
el taller de la rue des Grands-Augustins,
París, mayo-junio de 1937
Copia de época
Fotografía a las sales de plata
20,7 × 20,2 cm
Musée national Picasso-Paris
Adquisición 1998, antigua colección
Dora Maar
MP 1998-280
p. 104

Dora Maar
El *Guernica* en proceso de ejecución,
VII estado, taller de la rue des Grands-
Augustins, París, mayo-junio de 1937
Copia de época
Fotografía a las sales de plata
24 × 30,4 cm
París, Musée national Picasso-Paris
Donación Succession Picasso, 1992
APPH1371
pp. 106-107

Pablo Picasso
*Retrato de Dora Maar, de frente*
1936-1937
Cliché-cristal, óleo blanco sobre
placa de vidrio transparente
30 × 24 cm
Musée national Picasso-Paris
Dación, 1998, antigua colección
Dora Maar
MP 1998-320
p. 108

Dora Maar y Pablo Picasso
*Retrato de Dora Maar, de frente,*
I estado
París, 1936-1937
Copia de época
Fotografía a las sales de plata
30 × 23,8 cm
Musée national Picasso-Paris
Dación, 1998, antigua colección
Dora Maar
MP 1998-318
p. 109

Dora Maar y Pablo Picasso
*Retrato de Dora Maar, de frente,*
II estado
París, 1936-1937
Copia de época
Fotografía a las sales de plata
29,7 × 24 cm
Musée national Picasso-Paris
Dación, 1998, antigua colección
Dora Maar
MP 1998-321
p. 109

Dora Maar y Pablo Picasso
*Retrato de Dora Maar, de frente,*
III estado
París, 1936-1937
Fotografía a las sales de plata
29,9 × 24 cm
Musée national Picasso-Paris
Dación, 1998, antigua colección
Dora Maar
MP 1998-332
p. 109

Dora Maar y Pablo Picasso
*Retrato de Dora Maar, de frente,*
IV estado
París, 1936-1937
Copia de época
Fotografía a las sales de plata
30 × 24 cm
Musée national Picasso-Paris
Dación, 1998, antigua colección
Dora Maar
MP 1998-333
p. 109

Pablo Picasso
*Cabeza de mujer n.º 3. Retrato de
Dora Maar*
París, enero-junio de 1939
Aguatinta y rascado sobre cobre.
Placa de vidrio rayada y barnizada.
30,2 × 24,2 cm
Musée national Picasso-Paris
Dación Pablo Picasso, 1979
MP 3532
p. 110

Pablo Picasso
*Cabeza de mujer n.º 3. Retrato de
Dora Maar*
París, enero-junio de 1939
Aguatinta y rascado sobre cobre.
Impresión sobre papel
44,8 × 34,2 cm
Musée national Picasso-Paris
Dación Pablo Picasso, 1979
MP 2861
p. 110

Pablo Picasso
*Cabeza de mujer n.º 7. Retrato de
Dora Maar*
París, enero-junio de 1939
Punta seca y papel de lija sobre cobre.
Impresión sobre papel
45,2 × 33,8 cm
Musée national Picasso-Paris
Dación Pablo Picasso, 1979
MP 2819
p. 111

Pablo Picasso
*Cabeza de mujer n.º 6. Retrato
de Dora Maar*
París, enero-junio de 1939
Aguatinta y rascado sobre cobre.
Impresión sobre papel
45 × 34,4 cm
Musée national Picasso-Paris
Dación Pablo Picasso, 1979
MP 2823
p. 111

Pablo Picasso
Perfil de *La mujer que llora*
París, 16 julio de 1937
Cliché-negativo (punta seca sobre
negativo flexible)
Musée national Picasso-Paris
Dación, 1998, antigua colección
Dora Maar
MP 1998-312
p. 112

Pablo Picasso
*Mujer que llora ante un muro*
París, 22 de octubre de 1937
Aguatinta al azúcar, punta seca y
rascado sobre plancha de cobre,
estampado sobre papel vitela Auvergne
Richard de Bas con filigrana (prueba de
artista numerada, II estado y definitivo)
50,5 × 40 cm
Museu Picasso, Barcelona
Donación Galerie Louise Leiris, 1983
MPB 112.667
p. 112

Dora Maar y Pablo Picasso
*Retrato de Dora Maar, de perfil*
estado III
1936-1937
Fotografía a las sales de plata
Musée national Picasso-Paris
Antigua colección Dora Maar,
dación 1998
MP 1998-335
p. 113

Dora Maar
Serie de retratos de Dora Maar ante
la pintura *Mujeres aseándose,* en el
taller de la rue des Grands-Augustins,
París, c. 1939
Fotografía a las sales de plata
29,8 × 23,7 cm
Musée national Picasso-Paris
Donación Succession Picasso, 1992
APPH1383
p. 114

Brassaï (Gyula Halász)
Esculturas en escayola *Cabeza de
mujer (Dora Maar); Hombre con cordero*
y *Gato sentado* en el taller de la rue des
Grands-Augustins, París, c. septiembre
de 1943
Copia posterior, 1945
Fotografía a las sales de plata
30 × 20,5 cm
Musée national Picasso-Paris
Adquisición, 1986
MP 1986-33
p. 115

Brassaï (Gyula Halász)
Molde de escayola *Huella de la mano
derecha de Pablo Picasso,* 1937, en
el taller de la rue des Grands-Augustins,
París, 1943
Copia posterior, c. 1960
Fotografía a las sales de plata
23,5 × 17,8 cm
Musée national Picasso-Paris
Adquisición, 1996
MP 1996-237
p. 116

Brassaï (Gyula Halász)
Silla y zapatillas en el taller de la
rue des Grands-Augustins, París,
6 de diciembre de 1943
Copia posterior, c. 1965
Fotografía a las sales de plata
23 × 17,4 cm
Musée national Picasso-Paris
Adquisición, 1996
MP 1996-275
p. 117

Brassaï (Gyula Halász)
Mano de Pablo Picasso mezclando con
un pincel la pintura sobre un periódico,
taller de la rue des Grands-Augustins,
París, septiembre de 1939
Fotografía a las sales de plata
32,7 × 27,4 cm
Musée national Picasso-Paris
Adquisición, 1996
MP 1996-268
p. 118

Brassaï (Gyula Halász)
*Cabeza de toro* con «brazo de la
isla de Pascua», manillar y sillín
de bicicleta, taller de la rue des
Grands-Augustins, París, c. 1943
Copia posterior, 1986
Fotografía a las sales de plata
23 × 30,5 cm
Musée national Picasso-Paris
Adquisición, 1986
MP 1986-18
p. 119

Brassaï (Gyula Halász)
Pablo Picasso buscando un lienzo
junto a *El catalán,* en el taller de la
rue des Grands-Augustins, París,
septiembre de 1939
Copia posterior, c. 1975
Fotografía a las sales de plata
30,5 × 23,8 cm
Musée national Picasso-Paris
MP 1986-26
p. 120

Brassaï (Gyula Halász)
Pablo Picasso junto a la gran estufa del
taller de la rue des Grands-Augustins,
París, septiembre de 1939
Copia posterior, c. 1968-1970
Fotografía a las sales de plata
30,5 × 23,7 cm
Musée national Picasso-Paris
Adquisición, 1986
MP 1986-23
p. 121

Brassaï (Gyula Halász)
Pablo Picasso contemplando el óleo
sobre lienzo *Mujer sentada en una silla,*
colocado sobre un caballete en el taller
de la rue des Grands-Augustins, París,
septiembre de 1939
Fotografía a las sales de plata
23,3 × 40 cm
Musée national Picasso-Paris
Adquisición, 1996
MP 1996-267
p. 122

Brassaï (Gyula Halász)
Pablo Picasso haciendo de pintor
y Jean Marais haciendo de modelo en
el taller de la rue des Grands-Augustins,
París, 27 de abril de 1944
Copia posterior, c. 1970
Fotografía a las sales de plata
30 × 40 cm
Musée national Picasso-Paris
Adquisición, 1986
MP 1986-31
p. 123

* Nick de Morgoli
Palacete de la rue des Grands-
Augustins, número 7, París, 1947
Negativo de gelatina de plata sobre
película
Bibliothèque Emmanuel Boussard, París
p. 124

Nick de Morgoli
Pablo Picasso con el objeto surrealista
*Jamais,* de Óscar Domínguez, París,
1947
Negativo de gelatina de plata sobre
película
5,5 × 5,5 cm
Bibliothèque Emmanuel Boussard, París
p. 128

* Nick de Morgoli
Fotografía de Paulo Picasso y *Cabeza
de hombre joven,* París, 1947
Negativo de gelatina de plata sobre
película
5,7 × 5,5 cm
Bibliothèque Emmanuel Boussard, París
p. 129

* Nick de Morgoli
El objeto surrealista *Jamais,* de Óscar
Domínguez, París, 1947
Negativo de gelatina de plata sobre
película
5,7 × 5,5 cm
Bibliothèque Emmanuel Boussard, París
p. 129

* Nick de Morgoli
*Busto de mujer* y *Mujer con naranja,*
París, 1947
Negativo de gelatina de plata sobre
película
5,7 × 5,5 cm
Bibliothèque Emmanuel Boussard, París
p. 130

Nick de Morgoli
Vista del taller de la rue des Grands-
Augustins, París, 1947
Negativo de gelatina de plata sobre
película
5,7 × 5,5 cm
Bibliothèque Emmanuel Boussard, París
p. 130

Nick de Morgoli
Pablo Picasso con *El pintor y su modelo*
y *Mujer con vestido largo,* París, 1947
Negativo de gelatina de plata sobre
película
5,7 × 5,5 cm
Bibliothèque Emmanuel Boussard, París
p. 131

* Nick de Morgoli
Pablo Picasso junto a *Mujer con vestido
largo* y *Mujer con un cuchillo en la
mano* y una cabeza de toro, París, 1947
Negativo de gelatina de plata sobre
película
Bibliothèque Emmanuel Boussard, París
p. 131

* Nick de Morgoli
Pablo Picasso en el taller de la rue
des Grands-Augustins, París, 1947
Negativo de gelatina de plata sobre
película
5,7 × 5,5 cm
Bibliothèque Emmanuel Boussard, París
p. 132

Nick de Morgoli
Pablo Picasso en el taller de la rue
des Grands-Augustins, París, 1947
Negativo de gelatina de plata sobre
película
5,7 × 5,5 cm
Bibliothèque Emmanuel Boussard, París
p. 133

Nick de Morgoli
Correspondencia colgada del techo en
el taller de la rue des Grands-Augustins,
París, 1947
Fotografía a las sales de plata
5,7 × 5,5 cm
Bibliothèque Emmanuel Boussard, París
p. 134

Nick de Morgoli
Las manos de Pablo Picasso, París, 1947
Negativo de gelatina de plata sobre
película
5,7 × 5,5 cm
Bibliothèque Emmanuel Boussard, París
p. 135

* Nick de Morgoli
Pablo Picasso y el búho Ubu, París, 1947
Negativo de gelatina de plata sobre
película
Bibliothèque Emmanuel Boussard, París
p. 136

* Nick de Morgoli
Pablo Picasso con una paloma sobre
el hombro, París, 1947
Fotografía a las sales de plata
5,7 × 5,5 cm
Bibliothèque Emmanuel Boussard, París
p. 137

* Nick de Morgoli
Picasso junto a *Naturaleza muerta sobre
una mesa* y *Busto de personaje,* París,
1947
Negativo de gelatina de plata sobre
película
5,7 × 5,5 cm
Bibliothèque Emmanuel Boussard, París
p. 138

* Nick de Morgoli
Pablo Picasso con algunas obras
de su colección, entre ellas
*Marguerite,* de Henri Matisse, y
*Mitología, personajes de la tragedia
antigua,* de Pierre-Auguste Renoir, París,
1947
Negativo de gelatina de plata sobre
película
Bibliothèque Emmanuel Boussard, París
p. 139

* Nick de Morgoli
Pablo Picasso mostrando a Albert Skira
una reproducción de *David y Betsabé,*
de Lucas Cranach el Viejo, junto a la
litografía *David y Betsabé, según Lucas
Cranach,* París, 1947
Negativo de gelatina de plata sobre
película
5,7 × 5,5 cm
Bibliothèque Emmanuel Boussard, París
p. 140

* Nick de Morgoli
Pablo Picasso con Daniel-Henry
Kahnweiler, Albert Skira y su secretaria,
París, 1947
Negativo de gelatina de plata sobre
película
5,7 × 5,5 cm
Bibliothèque Emmanuel Boussard, París
p. 140

* Nick de Morgoli
Paul Éluard, Alain Trutat, Pablo Picasso,
Jacqueline Trutat, Paulo Ruiz-Picasso
[y personas no identificadas], Antibes,
agosto de 1947
Negativo de gelatina de plata sobre
película
9,3 × 11,8 cm
Bibliothèque Emmanuel Boussard, París
p. 141

Robert Capa
Françoise Gilot seguida de Pablo
Picasso sosteniendo una sombrilla
y de Javier Vilató, Golfe-Juan,
agosto de 1948
Fotografía a las sales de plata
37 × 27 cm
Musée national Picasso-Paris
APPH273
p. 142

Michel Sima
Pablo Picasso en pie ante *Naturaleza
muerta*, Antibes, 1946
Fotografía a las sales de plata
30,3 × 40,3 cm
Museu Picasso, Barcelona
p. 145

Roberto Otero
Picasso pintando cerámica
en el taller Madoura, Vallauris,
11 de agosto de 1966
Fotografía a las sales de plata
30,2 × 40,4 cm
Museu Picasso, Barcelona
p. 145

Lucien Clergue
Visita de Brassaï a Pablo Picasso
en Notre-Dame-de-Vie, Mougins,
11 de octubre de 1969
Fotografía a las sales de plata
18,2 × 23,9 cm
Museu Picasso, Barcelona
p. 147

Michel Sima
Pablo Picasso con un búho en la mano
ante *Naturaleza muerta con búho
y tres erizos de mar*, Antibes, 1946
Fotografía a las sales de plata
30,2 × 40,2 cm
Museu Picasso, Barcelona
p. 148

Michel Sima
Picasso en su taller del castillo
Grimaldi, Antibes, 1946
Fotografía a las sales de plata
29,8 × 40,1 cm
Museu Picasso, Barcelona
p. 148

Michel Sima
Pablo Picasso ante *Fauno amarillo
y azul tocando el aulós*, en el taller
del castillo Grimaldi, Antibes, 1946
Fotografía a las sales de plata
30,3 × 40,2 cm
Museu Picasso, Barcelona
p. 149

Robert Doisneau
Retrato recortado de Pablo Picasso
en el taller de Le Fournas, Vallauris,
septiembre de 1952
Fotografía a las sales de plata
18 × 24 cm
Musée national Picasso-Paris
Donación Succession Picasso, 1992
APPH543
p. 150

André Villers
Pablo Picasso en el taller de cerámica
Madoura, Vallauris, 1955
Fotografía a las sales de plata
40,2 × 30,3 cm
Museu Picasso, Barcelona
p. 151

Pierre Manciet
Jacques Prévert y Pablo Picasso
durante el rodaje de *La Vie commence
demain*, de Nicole Vedrès, en el taller
Madoura, Vallauris, 1949
Fotografía a las sales de plata
18 × 12,9 cm
Musée national Picasso-Paris
Donación Succession Picasso, 1992
APPH15239
p. 152

Pierre Manciet
Jacques Prévert y Pablo Picasso
durante el rodaje de *La Vie commence
demain*, de Nicole Vedrès, en el taller
Madoura, Vallauris, 1949
Fotografía a las sales de plata
18 × 12,9 cm
Musée national Picasso-Paris
Donación Succession Picasso, 1992
APPH15210
p. 152

Pierre Manciet
Jacques Prévert y Pablo Picasso
durante el rodaje de *La Vie commence
demain*, de Nicole Vedrès, en el taller
Madoura, Vallauris, 1949
Fotografía a las sales de plata
18,1 × 13 cm
Musée national Picasso-Paris
Donación Succession Picasso, 1992
APPH15208
p. 152

Pierre Manciet
Jacques Prévert y Pablo Picasso
durante el rodaje de *La Vie commence
demain*, de Nicole Vedrès, en el taller
Madoura, Vallauris, 1949
Fotografía a las sales de plata
18,1 × 13 cm
Musée national Picasso-Paris
Donación Succession Picasso, 1992
APPH15209
p. 152

Pierre Manciet
Jacques Prévert y Pablo Picasso
durante el rodaje de *La Vie commence
demain*, de Nicole Vedrès, en el taller
Madoura, Vallauris, 1949
Fotografía a las sales de plata
18 × 12,9 cm
Musée national Picasso-Paris
Donación Succession Picasso, 1992
APPH15240
p. 153

Pierre Manciet
Jacques Prévert y Pablo Picasso
durante el rodaje de *La Vie commence
demain*, de Nicole Vedrès, en el taller
Madoura, Vallauris, 1949
Fotografía a las sales de plata
18 x 13 cm
Musée national Picasso-Paris
Donación Succession Picasso, 1992
APPH15207
p. 153

Pierre Manciet
Jacques Prévert y Pablo Picasso
durante el rodaje de *La Vie commence
demain*, de Nicole Vedrès, en el taller
Madoura, Vallauris, 1949
Fotografía a las sales de plata
15,2 x 13 cm
Musée national Picasso-Paris
Donación Succession Picasso, 1992
APPH3527
p. 153

Gjon Mili
Dibujo de Picasso con un lápiz de luz
en La Galloise, Vallauris, agosto de
1949
Fotografía a las sales de plata
33,9 × 26,1 cm
Musée national Picasso-Paris
Donación Succession Picasso, 1992
APPH1416
p. 154

Gjon Mili
Picasso dibujando un toro con un lápiz
de luz en La Galloise, Vallauris, 1949
Fotografía a las sales de plata
34,2 × 26,5 cm
Musée national Picasso-Paris
Donación Succession Picasso, 1992
APPH1414
p. 155

Gjon Mili
Picasso dibujando a un hombre
corriendo con un lápiz de luz en
La Galloise, Vallauris, 1949
Fotografía a las sales de plata
34 × 26,5 cm
Musée national Picasso-Paris
Donación Succession Picasso, 1992
APPH1411
p. 156

Gjon Mili
Picasso dibujando con un lápiz
de luz en La Galloise, Vallauris, 1949
Fotografía a las sales de plata
33,9 × 26,5 cm
Musée national Picasso-Paris
Donación Succession Picasso, 1992
APPH2779
p. 157

Arnold Newman
Picasso en el taller de Le Fournas,
Vallauris, 2 de junio de 1954
Copia de época
Fotografía a las sales de plata
24,6 × 13 cm
Musée national Picasso-Paris
Donación Succession Picasso, 1992
APPH2496
p. 158

Michel Mako
La escultura en escayola *Mujer
embarazada* junto a la escultura *Niña
pequeña saltando a la comba*, en
proceso de ejecución, taller de
Le Fournas, 1950
Fotografía a las sales de plata
17,2 × 12,1 cm
Musée national Picasso-Paris
Donación Succession Picasso, 1992
APPH10237
p. 159

Douglas Glass
Retrato de Pablo Picasso en el taller
de Le Fournas, Vallauris, c. 1952
Fotografía a las sales de plata
26 × 22,8 cm
Musée national Picasso-Paris
Donación Succession Picasso, 1992
APPH865
p. 160

Robert Doisneau
Pablo Picasso con los brazos cruzados
junto a una estufa sobre la que reposa
la escultura *Cabeza (para Mujer con
vestido largo)*, taller de Le Fournas,
Vallauris, septiembre de 1952
Fotografía a las sales de plata
24,5 × 18 cm
Musée national Picasso-Paris
Donación Succession Picasso, 1992
APPH540
p. 161

Edward Quinn
Pablo Picasso sentado junto a *El niño*,
ensamblaje en madera, en el taller de
La Californie, Cannes, 1956
Fotografía a las sales de plata
24 × 18,2 cm
Musée national Picasso-Paris
Donación Succession Picasso, 1992
APPH1674
p. 162

Leopoldo Pomés
Interior del taller de La Californie,
Cannes, 1 de febrero de 1958
Fotografía de gelatina de plata con
baño de selenio
30 cm × 40 cm
Colección Leopoldo Pomés
p. 163

Leopoldo Pomés
Interior de La Californie, Cannes,
1 de febrero de 1958
Fotografía de gelatina de plata con
baño de selenio
30 cm × 40 cm
Colección Leopoldo Pomés
p. 164

Leopoldo Pomés
Pablo Picasso con las esculturas
*La bañista; La mujer encinta* y *Mujer
acodada* en La Californie, Cannes,
1 de febrero de 1958
Fotografía de gelatina de plata con
baño de selenio
30 cm × 40 cm
Colección Leopoldo Pomés
p. 165

Lucien Clergue
Pablo Picasso en el salón-taller de
La Californie, junto al cuadro pintado
con motivo de la película documental
*Le Mystère Picasso* de Henri-Georges
Clouzot, Cannes, 4 de noviembre de
1955
Fotografía a las sales de plata
24 × 18 cm
Museu Picasso, Barcelona
p. 166

Lucien Clergue
El taller de La Californie, Cannes,
4 de noviembre de 1955
Fotografía a las sales de plata
38,2 × 30,4 cm
Museu Picasso, Barcelona
p. 167

André Villers
El taller de La Californie con la
escultura *El hombre de las manos
unidas*, Cannes, 1958
Fotografía a las sales de plata
30,5 × 33,8 cm
Musée national Picasso-Paris
Donación André Villers, 1987
MP 1987-116
p. 168

Bill Brandt
Retrato de Pablo Picasso en
La Californie, Cannes, octubre de 1956
Fotografía a las sales de plata
23 × 19,8 cm
Musée national Picasso-Paris
Donación Succession Picasso, 1992
APPH220
p. 169

David Douglas Duncan
Pablo Picasso, Paulo Ruiz-Picasso y
Jacqueline Roque organizando una
colección en el castillo de
Vauvenargues, 1959
Copia contemporánea digital por
inyección en tinta
50 × 60 cm
Museu Picasso, Barcelona
p. 170

David Douglas Duncan
Pablo Picasso frente a *Naturalezas
muertas* en el castillo de Vauvenargues,
abril de 1959
50 × 60 cm
Museu Picasso, Barcelona
p. 171

Lucien Clergue
Taller de Notre-Dame-de-Vie, Mougins,
12 de octubre de 1969
Fotografía a las sales de plata
23,9 × 18,2 cm
Museu Picasso, Barcelona
p. 172

Brassaï (Gyula Halász)
Pablo Picasso junto a la escultura de
bronce *El hombre del cordero* en el
jardín de Notre-Dame-de-Vie, Mougins,
8 de julio de 1966
Fotografía a las sales de plata
30 × 22,6 cm
Musée national Picasso-Paris
Adquisición, 1996
MP 1996-338
p. 173

Roberto Otero
Pablo Picasso en delantal de escultor,
Mougins, agosto de 1966
Fotografía a las sales de plata
40,5 × 30,3 cm
Museu Picasso, Barcelona
p. 174

Roberto Otero
Pablo Picasso con bata amarilla
mostrando el lienzo *Matador*, Notre-
Dame-de-Vie, Mougins, 25 de octubre
de 1970
Copia posterior, 1987
Cibachrome
44,7 × 29,9 cm
Musée national Picasso-Paris
Adquisición, 1989
MP 1989-7 (5)
p. 175

André Villers
Pablo Picasso en el jardín de La
Californie con recortes superpuestos,
Cannes, 1961
40 × 30,2 cm
Musée national Picasso-Paris
Donación Succession Picasso, 1992
APPH2283
p. 176

Pablo Picasso
*Perro*
Málaga, c. 1890
Papel recortado
6 × 9,2 cm
Museu Picasso, Barcelona
Donación Pablo Picasso, 1970
MPB 110.239R
p. 178

Pablo Picasso
*Paloma*
Málaga, c. 1890
Papel recortado
5 × 8,5 cm
Museu Picasso, Barcelona
Donación Pablo Picasso, 1970
MPB 110.239
p. 178

André Villers
*Músicos tocando el aulós,* fotograma
a partir de siluetas recortadas
por Picasso, Vallauris o Cannes,
entre 1954 y 1961
Copia de época
Fotografía a las sales de plata
40 × 30 cm
Musée national Picasso-Paris
Donación Succession Picasso, 1992
APPH2166
p. 179

André Villers
*Hombre con pájaro y músico tocando el
aulós,* fotograma a partir de siluetas
recortadas por Picasso, Vallauris o
Cannes, entre 1954 y 1961
Copia de época
Fotografía a las sales de plata
39 × 30 cm
Musée national Picasso-Paris
Donación Succession Picasso, 1992
APPH2310
p. 180

André Villers
Figuras en forma de rostro sobre fondo
blanco, fotograma a partir de siluetas
recortadas por Picasso, Vallauris o
Cannes, entre 1954 y 1961
Copia de época
Fotografía a las sales de plata
30 × 23,8 cm
Musée national Picasso-Paris.
Donación Sucesión Picasso, 1992.
APPH2282
p. 181

Pablo Picasso / André Villers
*Máscaras,* recortes de Picasso
de fotogramas de André Villers
a partir de siluetas recortadas por
Pablo Picasso, Vallauris, c. 1954
Copia de época
Fotografía a las sales de plata
(recortada)
39 × 25 cm
Musée national Picasso-Paris
Donación Succession Picasso, 1992
MP 2005-4
p. 182

Pablo Picasso / André Villers
*Máscaras,* recortes de Picasso de
fotogramas de André Villers a partir
de siluetas recortadas por Picasso,
Vallauris, c. 1954
Copia de época
Fotografía a las sales de plata recortada
37 × 27,6 cm
Musée national Picasso-Paris
Donación Succession Picasso, 1992
APPH2360(1)
p. 182

André Villers
*Máscaras,* fotogramas a partir de
siluetas recortadas por Pablo Picasso,
Vallauris, entre 1954 y 1961
Copia de época
Fotografía a las sales de plata
40 × 30,4 cm
Musée national Picasso-Paris
Donación Succession Picasso, 1992
APPH2106
p. 182

André Villers
*Máscaras,* fotogramas a partir de
siluetas recortadas por Pablo Picasso,
Vallauris, entre 1954 y 1961
Copia de época
Fotografía a las sales de plata
40 × 29,9 cm
Musée national Picasso-Paris
Donación Succession Picasso, 1992
APPH2178
p. 182

André Villers
*Máscara,* fotograma perforado a partir
de silueta recortada por Pablo Picasso
y pegada a la pared, Vallauris o Cannes,
entre 1954 y 1961
Copia de época
Fotografía a las sales de plata
40 × 30,5 cm
Musée national Picasso-Paris
Donación Succession Picasso, 1992
APPH2288
p. 183

André Villers
*Máscara,* fotograma a partir de siluetas
recortadas por Pablo Picasso, Vallauris
o Cannes, entre 1954 y 1961
Copia de época
Fotografía a las sales de plata
40,2 × 30,6 cm
Musée national Picasso-Paris
Donación Succession Picasso, 1992
APPH2327
p. 183

André Villers
*Perfil y cabeza de toro*, fotograma
a partir de siluetas recortadas
por Pablo Picasso, Vallauris o Cannes,
entre 1954 y 1961
Copia de época
Fotografía a las sales de plata
19 × 16,3 cm
Musée national Picasso-Paris
Donación Succession Picasso, 1992
APPH2238
p. 183

André Villers
*Cabeza de mujer de perfil*, fotograma
a partir de silueta recortada por Pablo
Picasso, 13 diciembre de 1960
Copia de época
Fotografía a las sales de plata
40 × 30,3 cm
Musée national Picasso-Paris
Donación Succession Picasso, 1992
APPH2346
p. 183

* Douglas Glass
Picasso sentado al lado de la escultura
de yeso *La Cabra* en el taller de
Le Fournas, Vallauris, c. 1952
Fotografía a las sales de plata
6,3 × 5,5 cm
Musée national Picasso-Paris
Donación Succession Picasso, 1992
APPH876
p. 184

Pablo Picasso
*Cráneo de cabra sobre la mesa*
París, 17, 18 y 20 de enero de 1952
Aguatinta al azúcar y rascado sobre
plancha de cobre, y estampado sobre
papel vitela Arches con filigrana
(prueba Sabartés, III estado y definitivo)
57 × 75,5 cm
Museu Picasso, Barcelona
Donación Jaime Sabartés, 1962
MPB 70.256
p. 186

Pablo Picasso
*Cabras y bocetos de personajes*
Horta de Sant Joan, agosto de 1898 y
Barcelona, c. 1898
Lápiz Conté y lápiz grafito sobre papel
32,3 × 24,5 cm
Museu Picasso, Barcelona
Donación Pablo Picasso, 1970
MPB 110.787
p. 186

Pablo Picasso
*Cabra*
París, 1943
Papel rasgado
38 × 16,1 cm
Musée national Picasso-Paris
Adquisición, 1998
MP 1998-14
p. 186

Pablo Picasso
*Bacanal II*
Cannes, 6 de diciembre de 1959 (II)
Litografía. Lápiz litográfico sobre
plancha de zinc, estampado
sobre papel vitela Arches con
filigrana (prueba Sabartés)
50,5 × 66 cm
Museu Picasso, Barcelona
Donación Jaume Sabartés, 1962
MPB 70.084
p. 187

Pablo Picasso
*Centauro bailando, fondo negro*
Octubre de 1948
Litografía. *Lavis* y rascado sobre papel
reporte transferido sobre piedra,
estampado sobre papel vitela Arches
con filigrana (prueba Sabartés)
50 × 65,7 cm
Museu Picasso, Barcelona
Donación Jaume Sabartés, 1962
MPB 70.054
p. 187

André Villers
*Cabra de perfil*, fotograma realizado a
partir de silueta recortada por
Pablo Picasso, Vallauris o Cannes,
entre 1954 y 1961
Copia de época
Fotografía a las sales de plata
30,3 × 40 cm
Musée national Picasso-Paris
Donación Succession Picasso, 1992
APPH2228
p. 188

André Villers
*Cabra de perfil*, fotograma realizado a
partir de silueta recortada por
Pablo Picasso, Vallauris o Cannes,
entre 1954 y 1961
Copia de época
Fotografía a las sales de plata
39,4 × 40 cm
Musée national Picasso-Paris
Donación Succession Picasso, 1992
APPH2199
p. 188

André Villers
*Cabra de perfil*, fotograma realizado a
partir de silueta recortada por
Pablo Picasso, Vallauris o Cannes,
entre 1954 y 1961
Copia de época
Fotografía a las sales de plata
30 × 40 cm
Musée national Picasso-Paris
APPH2227
p. 188

André Villers
*Cabra de perfil*, fotograma realizado a
partir de silueta recortada por
Pablo Picasso, Vallauris o Cannes,
entre 1954 y 1961
Copia de época
Fotografía a las sales de plata
30,5 × 40 cm
Musée national Picasso-Paris
Donación Succession Picasso, 1992
APPH2225
p. 188

André Villers
*Cabra de perfil*, fotograma realizado a partir de silueta recortada por Pablo Picasso, Vallauris o Cannes, entre 1954 y 1961
Copia de época
Fotografía a las sales de plata
30,3 × 40 cm
Musée national Picasso-Paris
Donación Succession Picasso, 1992
APPH2214
p. 188

André Villers
*Cabra de perfil*, fotograma realizado a partir de silueta recortada por Pablo Picasso, Vallauris o Cannes, entre 1954 y 1961
Copia de época
Fotografía a las sales de plata
30,3 × 40 cm
Musée national Picasso-Paris
Donación Succession Picasso, 1992
APPH2207
p. 188

André Villers
*Cabra de perfil*, fotograma realizado a partir de silueta recortada por Pablo Picasso, Vallauris o Cannes, entre 1954 y 1961
Copia de época
Fotografía a las sales de plata
30,3 × 40 cm
Musée national Picasso-Paris
Donación Succession Picasso, 1992
APPH2224
p. 188

André Villers
*Cabra de perfil*, fotograma realizado a partir de silueta recortada por Pablo Picasso, Vallauris o Cannes, entre 1954 y 1961
Copia de época
Fotografía a las sales de plata
30,5 × 40 cm
Musée national Picasso-Paris
Donación Succession Picasso, 1992
APPH2222
p. 189

André Villers
*Cabra de perfil*, fotograma realizado a partir de silueta recortada por Pablo Picasso, Vallauris o Cannes, entre 1954 y 1961
Copia de época
Fotografía a las sales de plata
30,2 × 39,8 cm
Musée national Picasso-Paris
Donación Succession Picasso, 1992
APPH2220
p. 189

André Villers
*Cabra de perfil*, fotograma realizado a partir de silueta recortada por Pablo Picasso, Vallauris o Cannes, entre 1954 y 1961
Copia de época
Fotografía a las sales de plata
30,2 × 39,8 cm
Musée national Picasso-Paris
Donación Succession Picasso, 1992
APPH2211
p. 189

André Villers
*Cabra de perfil*, fotograma realizado a partir de silueta recortada por Pablo Picasso, Vallauris o Cannes, entre 1954 y 1961
Copia de época
Fotografía a las sales de plata
30,3 × 40 cm
Musée national Picasso-Paris
Donación Succession Picasso, 1992
APPH2244
p. 189

André Villers
*Cabra de perfil*, fotograma realizado a partir de silueta recortada por Pablo Picasso, Vallauris o Cannes, entre 1954 y 1961
Copia de época
Fotografía a las sales de plata
30,4 × 40 cm
Musée national Picasso-Paris
Donación Succession Picasso, 1992
APPH2203
p. 189

André Villers
*Cabra de perfil*, fotograma realizado a partir de silueta recortada por Pablo Picasso, Vallauris o Cannes, entre 1954 y 1961
Copia de época
Fotografía a las sales de plata
30,2 × 39,9 cm
Musée national Picasso-Paris
Donación Succession Picasso, 1992
APPH2209
p.189

André Villers
*Cabra de perfil*, fotograma realizado a partir de silueta recortada por Pablo Picasso, Vallauris o Cannes, entre 1954 y 1961
Copia de época
Fotografía a las sales de plata
30,3 × 39,7 cm
Musée national Picasso-Paris
Donación Succession Picasso, 1992
APPH2219
p. 189

André Villers
*Cabra de perfil*, fotograma realizado a partir de silueta recortada por Pablo Picasso, Vallauris o Cannes, entre 1954 y 1961
Copia de época
Fotografía a las sales de plata
39,4 × 40 cm
Musée national Picasso-Paris
Donación Succession Picasso, 1992
APPH2200
p. 189

André Villers
Escultura en bronce *La Cabra y Esmeralda* en el jardín de La Californie, Cannes, 1957
Fotografía a las sales de plata
23,9 × 30,2 cm
Musée national Picasso-Paris
Donación Succession Picasso, 1992
APPH1884
p. 190

Studio Chevojon
Escultura *La Cabra* en curso de ejecución en el taller de Fournas, Vallauris, 1950
Fotografía a las sales de plata
12,4 x 17,1
Musée national Picasso-Paris
Donación Succession Picasso, 1992
APPH10280
p. 191

Robert Doisneau
*Las líneas de la mano*: Pablo Picasso en Vallauris, 1952
Fotografía a las sales de plata
18 × 24 cm
Gamma Rapho
p. 192

Pablo Picasso
*Pintor trabajando*
Mougins, 31 de marzo de 1965
Óleo y Ripolin sobre tela
100 × 81 cm
Museu Picasso, Barcelona
Adquisición, 1968
MPB 70.810
p. 194

Pablo Picasso
*Fumador con barba*
Mougins, 27 de agosto de 1964 (II)
Aguatinta al azúcar con mordida a mano y entintado en colores *à la poupée* sobre plancha de cobre, estampada sobre papel verjurado Auvergne Richard de Bas con filigrana (prueba Sabartés)
56,5 × 40,2 cm
Museu Picasso, Barcelona
Donación Jaime Sabartés, 1966
MPB 70.367
p. 195

Pablo Picasso
*Fumador con cigarrillo verde*
Mougins, 22 de agosto de 1964 (II)
Barniz blando y entintado en colores *à la poupée* sobre plancha de cobre, estampado sobre papel vitela Auvergne Richard de Bas con filigrana (prueba Sabartés)
78,8 × 57,9 cm
Museu Picasso, Barcelona
Donación Jaime Sabartés, 1966
MPB 70.375
p. 195

Robert Doisneau
Retrato de Pablo Picasso en el taller de Fournas, Vallauris, septiembre de 1952
Fotografía a las sales de plata
17,8 × 22,8 cm
Musée national Picasso-Paris
Donación Succession Picasso, 1992
APPH542
p. 196

Robert Doisneau
Pablo Picasso presentando la página 33 intervenida del número de mayo de 1951 de la revista *Vogue*, en el dormitorio de La Galloise, Vallauris, septiembre de 1952
Fotografía a las sales de plata
24,2 × 18,3 cm
Musée national Picasso-Paris
Donación Succession Picasso, 1992
APPH554
p. 197

Robert Doisneau
Françoise Gilot y Pablo Picasso sentados a la mesa en La Galloise, Vallauris, septiembre de 1952
Fotografía a las sales de plata
24 × 18 cm
Musée national Picasso-Paris
Donación Succession Picasso, 1992
APPH545
p. 198

David Douglas Duncan
Pablo Picasso y Manuel Pallarès en La Californie, Cannes, 1960
Fotografía a las sales de plata
39,5 × 29,9 cm
Museu Picasso, Barcelona
p. 199

Joan Fontcuberta
*Pablo Picasso retratado por André Villers en Mougins, 1962*
Barcelona, 1995
Fotografía manipulada. Proyecto «El artista y la fotografía», 1995-1999
Fotografía a las sales de la plata
28 × 18 cm
Colección Joan Fontcuberta
p. 200

André Villers
Pablo Picasso con un gorro mirándose al espejo y André Villers con su cámara Rolleiflex en La Californie, Cannes, 1955
Copia de época
Fotografía a las sales de plata
30,3 × 24 cm
Musée national Picasso-Paris
Donación Succession Picasso, 1992
APPH1950
p. 204

Roberto Otero
Pablo Picasso durante una sesión fotográfica en Notre-Dame-de-Vie, Mougins, 1968-1969
Fotografía a las sales de plata
30,2 × 40,4 cm
Museu Picasso, Barcelona
p. 205

Lucien Clergue filmando a Pablo Picasso en el salón de Notre-Dame-de-Vie durante el rodaje de *Picasso, guerre, amour et paix*, Mougins, 11 de octubre de 1969
Fotografía a las sales de plata
18 × 12,1 cm
Museu Picasso, Barcelona
p. 205

Roberto Otero
Pablo Picasso y Christian Zervos durante una sesión fotográfica en Notre-Dame-de- Vie, Mougins, 15 de febrero de 1968
Fotografía a las sales de plata
40,4 × 30,3 cm
Museu Picasso, Barcelona
p. 206

David Douglas Duncan
Pablo Picasso en La Californie trabajando en una plancha de *La tauromaquia*, Cannes, 1957
Copia contemporánea digital por inyección de tinta
50 × 60 cm
Musée national Picasso-Paris
APPH828
p. 207

Cecil Beaton
Retratos de Picasso en el apartamento de la rue La Boétie, París, 1933
Fotografía a las sales de plata
25,3 × 20,3 cm
Musée national Picasso-Paris
MPPH2885
p. 208

# PICASSO

The Photographer's Gaze

## Picasso, Photographer

### Emmanuel Guigon

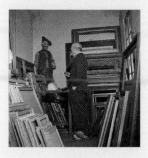

p. 13

The birth and development of photography coincided historically with the progressive abandonment of figuration in painting, and the rise of this technique and its invasion of the visual arts is often attributed to the decline of a pictorial tradition that went back at least to the Renaissance. To judge by the discoveries of art history and museography, however, the rivalry between painting and photography is perhaps more ambiguous than this chronology might suggest. It has been found, for example, that Ingres, the first painter to express public disdain for the new technical invention, made use of it with notable results.

Picasso, as his friend Man Ray had already written in the journal *Cahiers d'Art* in 1937, had an even more fruitful and complex relationship with the camera whose analysis became possible after 1992, when the artist's heirs donated part of his photographic archive to the French State. It has taken years to organise and study the vast amount of material in this legacy since Anne Baldassari, conservator of the Musée national Picasso-Paris, first started in the mid-1990s to conduct in-depth research on the black and white images making up the museum's holdings. They include not only pictures by renowned photographers who immortalised the painter (like Brassaï, René Burri, Robert Capa, Henri Cartier-Bresson, Robert Doisneau, David Douglas Duncan, Herbert List, Dora Maar, Man Ray, Arnold Newman and Edward Quinn, among others), but also a large number taken by Picasso himself, sometimes to record his pictorial motifs or document the creative process,

other times to portray himself as the indisputable sovereign of his kingdom, the studio, and to consolidate the ideal of the modern artist, and yet others to leave a record of his intimate life, his friends and acquaintances, and his human dimension. Although the purpose and authorship of some photographs remains to be clarified, the collection of nearly eighteen thousand pictures has revealed the different uses made of them by the artist from his first stay in Paris in 1901 until his death in 1973.

*The Photographer's Gaze* presents a selection of the photographic materials in the collection of the Musée national Picasso-Paris with a view to illustrating the artist's complex relationship with photographic representation. Together with this outstanding set of exhibits, we also present a compilation of the best photos in our archives, taken by Lucien Clergue, Michel Sima and David Douglas Duncan, among others, together with two lesser-known series by Nick de Morgoli and Leopoldo Pomés, on loan from private collections, which record their encounters with the artist in his studios on Rue des Grands-Augustins and La Californie.

As Man Ray said, 'The eye of Picasso sees more clearly than it is seen'.[1]

1. Man Ray, 'Picasso, photographe', *Cahiers d'Art*, 6–7, 1937 (English version by Man Ray).

---

## Picasso and Photography: Curiosity and Opportunism

### Anne de Mondenard

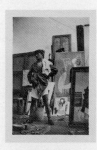

pp. 15–17

The list of painters who have created their pictures with the aid of photographs is very long, and it has continued to grow with the exploration of the archive material left behind by artists who have

seldom acknowledged this influence. Ingres, the first to do so, publicly decried an invention whose possibilities he exploited to the full for two decades.[1] Picasso also made use of photographs for his paintings, and he took them as well. However, his use of these images, whether he was their author or not, is much broader and more varied, embracing the utilitarian, the recreational and the creative. To evaluate its full measure, it was necessary to wait until access to his archives became possible with their donation to the French State by his heirs in 1992.

Preserved at the Musée national Picasso-Paris, this very copious collection contains hundreds of black and white pictures, and a good many in colour, taken by a large number of photographers. Portraits of the artist predominate, whether alone, with his family or with his friends. There are also views of his studios and photographs of his works. Certain pictures were taken by Picasso himself, notably those in the Spanish village of Horta de Sant Joan in 1909 (pp. 38–39), and have already drawn attention owing to their links with Cubism.[2] However, the painter barely mentions them, which opens up a vast field of questions on Picasso the photographer that promise little in the way of solid answers.

Lacking access to the images, the earliest witnesses and historians could give only a rough outline of Picasso's relationship with photography.[3] They picked out more or less literal copies (drawings or paintings) of photographs, or they signalled the influence of the effect of the deformation of the foreground in amateur photographs. They also referred to his experiments of 1936 inspired by Man Ray's photograms, or those carried out later with André Villers, but without being able to expand further on Picasso's photographic practices. This question, secondary in any case with respect to the vastness of his oeuvre as a whole, can only be elucidated by exploring the rich photographic archive put together by the Spanish painter.

Anne Baldassari, then a curator at the Musée Picasso, was the first to conduct in-depth research on the painter's archives, and so to inquire into his photographic practice. In the 1994 exhibition *Picasso*

*photographe, 1901–1916*, the historian presented several pictures of the artist which she referred to as 'self-portraits'. She later went on to outline his uses of the photographic still and to analyse his privileged relations with Brassaï and Dora Maar, two photographers of renown.[4] More recently, the American Gagosian Gallery has explored the painter's sources and photographic practices, his collaborations with Brassaï, Dora Maar and André Villers, and his extraordinary success as a model before the lens of the camera.[5] Picasso certainly played host to numerous photographers who were seeking to document his creative process. He allowed them into the intimate sphere of his family life, letting them participate in this way in the construction of the iconic image of the 20th century artist.

For a 2016 exhibition in Rome, *Picasso Images*, we revisited the archive entrusted by the artist's heirs to the French State, and we also drew on numerous acquisitions made by the Musée national Picasso-Paris, particularly at the time of the Dora Maar and Gilberte Brassaï successions, as well as on sources preserved by the artist's descendants.[6]

Even if many questions on the authorship or the purpose of certain images remain unanswered, we have been able to determine various concrete approaches to photography, and uses of it, by the artist. From his first stay in Paris in 1901, Picasso embraced it as a means of testifying to his nascent notoriety. Posing first as an all-conquering painter, he then took part in the production of portraits of himself and his circle that play with reflections and superimpressions. In 1908 he equipped himself with a 9 × 12 cm plate camera with which he took pictures not only of his successive studios, but also of his works and of his friends posing in front of his Cubist canvases. He also appears here and there in portraits that he exchanged with friends after both had been photographed sitting in the same settee (pp. 60–61). During the First World War, Picasso gradually relinquished this camera and seems to have preferred to ask others to photograph him posing as a vanquisher in front of the works that were astounding the art world (pp. 67, 69).

After his meeting with Olga Khokhlova in 1917, he used the camera owned by his partner, but this time to take family shots like a typical amateur of his time. Pictures taken by him or by Olga, or indeed by a third party, bear witness to their intimate life. In 1930, Picasso was still using this camera, whose negatives have an elongated format, to take pictures of the sculptures he was working on, since he had not yet started to rely on reputed photographers.

Very soon afterwards, from the 1930s until the end of his life, Picasso decided he preferred to call upon professionals of renown to document his oeuvre. He relied first on Brassaï to have his sculpture reproduced in 1933 in the journal *Minotaure* (pp. 87–89, 91–93, 97–99), and then on his companion Dora Maar to document in 1937 the painting of *Guernica* (pp. 100, 103–04, 106–07), his most celebrated work. A Surrealist artist, she initiated him at the same time into laboratory techniques, which allowed him to create works inspired by the *cliché-verre* process of Camille Corot and the photogram of Man Ray. Twenty years later, he was to urge the young André Villers to undertake similar explorations.

After the liberation of Paris, when Picasso went to live in the south of France, he assigned an altogether different function to photography. Since his work had reached the summit, what now needed to be kept alive was his own legend as man and artist. He threw the doors of his studio wide open to photographers, often reputed, who were commissioned in their dozens by the newspapers of the day to approach the 'artist of the 20th century' who was also a moral conscience, as witnessed by his commitment to peace and his sympathies for the Communist Party. As though impervious to ridicule, the artist did not hesitate to strike poses or indeed to dress up for the camera, perhaps the best way of keeping himself to himself. He managed in particular to seduce the lens, becoming the first artist to exploit the power of the image as a tool for mass communication. Toward the end of his life, only the photographers closest to him were able to photograph him. Today, Picasso, both photographer and intensely photographed, is richly drawn for us by these images.

1. See Anne de Mondenard, 'Du bon usage de la photographie', *Ingres* [exh. cat.], Paris, Musée du Louvre and Flammarion, 2006, pp. 45–53.
2. See the journal *Transition*, Paris, 1928; Gertrude Stein, *Picasso*, Paris, Librairie Floury, 1938, pp. 8–9; Edward F. Fry, *Cubism*, London, Thames & Hudson, 1966, fig. 14; Paul Hayes Tucker, 'Picasso, Photography, and the Development of Cubism', *The Art Bulletin*, vol. 64, no. 2, June 1982, pp. 288–99. 3. See James Thrall Soby, *After Picasso*, New York, Dodd, Mead & Co., 1935; Alfred H. Barr, *Picasso: Fifty Years of His Art*, New York, The Museum of Modern Art, 1946; Frank van Deren Coke, *The Painter and the Photograph*, Albuquerque, University of New Mexico Press, 1964; Aaron Scharf, *Art and Photography*, London, Allen Lane, 1968.
4. *Picasso et la photographie: 'À plus grande vitesse que les images'* [exh. cat.], Paris, Réunion des musées nationaux, 1995; *Le Miroir noir: Picasso, sources photographiques, 1900–1928* [exh. cat.], Paris, Réunion des musées nationaux, 1997; *Brassaï/Picasso: conversations avec la lumière* [exh. cat.], Paris, Réunion des musées nationaux, 2000; *Picasso/Dora Maar: il faisait tellement noir...* [exh. cat.], Paris, Flammarion, 2006.
5. John Richardson (ed.), *Picasso & the Camera* [exh. cat.], New York, Gagosian Gallery, 2014.
6. See Violette Andres and Anne de Mondenard, with Laura Couvreur, *Picasso Images. Le opere, l'artista, il personaggio* [exh. cat.], Rome, Museo dell'Ara Pacis; Milan, Electa Mondadori, 2016.

---

# Picasso's Photographic Archives: An Exceptional Testimony to His Life and Work

## Violeta Andrés

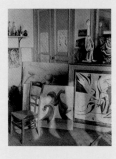

pp. 19–27

The claim that 'Picasso kept everything', voiced like an axiom by numerous observers, is substantiated by a careful examination of the legacy of his personal archives.[1] Estimated to add up to more than two hundred thousand handwritten or printed documents and nearly eighteen thousand photographs, these records are veritable landmarks and an invaluable source of study to understand the great artist's creative process, enabling us to

reconstruct the historic context of the man and his work. Laurence Madeline, in the catalogue of the exhibition *Les archives de Picasso: 'On est ce que l'on garde!'*, underlines Picasso's almost obsessive need to keep everything.[2] This is confirmed by the testimony of the photographer Brassaï upon his first return in 1932 to the studio in Rue La Boétie (pp. 18, 24).[3] Some negatives also give an idea of the state of apparent disorder of his personal papers (p. 20, right). In fact, Picasso took particular care of the correspondence he received, and on certain envelopes he had the habit of writing *ojo*, the Spanish word for 'eye', which by a stroke of graphic genius could be turned into a face, but which is also used in Spanish as a warning to 'pay attention' (p. 20, left). A photograph taken by Nick de Morgoli in 1947 similarly shows his very peculiar way of keeping his mail within easy reach (p. 134).

## Thousands of Photographs with Different Techniques and Origins

Among the hundreds of thousands of preserved documents, one of the most important sections, owing to its nature and diversity, is a vast iconographic ensemble. The majority of this corpus is made up of gelatin silver prints, but it also includes some proofs made with earlier techniques,[4] as well as a few hundred negatives on glass plates and flexible supports, and a large collection of postcards. On estimate, about a thousand of these photographs, most notably the glass plates, date from before 1920, and some can be attributed to Picasso himself. There are close links between the photographs and the writings, since all these documents formed a jumble that was cleverly ordered by Picasso, and today they retrace the same memory. Some of them accompanied letters he had received, and rare annotations written on the back of the prints allow a few of them to be reattached to their corresponding mail (pp. 21, 72).

## From Renowned to Unknown Photographers

The prestigious photographers who have immortalised Picasso include, among others, Brassaï, René Burri, Robert Capa, Henri Cartier-Bresson, Robert Doisneau, David Douglas Duncan, Herbert List, Dora Maar, Man Ray, Arnold Newman and Edward Quinn. All managed to capture different aspects of the man, the studio and the artist in a single session or in the course of a more regular and continuous relationship. Nevertheless, by far the best represented photographer in his archives is André Villers, with more than five hundred negatives resulting from a very close collaboration with Picasso that lasted nearly ten years. In addition, many prints feature stamps on the back identifying them as the work of French or foreign photography agencies, or of local studios in the south of France. Most are press photos taken at public events like bullfights or fairs, which Picasso attended regularly. There are also about a hundred anonymous negatives, probably taken by relatives, visitors or admirers of the painter, showing him at home with friends or in public places.

## An Illustrated Catalogue of Works

The most comprehensive photograph series is the one that represents Picasso's works. Indeed, there are more than four thousand prints with reproductions of drawings, engravings, paintings, sculptures and ceramics made by the artist between 1895 and the eve of his death.

Moreover, two thousand photographs retrace Picasso's artistic activity and its diffusion. They can be grouped into four main subjects: his collaboration from 1917 onwards with Serge Diaghilev's Ballets Russes; his large exhibitions from the 1920s until the last show held during his lifetime in Avignon in 1970; his monumental pieces[5] and his collaboration with Carl Nesjar, a Norwegian sculptor with whom he created some thirty works in betograve;[6] and finally the making of films like Henri-Georges Clouzot's *Le Mystère Picasso* (*The Mystery of Picasso*) from 1955, which won the special jury prize at the Cannes Film Festival.

## A Collection of Illustrations Like a Depository

About three thousand photographs or collotypes make up a store of illustrations that may have served him as sources for his creations.[7] It includes both photographic prints and postcards, detached or in albums. Picasso, the hoarder who kept everything, collected, probably compulsively, large numbers of images related to ethnography and folklore, models of female nudes, and reproductions of old paintings or works of Greek and Roman Antiquity, which he drew from as the inspiration of the moment took him.

## A Biography through Images

Hundreds of photographs form a family album relating the intimate life of Pablo Picasso the man and his entourage of family and friends. He had carefully kept some copies of old photographs showing him as a child or teenager, or depicting the members of his Spanish family, as well as series of prints presenting him surrounded by his different wives, children, relatives or occasional visitors. His intimate friends are there too, most notably the poets Jean Cocteau, Max Jacob and Guillaume Apollinaire, and the Spanish artistic community based in Paris (p. 22), not to mention his private secretary for fifty years, Jaime Sabartés (pp. 26, 27). To immerse oneself into the visual memory of a painter regarded as the genius of modern art is ultimately also to see most of the intellectual, artistic and literary world of the period parading alongside him.

The collection of photographs stored by Picasso throughout his life presents a wide panorama where the individual story of one of the most important artists of the twentieth century is seen to unfold in a rich and complex historical context, both in the artistic and cultural field and in the social and political sphere. They are clues to illustrating and understanding the mystery of creation by drawing from visual testimonies and iconographic sources. By punctuating his life and work with voluntary markers, Picasso helps us to better perceive the man behind the artist, vast as the figure of the latter may be: 'Why do you think I date everything I make? Because it's not enough to know an artist's works. One must also know when he made them, why, how, under what circumstances. No doubt there will some day be a science, called "the science of man," perhaps,

which will seek above all to get a deeper understanding of man via man-the-creator. I often think of that science, and I want the documentation I leave to posterity to be as complete as possible. That's why I date everything I make'.[8]

1. A large part of Picasso's personal archives were donated to the French State by his heirs in 1992. Today they are housed at the Musée national Picasso-Paris.  2. 'Hundreds of bits of paper, hundreds of letters. Thousands. Whether out of superstition, fascination with writing or paper, self-consciousness, autobiographical passion, or artistic process, Picasso kept thousands of documents, which today make up the Picasso archives. The origin of such a collection, of such an accumulation of tiny everyday traces, cannot be merely the anodyne fruit of a series of chances. There is doubtless something deeper, like the perpetual questioning of fleeting time, of death, and of what remains after death', translated from Laurence Madeline (ed.), *Les archives de Picasso: 'On est ce que l'on garde!'*, Paris, Éditions de la Réunion des musées nationaux, 2003, p. 11.
3. 'I was expecting an artist's studio, but it was an apartment turned pigsty. [...] Four or five rooms [...] filled with piles of paintings, cardboard boxes, parcels, and bundles, most of them containing casts of his statues, heaps of books, reams of paper, odd assortments of objects set every which way against the walls and on the floor, and covered with a thick layer of dust', in Brassaï, *Conversations with Picasso*, Chicago, University of Chicago Press, 2002, pp. 4–5.  4. A few dozen aristotypes, four ferrotypes, two daguerreotypes and a cyanotype.  5. For example, the 15-metre-high steel sculpture representing a head that was erected in Chicago in 1967.  6. Notably in Barcelona in 1960 for the façade of the College of Architects of Catalonia, but also in Oslo in 1957, in Jerusalem in 1967, and in New York in 1968.  7. See Anne Baldassari (ed.), *Le Miroir noir: Picasso, sources photographiques, 1900–1928*, Paris, Réunion des musées nationaux, 1997.  8. Brassaï, *Conversations with Picasso*, p. 133.

## The Barcelona Studios

### Malén Gual

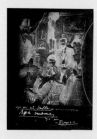

pp. 29–31

Three photographs from 1901 show Picasso in his studio at number 130, Boulevard de Clichy, in Paris. In the first, the artist is seated next to Pere Mañach

and the Tarragonese painter Antonio Torres Fuster (p. 22) in front of a portrait of Iturrino. In the second, Picasso, seated palette in hand, and his friends are looking at a large picture on an easel Picasso' (p. 28). In the artist's own words, 'in this one, I am painting a kind of Holy Family, with Madame Torres, Mañach and Fuentes admiring my works' (p. 31, top). On the floor, we see the portrait of Vollard and other works scattered around the room. The same people pose in another photograph looking directly at the photographer. Here Picasso wrote: 'Me in the studio / Good-day Apa / I Picasso'. The careful arrangement of the shot suggests an attempt to vindicate his profession as painter and artist by occupying a space of his own to work in.

Nevertheless, this was not the artist's first studio. Between 1897 and 1904, Picasso occupied five different premises in Barcelona, which meant a step forward in his career as a painter, as they gave him the independence necessary to work as he wanted, far from paternal and academic influences. Sadly, many of the buildings that housed his studios are no longer standing or have been remodelled for other uses, and no graphic images of them from the period have been preserved. In fact, there are few surviving photographs of Picasso before his arrival in Paris. We know of one studio photo of 1888 in which he appears beside his sister Lola, another of 1895–96, and a third taken in 1900 with Carles Casagemas and Ángel Fernández de Soto on the terrace in Calle de la Mercè (p. 31, bottom).

In January 1897, Picasso took possession of his studio at number 4, Calle de la Plata. There he painted *Science and Charity*, which he entered for the General Exhibition of Fine Arts in Madrid, winning a commendation. Shortly after occupying that apartment, the artist painted a watercolour of the view over Barcelona from the upper terrace of the studio looking towards his home in Calle de la Mercè, with such features as the church dome and the statue of Our Lady of Mercy, important monuments which give this Barcelona street its name. On the same terrace, he painted a small landscape showing the port and the popular fishermen's quarter

of La Barceloneta. It is significant that Picasso should have dated these two works on the front, as he generally did so only on the back. These dates are rather like a boundary marker indicating a change in his life, since the fact of having a studio of his own had now elevated him to the category of painter.

After his spells in Madrid and Horta de Sant Joan, Picasso's return to Barcelona was one more step further away from the tutelage of his family. Picasso re-encountered an old companion from La Llotja, the sculptor Josep Cardona i Furró, and they agreed to use in common a studio at number 1, Calle Escudellers Blancs, next to the Plaza Real.[1] The tiny space was shared by Picasso with Josep and Santiago Cardona. As Jaime Sabartés relates it, 'the room in Calle Escudellers that he uses as a studio is small. After you go in the door of the flat, you walk down a passage and then take a little corridor off to the left, and right next to it is the tiny studio'.[2]

At the beginning of 1900, Picasso and Carles Casagemas rented a new studio at number 17, Calle de la Riera de Sant Joan.[3] 'It's on the top floor of an old house in the historic quarter of the city. The place is a wreck but it has rather large windows.'[4] They stayed there until the end of September, when they set off together on their first trip to Paris.

During that first period in the studio, Picasso painted various views of the street and the nearby church from one of the studio windows. He also made an interesting portrait of his sister Lola where he studies backlighting and the way volumes are modified by light. To assert his identity, he shows several flattened paint tubes tossed onto the ground next to the woman's figure. From the window, Picasso meanwhile captured and recorded the rhythm of the street. He occupied the studio again throughout the year 1903, this time using it in common with Ángel Fernández de Soto, and it was there that he painted some of the important pictures of the blue period, such as *La Vie* (Life).

In 1902, he shared a studio with Ángel Fernández de Soto and Josep Rocarol at number 6, Calle Conde del Asalto. Sabartés again tells us what the space was like: 'The studio is on the flat roof of one of the first buildings on the right

coming from La Rambla, right next to the Edén Concert [...]'.[5] From there, Picasso painted the surrounding rooftops in nocturnal light.

At the beginning of 1904, Picasso moved to another studio at number 28, Calle Comerç, which had previously been occupied by Pablo Gargallo, then in Paris. Moreover, it was next door to the atelier of Isidre Nonell, who had been working there since his return from Paris in the autumn of 1900. There are some photographs of Nonell's workroom in which the artist appears with his gypsy models, but they date from later than the period when he and Picasso were neighbours.

We have to wait until 1906 for Picasso, flanked by Fernande Olivier and the writer Ramon Reventós, to be photographed in a Barcelona studio. Not his own, however, but El Guayaba, the workshop where his friend Joan Vidal i Ventosa hosted artistic gatherings (p. 31, centre).

1. The location of the studio has always been a matter of controversy, as the Cardona brothers gave their address as number 2, Escudellers Blancs, when both of them presented works at the Barcelona Exhibition of 1896. However, a letter from Picasso's father locates it definitively at number 1: 'Cardona, Escudellers Blancs, 1. Urgent dispatch of picture. See Romero, he will provide funds. José Ruiz', in Christian Zervos, *Pablo Picasso*, Paris, Cahiers d'Art, 1932–78, 33 vols., vol. 6 [supplement to vols. 1–5], 1954, no. 163, p. 21. 2. In Jaime Sabartés, *Picasso. Retratos y recuerdos*, Madrid, Afrodisio Aguado, 1953, p. 18. 3. This street was demolished in 1908 to make way for the Via Laietana, begun in 1907. 4. In J. Sabartés, *Picasso. Retratos y recuerdos*, p. 40. 5. Ibid., pp. 97–98.

---

### Picasso's Cubist Summer in Horta. An Artist's Workshop or a Photographer's Studio?

Eduard Vallès*

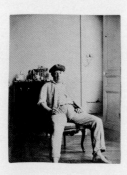

pp. 33-41

'Here they've taken us for photographers'
— Fernande Olivier, 1909[1]

In the construction of the image of the modernist artist, the studio is the last redoubt of his individuality, an intimate space that constitutes his personal microcosm. Modernity has helped to align the *artiste*'s individuality with the delimitation of his or her creative space, a sort of metonym for the creator. As the paradigm of the modernist artist, Picasso's creative spaces represent nearly every type possible, varying with each of the artist's personal phases from the bohemian rooms of the turn of the century to the bourgeois surroundings of his neoclassical period, and from the Lilliputian studios he shared in Barcelona to the mansions and châteaux of the latter part of his life.

In the early years, the appearance of his own works in photographs was largely circumstantial, since the centre of attention was the artist himself, together with all sorts of objects, fetishes and amulets that decorated his workshops. However, this changed radically during his Cubist summer of 1909 in Horta (today Horta de Sant Joan). In those days, Picasso repeatedly photographed the interior of his studio, but with the focus now primarily on his pictorial production.

In June 1909, Picasso and his French partner Fernande Olivier decided to spend the summer months in Horta, escaping, as so many artists did, from the oppressiveness of Paris. Picasso was returning to a village he knew well, since it was that of his friend Manuel Pallarès, but he was no longer an *amateur*, as he had been during his first visit, but a *professional*, an ambitious artist in the thick of the battle for the pre-eminence of modernity.[2] His name was already starting to make waves in Paris, and he had dealers who paid close attention to his production. Picasso and Fernande put up at the Hostal del Trompet on the church square, next to the town hall. His studio was a few yards away, on the second floor of a building in the same square, which he was lent by the village baker, who had his business on the ground floor (pp. 32, 34 right).[3]

Among the luggage, Picasso included not only his painting supplies but also a novel piece of equipment: a photographic camera. The pictures he took in Horta were therefore not improvised but responded to a very specific objective planned beforehand by the artist. If we observe these images, we see that many of them show the interior of his studio with piles of paintings (pp. 36, 37, 52–55). There is no room for the anecdotal or bohemian details of other times, since there is not a single picture of the interior that is not utterly dominated by artworks. This is no longer the studio of a bohemian but that of an artist on an industrial scale, a production line almost to rival Ford.

Picasso replicated this model during the Cubist period, taking it to its extreme in various photographs where he is dressed in a worker's overalls. Gone are the gaudy clothes of Barcelona and the early days in Paris, when he portrayed himself dressed in berets and top hats, cycling trousers, original cravats and coloured waistcoats. He was now so obsessed by work that he even completely forgot about the attacks of renal colic Fernande was suffering from at that point, and of which she repeatedly complained.

This *professional* used his camera not only to document or inventory his work but above all to keep his main clients, his art merchants, informed of his output. However, he also had a second objective. He photographed the real spaces represented in the works so that they could see the actual references of his painting, as if needing to reassure them that in no case was he veering into abstraction (pp. 38, 39). Though never a prolific writer, Picasso corresponded with his dealers, the Steins, and enclosed photographs of all the work he was producing, keeping them informed almost in real time of what he was doing. He did this systematically during the months he spent in Horta, writing various letters, some undated, which have survived until today. For instance, on June 24 he wrote announcing he would be sending some photographs (Picasso arrived in Horta on 5 June), and what is possibly the last one was written on 28 August, very shortly before his return to Paris at the beginning of

September. It must be borne in mind that after taking the photographs, Picasso had to develop them, which shows the speed at which he worked. His obsession was such that he sent them not only to the Steins' Paris home on Rue des Fleurus but also to Fiesole in Italy, where they were spending the summer.

In Horta, Picasso also took photographs of a different type, naturally of less importance. Fernande says in her letters that Picasso did not know how to use the camera, a surprising claim as he had been taking photos since at least 1901: 'Here they've taken us for photographers [...] all because of the camera Pablo handles so thoughtlessly and hardly knows how to use'.[4] Picasso also took photographs of the inhabitants of the village, but these were really done out of courtesy, probably to content people who had almost certainly never been photographed before (pp. 40, 41).[5]

The works photographed by Picasso in his studio belong to the culminating moment of geometric Cubism, with oils and drawings that marked a watershed not only for his career but for the evolution of Cubism itself. The photographs of Santa Barbara Mountain (p. 39, top) have their correlation in a pair of oil paintings of the same mount, a sort of paraphrase of Cézanne's Mont Sainte-Victoire.[6] The foreshortened photographs of the mountain with its vegetation show how Picasso, echoes of Cézanne apart, drew inspiration from a real model. In his art, however, it is the views of the village which predominate, with three crucial paintings among them: *The Reservoir* (The Museum of Modern Art, New York), *Brick Factory* (The Hermitage Museum, Saint Petersburg) and *Houses on the Hill* (Museum Berggruen, Berlin), all icons of geometric Cubism.[7] Picasso gave these works special protagonism in the photographs he sent to the Steins, and it is appreciable when analysing the succession of images that he photographed them in different positions while at the same time highlighting their centrality with respect to other paintings (pp. 36, 37). Two of them, *The Reservoir* and *Houses on the Hill*, were purchased by the Steins, and Gertrude was to assert that they prove Cubism was born in Horta.[8] Both works appear in the corresponding photographs

taken by Picasso in similarly framed shots taken to send to the Steins (*The Reservoir*, p. 39, centre, and *The Brick Factory*), prompting Gertrude to stress Picasso's centrality to Cubism to the detriment of other pioneers like Braque. Having regularly received the photographs from Horta – and having been the first to buy such works from him – she felt she was a decisive link in the chain of the genesis of Cubism. Her influence at that period and in later publications had a great impact on the determination of the canon.[9]

To sum up, that studio in Horta was not only an artist's workshop but also the studio of a photographer, one concerned not only with creating art but with projecting it constantly towards his client and towards Paris, the place where he was truly fighting his great battle for the primacy of modernity.

* Doctor of Art History and Curator of Modern Art at the MNAC.   1. Fernande Olivier in a letter sent to Alice Toklas on 15 June 1909, The Gertrude Stein and Alice B. Toklas Collection, Beinecke Rare Book & Manuscript Library, Yale University, New Haven, Connecticut.   2. Picasso lived in Horta for nearly eight months between June 1898 and the beginning of 1899, when he and Pallarès were studying Fine Arts. This first stay, longer than the second, was to recover from an illness that today seems almost exotic, scarlet fever. That trip to Horta put an end to Picasso's academic studies at La Llotja, where he was supposed to have enrolled for the 1898–99 academic year.   3. The baker, Tobías Membrado, belonged to one of the wealthiest families in the village, and was the brother of Sebastià Membrado, one of the friends Picasso made in Horta. Picasso did a charcoal portrait of Sebastià with a conspicuous moustache (Private Collection, see Christian Zervos, *Pablo Picasso* [catalogue raisonné], Paris, Cahiers d'art, vol. 6 [supplement to vols. 1–5], 1954, no. 1114).   4. In a letter from Fernande Olivier to Alice B. Toklas, 15 June 1909.   5. On the identification of people and places in Horta, see Salvador Carbó, *Picasso, fotògraf d'Horta: instantànies del cubisme 1909*, Horta de Sant Joan, Centre Picasso d'Horta, 2009.   6. There are two similar oils of Santa Barbara Mountain, one in a private collection and the other at the Denver Art Museum, 1966.175.   7. After the initial Cézannian experiments, the natural forms presented by the village evolve towards pure geometric structures. In them, Picasso takes the decomposition of volumes into facets and the creation of simultaneous viewpoints to their limits. Perspectives and counter-perspectives come into play, and the colours are held together on the canvas through *passage*. Besides these views, he also produced some significant still lifes and, above all, numerous Cubist portraits of Fernande, sometimes fused into the landscape.   8. 'Once more Picasso is in Spain and he returned with the landscapes of 1909 which were the beginning of classic and classified Cubism. These three landscapes express exactly what I wish to

make clear [...]' (the three works referred to are the two bought by the Steins and *The Brick Factory* at the Hermitage in Saint Petersburg). Gertrude Stein, *Picasso*, London, Batsford, 1938, p. 24.   9. See, for instance, the double-page spread in the Franco-American magazine *Transition*, where *Houses on the Hill* and one of the photographs taken by Picasso of the same place were published on facing pages at Gertrude Stein's request. *Transition*, no. 11, February 1928.

---

## In the Pre-war Parisian Studios

### Anne de Mondenard

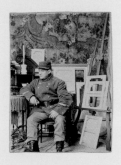

pp. 43–71

Like all the artists of his time, Picasso was not indifferent to photography, and he by no means confined the camera to the utilitarian role of recording the phases of his canvases or the playful one of affirming his status and talent as an artist with the complicity of his friends. From his first stay in Paris in 1901, he explored its possibilities, both before and behind the lens, particularly in the space of the studio. After a long conversation with Picasso, Marius de Zayas confirmed the extent of the painter's explorations into this medium before the First World War: 'The sum and total of his talk was that he confesses that he has absolutely enter[ed] into the field of photography'.[1]

Before getting hold of a camera, Picasso posed in the role of painter. We recognise him in several pictures taken in 1901, the year he painted *Yo Picasso*, the famous self-portrait in which he vindicates his position as an artist. In one of them, he is at work in his studio on Boulevard de Clichy, surrounded by three admirers of whom one is his dealer, Pere Mañach. All are looking at a canvas that is hidden from view (p. 31, top). The small-format proof, somewhat faded, is evidently not comparable to a painting, but Picasso nonetheless has written an

inscription on it in Spanish in which he declares with similar equanimity: 'In this one, I am painting a kind of Holy Family, with Madame Torres, Mañach and Fuentes admiring my works'. He was undoubtedly addressing his parents to reassure them of his early success.

Another photograph taken very shortly afterwards raises the more acute question of authorship. Wearing a top hat, Picasso appears superimposed on a wall covered with his paintings, hung side by side and sometimes on top of one another. A certain number date from 1901: the lower part of *Yo Picasso*, *The Absinthe Drinker* and the *Portrait of Gustave Coquiot* (p. 50). It is a small print, the outcome of a chemically unstable fixing solution, and the image is now badly faded. It was probably obtained by contact from a 9 × 12 cm negative. The inscription in Spanish written by Picasso on the back betrays his crazed ambition: 'The strongest walls open at my passage. Look'. Is one to deduce from this that the double exposure was not an accident, and that the negative was deliberately exposed twice, first to represent a wall covered with the artist's canvases, and then again to inscribe his ghostly silhouette on the sole remaining portion of empty wall? The hypothesis is attractive, for it would be a way of bringing together the man and the painter. If Picasso is not the author of the shot, he may be that of the *mise-en-scène*, which his annotation makes clear.

In a letter to his parents in 1904, Picasso 'mentions that he is shortly to be lent a camera, and announces he will send a portrait'.[2] He could thus be the author of an image that shows his friend Canals sitting in an armchair and stroking a cat that is curled up against him, its gaze intrigued by the goings-on (p. 51, right). Behind him are two faces. One is a photograph of his wife Benedetta on the mantlepiece, while the other is that of Picasso, reflected in the mirror. The choice of viewpoint favours the effect of overlapping planes. On the back of the print, Picasso names the three protagonists: the painter, his wife, and, as it had become his habit to specify, 'in the mirror me, PICASSO'.

The painter seems to have come into full possession of a camera in about 1908.

There are several indications of this. Written mentions – such as the phrase 'retrieve the loaded camera'[3] in a list of painting materials and colours that he judged necessary for his trip to Spain in 1909, or instructions for 'mixed developer'[4] written in Spanish – show that the painter not only took shots but also went on to develop and print the negatives himself. Picasso ultimately kept forty-four glass plates in a 9 × 12 cm format, mostly taken in his successive studios from 1908 to 1914. They show his friends posing in front of his pictures, but also several portraits of himself, canvases on their own – sometimes in surprising arrangements – and views from his stay in Horta, suggesting to us that while he was probably the principal author of these shots, some may have been taken with the complicity of a third party. One peculiarity of these glass plates is that there are often alterations around the edges. The silver layer seems to have liquefied, taking parts of the image with it (p. 55, bottom left). The plates have probably suffered water damage, perhaps during the flooding of the Montrouge studio in 1917.[5] There are also several contact prints corresponding to these negatives, as well as others made by the same process whose negatives are lost. These prints, characteristic of the amateur photography of the period, testify to a relative mastery of chemical principles.

In the Bateau-Lavoir studio, some friends posed in 1908 in front of the master's canvases. Sebastià Junyer i Vidal is seated on a stool before *Three Women*. In front of the same large-format painting, Picasso also photographed the standing figure of André Salmon and the daughter of Kees van Dongen. It was doubtless a way of associating them with the pictorial revolution that was under way with Cubism, and of offering them a chance to say: 'I was there'. Picasso took shots, too, of the pictures wherever they happened to be, or perched precariously on stools. Certain arrangements seem to be more pondered, such as the painted portrait of a man on a wicker chair, which thus becomes a picture of a seated man.

Picasso took the camera with him to Horta in Catalonia, where he stayed for the whole summer of 1909. Fernande Olivier described her companion as an

amateur who was still a beginner: 'Here they've taken us for photographers, and the whole place was delighted to be able to have their portraits taken, all because of the camera Pablo has so unjustly in his possession, since he barely knows how to use it'.[6] In Horta, Picasso used the camera above all to photograph finished paintings or works in progress. In the space he used as a studio, he covered the walls with his pictures and with tacked-up studies on paper, and also placed canvases next to one another at ground level, sometimes juxtaposing them. No easel or stool was used to set them up for photographing at eye level. He was thus obliged to rest the camera on the ground, horizontally or vertically, to take pictures of the paintings. None occupies the centre of the image. The aim seems to be to reproduce as many of them as possible, at least two at a time (p. 37). Picasso in fact took these shots to send the results to Gertrude Stein as a way of keeping one of his principal backers and patrons informed of what he was painting.[7] These representations of artworks laid on the ground, taken without much care and with parts of the works sometimes cut off by the frames, express a certain urgency. In spite of their small format, the prints remain legible and the pictures easily identifiable, a further sign of their utilitarian purpose.

At the end of 1910, now installed in his new studio on Boulevard de Clichy, Picasso continued to photograph his friends with his plate camera. Max Jacob, Frank Burty Haviland, Guillaume Apollinaire, Daniel-Henry Kahnweiler and Ramon Pichot took turns sitting in an armchair or on a large settee (pp. 56–57, 60). The slightly low viewpoint allowed the full silhouette to be registered each time. When it was his turn, Picasso sat on the settee with a cat on his lap (p. 61). We imagine this portrait to have been taken by an accomplice, and that the artists would afterwards have exchanged copies of the prints. Picasso dedicates his portrait to Haviland.[8]

Another session in the studio accredits this enthusiasm for portraits exchanged between friends, with one posing playfully for the other. In April 1911, Picasso photographed his friend Georges Braque in uniform next to a pedestal table with a mandolin resting

on it (p. 57, left). It was then Picasso's turn to wear the uniform and pose with his elbow on the table (p. 42). However, the finest portrait from this period is certainly that of Auguste Herbin, taken at the beginning of 1911, who poses with two tubes of paint in his left hand in front of several Cubist canvases resting on the floor (pp. 58–59).

In observing the 9 × 12 cm plates and their corresponding prints, we notice that the portraits of friends in the studio become rarer – indeed, disappear – after 1912, with Picasso now reserving his glass negatives for occasional photographs of his works. He also continues to pose in front of his pictures. The prints come in varied formats, including enlargements or contact prints corresponding to negative formats other than the 9 × 12 cm used until then, and therefore to other cameras. Picasso probably took these pictures with the collaboration of a third party who kept the negative and sent him a print. This seems to us to be the case of the portrait where he appears framed in the doorway at the far end of the studio on Boulevard Raspail in about 1912–13 (p. 62). A delayed shutter release would not have given him time to get into position so far from the camera.

During the First World War, in his studio on Rue Schœlcher, Picasso continued to pose in front of his works in the conquering spirit of the message of *Yo Picasso*. The formats of the prints are as varied as those of the Boulevard Raspail, and in this case too, no negatives from these sessions are preserved at the Musée national Picasso-Paris. The artist is seen posing with such assurance in front of the canvases that these pictures have been likened to self-portraits.[9] Even if Picasso is so closely implicated in the session as to actually be organising it, we do not think the shots could have been taken without outside assistance.

In a very surprising portrait, a small contact print, Picasso stands in front of the camera, his legs apart, wearing nothing but a pair of shorts held up with a scarf and some socks rolled down over his shoes[10] (p. 67). His torso is bent and his fists clenched, like a boxer about to take part in a fight. He is in his studio, in the midst of stretchers and paintings in progress – a way of announcing the

creations to come, Cubist works that he will impose whatever critics may say. The low-angle viewpoint indicates that the camera is positioned near ground level. Another picture taken from the same viewpoint and with the same camera shows the painter wearing, in addition to the shorts, a shirt and a beret with a pullover thrown over his shoulders (p. 69, left). With his face in profile and his hands on his hips, he poses with the same attitude of bravado. An examination of the two images summons up a single session in the course of which the model progressively undresses to adopt a fighting posture in front of a camera that has scarcely budged. Nor has he moved to set up a timer, if we consider the disorder of the paint pots at his feet, difficult to cross twice without knocking anything over. There is, then, clearly an operator behind the camera.

The Musée national Picasso-Paris preserves two other portraits of Picasso in the studio on Rue Schœlcher, both taken from a slightly low angle with this same small-format camera.[11] In one the artist, dressed in dark trousers and a white shirt with a tie, stands before his painting *Man Leaning on a Table*, then in progress[12] (p. 66, left). He holds a palette, an uncharacteristic painterly attribute for him. He does not look at the lens but into the distance in front of him. In a variant of this 'painter with palette', Picasso, seen frontally, looks at the viewer defiantly (p. 66, right).[13] We have here two very close moments of a single session, where the model turns his head without any movement of the camera or change in the décor.

A third series of portraits shows the painter posing confidently in front of his Cubist works, notably *Man Leaning on a Table*, in a completely revised version (p. 68). Picasso shows his sense of extravagant accoutrement. With a pipe in his hand and a beret on his head, he wears an open shirt over patched trousers, and poses with his legs apart, his gaze riveted on the lens. In a variant of this image held in a private collection, Picasso, still in his patched trousers, poses this time with his feet in front of his paint pots, bringing him closer to the camera. Let us further mention one

other portrait of Picasso, also in a private collection, which shows him in front of the same artwork, but this time in a three-piece suit.[14]

All these images, in which the artist poses proudly and boastfully in clothes that are sometimes unusual or appears almost naked in a setting that condenses his work and his genius, appear to have the same function. Picasso is vindicating his position as the champion of modern art. If he is not behind the camera, he is certainly the director of the *mise en scène*. He thus follows in the footsteps of the Countess of Castiglione, who posed during the Second Empire for Pierre-Louis Pierson, but directed every shot so that her beauty would be enhanced in all kinds of roles. Picasso also continued the tradition of the painted self-portrait in line with Nicolas Poussin, drawing his face amidst frames symbolising the works to come, or Gustave Courbet, flaunting himself in his studio as the new painter of reality. If the images of La Castiglione or of Courbet's atelier were exhibited to convey a strong message to the public, who did Picasso intend these staged portraits for? Probably simply for himself. So that he could preserve the memory of his artistic ascent.

1. Letter from Marius de Zayas to Alfred Stieglitz, 11 June 1914, quoted in John Richardson (ed.), *Picasso & the Camera* [exh. cat.], New York, Gagosian Gallery, 2014, p. 25. Alfred Stieglitz, the leading figure in modern photography in the United States, was the first to exhibit Picasso there.   2. Anne Baldassari, *Picasso photographe, 1901–1916*, Paris, Réunion des musées nationaux, 1994, p. 25.   3. Ibid., p. 25 and repr. p. 154.   4. Ibid., p. 25 and repr. p. 27.   5. Brassaï, *Conversations with Picasso*, Chicago, University of Chicago Press, 2002, pp. 6, 156. This would explain the poor condition of the plates, as well as losses that are hard to explain.   6. In a letter from Fernande Olivier to Alice B. Toklas, 15 June 1909, The Gertrude Stein and Alice B. Toklas Collection, Beinecke Rare Book & Manuscript Library, Yale University, New Haven, Connecticut, quoted in A. Baldassari, *Picasso photographe*, p. 155.   7. Five letters from Picasso to Gertrude Stein, May–August 1909. The Gertrude Stein and Alice B. Toklas Collection, Beinecke Rare Book and Manuscript Library, Yale University, New Haven, Connecticut, quoted by Paul Hayes Tucker in 'Picasso, Photography, and the Development of Cubism', in J. Richardson (ed.), *Picasso & the Camera*, p. 20.   8. Musée national Picasso-Paris, MP2007-4.   9. See A. Baldassari, *Picasso photographe*, pp. 39–79.   10. 6,6 × 4,7 cm.   11. At the Fundación Almine y Bernard Ruiz-Picasso para el Arte (FABA) there is another portrait of Picasso in the same format. See J. Richardson (ed.), *Picasso & the Camera*,

nos. 56 and 67.   12. 6,5 × 4,7 cm.   13. This photograph from the Dora Maar estate is not a contact print but perhaps an enlargement of a small-format negative made with the same camera as the other portraits (the formats are homothetic).   14. See A. Baldassari, *Picasso photographe*, pp. 73–74, or J. Richardson (ed.), *Picasso & the Camera*, nos. 56 and 67.

---

## The Studios between the Wars: La Boétie and Boisgeloup

### Anne de Mondenard

pp. 73–99

After the First World War, Picasso explored new photographic practices. He became an amateur of his time, capturing scenes of family life. His meeting with Olga Khokhlova in 1917 spurred him on in this regard. The archives of the Russian dancer contain negatives taken in 1916, which prove that Olga owned a camera before making Picasso's acquaintance.[1] She no doubt bought it so that she could take memento shots of her tour with the Ballets Russes. That piece of equipment, something which had never formed part of Picasso's personal life until then, accompanied the couple from the beginnings of their romance in 1917 until the early 1930s. However, it is not always easy to tell in every case who is lining up the shot, each of which is a testimony to their intimate life. The oldest show Olga on the roof of the Hotel Minerva in Rome. On occasions, we think we recognise Picasso's shadow in the lower left part of the frame, a shadow which is also that of the operator holding the camera at abdomen level – the painter himself? Other images successively portraying Olga, Picasso and some friends allow us to follow the couple on a trip to Barcelona in 1917. It was certainly with Olga's camera that Picasso took a self-portrait of himself in a wardrobe

mirror at his apartment in Rue La Boétie (p. 77). And ten years later, it is probably that same camera which Picasso is holding in front of him when he is photographed in Gertrude Stein's garden (p. 72).

The flexible negatives corresponding to this camera have a more elongated format (about 7 × 12 cm) than the glass negatives made in the painter's studios (9 × 12 cm). This elongated format disappears from Picasso's archives after the couple's breakup. Olga could well have retrieved her camera along with other objects that she took away with her in her large trunk.

In the studio, Picasso gradually turned to renowned photographers to capture his person and his work. Unlike Matisse, photographed by Steichen from 1909 onwards, virtually no one seems to have approached the Spanish painter in the course of the years 1910 to 1920, when the number of intimate portraits he took with his friends multiplied. Man Ray did visit Picasso's atelier in 1922, but it was to photograph several canvases at the request of Henri-Pierre Roché.[2] In commissions of this kind, Man Ray had a ritual of taking the artist's portrait when he was left with a spare plate.[3] Such was the case with Picasso, though Man Ray found nothing especially interesting about the result except for the intensity of the artist's intransigent gaze. By contrast, the Surrealist photographer took many more portraits of the artist in the 1930s.

Brassaï was the first to reveal Picasso's two spaces of creation during the inter-war period, the studio on Rue La Boétie and the outbuildings of the Château de Boisgeloup, and the still unknown works that were kept there. He was responding to a commission from the art critic Tériade, who first proposed he take on a mysterious project before depositing him at Picasso's home on 23, Rue La Boétie. Once there, Brassaï learned his mission. He was to photograph Picasso's sculpted work for the first issue of *Minotaure*, a luxurious journal devoted to the different fields of modern art, which was being prepared in strict secret with Tériade as artistic director and Albert Skira as editor. To launch the magazine, Tériade and Skira had decided to publish Picasso's sculptures, a little known part of his oeuvre, with a text by André Breton and

photographs by Brassaï. There was nothing trivial in the choice of these three names. Picasso had just been the subject of an ample retrospective at the Galerie Georges Petit with two hundred canvases covering every phase of his production. Breton was the leading light of Surrealism. Brassaï had only just published *Paris de nuit* (1932), a book much remarked on at the time and now a cult classic, which managed in a feat of technical and artistic prowess to transmit a nocturnal, poetic, enigmatic and disturbing vision of the city that one might describe as 'surrealising'. It was also the period when the photographer was starting to collect graffiti, schematic and popular designs carved haphazardly on the walls.

Brassaï discovered Picasso in his worldly period. When he first met him, he did not dare to photograph him. Like Man Ray, however, he was to remember the fascination he felt for his 'jet-black eyes', which he also described as 'black diamonds'. He did not pull out his camera because he had been unable to make any preparations. Picasso was living in a large bourgeois apartment in Rue La Boétie, was driven around in a chauffeured luxury car, and had just bought the Boisgeloup estate in Gisors, Eure. Above the beautiful Parisian apartment, where Olga took care of things, Brassaï discovered the studio with its doorless rooms, where disorder reigned under a protective layer of dust. The sculptures, however, were not there but in Boisgeloup. Picasso arranged for the photographic session to take place the following day, and advised Brassaï to bring plenty of plates.[4] So it was that a small troupe left Paris in the chauffeur-driven Hispano-Suiza bound for Boisgeloup: Brassaï, Tériade, Picasso, Olga and their son Paulo.

At Boisgeloup, the artist had outbuildings at his disposal for sculpting. There, Brassaï discovered the round, white forms of numerous plaster sculptures. He was not the first to photograph them, but he would be the first to publish them. Boris Kochno (1904–1990), the librettist of the Ballets Russes and Diaghilev's former secretary, made a reportage in Boisgeloup in 1930. Armed with a medium-format camera, this friend of the couple took snapshots

showing Picasso, Olga and their son Paulo on the property, but also views of numerous plaster sculptures whose monumental, fully-formed heads are inspired by the face of Marie-Thérèse Walter, the artist's new muse (pp. 84–85). From that session, there survive twenty-three 6 × 6 cm negatives which now form part of the museum collections in Paris. Before the intervention of Brassaï, Picasso himself photographed the sculptures with the camera he was still sharing with Olga. The Fundación Almine y Bernard Ruiz-Picasso para el Arte (FABA) keeps a set of prints and negatives of these plaster sculptures, whose formats are identical to those of the family snapshots taken by the couple since their meeting.[5] A general view of the outbuildings shows a silhouetted Picasso busy inside. Olga could have taken this shot, and Picasso might then have borrowed the camera to photograph his large plaster pieces. Cécile Godefroy has shown how Picasso photographed different phases in the execution of two plaster sculptures, *Portrait of a Woman* and *Bust of a Woman*. The artist used the vertical format to capture the upward thrust of one of the two busts, and swung the camera into the horizontal format when photographing them in new arrangements, back to back, in profile or frontally, before inserting them amidst other works in the studio (pp. 86–87).

In Boisgeloup, Brassaï was fascinated by this way of making the works engage in dialogue, and he made it the subject of numerous images. He worked all afternoon. He had to reload his twenty-four-plate frame several times. He recalled: 'I've never taken so many photos in such a short time: around a hundred sculptures'.[6] Night fell, and he found the outbuildings were not equipped with electricity. After *Paris de nuit*, it was now the turn of Boisgeloup by night, lit by an oil lamp which, 'set on the dirt floor, projected fantastic shadows around these white statues' (p. 92).[7] Picasso also showed Brassaï two wrought iron statues in the park, one of them *The Stag*. Before leaving, Brassaï took one last shot that fell outside his commission. This was a view of the Château de Boisgeloup in the light

of the headlamps of the Hispano-Suiza (p. 93). To complete his reportage, Brassaï returned to Rue La Boétie to photograph various figurines carved in wood, and also some tiny geometric constructions in iron wire (p. 97). He took advantage of that session to shoot the views of the studio that were to be published in the journal, with 'tall towers of empty cigarette boxes, which he stacked on a daily basis one on top of another, never having the heart to throw them away',[8] and 'pots of paint and paint brushes scattered on the wooden floor, tubes flattened, twisted, strangled by the convulsive movement Picasso's fingers had feverishly impressed on them' (p. 24).[9] Brassaï also photographed the canvases of Le Douanier Rousseau, the jewels of the artist's personal collection, which emerged behind piles of papers and objects. In the apartment, he took one of his most composed images, showing Picasso's reflection in a mirror over a fireplace (p. 96). Only then did he finally dare to take the portrait of the artist with the 'glowing eyes'.

The article 'Picasso dans son élément', published in the journal *Minotaure* in 1933, featured forty-five photographs by Brassaï, most of them centred on the sculptures (some of them in fact quite heavily cropped), while others evoked the atmosphere of the two studios, including a view over the Paris rooftops taken from Rue La Boétie (p. 99). The organisation of his contact plates at the Musée national d'art moderne in Paris[10] makes it hard to say if Brassaï's work at Boisgeloup and in the studio on Rue La Boétie went any further than the forty-five images published in *Minotaure*.

Brassaï faded from the scene after this publication, and his *Conversations with Picasso*, which evoke above all the period of their meeting in 1932–33, resume only in 1939. Their dealings came to a halt when Picasso met Dora Maar, a young Surrealist photographer. Brassaï knew of her strong character from having shared a darkroom with her. After Picasso's death, Brassaï was able to write unabashedly: 'After 1935, the presence of Dora Maar by his side made mine delicate. A photographer herself, she looked after his prerogatives.'[11]

**1.** Prints and flexible negatives kept at the Fundación Almine y Bernard Ruiz-Picasso para el Arte (FABA). **2.** Letter from Man Ray to Picasso, 21 May 1922, quoted by Anne Baldassari, *Picasso/Dora Maar: il faisait tellement noir…*, Paris, Flammarion and Réunion des musées nationaux, 2006, p. 296, note 92. Here, the photographer makes an appointment to shoot Picasso's work after a telephoned request from Henri-Pierre Roché. A testimony of the session survives in the form of a portfolio with reproductions of eleven paintings, including *Three Musicians* (1921, at the Philadelphia Museum of Art). See *Man Ray: Paintings, Objects, Photographs*, Sotheby's, London, 22–23 March 1995, sale 5173, lot no. 540. **3.** Man Ray: 'As usual, when I had an extra plate, I made a portrait of the artist', in *Self Portrait*, Boston, Little, Brown and Company, 1988, p. 177. **4.** Brassaï, *Conversations with Picasso*, Chicago, University of Chicago Press, 2002, p. 31. **5.** See Cécile Godefroy, 'Dans l'atelier de Boisgeloup: genèse de deux plâtres de Picasso', *Cahiers d'Art*, special issue 2015: *Picasso dans l'atelier*, pp. 40–51. **6.** Brassaï, *The Artists of My Life* (trans. Richard Miller), New York, Viking Press, 1982, p. 158. **7.** Brassaï, *Conversations with Picasso*, p. 29. **8.** Ibid., p. 32. **9.** Ibid., p. 33. **10.** The contact plates relating to Picasso are organised into two series: reportages in the different studios, and reproductions of the sculptures with no indication of where the shots were taken. I am grateful to Clément Chéroux and Julie Jones for enabling me to access them. **11.** Brassaï, *The Artists of My Life*, p. 172.

---

## The Studio on Rue des Grands-Augustins

### Anne de Mondenard

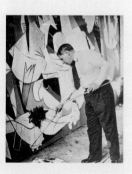

pp. 101–23

In early 1937, Dora Maar showed Picasso a vast empty attic at the top of a 17th-century mansion on Rue des Grands-Augustins, in the quarter of Saint-Germain-des-Prés. The Spanish painter's new companion had her studio nearby, in Rue de Savoie. She knew the building, which from late 1935 to early 1936 had been a rendezvous for the members of Contre-Attaque, a revolutionary group of which she was

a member, and whose president, Georges Bataille, was also her lover. Separated from his wife, Picasso set himself up in the large atelier where he was to paint *Guernica* in barely a few weeks.

Christian Zervos, the founder of *Cahiers d'Art* (1926), helped to bring the two lovers together creatively. He asked Dora Maar to document the creation of the large-format work that would become *Guernica*, commissioned by the Republican government for the Spanish Pavilion at the Exposition Internationale des Arts et des Techniques held in Paris in 1937. A professional photographer since 1931, Dora Maar was the author of original work that evolved towards Surrealism. A flamboyant and larger-than-life personality, she displayed her originality in her dress, her extravagant hats and her long varnished nails.

Initially Picasso started work on a canvas on the theme of the painter and his model. However, after the bombing of the town of Guernica by the Nazi German Luftwaffe on 26 April 1937, leaving close to one thousand casualties in the ancient Basque capital, the Spanish artist, deeply affected by this massacre of civilians, changed the subject matter of his project. On 1 May, he began studies for *Guernica*. Dora Maar recorded the different phases and metamorphoses of the masterpiece in what was without doubt the first time photography was premeditatedly admitted into the creative process of a painter. Nevertheless, the conditions for framing a shot were difficult. The natural light was insufficient, and the canvas was immense (3.5 × 7.8 m). Owing to a lack of space in the studio, the picture was placed at an angle and on an incline, so Dora was unable to position herself on its axis. Taking her role extremely seriously, she found some ingenious solutions. To correct the deformities in the perspective, she opted for a 13 × 18 cm format camera which she supported on a foot, marking her position on the floor so that she could photograph the work from the same viewpoint over several weeks. For the negatives, she used glass plates and flexible supports simultaneously. The purpose was not to double the number of reproductions. Behind those two supports, there lay a whole darkroom process that enabled her to restore as

fully as possible the contrasts and nuances of a painting that plays with the same ranges of grey as photography (pp. 106–07). Picasso himself lit his work with a bare light bulb that threw a harsh light over the massacre scene. In the course of the three weeks when she witnessed the birth of *Guernica*, from 11 May to 4 June, Dora also documented Picasso working in uncomfortable positions, crouching or perched on top of a stepladder (pp. 103, 104).

The immense horizontal picture, presented in the Spanish Pavilion untitled, was christened *Guernica* a few weeks later in *Cahiers d'Art* (1937, vol. 12, no. 4–5). Thanks to Dora Maar's photographs, readers of the journal were able to see fifty-six preparatory studies for the recently completed work, eight successive states of the canvas, a detail of the composition, and two portraits of Picasso at work. Dora Maar's prints and negatives, now preserved at the Musée national d'art moderne in Paris, in fact permit the identification of ten different states of the painting, as well as varying images for three of them (I, I bis, II bis).

The next issue of *Cahiers d'Art* (1937, vol. 12, no. 6–7) reproduced four portraits of Dora Maar signed by Picasso, which the journal described as 'rayographs' in reference to the images obtained since 1922 by Man Ray through exposure to light of a sheet of photographic paper covered with objects. The procedure, commonly called a rayogram, has existed since the beginnings of photography, when the English inventor William Henry Fox Talbot and the botanist Anna Atkins used it to record images of leaves or plants on paper. Picasso's technique was different from Man Ray's. He combined the rayogram with the glass negative, a technique that consisted in scratching a drawing onto the emulsion of a photographic plate and then making a print from that negative.[1] The rich exchanges between Picasso and Dora Maar no doubt played a part in this production. It is she who explains how Picasso proceeded: he 'spread the oil paint in a thick layer on a piece of glass and drew the lines in the paint with the blade of a penknife, a procedure that recalls engraving, and so he obtained a negative' (p. 108).[2] The artist also laid

various objects, notably lacework, on these painted and scratched glass plates. Dora Maar certainly helped with the process of exposure and the development of the contact proofs. But she is at pains to make it perfectly clear that 'it was him who had the idea. I showed him the technique, he painted the plates.'[3] For his part, Picasso confided to the photographer André Villers: 'I've done some photos with Dora Maar. I painted and drew on the photos. The hyposulphite... the developer... you can see I know all about it!'[4]

Of this collaborative work produced by a couple in a seething atmosphere, nothing survives in the Picasso archives. However, the estate of Dora Maar has brought to light four painted and scratched glass plates (24 × 30 cm, three of which are portraits of Dora and the other one of a bather), two scratched film frames (two engraved drawings of Dora), and a scratched photographic glass plate (portrait of Marie-Thérèse), together with their corresponding prints. Let us dwell for a moment on the three portraits of Dora on the glass plates. The little tuft of hair that Picasso draws at the top of his companion's forehead, like the hair curling up at the nape of the neck, evoke the portraits he drew in late 1936 and early 1937. Each painted glass plate allows different states to be obtained depending on the exposure time and the objects laid on the plate. With the frontal view of his partner, he varied the contact time, and therefore the contrasts, to produce four states (p. 109). Dora Maar's profile gave rise to seven states. Picasso decked the face and hair of his companion with lace motifs (p. 113). From the three-quarter view, he made six states. He introduced various different objects – lace, pieces of gauze, paper or gelatin – superimposed in delicate patterns. During the same period, pictures featuring Dora invaded the painter's work in the atelier on Grands-Augustins (p. 114).

The studio that saw the birth of *Guernica* also drew a number of photographers. The first was Brassaï, who was back in Paris in September 1939. *Life* magazine commissioned him to preview the exhibition *Picasso: Forty Years of His Art* scheduled to open in November 1939 at the Museum of Modern Art in New York. For the photographer,

the path lay open once more as Dora Maar no longer saw him as a competitor. She had accomplished her work as a Surrealist photographer, had documented the creation of *Guernica*, and, at her partner's instigation, had returned to her brushes. Brassaï took several photos of the artist in the window embrasure, and another 'seated next to the enormous potbelly stove'[5] (p. 121) that was to be published in *Life* magazine on 25 December 1939.[6]

Picasso and Brassaï worked together again in 1943, in the middle of the war. Picasso wished for no other photographer to take pictures of his sculptures: 'I like your photos of my sculptures. The ones taken of my new works are not so great'.[7] Brassaï began his task of reproduction at the end of September 1943. He devoted at least two or three views to each sculpture, as seen in the forty-four contact plates housed at the Musée national d'art moderne. He sometimes used magnesium powder to lighten the works, and Picasso nicknamed him 'the Terrorist'.[8] It was a long-haul task that was to take several years. After the initial publisher folded, the book, which ultimately contained two hundred photographs, was published by Les Éditions du Chêne only in 1949.

While engaged on this work of reproduction aimed at representing each work in isolation, Brassaï could not resist the pleasure of taking wide shots of the studio that allowed him to show several works in the same image (p. 115). Taking an interest in an old armchair on which there was a preparatory study for *Man with a Lamb*, he dared to move Picasso's slippers (p. 117), an act which gave rise to an interesting conversation in which the artist expressed his view of photography: 'I move the barely visible slippers slightly, and prepare to take the photo of my funny little man, when Picasso comes in. He glances at what I am doing. Picasso: "It'll be an amusing photo, but it won't be a 'document.' Do you know why? Because you moved my slippers. I never place them that way. It's your arrangement, not mine. The way an artist arranges the objects around him is as revealing as his artworks. I like your photos precisely because they are truthful. The ones you took on Rue La Boétie were like a blood sample that allows you to analyze and diagnose what I was at those moments"'.[9]

This remark confirms the role the painter had assigned to photography since 1901. Above all, it was meant to be a true document, not merely a plausible one.

After the liberation of Paris in August 1944, large numbers of visitors packed into the studio of the painter whose *Guernica* had denounced the horror of war. Picasso, as Brassaï relates it, 'relished universal glory'.[10] He received visits because he knew how much he had to gain from them: 'It was from within the shelter of my success that I could do what I liked, anything I liked',[11] he further confided to Brassaï. From then on, the greatest photographers went to record the different arrangements sought by the artist, beginning with Robert Capa (p. 142) and Henri Cartier-Bresson, two key figures of photography who were to found the Magnum agency in 1947.

1. See *Le cliché-verre: Corot, Delacroix, Millet, Rousseau, Daubigny* [exh. cat.], Musée de la Vie Romantique, Paris, Éditions Paris-Musées and Paris Audiovisuel, 1994.  2. In a letter from Dora Maar to Pierre Georgel, director of the Musée national Picasso-Paris, 15 February 1989, quoted by Anne Baldassari, 'Picasso: l'expérience des clichés-verre. Une collaboration avec Dora Maar', *Revue du Louvre*, no. 4, October 1999, p. 74.  3. In 'Dora Maar, photographe. Entretien avec Victoria Combalía', *Art Press*, Paris, no. 199, February 1995, p. 57.  4. In André Villers, *Photobiographie*, Editions des Villes de Belfort et de Dôle, 1986, n.p.  5. Brassaï, *Conversations with Picasso,* Chicago, University of Chicago Press, 2002, p. 54.  6. Ibid., p. 49.  7. Ibid., p. 59.  8. Ibid., p. 63.  9. Ibid., pp. 132–33.  10. Ibid., p. 205.  11. Ibid., p. 180.

---

## Another Viewpoint: Nick de Morgoli

**Guillaume Ingert**

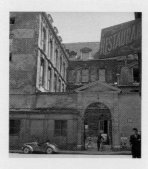

pp. 125–41

The discovery of a set of photographic negatives in a private collection has brought to light an intriguing dialogue of images initiated in 1947 by the photojournalist Nick de Morgoli (1916–2000). Featuring Pablo Picasso in his studio on Saint-Germain-des-Prés and then at the Château Grimaldi in Antibes, the reportage – still largely unknown – offers a new perspective of the painter's personal universe and calls into question his relationship with photography as an element for the construction of identity. The encounter between the two men, widely divergent in both age and fame, is otherwise shrouded in some mystery. Indeed, nothing is known of the conditions or the precise motive for this series of images, notwithstanding a publication on the subject by Elizabeth Cowling in a recent issue of *Cahiers d'Art*.[1] Neither is it known how Nick de Morgoli made contact with Pablo Picasso, nor what purpose lay behind the reportage. Nevertheless, several publications testify to its having taken place. The Swedish art critic Per-Olov Zennström, who seems to have been behind the reportage, published a dozen of the photographs in 1948 in his monograph dedicated to the painter.[2] Jaime Sabartés, Picasso's friend and secretary, used a number of the images to illustrate his *Documents iconographiques* of 1954,[3] though without taking the trouble to attribute them to Morgoli. Across the Atlantic, in an article by Charles Wertenbaker in *Life* magazine, one of the photographs from the series appeared in a place of honour.[4]

Born Nikita de Morgoli, the author of the reportage came originally from The Hague, where he grew up as a self-taught photographer. He arrived in France towards the beginning of the 1940s. In Paris he became a freelance photographer hovering in the wings of the artistic and political scene of the time. The press described him then as an 'excellent photographic reporter, well known in cinematographic circles'.[5] He took glamour and society pictures for *Paris-Match*, and in particular he immortalised Michèle Morgan at the first Cannes Film Festival in 1946. The following year, Morgoli covered the trial in Bordeaux of Magda Fontanges, the mistress of Benito Mussolini, who had spied for Nazi Germany. *Life*

magazine selected his pictures to document an article on the notorious collaborator.[6] In 1948, for reasons that are not entirely clear, the photographer departed for the United States, where he joined the American Society of Media Photographers. He worked from 1951 onwards as a reporter for the New York bureau of *Paris-Match* and became a regular contributor to the pages of *Vogue*. Now part of the international photography scene, Nick de Morgoli took part in the inaugural edition of *The Family of Man*, the mythical exhibition organised in 1955 by Edward Steichen at the Museum of Modern Art in New York. This was the only museum project he was ever involved in.

During his years of activity in Europe and the United States, many artistic personalities filed past Nick de Morgoli's lens, some of the most celebrated being Vaslav Nijinsky, Raoul Dufy, Salvador Dalí and Alexander Calder. Since his most ambitious reportage was the one on Pablo Picasso, it invites reflection on his practice as a maker of images. Begun in the spring of 1947 in the Parisian studio at 7, Rue des Grands-Augustins, the series provides material support for a better understanding of the painter's life after the end of the Second World War. Nick de Morgoli first sought to register the general atmosphere of the studio. Taking up position on the other side of the street like a paparazzi, he photographed the details of the building with precision. The photographer recorded everything, from the decrepit façade of the mansion to the old courtyard that led into Picasso's studio (p. 124). Once inside, he photographed the objects of the painter's domestic universe and the telltale signs of his everyday life. The furnishings are apparently modest, the tables are cluttered, and a bunch of envelopes held together by a metal clip hangs from the ceiling as a reminder of pending affairs (p. 134). Handwritten on the first envelope is the word 'Aragon'. Intuitively, one imagines a correspondence that evokes the publication of *Cinq sonnets de Pétrarque* (Five Sonnets by Petrarch).[7] The book, published that same year at the expense of Louis Aragon, featured an etching by Picasso on the frontispiece.

Pablo Picasso frequently allowed himself to be photographed as he went about his daily life, but always by practitioners in whom he placed considerable trust. Astonishingly, the young Nick de Morgoli managed without difficulty to establish a propitious climate for mutual exchange. The artist appears relaxed in front of the camera, and lends himself willingly, as in a society magazine, to the game of capturing 'images taken from life' and freezing 'instants of life' in the studio. Doubtless amused by the exercise, Picasso poses thoughtfully, cigarette in hand, opposite a life-size photograph of a Spanish peasant (p. 12),[8] or looking through a window at the bustling street. The painter appears several times with birds, companions throughout his life. He is shown gently holding the owl given to him by his friend Michel Sima,[9] or posing with a dove perched on his shoulder (pp. 136, 137). In order to immortalise a moment of everyday life, Morgoli photographs him lying on his bed reading the paper, but something in his facial expression tells us the scene is staged (p. 133). The photographic record also shows Picasso the art collector. He poses, not without pride, alongside an 1895 study by Pierre-Auguste Renoir on the theme of Oedipus [10] and a portrait painted in 1906–07 by Henri Matisse of his daughter Marguerite (p. 139).[11] The most surprising image remains that of Picasso pointing at *Jamais* (p. 128),[12] an anthropomorphic object created by his compatriot Óscar Domínguez in 1938. The presence of the assemblage, a gramophone whose turntable revolves beneath an outstretched hand while a pair of woman's legs disappears into the horn, recalls his encounter with Surrealism. No doubt intrigued by Domínguez's piece, one of the most remarkable of the Surrealist objects, Nick de Morgoli took a second photograph of it. This time, *Jamais* is set back beneath a console among old newspapers, so reflecting its presence as part of Pablo Picasso's everyday life (p. 129, bottom).

Conscious of the unique character of the occasion, Nick de Morgoli enriched the series with a sequence of pictures showing the artist alongside his own works. In one of them, Picasso observes as the daylight falls on *Baby with a Hair Bow* (28 April 1947).[13] In another, he looks at the floor of the studio, where *Still Life on a Table* (4 April 1947)[14] and *Bust* (17 April 1947)[15] emerge from the chiaroscuro (p. 138). There is sometimes a tangible element to suggest that the painter was once more trying to influence the photographer's work, the clearest such evidence being a wide-angle portrait where Picasso is making hand signals to the journalist. In the background, we see an older canvas, the 1926 *Artist and his Model*[16] facing his 1943 sculpture *Woman in Long Dress* (p. 131, top).[17] The bronze statue is here dressed in a worn robe and holds a palette with brushes on its arm, rather like an avatar of the painter.[18] The arrangement, no doubt Picasso's idea, is repeated in a close-up portrait of the artist and his sculpture, now photographed frontally and engaged in a subtle interplay of gazes (p. 131, bottom). Pablo Picasso was not alone in the studio, for the series is punctuated with the appearances of Daniel-Henry Kahnweiler and the publisher Albert Skira (p. 141). At the same time, Morgoli tried several times, though without real success, to capture the artist in action. This is especially evident in two pictures taken from opposite angles that show Picasso at work on what seems to be a preparatory study for a painting. The stiff posture of the Spanish master at his desk once more points to orchestration (p. 132). As the session progresses, Picasso seems to be seeking to draw the viewer's attention to his works while preserving a certain mystery around his creative process. Nick de Morgoli, quick to realise this, provides us with clues photographed at a distance, but none the less instructive for that. The pictures pinned on the wall are thus made to speak by the photographer, and so too are the tools and odd scraps strewn all over the studio floor (p. 130). Then, seeing the interview is coming to an end, Morgoli lingers over the painter's hands with the precision of a forensic photographer recording a morphological detail (p. 135). At that moment, the reporter knows, those hands are the ultimate

symbol of Picasso's creative gesture. The series was continued in Antibes a few weeks before the inauguration of the gallery dedicated to the artist at the Château Grimaldi (p. 140).[19]

Capturing a reality that is transformed and recomposed by the photographic lens, the reportage attempts to approach Pablo Picasso as closely as possible while making his creative process palpable. Under the surface, Nick de Morgoli reflects upon the complex relationship sustained by the painter with his image and with photography. Even if he is not operating the camera, Picasso certainly participates here in a sublimated vision of his life in the studio, a territory where he is enthroned in full majesty.

1. Elizabeth Cowling, 'Picasso peintre: les photographies de Nick de Morgoli', *Cahiers d'Art*, special issue 2015: *Picasso dans l'atelier*, pp. 141–46.    2. Per-Olov Zennström, *Picasso*, Stockholm, Norstedts, 1948, figs. 62–72.    3. Jaime Sabartés, *Picasso. Documents iconographiques*, Geneva, Pierre Cailler, 1954, figs. 149–51, 156.    4. Charles C. Wertenbaker, 'Close Up: Picasso', *Life*, vol. 23, no. 15, 13 October 1947, ill. p. 97.    5. In *Le Film, organe de l'industrie cinématographique française*, no. 88, 6 May 1944.    6. 'Duce's Old Flame Convicted as a Spy', *Life*, vol. 22, no. 7, 17 February 1947, pp. 34–35.    7. *Cinq sonnets de Pétrarque avec une eau-forte de Picasso et les explications du traducteur* [Louis Aragon], Paris, La Fontaine de Vaucluse, 1947. Pablo Picasso's etching, *Woman's Head*, is dated on the copper '9 janvier 45'. It is worth noting that on the same day in January, the artist made the engraving for René Char's *Le Marteau sans maître* (Hammer with No Master).    8. The photograph was taken for the Spanish pavilion at the Universal Exposition held in Paris from 25 May to 25 November 1937.    9. Christened *Ubu*, the bird was offered as a gift to Pablo Picasso by the photographer Michel Sima in 1946. It served as a model for numerous paintings, engravings and ceramic pieces.    10. Pierre-Auguste Renoir, *Mythology, Studies of Ancient Figures (project for a decoration on the theme of Oedipus)*, 1895, oil on canvas, 41 × 24 cm.    11. Henri Matisse, *Marguerite*, 1906–07, oil on canvas, 65 × 54 cm.    12. The object was exhibited in 1938 in the *Exposition internationale du surréalisme*, as shown in a photograph taken by Denise Bellon at the Galerie des Beaux-Arts in Paris.    13. *Child with a Hair Bow*, 28 April 1947, oil on panel, 130 × 97 cm.    14. *Still Life on a Table*, 4 April 1947, oil on canvas, 100 × 80 cm.    15. *Bust*, 17 April 1947, oil on canvas, 73 × 60 cm.    16. *The Artist and his Model*, 1926, oil on canvas, 172 × 256 cm.    17. *Woman in Long Dress*, 1943, bronze, 161 × 53 × 53 cm.    18. In 1946, Brassaï photographed a similarly arranged scene in the studio on Rue des Grands-Augustins. The bronze sculpture then faced *Serenade* (4 May 1942).    19. There, Pablo Picasso is photographed alone on the town ramparts, and in the rooms of the Château in the company of Paul Éluard and Jacqueline and Alain Trutat.

---

## Picasso in the South of France: The Photographers' Star, or Image at the Service of an Artist and His Work

### Violeta Andrés

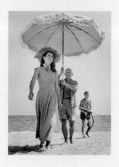

pp. 143–75

Pablo Picasso was without doubt the most photographed artist of all time and the inventor of his own image, which he fashioned like an icon, but he also knew how to use photography both as a mode of expression and a support for artistic creation. By following the path of his studios in the last twenty years of his life, bathed by the Mediterranean light to which he was so viscerally attached, it becomes evident that the decade of the 1950s was incontestably the most fruitful in terms of extant images of Picasso. His face appeared in all the current affairs magazines, including *Paris-Match*, *Vogue* and *Life*. The number of illustrations in the press increased around this decade, and the new paparazzi went out in search of their 'good client' on the beaches of the Côte d'Azur and at the local fêtes, festivals and bullfights. Picasso was everywhere, and he was easily approachable according to the testimonies of the photographers of the time (p. 142).[1] It could be said that he was the first artist to use celebrity at the service of his creative freedom, and that he was a true 'king of communication', as the art critic Philippe Dagen described him.[2] The media were invaded by countless portraits of the painter in his family environment, immortalised by great photographers who visited him in droves, among them Robert Capa, Henri Cartier-Bresson, Robert Doisneau, Arnold Newman and Edward Quinn. Picasso incarnated the painter who vindicates his own success,[3] but

also the committed artist who painted *Guernica* and joined the Communist Party in 1945.

### The Studio outside the Walls: The Château Grimaldi in Antibes

A regular visitor to the beaches of Antibes and Cannes, where he had gone to spend almost every summer since the 1920s, the painter set up his provisional studio between September and November 1946 in the Château Grimaldi, where he produced seventy paintings and drawings, principally on the theme of the Mediterranean and its mythology.[4] With the help of the sculptor Michel Sima, whom he had met in 1936,[5] he obtained a hall in the Château where he could produce large-format paintings. No longer able to sculpt owing to his poor health, Sima devoted himself to photography on Picasso's advice, and documented the work done by the latter during the two months he spent in this improvised atelier. It is the only existing reportage on these sessions and it clearly shows how the painter appropriated all the space placed at his disposal, working on several pieces at the same time in that creative frenzy so characteristic of him.[6] Appearing distinctly in the photos is the most important picture he painted in Antibes, *Joy of Living* (pp. 26, 148 bottom), whose title corresponds perfectly to Picasso's sense of shared happiness in his personal life with his new companion, a young painter of twenty-five named Françoise Gilot.

### Vallauris, a New Place to Live and New Laboratories for Creation

Michel Sima, himself a ceramist, took Picasso for the first time to the traditional Madoura pottery in Vallauris, where he was introduced to its owners, Suzanne and Georges Ramié. Picasso then decided to launch himself intensely into this ancestral art so close to his Andalusian origins, thus renewing his artistic language. Like an apprentice, he even practised turning pieces under the expert eyes of the studio's potters, but above all he used the pieces they made to fashion and deform them in his own way, thereby creating completely new, original sculptures. He decorated them

with his favourite motifs: female figures, bullfights and animals. The photos taken of him at Madoura show him concentrated, more like a craftsman determined to do a good job than the world's best-known and most successful artist (p. 145, bottom). Living since 1948 in Villa La Galloise on the heights of Vallauris, and still looking for new experiences, Picasso accepted the project proposed to him by a self-taught American photographer of Albanian origin, Gjon Mili, an electrical engineer who specialised in the decomposition of movement and worked regularly as a photographer for *Life* magazine. He suggested to Picasso that they should hold a photographic session using the light painting technique. While the artist, like a dancer, took only seconds to draw an absolutely precise and complete ephemeral work in the air with a light pen in a very dark environment, the photographer set a long enough exposure time on his camera to be able to capture the luminous form thus created (pp. 154–57).[7] At the same time, Picasso's insatiable need to create led him to acquire an old perfume warehouse, Le Fournas, in order to set up a sculpture workshop there. He used all kinds of retrieved materials, sometimes contributed by the villagers themselves, who saw him as something of an eccentric. Georges Tabaraud, then the young editor-in-chief of the journal of the Communist Party on the Côte d'Azur, *Le Patriote*, relates: 'His house was on the hills. He would leave home on foot. People could talk to him. He would stop and engage them in conversation [...]. He was liked. So much so that when they realised Picasso was using disparate objects for his sculptures, the people started coming around the studio and dropping things they had found. For instance, the backbone of *The Goat* is made with a palm branch that a boy had thrown over the wall. There was a whole pile of stuff in the courtyard, and Pablo would look through it and find things. He had become truly integrated' (p. 191).[8]

In another artistic register, Picasso took part in a film for the first time in 1949. Directed by Nicole Vedrès, *La Vie commence demain* (*Life Begins Tomorrow*) shows him modelling a ceramic piece at Madoura, walking on the beach at Antibes, and even playing charades with his great friend, the poet Jacques Prévert, in front of the studio of Le Fournas (pp. 152–53).

## Villa La Californie in Cannes: The All-in-One Studio

After a painful separation from Françoise Gilot, who left with their two children, Picasso met Jacqueline Roque at the Madoura pottery and moved to Cannes in 1955. Photographers thronged to his villa there, La Californie, where it was not uncommon to find more than one working at the same time. There were incessant requests to approach the 'master' at this sumptuous residence, a space both for living and working, and a hive of activity peopled with art dealers, collectors, visitors for the day, close friends, the artist's children in the summer and the various animals that inhabited the garden. The living areas were strewn with artworks and all sorts of heterogeneous objects. There are countless images of the painter at La Californie. It is impossible to enumerate all the photographers, known or unknown, who immortalised this place with their lenses, but the most familiar names from that period include Edward Quinn, Lucien Clergue, André Villers and David Douglas Duncan, each of whom alone took thousands of photos of the painter in his studio. Dozens of ephemeral photographic sessions succeeded one another continually. Professionals or amateurs, the photographers were impressed above all by the artist's presence and by his piercing black eyes (p. 169). Such was the case, for example, of Leopoldo Pomés, a young photographer from Barcelona.[9] Thanks to a letter of introduction from Dr Reventós, a friend of Picasso's youth, he was given the opportunity to accompany the Catalan painter Modest Cuixart during a short visit to La Californie on 2 February 1958 (pp. 163–65). He recalls what for him was an unforgettable encounter in the following terms: 'I remember Picasso standing, dressed in shorts and an electric yellow pullover, coming towards us with his hand outstretched. I will never forget his eyes. I have never seen a look so powerful, so human.'[10] If we could itemise all the photographs produced during the Cannes years, it would be possible to recreate day by day – or indeed hour by hour – the precise agenda of a Picasso with a strong and casual appearance, shirtless most of the time, who lent himself by turn to the role of model, clown or stage director, or appeared in moments of intimacy with his family, but rarely allowed himself to be photographed when fully engaged in creative work. Astonishingly, no image shows him painting his large series of *Meninas* or his works on the theme of the artist and his model and the studio, all highly representative of this period.

## Last Homes and Last Creations: Vauvenargues and Mougins

In September 1958, Picasso bought the Château de Vauvenargues at the foot of Mont Sainte-Victoire, emblem of the painter Cézanne, one of his recognised masters. To his dealer, Daniel-Henry Kahnweiler, he said: 'I've bought the Sainte-Victoire by Cézanne'. It was also a way to flee from the hustle and bustle and the continual visits at La Californie in Cannes. From this period on, there are no more photographs of the painter at work, but his creative inspiration remained intact. Many of the paintings from this period are portraits of Jacqueline, but he also produced the series *Luncheon on the Grass, after Manet*, sculptures in folded sheet metal and various linocuts.

Picasso moved to Mougins in 1961. Over practically the last ten years of his life, images of the artist become quite rare, and only those closest to him were admitted to his home. Brassaï was one of those who was still welcome, and he was the one to reveal the image of an aged but still creative Picasso (p. 173). Indeed, none of the work displayed at the last exhibition celebrated during the artist's lifetime, at the Palais des Papes in Avignon in 1970, had been seen before, indicating that Picasso still had an urge to create at the age of nearly ninety. The last photographs taken in Cibachrome by Roberto Otero, the son-in-law of another great friend and poet, Rafael Alberti, reveal

a Picasso posing proudly at the end of his life, like the young conquering painter he was at the beginning, in the midst of his last brightly coloured canvases (p. 175).

All these images, polysemous by nature, present revealing glimpses of the life of the great artist Pablo Picasso was for nearly a century. They clearly reflect the artist's complex relationship with photographic representation, which intertwines a questioning of reality with, among other things, a pondered *mise-en-scène*, a taste for simulacrum and a moment of playfulness, but also with an autobiographical testimony. Hence these words of his, which ring true at every phase of his life: 'The painter's studio should be a laboratory. There, one does not make art in the manner of a monkey, one invents'.[11]

1. Anne de Mondenard, 'Una vittima consenziente: 1944–1971', in *Picasso Images. Le opere, l'artista, il personaggio* [exh. cat.], Rome, Museo dell'Ara Pacis; Milan, Electa Mondadori, 2016.   2. Philippe Dagen, 'Picasso, roi de la com'', *Le Monde magazine*, 10 October 2014.   3. 'Well, success is an important thing! It's often been said that an artist ought to work for himself, for the "love of art", that he ought to have contempt for success. Untrue! An artist needs success. And not only to live off it, but especially to produce his body of work. [...] For myself, I wanted to prove that you can have success in spite of everyone, without compromise', in Brassaï, *Conversations with Picasso,* Chicago, University of Chicago Press, 2002, p. 180.   4. He left twenty-three paintings and forty-four drawings in storage there. They were to form the core collection of the future Musée Picasso in Antibes, inaugurated in 1966.   5. The sculptor and photographer Michał Smajewski, known as Michel Sima (1912–1987), was a Polish Jew. After his return from deportation, by then gravely ill, he convalesced at the home of the curator of the Antibes museum, Romuald Dor de la Souchère. 6. *Picasso à Antibes*, photographs by Michel Sima with commentary by Paul Éluard and introduction by Jaime Sabartés, Paris, René Drouin, 1948.   7. These pictures were exhibited in 1950 with the photographs of Robert Capa at the Museum of Modern Art in New York, and published that same year in *Life* magazine. 8. Pierre Barbancey, 'À Vallauris, la simplicité de Pablo', *L'Humanité*, 17 October 1996. 9. Leopoldo Pomés i Campello, born in 1931, was a Spanish photographer and publicist, winner of his country's National Prize for Photography in 2018.   10. In an email sent to Rafael Inglada of the Fundación Picasso–Museo Casa Natal de Málaga on 24 July 2010.   11. André Warnod, 'En peinture tout n'est que signe, nous dit Picasso', *Arts*, Paris, no. 22, 29 June 1945, quoted from Arthur J. Miller, *Einstein, Picasso: Space, Time, and the Beauty that Causes Havoc*, London, Hachette, 2008.

---

## Picasso–Villers: An Experimental Photographic Adventure

### Laura Couvreur

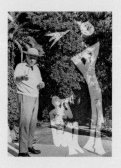

pp. 177–83

One day in 1954, Picasso said to the young photographer André Villers: 'We ought to do something together. I'll cut out some small figures and you'll take some pictures. With the sun, you'll give some substance to the shadows [...].'[1] From then on, they remained assiduous collaborators until 1961. Picasso, initiated to the art of the cut-out at an early age (p. 178) and always interested in the photographic medium – one need only recall his experiments with Dora Maar (pp. 108, 109, 113)[2] and with Gjon Mili (pp. 154–57)[3] – cut out a faun, a piper, a head, a standing man, a woman's profile, a bull and a goat, among others. In the simplest cases, these small figures were cut out from photographic paper or photograms made previously by Villers, and were then returned to the photographer, who arranged them on photosensitive paper exposed to light (p. 181). In their most complex collaboration, the photosensitive paper was subjected to varied exposures to light, and different objects were superimposed on it, such as vegetables, muslin or pasta (p. 182, bottom right). Picasso then cut out the photogram again into a new form (p. 182, top left), which Villers photographed once again in another transfer (p. 183, top right), sometimes highlighting the play of shadows caused by the natural retraction and deformation of the cut-out photographic paper (p. 183, top left).

Published in 1962 by the art dealer and publisher Heinz Berggruen, *Diurnes*[4] resulted from this very technical creative process driven by Picasso's will and Villers' photographic practice. It contains thirty photograms from among the hundreds of negatives that were made and a poetic text by Jacques Prévert.

1. André Villers, *Photobiographie*, Éditions des villes de Belfort et de Dôle, 1986, n.p. 2. Dora Maar, Surrealist photographer (1907–1997). Together they made *clichés-verre* from painted glass plates on which photosensitive paper was laid and exposed for a certain time to the light. These *clichés-verre* are preserved at the Musée national Picasso-Paris (plates MP1998-314, MP1998-316, MP1998-320 and MP1998-322). 3. Gjon Mili (1904–1984), an engineer and photographer working on the decomposition of movement, took several long-exposure shots of Picasso painting in thin air with a light pen (known as 'space drawings'). 4. Pablo Picasso, André Villers and Jacques Prévert, *Diurnes: découpages et photographies*, Paris, Éditions Berggruen, 1962.

---

## Monsieur Pablo's Goat

### Laura Couvreur

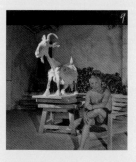

pp. 185–91

'I am the goat of rubble, scrap iron, wire, packing cases and the seaside. At Vallauris, in plaster, I saw the light of day; a little later on, I bronzed. I am not Monsieur Seguin's goat,[1] I am Monsieur Pablo's goat'.[2] As Jacques Prévert evokes it, the goat palpitates under Picasso's fingers. This picturesque animal marks times of joy for Picasso and strength in his work.

A graphite pencil first led the goat into Picasso's bestiary during his visit in 1898 to Horta de Sant Joan, the village of his friend Manuel Pallarès (p. 186, top right).[3] In 1943, it took

on a ghostly appearance when fashioned in paper (p. 186, bottom right),[4] torn by Picasso in appeasement of his creative impulse. Soon after, in Antibes, the goat, its traits simplified, celebrated the springtime of Picasso's love, illuminated by the beautiful Françoise Gilot, in *Joy of Living* (p. 26)[5] and the numerous lithographs in which centaurs and pipers engage in dance (p. 187).

Divesting objects from their everyday use, Picasso's creative eye[6] reinvented the goat by means of a wicker basket and two milk jugs symbolising maternity.[7] This composite plaster model belongs to the series of sculpture-assemblages which he then proceeded to cast in bronze.[8] Obsessed by the goat, he continued to shape it with his fingers, this time retaining only the head and stripping it down to leave only the jawbone visible (p. 186, left). With the collaboration of André Villers,[9] the goat was also immortalised on a photographic support as a cut-out profile obtained by contact (pp. 188–89), probably inspired by Esmeralda (p. 190).[10]

1. *Monsieur Seguin's Last Kid Goat* is one of the 24 stories that make up Alphonse Daudet's *Letters from My Windmill*, a literary classic familiar to all French schoolchildren.   2. Jacques Prévert in *Diurnes: découpages et photographies*, Paris, Éditions Berggruen, 1962.   3. Louis Andral in *Picasso. Chefs-d'oeuvre!* [exh. cat.], Paris, Musée national Picasso-Paris and Gallimard, 2018.
4. Torn paper from the series of paper sculptures preserved at the Musée national Picasso-Paris, MP1998-14.   5. See p. 26 in this catalogue.
6. See the paper by Camille Talpin, 'Sculpteur par le regard: quand la vue métamorphose des objets et crée l'oeuvre', proceedings of the colloquium *Picasso. Sculptures*, Centre Pompidou, Bibliothèque nationale de France, Musée national Picasso-Paris, 24–26 March 2016.
7. Picasso had two children with Françoise Gilot, Claude (1947) and Paloma (1949).   8. There are two bronze casts of the *She-Goat* dating from 1952. One is housed at the Musée national Picasso-Paris (MP340) with the original plaster model (MP339), and the other at The Museum of Modern Art in New York (611.1959).
9. From 1954 to 1961, André Villers (1930–2016) worked together with Picasso on a photographic project where the artist made cut-outs from negatives which the photographer then superimposed on photosensitive paper with various other added elements.   10. Esmeralda was the she-goat Jacqueline Roche gave Picasso at Christmas in 1956. See the photographs of Esmeralda by André Villers (p. 190) and David Douglas Duncan at La Californie, Cannes, in 1957.

## Picasso: The Sailor Shirt

### Laurence Madeline

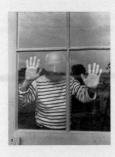

pp. 193–99

'I always wear a sailor shirt'
— Picasso to Jerome Seckler, 1945

There is nothing incidental about clothing. And certainly not for an absolute master of the image like Picasso.

On 22 March 1938, when his everyday apparel normally consisted of a double-breasted suit, a shirt and an overcoat, Picasso portrayed himself in front of his easel wearing a *marinière*.[1]

Nothing in the photographs from the previous summers heralded any particular interest in this paradoxical garment, part of the official French navy uniform since 1858, practical and popular, but also chosen by the fashionable Coco Chanel.

Nevertheless, the *Self-portrait* of March 1938 followed on from the *Le Marin* of January,[2] regarded as a portrait, albeit grotesque, of the artist.[3] And in 1943, *The Sailor*, supposedly another self-portrait,[4] again wears the striped shirt. In summoning up the figure of the sailor in the midst of the Occupation, Picasso was perhaps reactivating the memory of his last holidays in Mougins or Antibes, where he had painted sailors and fishermen alike.[5] However, his Parisian sailor has lost his tan and wasted away inside a box.

In September 1944, Picasso stood before the lens of Robert Capa in a shirt with the regulation twenty indigo stripes. This sealed his identification with the figure of the sailor. Like a mariner, he had victoriously crossed the dark ocean of war and was now sailing towards freedom.

It was with Robert Doisneau, who photographed the artist at Vallauris in 1952, that the image was made widely popular. Picasso in a *marinière* in front

of a kitchen table, behind a window, in his studio... (pp. 192, 196–99). The fancy rags of the Parisian bourgeois have been shed. The artist is one with the Mediterranean.

While he is often seen under a brilliant sun with a naked torso, or dressed in an infinite variety of jackets, shirts, pullovers and tunics, it is this image in a sailor shirt, whose impact was magnified by the front cover of *Life* magazine in December 1968, which fixed Picasso in the collective imagination.

He was thus immortalised as he wanted to appear: resilient, accessible and free.

The smokers in striped shirts, that gallery of 'gentlemen smoking cigarettes' who 'have some truth about them',[6] are so many doubles of Picasso. A little younger, a little more casual (p. 195).

1. Pablo Picasso, *Self-portrait*, 22 March 1938, Musée national Picasso-Paris, MP172.   2. *Maya in a Sailor Suit*, January 1938, Museum of Modern Art, New York, 346.1985. In spite of the English title identifying it as a portrait of the artist's daughter, according to Picasso's own testimony the picture, which was originally titled *Le Marin*, is a self-portrait – Ed.   3. In 1945, Jerome Seckler published a long interview with Picasso in which he reported the remarks he had made to the painter concerning this picture: 'I described my interpretation of his painting, *Le Marin* [...]. I said I thought it to be a self- portrait [...]. He listened intently and finally said, "Yes, it's me"'. Jerome Seckler, 'Picasso Explains', *New Masses*, vol. 54, 11, March 13, 1945.   4. *The Sailor*, 28 October 1943, former collection of Victor and Sally Ganz, forthcoming sale at Christie's.   5. *The Sailor*, 31 July 1938, Nationalgalerie, Museum Berggruen, Staatliche Museen zu Berlin; *Night Fishing at Antibes*, August 1939, Museum of Modern Art, New York, 13.1952.   6. Hélène Parmelin, *Picasso Says...* (trans. Christine Trollope), London, George, Allen and Unwin, 1969, p. 24.

## Picasso's Photographic Practice

### Laurence Madeline

pp. 201–07

'[...] apparently Picasso likes to be photographed'
— Alfred H. Barr, 1956[1]

Let us take a year in Picasso's life, say 1932,[2] and consider the different photographs that punctuate it. We find family snapshots, photographs for which the artist poses in front of his works and/or in his studio, reports published in newspapers or magazines, pictures showing artworks in isolation or assembled in groups, stills taken by amateurs whose name remains unknown, others by photographers of renown, and yet others that were certainly taken by Picasso. It is enough to make a fairly precise inventory of the uses made of photography by the artist.

### Intimate Events

In the first place, several family events presented the perfect occasion for taking photographs: Paulo's first communion, a day on the beach, a visit to Strasbourg Cathedral, a trip in the Bernese Alps… The artist lent himself willingly to the exercise of commemoration: he is seen close to his wife, his son, his friends and his family. He photographed Olga and Paulo. All these images are inscribed within a practice that had been habitual in Picasso since 1906,[3] but had intensified since his marriage and the birth of Paul, and since Olga had her Kodak (p. 72).[4] It is paralleled by the making of short films that show the small family in diverse order, each appearing in turn for the camera in Dinard, Juan-les-Pins or Boisgeloup.[5] All is banal and everyday but for one thing: this is Picasso. His sense of construction is moreover clearly noticeable, especially in the films, where each shot is framed like an artwork.

The family snapshot persisted and evolved over the following decades. Most frequently, a photographer, such as Robert Picault, André Villers, David Douglas Duncan, Edward Quinn or Lucien Clergue, would build up a family chronicle and then make it public.

On the borderline between family and public life is the reportage made precisely in 1932 by Gotthard Schuh, and published by the *Zürcher Illustrierte* and *Sie und Er*, which shows the Picasso family in Zurich. They appear as an elegant and affable group, acting as a harmonious clan to reassure Swiss and German collectors. The exercise prefigures that of Robert Capa in 1949 for the American magazine *Look*.[6] Picasso is still there, but on this occasion he is accompanied by another woman, Françoise Gilot, and another child, Claude. The new family, photographed fully relaxed on the beach, transmits a bohemian but equally soothing image to American readers frightened of Communism.

### Picasso, His Works and Photography

Schuh, who knew Picasso well, took his portrait in Zurich in the company of the painter Hans Welti.[7] It is a simple, tightly framed shot that bears witness to the artist's photogenic features and the fascination he held for his comrades. With Paul Éluard, with Jacques Prévert, with Jean Cocteau, Picasso's image was to multiply.

On a visit to Paris in the spring of 1932, the painter and collector Albert Eugene Gallatin asked if he could photograph Picasso with his Kodak. Picasso agreed. The resulting picture is classic and effective.[8] Dressed in a double-breasted suit, the artist poses in Rue La Boétie. A few artworks surround him, and bourgeois decorum predominates, as it also would in the series of photos taken by Cecil Beaton in 1933 (p. 208). Picasso knew how to present the image of a fashionable but intensely modern artist.

When posing during the session with Beaton, Picasso was dressed in a black double-breasted suit and a white shirt. He wore the same apparel when he was photographed in June 1932 with the pieces he was going to show in his retrospective at the Galeries Georges Petit.[9] It is not known who took these pictures, which were in all certainty destined for the press. The juxtaposition between the artist and his work is prodigious. However, there is no sign now of the filiation between painting and artist visible in the various photographs taken in Picasso's studios before 1917, like the one where he is seen in front of *Man Leaning on a Table*.[10] In 1916, the painter wore patched trousers that evoked the 'yokes' of his picture (p. 68), appearing in this way to fuse with his canvas. In 1932 he acted as a ringmaster, exhibiting works that had acquired their autonomy.

### Picasso's Studios

Two hundred and fifty-six pictures, 'prodigal sons'[11] from every period, were gathered in 1932 and arranged by the artist at the Galeries Georges Petit. The *mise-en-scène* choreographed by Picasso was photographed by Margaret Scolari Barr.[12] These stills bear a relationship to all those Picasso had taken of all his compositions in his studios since 1909 (p. 54), and all those which were to be taken with his acquiescence at his future abodes. Picasso assembled his pictures like a juggler, and as his career advanced, their number became more and more impressive.

These neutral images taken by Picasso, Dora Maar or some other companion reveal another fundamental role of photography, which not only documents work in progress but also captures the plastic intention of the painter at a given moment. Picasso thus acquired a constant practice of regrouping the canvases painted at the Villa Les Clochettes in L'Île-sur-la-Sorgue in 1912,[13] at Rue La Boétie in 1926,[14] at Rue des Grands-Augustins in 1939, or at Notre-Dame-de-Vie in 1965 (p. 114).[15] Each time, he created an ephemeral meta-artwork that reinvented the initial artistic proposal by accumulation, amplification and dialogue, and existed only through photography. The photos of 1932, like those of Picasso's last exhibition at the Palais des Papes in Avignon in May 1970, prove that the studio photographs are not only *memoranda* and reflections upon possible presentations but also recreated continuities, for Picasso's painting does not allow itself to be 'enclosed within a single masterpiece'.[16] Photography palliates this impossibility.

It is similarly possible to see the photographs taken by Brassaï in December 1932 at the Boisgeloup studio as another demonstration of that 'everything' sought by Picasso.[17] The pictures certainly provide precious documentation of the creative surge that animated the sculpture of 1931 to 1933, but they also reveal the studio as a womb-like space saturated with plaster sculptures, each worthy of standing alone, but equally valid when grouped wisely as they are through

the element of chance in the sculptural process. The organisation, possibly aleatory, captured by Brassaï is tantamount to an artwork in itself, and when the stable was full, Picasso suspended his production. Only the necessity of safeguarding each of the sculptures led him to dismantle his arrangement (p. 91).

### The Artist at Work

In 1932, Brassaï does not show the artist at work (p. 96). The pose did not become a *topos* of the representation of Picasso until 1937, with Dora Maar's shots of the painter in front of and 'inside' *Guernica* (pp. 100, 103, 104), and above all from the 1950s onwards, with the photos of Gjon Mili (pp. 154–57), the films of Nicole Vedrès, Robert Picault, Frédéric Rossif, Paul Haesaerts, Luciano Emmer and Georges-Henri Clouzot,[18] and the images of David Douglas Duncan, Pierre Manciet, André Villers and Edward Quinn (p. 207).[19] The idea and the gesture are minutely recorded as they burst forth in a continuous wave. Above all, creation becomes a spectacle, and Picasso is its star.

That winter of 1932, Brassaï again photographed the artist – at rest – in the studio on Rue La Boétie for *Minotaure*.[20] The clothes, formerly impeccable, are now shapeless, and the pullovers are worn. Picasso is not addressing potential collectors or museum directors, but his artistic and literary colleagues and the generally curious. He has to give them proof he is one of them. He may parade in a Hispano-Suiza, but when it comes to work, he dons the artist's rags once more. Even so, these change with each period and its corresponding photographs, from the cast-offs of a sheet-metal worker to those of a sailor or a herdsman, and all henceforth express Picasso's desire for simplicity, almost like stripping down in the face of the work to be accomplished.

### He, Picasso

Two types of photographs are still missing from our inventory of a key year in the artist's career: pictures as a support for the creative process and the self-portrait.

Photographs and postcards provided Picasso with potential sources. He could draw inspiration from images, fix a moment or a pose in a still (p. 77), or use the photograph as a witness to his interpretation of the real, as he did with those taken of Horta de Sant Joan in 1909, when Cubism was approaching full maturity (pp. 38, 39). Photography has often been perceived as a medium that Picasso privileged in his staging of himself.[21] Recent studies have re-evaluated this part of Picasso's photographic catalogue.[22] By 1920, in fact, he had enough photographers and cameramen at his disposal never to have to photograph himself again.

The 'I' became a 'he': Picasso came out of himself.

As though to confirm the uselessness of the self-portrait, we also have the photographs taken of Picasso by Man Ray in 1932.[23] No studio, no brush or pencil: just the man, facing the photographer and the viewer.[24] He is massive, monolithic, impenetrable. He exists beyond his works, parallel to his works, he is his works, he is a work of art.

Magazines like *Wisdom*, *L'Express*, *Life*, *Época* and *Look* needed only those incandescent eyes, that accessible yet hermetic face and that compact bust to proclaim Picasso in all his glory.

1. Alfred H. Barr, in his preface to the work by Roland Penrose, *Portrait of Picasso*, London, Lund Humphries, 1956, p. 9.   2. The year 1932 has been the object of a study by the current author. See Laurence Madeline (ed.), *Picasso 1932* [exh. cat.], Paris, Réunion des musées nationaux, 2017.   3. See *Double Self-portrait of Fernande Olivier and Picasso*, c. 1910, duplicate print, Paris, Musée national Picasso-Paris.   4. In a picture of 10 September 1932 showing Olga, Pablo and Paulo Picasso with Hans Welti in Zurich, Olga is seen with her camera [Archives Olga Ruiz-Picasso, Fundación Almine y Bernard Ruiz-Picasso para el Arte].   5. See particularly John Richardson (ed.), *Picasso & the Camera* [exh. cat.], New York, Gagosian Gallery, 2014, pp. 148–56.   6. Robert Capa, 'Picasso: Family Man', *Look*, 4 January 1949.   7. Gotthard Schuh, *Hans Welti and Pablo Picasso*, Zurich, Fondation Turel.   8. Paris, MNAM, Bibliothèque Kandinsky, fonds Gallatin, 3287.19.   9. Unknown photographer, *Pablo Picasso in front of* The Rest *(oil on canvas)*; *Pablo Picasso in front of* Three Musicians *(oil on canvas)*; *Pablo Picasso in front of* Paulo as Pierrot *(oil on canvas)*; *Picasso in front of the sculpture* Woman in the Garden, 1932, Musée national Picasso-Paris, APPH6634 and APPH6633; APPH6543 and APPH6544; APPH6542; APPH6652.   10. *Man Leaning on a Table*, Paris, 1915–16, Turin, Pinacoteca Giovanni

e Marella Agnelli.   11. In *L'Intransigeant* of 15 June 1932, Picasso stated that the pictures he displayed at the Galeries Georges Petit were 'prodigal sons'. See L. Madeline, *Picasso 1932*, p. 102.   12. Archives of the Museum of Modern Art, New York, Alfred H. Barr papers.   13. Pablo Picasso, *Presentation of canvases in front of the Villa Les Clochettes in Sorgues*, 1912, Musée national Picasso-Paris, FPPH151.   14. See Christian Geelhaar, *Picasso: Wegbereiter und Förderer seines Aufstiegs 1899–1939*, Zurich, Palladion and ABC Verlag, 1993.   15. André Gomez, *Pablo Picasso posing with his canvases* Seated Nude, Head in Profile, Woman's Head *and* Bust of Young Boy *in the studio at Notre-Dame-de-Vie, Mougins, in April 1965*, Musée national Picasso-Paris, MPPH1149.   16. Roland Penrose, *Picasso*, Paris, Flammarion, 1996, p. 558.   17. André Breton and Brassaï, 'Picasso dans son élément', *Minotaure*, no. 1, June 1933, pp. 8–31.   18. See Marie-Laure Bernadac and Gisèle Breteau-Skira, *Picasso à l'écran* [exh. cat.], Paris, Réunion des musées nationaux, 1992, and Laurence Madeline, 'Septembre 1950: Picasso réalisateur', in *Picasso/Fellini*, Paris, Réunion des musées nationaux [forthcoming].   19. See David Douglas Duncan, *Picasso at Work*, Paris, Thames & Hudson, 1996, and *Picasso at Work: In the Lens of David Douglas Duncan*, Paris, Gallimard, 2012.   20. Brassaï, *Picasso in front of Le Douanier Rousseau's portrait of Yadwigha*, Paris, Musée national Picasso-Paris, MP1986-10.   21. Anne Baldassari, *Picasso photographe, 1901–1916*, Paris, Réunion des musées nationaux, 1994.   22. Violette Andres and Anne de Mondenard, with Laura Couvreur, *Picasso Images. Le opere, l'artista, il personaggio* [exh. cat.], Rome, Museo dell'Ara Pacis; Milan, Electa Mondadori, 2016; Anne de Mondenard, 'La photographie au service de Picasso (1/2): les ateliers d'avant-guerre', *L'atelier d'artiste: espaces, pratiques et représentations dans l'aire hispanique*, international colloquium, Paris, 2017 [proceedings forthcoming from PUB].   23. Man Ray, *Picasso*, Paris, MNAM, AM 1982-174; AM 1994-393 (603); AM 1994-393 (5747); AM 1994-393 (5748); AM 1994-393 (5749); AM 1994-393 (5750); AM 1994-393 (5751); AM 1994-393 (5752); AM 1994-393 (5753); AM 1994-393 (5754); AM 1994-393 (5758); AM 1994-393 (5759); AM 1994-393 (5761); AM 1994-394 (696).   24. One of the portraits was published to illustrate the article by Christian Zervos, 'Picasso étudié par le Dr Jung', *Cahiers d'Art*, 8–10, 1932, pp. 352–54.

## List of Works

This list includes the works and documents which have formed part of the exhibition *Picasso, The Photographer's Gaze,* as well as the illustrations accompanying the texts which have not been put on display [*].

David Douglas Duncan
Pablo Picasso in Cannes, 1957
Modern digital inkjet copy
50 × 60 cm
Museu Picasso, Barcelona
pp. 2-3

Nick de Morgoli
Pablo Picasso in front of *Le Catalan* in the Rue des Grands Augustins studio, Paris, 1947
Gelatin silver negative on celluloid film
5.7 × 5.5 cm
Bibliothèque Emmanuel Boussard, Paris
p. 12

* Pablo Picasso in front of the painting *Man Sitting with Glass,* in progress, at the studio on 5 bis, Rue Schœlcher, Paris, 1915–16
Vintage print
Gelatin silver print
6.6 × 4.5 cm
Archives Olga Ruiz-Picasso, Fundación Almine y Bernard Ruiz-Picasso para el Arte, Madrid
p. 14

* Pablo Picasso
Portrait of André Salmon in front of *Three Women* in the studio at the Bateau-Lavoir, Paris, spring–summer 1908
Gelatin silver print
11.1 × 8.1 cm
Musée national Picasso-Paris
Donation Succession Picasso, 1992
APPH2831
p. 17

Brassaï (Gyula Halász)
Corner of the studio on Rue La Boétie, Paris, early 1933
Later copy, c. 1970
Gelatin silver print
30.2 × 23.2 cm
Musée national Picasso-Paris
Acquisition, 1986
MP 1986-12
p. 18

* Envelope containing photographs sent from Belgium by Jean Maillard to Pablo Picasso in Cannes, n. d.
Musée national Picasso-Paris
Donation Succession Picasso, 1992
p. 20, left

* Laurence Marceillac
The Picasso archives before classification, Paris, 1982
Musée national Picasso-Paris
p. 20, right

* Letter from Gertrude Stein to Pablo Picasso, 18 September 1931
Musée national Picasso-Paris
Donation Succession Picasso, 1992
p. 21

Pablo Picasso, Pere Mañach and Antonio Torres Fuster in the studio at 130 ter, Boulevard de Clichy, Paris, 1901
Gelatin silver print
11.3 × 8.8 cm
Museu Picasso, Barcelona
p. 22

Brassaï (Gyula Halász)
Paint pots and tubes on the floor of the studio on Rue La Boétie, Paris, December 1932
Later copy, c. 1950
Gelatin silver print
18 × 23.5 cm
Musée national Picasso-Paris
Acquisition, 1986
MP 1986-14
p. 24

* Nick de Morgoli
Pablo Picasso in the Rue des Grands-Augustins studio, Paris, 1947
Gelatin silver negative on celluloid film
5.7 × 5.5 cm
Bibliothèque Emmanuel Boussard, Paris
p. 25

Michel Sima
Pablo Picasso and Jaime Sabartés observing *The Joy of Living* in the Château Grimaldi, Antibes, 1946
Gelatin silver print
29.8 × 39.9 cm
Museu Picasso, Barcelona
p. 26

Michel Sima
Pablo Picasso and Jaime Sabartés in Picasso's studio at the Château Grimaldi, Antibes, c. 1947
Gelatin silver print
29.8 × 39.9 cm
Museu Picasso, Barcelona
p. 27

* Antonio Torres Fuster
Pablo Picasso with Pere Mañach, Enric de Fuentes and Madame Torres Fuster in the studio at 130 ter, Boulevard de Clichy, Paris, 1901
Monochrome negative on glass support
24 × 18 cm
Musée national Picasso-Paris
APPH17551
p. 28

* Antonio Torres Fuster
Pablo Picasso with Pere Mañach, Enric de Fuentes and Madame Torres Fuster in the studio at 130 ter, Boulevard de Clichy, Paris, 1901
Gelatin silver print
12 × 8.9 cm
Musée national Picasso-Paris
Donation Succession Picasso, 1992
APPH2835
p. 31, top

Joan Vidal i Ventosa
Pablo Picasso with Fernande Olivier and Ramon Reventós at El Guayaba, Joan Vidal i Ventosa's studio in Barcelona, May 1906
Gelatin silver print
15.4 × 20.9 cm
Musée national Picasso-Paris
Acquired 1998, former Dora Maar Collection
MP 1998-89
p. 31, centre

* Pablo Picasso, Ángel Fernández de Soto and Carles Casagemas on the roof terrace of the building where the Picasso family lived on Carrer de la Mercè, Barcelona, c. 1900
Gelatin silver print
18.2 × 24 cm
Archives Eduard Vallès
p. 31, bottom

Pablo Picasso seated in a room in the Hostal del Trompet, Horta de Sant Joan, 1909
Period copy
Aristotype
11.1 × 8.6 cm
Musée national Picasso-Paris
Donation Succession Picasso, 1992
APPH2803
p. 32

Pablo Picasso
*Horta de Sant Joan and the Montsagre Mountain Range*
Horta de Sant Joan, June 1898–January 1899
Oil on wood
10 × 15.5 cm
Museu Picasso, Barcelona
Gift of Pablo Picasso, 1970
MPB 110.173
p. 34, left

* Manuel Pallarès
*Market on the Church Square at Horta*
c. 1899
Oil on canvas
107 × 128 cm
Private Collection, Barcelona
p. 34, right

* Postcard from Leo Stein to Pablo Picasso, Paris, 25 February 1909, on the back of which Picasso has noted down the material he is taking to Horta, including mention of a camera
Musée national Picasso-Paris
Archives Picasso, Paris
p. 35

Pablo Picasso
*Still Life with Bottle of Anís del Mono, Brick Factory, Houses on the Hill* and *The Reservoir,* and preparatory drawings for *Standing Nude with Raised Arms* hung on the wall in the studio at Horta de Sant Joan, 1909
Period copy
Aristotype
12 × 9 cm
Musée national Picasso-Paris
Acquired 1998, former Dora Maar Collection
MP 1998-116
p. 36

Pablo Picasso
View of the studio at Horta de Sant Joan with the paintings *The Brick Factory* and *The Reservoir,* 1909
Period copy
Aristotype
8.9 × 11.9 cm
Musée national Picasso-Paris
Acquired 1998, former Dora Maar Collection
MP 1998-112
p. 37

Pablo Picasso
*The Reservoir, Horta de Ebro*
Horta de Sant Joan, 1909
Ink on unused paper envelope
11.2 × 14.4 cm
Musée national Picasso-Paris
Dation Pablo Picasso, 1979
MP 635
p. 38, top

Pablo Picasso
View of the reservoir, Horta de Sant Joan, 1909
Later copy, c. 1940
Gelatin silver print
24 × 29.9 cm
Musée national Picasso-Paris
Donation Succession Picasso, 1992
APPH2830
p. 38, bottom

Pablo Picasso
View of Santa Barbara Mountain and the village of Horta de Sant Joan, 1909
Later copy, c. 1940
Gelatin silver print
24 × 29.9 cm
Musée national Picasso-Paris
Donation Succession Picasso, 1992
APPH2812
p. 39

Pablo Picasso
General view of Horta de Sant Joan, summer 1909
Later copy, c. 1940
Gelatin silver print
24 × 30 cm
Musée national Picasso-Paris
Donation Succession Picasso, 1992
APPH2804
p. 39

Pablo Picasso
View of the reservoir of Horta de Sant Joan, 1909
Later copy, c. 1940
Gelatin silver print
24 × 29.9 cm
Musée national Picasso-Paris
Donation Succession Picasso, 1992
APPH2830
p. 39

Pablo Picasso
Portrait of Joaquín-Antonio Vives Terrats with a guitar in the courtyard of a house, Horta de Sant Joan, 1909
Period copy
Aristotype
11.1 × 8.2 cm
Musée national Picasso-Paris
Donation Succession Picasso, 1992
APPH2849
p. 40, top left

Pablo Picasso
Fernande Olivier with one of Manuel Pallarès' nieces, Horta de Sant Joan, 1909
Copy of an old photograph
12.4 × 9.6 cm
Musée national Picasso-Paris
FPPH20
p. 40, top right

Pablo Picasso
The Civil Guard of Horta with two children, Horta de Sant Joan, 1909
Period copy
Aristotype
8.1 × 10.7 cm
Musée national Picasso-Paris
Donation Succession Picasso, 1992
APPH2845
p. 40, bottom

Pablo Picasso standing in the countryside near Horta, Horta de Sant Joan, 1909
Period copy
Aristotype
11.1 × 8.5 cm
Musée national Picasso-Paris
Donation Succession Picasso, 1992
APPH15247
p. 41, centre left

Pablo Picasso
Two men and a mule,
Horta de Sant Joan, 1909
Period copy
Aristotype
11.1 × 8.7 cm
Musée national Picasso-Paris
Donation Succession Picasso, 1992
APPH2842
p. 41, top right

Pablo Picasso
Portrait of a family,
Horta de Sant Joan, 1909
Period copy
Aristotype
8.1 × 10.9 cm
Musée national Picasso-Paris
Donation Succession Picasso, 1992
APPH2837
p. 41, bottom right

Georges Braque
Portrait of Pablo Picasso wearing
Georges Braque's military uniform
in the studio at 11, Boulevard de Clichy,
Paris, April 1911
Period copy
Gelatin silver print
11.1 × 8.3 cm
Musée national Picasso-Paris
Acquired 1998, former Dora Maar
Collection
MP 1998-119
p. 42

Pablo Picasso (attributed to)
View of the Sacré-Coeur from
Picasso's studio at 11, Boulevard
de Clichy, Paris, c. 1909–12
Flexible nitrocellulose negative
6.8 × 11 cm
Musée national Picasso-Paris
Donation Succession Picasso, 1992
APPH17570
p. 44

Waka Sran figure
Ivory Coast, first quarter of the
20th century
Carved wood, glass paste
45 × 10.5 × 12 cm
Col·lecció Folch. Museu Etnològic
i de Cultures del Món. Ajuntament
de Barcelona
MEB CF 126
p. 45

Portrait of Pablo Picasso in the Place
Ravignan, Montmartre, Paris, 1904
Gelatin silver print
12 × 8.9 cm
Musée national Picasso-Paris
Donation Succession Picasso, 1992
APPH15301
p. 47

Enric Casanovas
Pablo Picasso's Studio in
the Bateau-Lavoir
c. 1904
Watercolour
21 × 29 cm
Col·lecció Casanovas
p. 48, top

Lee Miller
Picasso's studio in the Bateau-Lavoir
at 13, Rue Ravignan, Montmartre,
with handwritten annotations
by Picasso, Paris, 1956
Gelatin silver print
11.2 × 16.1 cm
Musée national Picasso-Paris
FFPH225
p. 48, bottom

Pablo Picasso (attributed to)
View from the Bateau-Lavoir studio,
Paris, c. 1904–09
Period copy
Aristotype
10.5 × 6.9 cm
Musée national Picasso-Paris
Donation Succession Picasso, 1992
APPH13812
p. 49

Portrait in the studio with several
canvases hanging on the wall, among
them Portrait of Gustave Coquiot; Café
Scene; Yo, Picasso; Group of Catalans
in Montmartre and The Absinthe
Drinker, Paris, 1901–02
Print on Aristotype paper
12 × 8.9 cm
Musée national Picasso-Paris
APPH2800
p. 50

Santiago Rusiñol
Female Figure
Paris, 1894
Oil on canvas
100 × 81 cm
Museu Nacional d'Art de Catalunya,
Barcelona
p. 51, left

Pablo Picasso
Portrait of Ricard Canals and the
reflection in the mirror of Pablo Picasso
in Canals' studio at the Bateau-Lavoir,
Paris, 1904
Gelatin silver print
16.3 × 11.6 cm
Musée national Picasso-Paris
Donation Succession Picasso, 1992
APPH2802
p. 51, right

Pablo Picasso
Still Life with Bottle of Anís del Mono,
Brick Factory, Houses on the Hill and
The Reservoir, and preparatory
drawings for Standing Nude with Raised
Arms in the studio at Horta
de Sant Joan, 1909
Emulsion on glass plate
12 × 9 cm
Musée national Picasso-Paris
Donation Succession Picasso, 1992
APPH17416
p. 52

Pablo Picasso
View of the studio at Horta de
Sant Joan with The Brick Factory
and The Reservoir, 1909
Emulsion on glass plate
9 × 12 cm
Musée national Picasso-Paris
Donation Succession Picasso, 1992
APPH17398
p. 53

Pablo Picasso
Seated Woman with other works
and sketches in the studio
Horta de Sant Joan, 1909
Period copy
Aristotype
12 × 9 cm
Musée national Picasso-Paris
Acquired 1998, former Dora Maar
Collection
MP 1998-111
p. 54, top left

Pablo Picasso
Seated Woman with other works
and sketches in the studio
Horta de Sant Joan, 1909
Emulsion on glass plate
12 × 9 cm
Musée national Picasso-Paris
Donation Succession Picasso, 1992
APPH17412
p. 54, top right

Pablo Picasso
Bust of a Woman and Carafe, Jug
and Fruit Bowl with sketches
for Fernande's Head in the studio
Horta de Sant Joan, 1909
Period copy
Aristotype
12 × 9 cm
Musée national Picasso-Paris
Acquired 1998, former Dora Maar
Collection
MP 1998-115
p. 54, bottom left

Pablo Picasso
Bust of a Woman and Carafe, Jug
and Fruit Bowl with sketches
for Fernande's Head in the studio
Horta de Sant Joan, 1909
Emulsion on glass plate
12 × 9 cm
Musée national Picasso-Paris
Donation Succession Picasso, 1992
APPH17394
p. 54, bottom right

Pablo Picasso
View of the studio with Head
of a Woman and other canvases
Horta de Sant Joan, 1909
Emulsion on glass plate
9 × 12 cm
Musée national Picasso-Paris
Donation Succession Picasso, 1992
APPH17407
p. 55, top left

Pablo Picasso
View of the studio with Head
of a Woman and other canvases
Horta de Sant Joan, 1909
Period copy
Aristotype
8.8 × 10.9 cm
Musée national Picasso-Paris
Acquired 1998, former Dora Maar
Collection
MP 1998-114
p. 55, top right

Pablo Picasso
View of the studio with Nude in an
Armchair and Woman with Pears
Horta de Sant Joan, 1909
Emulsion on glass plate
9 × 12 cm
Musée national Picasso-Paris
Donation Succession Picasso, 1992
APPH17409
p. 55, bottom left

Pablo Picasso
View of the studio with Nude in an
Armchair and Woman with Pears
Period copy
Aristotype
7.9 × 11 cm
Musée national Picasso-Paris
Acquired 1998, former Dora Maar
Collection
MP 1998-110
p. 55, bottom right

Pablo Picasso in the countryside
near Horta de Sant Joan, 1909
Emulsion on glass plate
12 × 9 cm
Musée national Picasso-Paris
Donation Succession Picasso, 1992
APPH17392
p. 56, left

Pablo Picasso
Portrait of Daniel-Henry Kahnweiler
in the studio at 11, Boulevard de Clichy,
Paris, autumn 1910
Emulsion on glass plate
12 × 9 cm
Musée national Picasso-Paris
Donation Succession Picasso, 1992
APPH17382
p. 56, right

Pablo Picasso
Portrait of Georges Braque in
military uniform in the studio at
11, Boulevard de Clichy, Paris, 1911
Emulsion on glass plate
12 × 9 cm
Musée national Picasso-Paris
Donation Succession Picasso, 1992
APPH17377
p. 57, left

Pablo Picasso
Portrait of Frank Burty Haviland in
the studio at 11, Boulevard de Clichy,
Paris, autumn–winter 1910
Emulsion on glass plate
12 × 9 cm
Musée national Picasso-Paris
Donation Succession Picasso, 1992
APPH17383
p. 57, right

Pablo Picasso (attributed to)
Plate of the portrait of Auguste Herbin
amidst canvases by Pablo Picasso in
the studio at 11, Boulevard de Clichy,
Paris, 1911
Emulsion on glass plate
12 × 9 cm
Musée national Picasso-Paris
Donation Succession Picasso, 1992
APPH17381
p. 58

Pablo Picasso (attributed to)
Photograph of the portrait of
Auguste Herbin amidst canvases
by Pablo Picasso in the studio
at 11, Boulevard de Clichy, Paris, 1911
Period copy
Aristotype
11 × 8.6 cm
Musée national Picasso-Paris
Donation Succession Picasso, 1992
APPH2815
p. 59

Pablo Picasso (attributed to)
Portrait of Ramon Pichot in the
studio at 11, Boulevard de Clichy,
Paris, 1910
Gelatin silver print
30 × 24 cm
Musée national Picasso-Paris
Donation Succession Picasso, 1992
APPH2836
p. 60

Pablo Picasso seated on a couch
in the studio at 11, Boulevard de Clichy,
Paris, December 1910
Period copy
Aristotype
14.9 × 11.8 cm
Musée national Picasso-Paris
Donation Succession Picasso, 1992
APPH2834
p. 61

Pablo Picasso framed in the doorway at the far end of a room in the studio on Boulevard Raspail, Paris, 1913
Period copy
Aristotype
11.1 × 8.8 cm
Musée national Picasso-Paris
Donation Succession Picasso, 1992
APPH2825
p. 62

Pablo Picasso in front of the painting *Construction with Guitar Player* in the studio on Boulevard Raspail, Paris, summer 1913
Gelatin silver print
18 × 13 cm
Musée national Picasso-Paris
Donation Succession Picasso, 1992
APPH2857
P. 63

Pablo Picasso
*Project for a Construction: Guitar on an Oval Table*
1913
Ink, graphite pencil and coloured crayon on paper
26.9 × 17.9 cm
Musée national Picasso-Paris
Dation Pablo Picasso, 1979
MP 724
p. 64, left

* Pablo Picasso
*Study for* Guitar and Bottle of Bass
1913
Drawing with stumping and graphite on laid paper
17.4 × 10.8 cm
Musée national Picasso-Paris
Dation Pablo Picasso, 1979
MP723
p. 64, right

Galerie Kahnweiler
Photograph of *Construction with Violin*, assemblage of cardboard, string and wallpaper with geometric floral motif, Paris, autumn 1913
Period copy
Gelatin silver print
16.1 × 11.1 cm
Musée national Picasso-Paris
Donation Succession Picasso, 1992
APPH2833
p. 65, left

Galerie Kahnweiler (attributed to)
Photograph of *Papier collé,* assemblage of pieces of cardboard or cloth, black and white paper or newsprint, and a grooved wooden stick, 1913
Period copy
Gelatin silver print
17.2 × 12.1 cm
Musée national Picasso-Paris
Donation Succession Picasso, 1992
APPH2828
p. 65, right

Pablo Picasso in front of the first state of *Man Leaning on a Table*, painted in 1915 at the studio on Rue Schœlcher, Paris, 1915–16
Gelatin silver print
6.5 × 4.5 cm
Musée national Picasso-Paris
Donation Succession Picasso, 1992
APPH2859
p. 66, left

* Dora Maar
Reproduction of an anonymous photograph: Pablo Picasso with brush and palette in front of the first state of *Man Leaning on a Table*, painted in 1915 at the studio on Rue Schœlcher, Paris, c. 1937–40
Gelatin silver print
11.8 × 9.1 cm
Musée national Picasso-Paris
MP 1998-136
p. 66, right

Pablo Picasso in front of the painting *Man Sitting with Glass*, in progress, at the studio on Rue Schœlcher, Paris, 1915–16
Gelatin silver print
6.6 × 4.7 cm
Musée national Picasso-Paris
Acquired 1998, former Dora Maar Collection
MP 1998-134
p. 67

Pablo Picasso in front of the final state of *Man Leaning on a Table*, modified in 1916 in the studio on Rue Schœlcher, Paris, 1916
Gelatin silver print
18 × 11.8 cm
Musée national Picasso-Paris
Acquired 1998, former Dora Maar Collection
MP 1998-135
p. 68

Pablo Picasso in a chaise-longue with the painting *Man with a Pipe* in the studio on Rue Schœlcher, c. 1915–16
Gelatin silver print
18 × 13 cm
Musée national Picasso-Paris
Donation Succession Picasso, 1992
APPH2826
p. 69

Émile Delétang
Portrait of Olga Khokhlova with a fan seated in an armchair at the Montrouge studio, spring 1918
Period copy
Gelatin silver print
24 × 18 cm
Musée national Picasso-Paris
Donation Succession Picasso, 1992
APPH2771
p. 70

Pablo Picasso
*Olga in an Armchair*
Late 1919
Ink on paper
26.7 × 19.8 cm
Musée national Picasso-Paris
Dation Pablo Picasso, 1979
MP 854
p. 71

Pablo Picasso manipulating a camera in the garden of Gertrude Stein and Alice Toklas, Bilignin, summer 1931
Period copy
Gelatin silver print
7 × 5 cm
Musée national Picasso-Paris
Donation Succession Picasso, 1992
APPH2824
p. 72

Double portrait of Pablo Picasso and Paulo Ruiz-Picasso in the studio at 23 bis, Rue La Boétie, Paris, c. 1925
Emulsion on glass plate
17.8 × 23.7 cm
Musée national Picasso-Paris
Donation Succession Picasso, 1992
APPH17557
p. 76, top

Pablo Picasso
*Bust and Palette*
25 February 1925
Oil on canvas
54 × 65.5 cm
Museo Nacional Centro de Arte Reina Sofía, Madrid
AS06524
p. 76, bottom

Pablo Picasso
Self-portrait in a wardrobe mirror, Rue La Boétie, Paris, 1921
Period copy
Gelatin silver print
11.3 × 7.3 cm
Musée national Picasso-Paris
Donation Succession Picasso, 1992
APPH2797
p. 77

Pablo Picasso
*Nude in the Studio*
Paris, late 1936–early 1937
Aqua fortis, scraper and burin on industrial copper plate, third state. Proof on paper
50.6 × 32.9 cm
Musée national Picasso-Paris
Dation Pablo Picasso, 1979
MP2774
p. 78

Pablo Picasso
*Nude in the Studio*
Paris, late 1936–early 1937
Aqua fortis, scraper and burin on industrial copper plate, second state. Positive proof printed on paper by Lacourière
32.2 × 25.4 cm
Musée national Picasso-Paris
Dation Pablo Picasso, 1979
MP2767
p. 79, left

Pablo Picasso
*Nude in the Studio*
Paris, late 1936–early 1937
Aqua fortis, scraper and burin on industrial copper plate, third state. Proof on coated paper, typographic impression by S.G.I.E., Paris, sheet folded in two
50.5 × 32.7 cm
Musée national Picasso-Paris
Dation Pablo Picasso, 1979
MP 2773
p. 79, right

Pablo Picasso (attributed to)
Olga Khokhlova reading in an armchair, Rue La Boétie, Paris, 1920
Period copy
Gelatin silver print
14 × 9 cm
Musée national Picasso-Paris
Donation Succession Picasso, 1992
APPH6653
p. 80, left

Pablo Picasso (attributed to)
Olga Khokhlova reclining on a bed beneath her portrait and other works, Rue La Boétie, Paris, 1920
Period copy
Gelatin silver print
14 × 9 cm
Musée national Picasso-Paris
Donation Succession Picasso, 1992
APPH6654
p. 80, right

Pablo Picasso (attributed to)
Olga Khokhlova seated at the piano, Rue La Boétie, Paris, 1920
Period copy
Gelatin silver print
14 × 9 cm
Musée national Picasso-Paris
Donation Succession Picasso, 1992
APPH6656
p. 81

Boris Kochno
Château de Boisgeloup, Gisors, autumn 1931
Gelatin silver print
33 × 30.5 cm
Musée national Picasso-Paris
Kochno-19
p. 82

Boris Kochno
Pablo Picasso and Olga Khokhlova in the studio at Boisgeloup, Gisors, autumn 1931
Gelatin silver print
33 × 30.5 cm
Musée national Picasso-Paris
Kochno-10
p. 83, top

Boris Kochno
Pablo Picasso leaving the studio at Boisgeloup, Gisors, autumn 1931
Gelatin silver print
33 × 30.5 cm
Musée national Picasso-Paris
Kochno-03
p. 83, bottom

Boris Kochno
*La Grande Statue (Tall Figure), Head of a Woman* and *Bust of a Woman* in the studio at Boisgeloup, Gisors, autumn 1931
Gelatin silver print
33 × 30.5 cm
Musée national Picasso-Paris
Kochno-23
p. 84, left

Boris Kochno
*Head of a Woman* and *Bust of a Woman* in the studio at Boisgeloup, Gisors, autumn 1931
Gelatin silver print
33 × 30.5 cm
Musée national Picasso-Paris
Kochno-15
p. 84, right

Boris Kochno
*Bust of a Woman* and *Head of a Woman* in the studio at Boisgeloup, Gisors, autumn 1931
Gelatin silver print
33 × 30.5 cm
Musée national Picasso-Paris
Kochno-02
p. 85

Pablo Picasso (attributed to)
In Picasso's sculpture studio at Boisgeloup: *La Grande Statue (Tall Figure)* and the plaster sculptures in progress *Head of a Woman* and *Bust of a Woman*, Gisors, 1931
Vintage print
Gelatin silver print
6.8 × 11.2 cm
Archives Olga Ruiz-Picasso, Fundación Almine y Bernard Ruiz-Picasso para el Arte, Madrid
p. 86

Brassaï (Gyula Halász)
The plaster sculpture *Head of a Woman*,
1931, in the studio at Boisgeloup,
Gisors, December 1932
Gelatin silver print
23 × 15.5 cm
Musée national Picasso-Paris
Acquisition, 1996
MP 1996-97
p. 87, left

Brassaï (Gyula Halász)
The plaster sculpture *Head of a Woman*,
1931, in the studio at Boisgeloup,
Gisors,
December 1932
Later copy, c. 1933
Gelatin silver print
22.8 × 16.2 cm
Musée national Picasso-Paris
Acquisition, 1996
MP 1996-96
p. 87, right

Brassaï (Gyula Halász)
The plaster sculpture *Bust of a Woman*,
1931, in the studio at Boisgeloup,
Gisors, December 1932
Period copy
Gelatin silver print
23 × 17.5 cm
Musée national Picasso-Paris
Acquisition, 1996
MP 1996-123
p. 88

Brassaï (Gyula Halász)
The plaster sculpture *Woman's Head,
Left Profile (Marie-Thérèse)*, 1931,
in the studio at Boisgeloup, Gisors,
December 1932
Gelatin silver print
21.3 × 17.5 cm
Musée national Picasso-Paris
Acquisition, 1996
MP 1996-100
p. 89

Brassaï (Gyula Halász)
The plaster sculpture *Reclining
Bather*, 1931, in front of a Greek,
statue in the studio at Boisgeloup,
Gisors, December 1932
Period copy
Gelatin silver print
23 × 17.5 cm
Musée national Picasso-Paris.
Acquisition, 1996
MP 1996-111
p. 90

Brassaï (Gyula Halász)
Plaster sculptures in the studio
at Boisgeloup, Gisors, December 1932
Later copy, c. 1950
Gelatin silver print
29 × 21.5 cm
Musée national Picasso-Paris
Acquisition, 1996
MP 1996-241
p. 91

Brassaï (Gyula Halász)
Plaster sculptures by night in the studio
at Boisgeloup, Gisors, December 1932
Later copy, c. 1950
Gelatin silver print
38.8 × 28.8 cm
Musée national Picasso-Paris
Acquisition, 1986
MP 1986-4
p. 92

Brassaï (Gyula Halász)
Façade of the Château de Boisgeloup
lit up at night by a car, Gisors,
December 1932
Later copy, 1950–60
Gelatin silver print
17.5 × 23.5 cm
Musée national Picasso-Paris
Acquisition, 1986
MP 1986-8
p. 93

The plaster sculpture *Woman with
a Vase* in progress in the studio
at Boisgeloup, Gisors, 1933
Gelatin silver print
19.5 × 18.4 cm
Musée national Picasso-Paris
Donation Succession Picasso, 1992
MP 1998-234
p. 94

Picasso next to the bronze sculpture
*Woman in the Garden* in the park
of Boisgeloup, c. 1932
Gelatin silver print
11.1 × 8.2 cm
Musée national Picasso-Paris
Donation Succession Picasso, 1992
APPH6494
p. 95

Brassaï (Gyula Halász)
Picasso's reflection in the mirror
over the fireplace in the apartment on
Rue La Boétie, Paris, December 1932
Later copy, 1945–50
Gelatin silver print
32.7 × 22.3 cm
Musée national Picasso-Paris
Acquisition, 1986
MP 1986-11
p. 96

Brassaï (Gyula Halász)
*Female Character*, 1930, soldered
iron sculpture adorned with toys
in the studio on Rue La Boétie, Paris,
December 1932
Period copy
Gelatin silver print
29.5 × 18.5 cm
Musée national Picasso-Paris
Acquisition, 1996
MP 1996-36
p. 97

Brassaï (Gyula Halász)
*Construction*, 1931, sculpture made
from the assemblage of a flower pot,
root, feather duster and horn, in the
studio on Rue La Boétie, Paris, 1932
Gelatin silver print
29 × 21 cm
Musée national Picasso-Paris
Acquisition, 1996
MP 1996-33
p. 98

Brassaï (Gyula Halász)
The rooftops of Paris from the studio
on Rue La Boétie, 1932–33
Later copy, c. 1950
Gelatin silver print
16.5 × 25.2 cm
Musée national Picasso-Paris
Acquisition, 1996
MP 1996-254
p. 99

Dora Maar
Pablo Picasso painting *Guernica*
in the Rue des Grands-Augustins
studio, Paris, May–June 1937
Gelatin silver print
14.5 × 11.5 cm
Musée national Picasso-Paris
Donation Succession Picasso, 1992
APPH1389
p. 100

Dora Maar
Pablo Picasso on a stepladder painting
*Guernica* in the Rue des Grands-
Augustins studio, Paris, May–June 1937
Period copy
Gelatin silver print
20.1 × 24.5 cm
Musée national Picasso-Paris
Acquired 1998, former Dora Maar
Collection
MP 1998-269
p. 103

Dora Maar
Pablo Picasso on a stepladder
next to *Guernica* in the Rue des
Grands-Augustins studio, Paris,
May–June 1937
Period copy
Gelatin silver print
20.7 × 20 cm
Musée national Picasso-Paris
Acquired 1998, former Dora Maar
Collection
MP 1998-283
p. 104, top

Dora Maar
Pablo Picasso painting *Guernica*
in the Rue des Grands-Augustins
studio, Paris, May–June 1937
Period copy
Gelatin silver print
20.7 × 20.2 cm
Musée national Picasso-Paris
Acquired 1998, former Dora Maar
Collection
MP 1998-280
p. 104, bottom

Dora Maar
*Guernica* in progress, seventh state,
in the Rue des Grands-Augustins
studio, Paris, May–June 1937
Period copy
Gelatin silver print
24 × 30.4 cm
Paris, musée national Picasso-Paris
Donation Succession Picasso, 1992
APPH1371
pp. 106–07

Pablo Picasso
*Portrait of Dora Maar, Full Face*
1936–37
*Cliché-verre*, white oil on transparent
glass plate
30 × 24 cm
Musée national Picasso-Paris
Dation, 1998, former Dora Maar
Collection
MP 1998-320
p. 108

Dora Maar / Pablo Picasso
*Portrait of Dora Maar, Full Face*,
first state
Paris, 1936–37
Period copy
Gelatin silver print
30 × 23.8 cm
Musée national Picasso-Paris
Dation, 1998, former Dora Maar
Collection
MP 1998-318
p. 109, top left

Dora Maar / Pablo Picasso
*Portrait of Dora Maar, Full Face*,
second state
Paris, 1936–37
Period copy
Gelatin silver print
29.7 × 24 cm
Musée national Picasso-Paris
Dation, 1998, former Dora Maar
Collection
MP 1998-321
p. 109, top right

Dora Maar / Pablo Picasso
*Portrait of Dora Maar, Full Face*,
third state
Paris, 1936–37
Period copy
Gelatin silver print
29.9 × 24 cm
Musée national Picasso-Paris
Dation, 1998, former Dora Maar
Collection
MP 1998-332
p. 109, bottom left

Dora Maar / Pablo Picasso
*Portrait of Dora Maar, Full Face*,
fourth state
Paris, 1936–37
Period copy
Gelatin silver print
30 × 24 cm
Musée national Picasso-Paris
Dation, 1998, former Dora Maar
Collection
MP 1998-333
p. 109, bottom right

Pablo Picasso
*Head of a Woman no. 3. Portrait of
Dora Maar*, Paris, January–June 1939
Aquatint and scraper on copper.
Scratched and varnished glass plate
30.2 × 24.2 cm
Musée national Picasso-Paris
Dation Pablo Picasso, 1979
MP 3532
p. 110, left

Pablo Picasso
*Head of a Woman no. 3. Portrait of
Dora Maar*, Paris, January–June 1939
Aquatint and scraper on copper.
Proof on paper
44.8 × 34.2 cm
Musée national Picasso-Paris
Dation Pablo Picasso, 1979
MP 2861
p. 110, right

Pablo Picasso
*Head of a Woman no. 7. Portrait of
Dora Maar*, Paris, January–June 1939
Drypoint and sandpaper on copper.
Proof on paper
45.2 × 33.8 cm
Musée national Picasso-Paris
Dation Pablo Picasso, 1979
MP 2819
p. 111, left

Pablo Picasso
*Head of a Woman no. 6. Portrait of
Dora Maar*, Paris, January–June 1939
Aquatint and scraper on copper.
Proof on paper
45 × 34.4 cm
Musée national Picasso-Paris
Dation Pablo Picasso, 1979
MP 2823
p. 111, right

Pablo Picasso
Profile of *Weeping Woman*,
Paris, 16 July 1937
*Cliché-film* (drypoint on flexible
negative)
Musée national Picasso-Paris
Dation, 1998, former Dora Maar
Collection
MP 1998-312
p. 112, left

Pablo Picasso
*Weeping Woman in front of a Wall*,
Paris, 22 October 1937
Sugar lift aquatint, drypoint and
scraping on copper plate, printed
on Auvergne Richard de Bas vellum
watermarked paper (numbered artist's
proof, second and final state)
50.5 × 40 cm
Museu Picasso, Barcelona
Gift of Galerie Louise Leiris, 1983
MPB 112.667
p. 112, right

Dora Maar / Pablo Picasso
*Portrait of Dora Maar in Profile*,
third state, 1936–37
Gelatin silver print
Musée national Picasso-Paris
Former Dora Maar Collection,
dation 1998
MP 1998-335
p. 113

Dora Maar
Series of portraits of Dora Maar
displayed in front of the painting
*Women at their Toilette* in the Rue des
Grands-Augustins studio, Paris, c. 1939
Gelatin silver print
29.8 × 23.7 cm
Musée national Picasso-Paris
Donation Succession Picasso, 1992
APPH1383
p. 114

Brassaï (Gyula Halász)
The plaster sculptures *Head
of a Woman (Dora Maar)*, *Man with
Sheep* and *Crouching Cat* in the
Rue des Grands-Augustins studio,
Paris, c. September 1943
Later copy, 1945
Gelatin silver print
30 × 20.5 cm
Musée national Picasso-Paris
Acquisition, 1986
MP 1986-33
p. 115

Brassaï (Gyula Halász)
Plaster cast *Imprint of the right hand
of Pablo Picasso*, 1937, in the Rue des
Grands-Augustins studio, Paris, 1943
Later copy, c. 1960
Gelatin silver print
23.5 × 17.8 cm
Musée national Picasso-Paris
Acquisition, 1996
MP 1996-237
p. 116

Brassaï (Gyula Halász)
Armchair and slippers in the
Rue des Grands-Augustins studio,
Paris, 6 December 1943
Later copy, c. 1965
Gelatin silver print
23 × 17.4 cm
Musée national Picasso-Paris
Acquisition, 1996
MP 1996-275
p. 117

Brassaï (Gyula Halász)
Pablo Picasso's hand mixing paint
with a brush on a newspaper in the
Rue des Grands-Augustins studio,
Paris, September 1939
Gelatin silver print
32.7 × 27.4 cm
Musée national Picasso-Paris
Acquisition, 1996
MP 1996-268
p. 118

Brassaï (Gyula Halász)
*Bull's Head*, sculpture made from
bicycle saddle and handlebars,
with 'arm from Easter Island' in
the Rue des Grands-Augustins studio,
Paris, c. 1943
Later copy, 1986
Gelatin silver print
23 × 30.5 cm
Musée national Picasso-Paris
Acquisition, 1986
MP 1986-18
p. 119

Brassaï (Gyula Halász)
Pablo Picasso searching for a painting
next to *Le Catalan* in the Rue des
Grands-Augustins studio, Paris,
September 1939
Later copy, c. 1975
Gelatin silver print
30.5 × 23.8 cm
Musée national Picasso-Paris
MP 1986-26
p. 120

Brassaï (Gyula Halász)
Pablo Picasso next to the large stove
in the Rue des Grands-Augustins
studio, Paris, September 1939
Later copy, c. 1968–70
Gelatin silver print
30.5 × 23.7 cm
Musée national Picasso-Paris
Acquisition, 1986
MP 1986-23
p. 121

Brassaï (Gyula Halász)
Pablo Picasso observing the oil on
canvas *Woman Sitting in a Chair* placed
on an easel in the Rue des Grands-
Augustins studio, Paris, September
1939
Gelatin silver print
23.3 × 40 cm
Musée national Picasso-Paris
Acquisition, 1996
MP 1996-267
p. 122

Brassaï (Gyula Halász)
Pablo Picasso posing as the painter
and Jean Marais as the model
in the Rue des Grands-Augustins
studio, Paris, 27 April 1944
Later copy, c. 1970
Gelatin silver print
30 × 40 cm
Musée national Picasso-Paris
Acquisition, 1986
MP 1986-31
p. 123

* Nick de Morgoli
Building on 7, Rue des Grands-
Augustins, Paris, 1947
Gelatin silver negative on celluloid film
5.7 × 5.5 cm
Bibliothèque Emmanuel Boussard, Paris
p. 124

Nick de Morgoli
Pablo Picasso with the Surrealist object
*Jamais*, by Óscar Domínguez, Paris,
1947
Gelatin silver negative on celluloid film
5.7 × 5.5 cm
Bibliothèque Emmanuel Boussard, Paris
p. 128

* Nick de Morgoli
Photograph of Paulo Ruiz-Picasso
and *Head of a Young Man*, Paris, 1947
Gelatin silver negative on celluloid film
5.7 × 5.5 cm
Bibliothèque Emmanuel Boussard, Paris
p. 129, top

Nick de Morgoli
The Surrealist object *Jamais*, by
Óscar Domínguez, Paris, 1947
Gelatin silver negative on celluloid film
5.7 × 5.5 cm
Bibliothèque Emmanuel Boussard, Paris
p. 129, bottom

* Nick de Morgoli
*Bust of a Woman* and *Woman
with Orange*, Paris, 1947
Gelatin silver negative on celluloid film
5.7 × 5.5 cm
Bibliothèque Emmanuel Boussard, Paris
p. 130, top

Nick de Morgoli
View of the Rue des Grands-Augustins
studio, Paris, 1947
Gelatin silver negative on celluloid film
5.7 × 5.5 cm
Bibliothèque Emmanuel Boussard, Paris
p. 130, bottom

Nick de Morgoli
Pablo Picasso with *The Painter and
his Model* and *Woman in Long Dress*,
Paris, 1947
Gelatin silver negative on celluloid film
5.7 × 5.5 cm
Bibliothèque Emmanuel Boussard, Paris
p. 131, top

* Nick de Morgoli
Pablo Picasso with *Woman in Long
Dress* and *Woman with a Knife in her
Hand and a Bull's Head*, Paris, 1947
Gelatin silver negative on celluloid film
5.7 × 5.5 cm
Bibliothèque Emmanuel Boussard, Paris
p. 131, bottom

* Nick de Morgoli
Pablo Picasso in the Rue des Grands-
Augustins studio, Paris, 1947
Gelatin silver negative on celluloid film
5.7 × 5.5 cm
Bibliothèque Emmanuel Boussard, Paris
p. 132

Nick de Morgoli
Pablo Picasso in the Rue des Grands-
Augustins studio, Paris, 1947
Gelatin silver negative on celluloid film
5.7 × 5.5 cm
Bibliothèque Emmanuel Boussard, Paris
p. 133

Nick de Morgoli
Correspondence hanging from the
ceiling in the Rue des Grands-Augustins
studio, Paris, 1947
Gelatin silver negative on celluloid film
5.7 × 5.5 cm
Bibliothèque Emmanuel Boussard, Paris
p. 134

Nick de Morgoli
The hands of Pablo Picasso, Paris, 1947
Gelatin silver negative on celluloid film
5.7 × 5.5 cm
Bibliothèque Emmanuel Boussard, Paris
p. 135

* Nick de Morgoli
Pablo Picasso and the owl Ubu,
Paris, 1947
Gelatin silver negative on celluloid film
5.7 × 5.5 cm
Bibliothèque Emmanuel Boussard, Paris
p. 136

* Nick de Morgoli
Pablo Picasso with a dove on his
shoulder, Paris, 1947
Gelatin silver negative on celluloid film
5.7 × 5.5 cm
Bibliothèque Emmanuel Boussard, Paris
p. 137

* Nick de Morgoli
Pablo Picasso with *Still Life on a Table*
and *Character Bust*, Paris, 1947
Gelatin silver negative on celluloid film
5.7 × 5.5 cm
Bibliothèque Emmanuel Boussard, Paris
p. 138

* Nick de Morgoli
Pablo Picasso with some of the works in
his collection, including *Marguerite*, by
Henri Matisse, and *Mythology, Studies
of Ancient Figures*, by Pierre-Auguste
Renoir, Paris, 1947
Gelatin silver negative on celluloid film
11.8 × 9.3 cm
Bibliothèque Emmanuel Boussard, Paris
p. 139

* Nick de Morgoli
Pablo Picasso handing a reproduction
of *David and Bathsheba* by Lucas
Cranach the Elder to Albert Skira,
with the lithograph *David and
Bathsheba after Lucas Cranach*
alongside it, Paris, 1947
Gelatin silver negative on celluloid film
5.7 × 5.5 cm
Bibliothèque Emmanuel Boussard, Paris
p. 140, top

* Nick de Morgoli
Pablo Picasso with Daniel-Henry
Kahnweiler, Albert Skira and his
secretary, Paris, 1947
Gelatin silver negative on celluloid film
5.7 × 5.5 cm
Bibliothèque Emmanuel Boussard, Paris
p. 140, bottom

* Nick de Morgoli
Paul Éluard, Alain Trutat, Pablo Picasso,
Jacqueline Trutat, Paulo Ruiz-Picasso
[and unidentified persons], Antibes,
August 1947
Gelatin silver negative on celluloid film
9.3 × 11.8 cm
Bibliothèque Emmanuel Boussard, Paris
p. 141

Robert Capa
Françoise Gilot followed by Pablo
Picasso holding a sunshade and by
Javier Vilató, Golfe-Juan, August 1948
Gelatin silver print
37 × 27 cm
Musée national Picasso-Paris
APPH273
p. 142

Michel Sima
Pablo Picasso standing in front
of *Still Life*, Antibes, 1946
Gelatin silver print
30.3 × 40.3 cm
Museu Picasso, Barcelona
p. 145, top

Roberto Otero
Pablo Picasso painting a ceramic
piece at the Madoura pottery, Vallauris,
11 August 1966
Gelatin silver print
30.2 × 40.4 cm
Museu Picasso, Barcelona
p. 145, bottom

Lucien Clergue
Brassaï visiting Pablo Picasso
at Notre-Dame-de-Vie, Mougins,
11 October 1969
Gelatin silver print
18.2 × 23.9 cm
Museu Picasso, Barcelona
p. 147

Michel Sima
Pablo Picasso with an owl in his hand
in front of his *Still Life with Owl and
Three Sea Urchins*, Antibes, 1946
Gelatin silver print
30.2 × 40.2 cm
Museu Picasso, Barcelona
p. 148, top

Michel Sima
Pablo Picasso in his studio at the
Château Grimaldi, Antibes, 1946
Gelatin silver print
29.8 × 40.1 cm
Museu Picasso, Barcelona
p. 148, bottom

Michel Sima
Pablo Picasso in front of his *Yellow
and Blue Faun Playing the Diaulos*
in his studio at the Château Grimaldi,
Antibes, 1946
Gelatin silver print
30.3 × 40.2 cm
Museu Picasso, Barcelona
p. 149

Robert Doisneau
Cropped portrait of Pablo Picasso
in the studio of Le Fournas, Vallauris,
September 1952
Gelatin silver print
18 × 24 cm
Musée national Picasso-Paris
Donation Succession Picasso, 1992
APPH543
p. 150

André Villers
Pablo Picasso at the Madoura pottery,
Vallauris, 1955
Gelatin silver print
40.2 × 30.3 cm
Museu Picasso, Barcelona
p. 151

Pierre Manciet
Jacques Prévert and Pablo Picasso
during the filming of Nicole Vedrès'
*La Vie commence demain* at the
Madoura pottery, Vallauris, 1949
Gelatin silver print
18 × 12.9 cm
Musée national Picasso-Paris
Donation Succession Picasso, 1992
APPH15239
p. 152, top left

Pierre Manciet
Jacques Prévert and Pablo Picasso
during the filming of Nicole Vedrès'
*La Vie commence demain* at the
Madoura pottery, Vallauris, 1949
Gelatin silver print
18.1 × 13 cm
Musée national Picasso-Paris
Donation Succession Picasso, 1992
APPH15210
p. 152, top right

Pierre Manciet
Jacques Prévert and Pablo Picasso
during the filming of Nicole Vedrès'
*La Vie commence demain* at the
Madoura pottery, Vallauris, 1949
Gelatin silver print
18 × 12.9 cm
Musée national Picasso-Paris
Donation Succession Picasso, 1992
APPH15208
p. 152, bottom left

Pierre Manciet
Jacques Prévert and Pablo Picasso
during the filming of Nicole Vedrès'
*La Vie commence demain* at the
Madoura pottery, Vallauris, 1949
Gelatin silver print
18.1 × 13 cm
Musée national Picasso-Paris
Donation Succession Picasso, 1992
APPH15209
p. 152, bottom right

Pierre Manciet
Jacques Prévert and Pablo Picasso
during the filming of Nicole Vedrès'
*La Vie commence demain* at the
Madoura pottery, Vallauris, 1949
Gelatin silver print
18 × 12.9 cm
Musée national Picasso-Paris
Donation Succession Picasso, 1992
APPH15240
p. 153, top left

Pierre Manciet
Jacques Prévert and Pablo Picasso
during the filming of Nicole Vedrès'
*La Vie commence demain* at the
Madoura pottery, Vallauris, 1949
Gelatin silver print
18 × 13 cm
Musée national Picasso-Paris
Donation Succession Picasso, 1992
APPH15207
p. 153, top right

Pierre Manciet
Jacques Prévert and Pablo Picasso
during the filming of Nicole Vedrès'
*La Vie commence demain* at the
Madoura pottery, Vallauris, 1949
Gelatin silver print
15.2 × 13 cm
Musée national Picasso-Paris
Donation Succession Picasso, 1992
APPH3527
p. 153, bottom

Gjon Mili
Pablo Picasso drawing with a light pen
at La Galloise, Vallauris, August 1949
Gelatin silver print
33.9 × 26.1 cm
Musée national Picasso-Paris
Donation Succession Picasso, 1992
APPH1416
p. 154

Gjon Mili
Pablo Picasso drawing a bull with a
light pen at La Galloise, Vallauris, 1949
Gelatin silver print
34.2 × 26.5 cm
Musée national Picasso-Paris
Donation Succession Picasso, 1992
APPH1414
p. 155

Gjon Mili
Pablo Picasso drawing a running man
with a light pen at La Galloise, Vallauris,
1949
Gelatin silver print
34 × 26.5 cm
Musée national Picasso-Paris
Donation Succession Picasso, 1992
APPH1411
p. 156

Gjon Mili
Pablo Picasso drawing with a light pen
at La Galloise, Vallauris, 1949
Gelatin silver print
33.9 × 26.5 cm
Musée national Picasso-Paris
Donation Succession Picasso, 1992
APPH2779
p. 157

Arnold Newman
Pablo Picasso in the studio of
Le Fournas, Vallauris, 2 June 1954
Gelatin silver print
24.6 × 13 cm
Musée national Picasso-Paris
Donation Succession Picasso, 1992
APPH2496
p. 158

Michel Mako
The plaster sculpture *Pregnant Woman*
with *Little Girl Jumping Rope* in
progress at the studio of Le Fournas,
Vallauris, 1950
Gelatin silver print
17.2 × 12.1 cm
Musée national Picasso-Paris
Donation Succession Picasso, 1992
APPH10237
p. 159

Douglas Glass
Portrait of Pablo Picasso in the studio
of Le Fournas, Vallauris, c. 1952
Gelatin silver print
26 × 22.8 cm
Musée national Picasso-Paris
Donation Succession Picasso, 1992
APPH865
p. 160

Robert Doisneau
Pablo Picasso with his arms crossed
next to a stove surmounted by the
sculpture *Head* (for *Woman in Long
Dress*) in the studio of Le Fournas,
Vallauris, September 1952
Gelatin silver print
24.5 × 18 cm
Musée national Picasso-Paris
Donation Succession Picasso, 1992
APPH540
p. 161

Edward Quinn
Pablo Picasso sitting next to the wood
assemblage *The Child* in the studio at
La Californie, Cannes, 1956
Gelatin silver print
24 × 18.2 cm
Musée national Picasso-Paris
Donation Succession Picasso, 1992
APPH1674
p. 162

Leopoldo Pomés
Interior of the Studio at La Californie,
Cannes, 1 February 1958
Gelatin silver print with selenium bath
30 × 40 cm
Col·lecció Leopoldo Pomés
p. 163

Leopoldo Pomés
Interior of La Californie, Cannes,
1 February 1958
Gelatin silver print with selenium bath
30 × 40 cm
Col·lecció Leopoldo Pomés
p. 164

Leopoldo Pomés
Pablo Picasso with the sculptures
*Bather, Pregnant Woman* and *Woman
Leaning on her Elbow* at La Californie,
Cannes, 1 February 1958
Gelatin silver print with selenium bath
30 × 40 cm
Col·lecció Leopoldo Pomés
p. 165

Lucien Clergue
Pablo Picasso in the studio at La
Californie with the painting made for
Henri-Georges Clouzot's film *Le Mystère
Picasso (The Mystery of Picasso)*,
Cannes, 4 November 1955
Gelatin silver print
24 × 18 cm
Museu Picasso, Barcelona
p. 166

Lucien Clergue
The studio at La Californie, Cannes,
4 November 1955
Gelatin silver print
38.2 × 30.4 cm
Museu Picasso, Barcelona
p. 167

André Villers
The studio at La Californie with the
sculpture *Man with Joined Hands*,
Cannes, 1958
Gelatin silver print
30.5 × 33.8 cm
Musée national Picasso-Paris
Donation André Villers, 1987
MP 1987-116
p. 168

Bill Brandt
Portrait of Pablo Picasso at
La Californie, Cannes, October 1956
Gelatin silver print
23 × 19.8 cm
Musée national Picasso-Paris
Donation Succession Picasso, 1992
APPH220
p. 169

David Douglas Duncan
Pablo Picasso, Paulo Ruiz-Picasso
and Jacqueline Roque organising
a collection at the Château de
Vauvenargues, 1959
Modern digital inkjet copy
50 × 60 cm
Museu Picasso, Barcelona
p. 170

David Douglas Duncan
Pablo Picasso facing *Still Lifes* at the
Château de Vauvenargues, April 1959
Modern digital inkjet copy
50 × 60 cm
Museu Picasso, Barcelona
p. 171

Lucien Clergue
The studio of Notre-Dame-de-Vie,
Mougins, 12 October 1969
Gelatin silver print
23.9 × 18.2 cm
Museu Picasso, Barcelona
p. 172

Brassaï (Gyula Halász)
Pablo Picasso next to the bronze
sculpture *Man with a Lamb* in the
garden of Notre-Dame-de-Vie, Mougins,
8 July 1966
Gelatin silver print
30 × 22.6 cm
Musée national Picasso-Paris
Acquisition, 1996
MP 1996-338
p. 173

Roberto Otero
Pablo Picasso with a sculptor's apron,
Mougins, August 1966
Gelatin silver print
40.5 × 30.3 cm
Museu Picasso, Barcelona
p. 174

Roberto Otero
Pablo Picasso in a yellow dressing
gown showing the painting *Matador*
at Notre-Dame-de-Vie, Mougins,
25 October 1970
Later copy, 1987
Cibachrome
44.7 × 29.9 cm
Musée national Picasso-Paris
Acquisition, 1989
MP 1989-7 (5)
p. 175

André Villers
Pablo Picasso in the garden at
La Californie with superimposed
cut-outs, Cannes, 1961
40 × 30.2 cm
Musée national Picasso-Paris
Donation Succession Picasso, 1992
APPH2283
p. 176

Pablo Picasso
*Dog,* Málaga, c. 1890
Hand-cut paper
6 × 9.2 cm
Museu Picasso, Barcelona
Gift of Pablo Picasso, 1970
MPB 110.239R
p. 178, left

Pablo Picasso
*Dove,* Málaga, c. 1890
Hand-cut paper
5 × 8.5 cm
Museu Picasso, Barcelona
Gift of Pablo Picasso, 1970
MPB 110.239
p. 178, right

André Villers
*Diaulos Players,* photogram made
with silhouettes cut out by Pablo
Picasso, Vallauris or Cannes,
between 1954 and 1961
Period copy
Gelatin silver print
40 × 30 cm
Musée national Picasso-Paris
Donation Succession Picasso, 1992
APPH2166
p. 179

André Villers
*Man with Bird and Diaulos Player,*
photogram made with silhouettes
cut out by Pablo Picasso, Vallauris
or Cannes,
between 1954 and 1961
Period copy
Gelatin silver print
39 × 30 cm
Musée national Picasso-Paris
Donation Succession Picasso, 1992
APPH2310
p. 180

André Villers
*Figures in the Form of a Face on a
White Background,* photogram made
with silhouettes cut out by Pablo
Picasso, Vallauris or Cannes,
between 1954 and 1961
Period copy
Gelatin silver print
30 × 23.8 cm
Musée national Picasso-Paris
Donation Succession Picasso, 1992
APPH2282
p. 181

Pablo Picasso / André Villers
*Mask,* hand-cut by Pablo Picasso from
a photogram by André Villers made
with silhouettes cut out by Pablo
Picasso, Vallauris, c. 1954
Period copy
Hand-cut gelatin silver print
39 × 25 cm
Musée national Picasso-Paris
Donation Succession Picasso, 1992
MP 2005-4
p. 182, top left

Pablo Picasso / André Villers
*Mask,* hand-cut by Pablo Picasso from
a photogram by André Villers made
with silhouettes cut out by Pablo
Picasso, Vallauris, c. 1954
Period copy
Hand-cut gelatin silver print
37 × 27.6 cm
Musée national Picasso-Paris
Donation Succession Picasso, 1992
APPH2360(1)
p. 182, top right

André Villers
*Mask,* hand-cut by Pablo Picasso from
a photogram by André Villers made
with silhouettes cut out by Pablo
Picasso, Vallauris, c. 1954
Period copy
Gelatin silver print
40 × 30.4 cm
Musée national Picasso-Paris
Donation Succession Picasso, 1992
APPH2106
p. 182, bottom left

André Villers
*Mask,* hand-cut by Pablo Picasso from
a photogram by André Villers made
with silhouettes cut out by Pablo
Picasso, Vallauris, c. 1954
Period copy
Gelatin silver print
40 × 30 cm
Musée national Picasso-Paris
Donation Succession Picasso, 1992
APPH2178
p. 182, bottom right

André Villers
*Mask,* photogram tacked to the wall,
made with a silhouette cut out by
Pablo Picasso, Vallauris or Cannes,
between 1954 and 1961
Period copy
Gelatin silver print
40 × 30.5 cm
Musée national Picasso-Paris
Donation Succession Picasso, 1992
APPH2288
p. 183, top left

André Villers
*Mask,* photogram made with
silhouettes cut out by Pablo Picasso,
Vallauris or Cannes, between 1954
and 1961
Period copy
Gelatin silver print
40.2 × 30.6 cm
Musée national Picasso-Paris
Donation Succession Picasso, 1992
APPH2327
p. 183, top right

André Villers
*Profile and Head of Bull,* photogram
made with silhouettes cut out by
Pablo Picasso, Vallauris or Cannes,
between 1954 and 1961
Period copy
Gelatin silver print
19 × 16.3 cm
Musée national Picasso-Paris
Donation Succession Picasso, 1992
APPH2238
p. 183, bottom left

André Villers
*Woman's Head in Profile,* photogram
made with a silhouette cut out by
Pablo Picasso, 13 December 1960
Period copy
Gelatin silver print
40 × 30.3 cm
Musée national Picasso-Paris
Donation Succession Picasso, 1992
APPH2346
p. 183, bottom right

* Douglas Glass
Picasso seated next to the plaster
sculpture *The Goat* in the studio of
Le Fournas, Vallauris, c. 1952
Gelatin silver print
6.3 × 5.5 cm
Musée national Picasso-Paris
Donation Succession Picasso, 1992
APPH876
p. 184

Pablo Picasso
*Goat's Head on a Table*
Paris, 17, 18 and 20 January 1952
Sugar lift aquatint and scraping on
copper plate, printed on Arches vellum
watermarked paper (Sabartés proof,
third and final state)
57 × 75.5 cm
Museu Picasso, Barcelona
Gift of Jaime Sabartés, 1962
MPB 70.256
p. 186, left

Pablo Picasso
*Goats and Sketches of Figures,* Horta
de Sant Joan, August 1898, and
Barcelona, c. 1898
Conté crayon and graphite pencil
on paper
32.3 × 24.5 cm
Museu Picasso, Barcelona
Gift of Pablo Picasso, 1970
MPB 110.787
p. 186, top right

Pablo Picasso
*Goat*
Paris, 1943
Torn paper
38 × 16.1 cm
Musée national Picasso-Paris
Acquisition, 1998
MP 1998-14
p. 186, bottom right

Pablo Picasso
*Bacchanal II*
Cannes, 6 December 1959 (II)
Lithograph. Lithographic crayon on
zinc plate, printed on Arches vellum
watermarked paper (Sabartés proof)
50.5 × 66 cm
Museu Picasso, Barcelona
Gift of Jaime Sabartés, 1962
MPB 70.084
p. 187, top

Pablo Picasso
*Dancing Centaur, Black Background*
October 1948
Lithograph. Lithotint and scraping
on transfer paper transferred to stone,
printed on Arches vellum watermarked
paper (Sabartés proof)
50 × 65.7 cm
Museu Picasso, Barcelona
Gift of Jaime Sabartés, 1962
MPB 70.054
p. 187, bottom

André Villers
*Goat in Profile,* photogram made with
a silhouette cut out by Pablo Picasso,
Vallauris or Cannes, between 1954
and 1961
Period copy
Gelatin silver print
30.3 × 40 cm
Musée national Picasso-Paris
Donation Succession Picasso, 1992
APPH2228
p. 188, top row left

André Villers
*Goat in Profile,* photogram made with
a silhouette cut out by Pablo Picasso,
Vallauris or Cannes, between 1954
and 1961
Period copy
Gelatin silver print
39.4 × 40 cm
Musée national Picasso-Paris
Donation Succession Picasso, 1992
APPH2199
p. 188, top row right

André Villers
*Goat in Profile,* photogram made with
a silhouette cut out by Pablo Picasso,
Vallauris or Cannes, between 1954
and 1961
Period copy
Gelatin silver print
30 × 40 cm
Musée national Picasso-Paris
APPH2227
p. 188, second row left

André Villers
*Goat in Profile,* photogram made with
a silhouette cut out by Pablo Picasso,
Vallauris or Cannes, between 1954
and 1961
Period copy
Gelatin silver print
30.5 × 40 cm
Musée national Picasso-Paris
Donation Succession Picasso, 1992
APPH2225
p. 188, second row right

André Villers
*Goat in Profile,* photogram made with
a silhouette cut out by Pablo Picasso,
Vallauris or Cannes, between 1954
and 1961
Period copy
Gelatin silver print
30.3 × 40 cm
Musée national Picasso-Paris
Donation Succession Picasso, 1992
APPH2214
p. 188, third row left

André Villers
*Goat in Profile,* photogram made with
a silhouette cut out by Pablo Picasso,
Vallauris or Cannes, between 1954
and 1961
Period copy
Gelatin silver print
30.3 × 40 cm
Musée national Picasso-Paris
Donation Succession Picasso, 1992
APPH2207
p. 188, third row right

André Villers
*Goat in Profile*, photogram made with
a silhouette cut out by Pablo Picasso,
Vallauris or Cannes, between 1954
and 1961
Period copy
Gelatin silver print
30.3 × 40 cm
Musée national Picasso-Paris
Donation Succession Picasso, 1992
APPH2224
p. 188, bottom row left

André Villers
*Goat in Profile*, photogram made with
a silhouette cut out by Pablo Picasso,
Vallauris or Cannes, between 1954
and 1961
Period copy
Gelatin silver print
30.5 × 40 cm
Musée national Picasso-Paris
Donation Succession Picasso, 1992
APPH2222
p. 189, top row left

André Villers
*Goat in Profile*, photogram made with
a silhouette cut out by Pablo Picasso,
Vallauris or Cannes, between 1954
and 1961
Period copy
Gelatin silver print
30.2 × 39.8 cm
Musée national Picasso-Paris
Donation Succession Picasso, 1992
APPH2220
p. 189, top row right

André Villers
*Goat in Profile*, photogram made with
a silhouette cut out by Pablo Picasso,
Vallauris or Cannes, between 1954
and 1961
Period copy
Gelatin silver print
30.2 × 39.8 cm
Musée national Picasso-Paris
Donation Succession Picasso, 1992
APPH2211
p. 189, second row left

André Villers
*Goat in Profile*, photogram made with
a silhouette cut out by Pablo Picasso,
Vallauris or Cannes, between 1954
and 1961
Period copy
Gelatin silver print
30.3 × 40 cm
Musée national Picasso-Paris
Donation Succession Picasso, 1992
APPH2244
p. 189, second row right

André Villers
*Goat in Profile*, photogram made with
a silhouette cut out by Pablo Picasso,
Vallauris or Cannes, between 1954
and 1961
Period copy
Gelatin silver print
30.4 × 40 cm
Musée national Picasso-Paris
Donation Succession Picasso, 1992
APPH2203
p. 189, third row left

André Villers
*Goat in Profile*, photogram made with
a silhouette cut out by Pablo Picasso,
Vallauris or Cannes, between 1954
and 1961
Period copy
Gelatin silver print
30.2 × 39.9 cm
Musée national Picasso-Paris
Donation Succession Picasso, 1992
APPH2209
p. 189, third row right

André Villers
*Goat in Profile*, photogram made with
a silhouette cut out by Pablo Picasso,
Vallauris or Cannes, between 1954
and 1961
Period copy
Gelatin silver print
30.3 × 39.7 cm
Musée national Picasso-Paris
Donation Succession Picasso, 1992
APPH2219
p. 189, bottom row left

André Villers
*Goat in Profile*, photogram made with
a silhouette cut out by Pablo Picasso,
Vallauris or Cannes, between 1954
and 1961
Period copy
Gelatin silver print
39.4 × 40 cm
Musée national Picasso-Paris
Donation Succession Picasso, 1992
APPH2200
p. 189, bottom row right

André Villers
The bronze sculpture *The Goat*
and Esmeralda in the garden of
La Californie, Cannes, c. 1957
Gelatin silver print
23.9 × 30.2 cm
Musée national Picasso-Paris
Donation Succession Picasso, 1992
APPH1884
p. 190

Studio Chevojon
The sculpture *The Goat* in progress at
the studio of Le Fournas, Vallauris, 1950
Gelatin silver print
12.4 × 17.1 cm
Musée national Picasso-Paris
Donation Succession Picasso, 1992
APPH10280
p. 191

Robert Doisneau
*The Fate Line*: Pablo Picasso at
Vallauris, 1952
Gamma Rapho
Musée national Picasso-Paris
p. 192

Pablo Picasso
*Painter at Work*
Mougins, 31 March 1965
Oil and Ripolin on canvas
100 × 81 cm
Museu Picasso, Barcelona
Acquisition, 1968
MPB 70.810
p. 194

Pablo Picasso
*Smoker with a Beard*
Mougins, 27 August 1964 (II)
Sugar lift aquatint with mordant and
inked in colours *à la poupée* on copper
plate, printed on Auvergne Richard de
Bas laid watermarked paper (Sabartés
proof)
56.5 × 40.2 cm
Museu Picasso, Barcelona
Gift of Jaime Sabartés, 1966
MPB 70.367
p. 195, left

Pablo Picasso
*Smoker with Green Cigarette*
Mougins, 22 August 1964 (II)
Soft varnish and inked in colours
*à la poupée* on copper plate, printed
on Auvergne Richard de Bas vellum
watermarked paper (Sabartés proof)
78.8 × 57.9 cm
Museu Picasso, Barcelona
Gift of Jaime Sabartés, 1966
MPB 70.375
p. 195, right

Robert Doisneau
Portrait of Pablo Picasso in the studio of
Le Fournas, Vallauris, September 1952
Gelatin silver print
17.8 × 22.8 cm
Musée national Picasso-Paris
Donation Succession Picasso, 1992
APPH542
p. 196

Robert Doisneau
Pablo Picasso showing touched-up
picture on page 33 of the May 1951
issue of *Vogue* magazine in the
bedroom at La Galloise, Vallauris,
September 1952
Gelatin silver print
24.2 × 18.3 cm
Musée national Picasso-Paris
Donation Succession Picasso, 1992
APPH554
p. 197

Robert Doisneau
Françoise Gilot and Pablo Picasso
seated at a table in La Galloise,
Vallauris, September 1952
Gelatin silver print
24 × 18 cm
Musée national Picasso-Paris
Donation Succession Picasso, 1992
APPH545
p. 198

David Douglas Duncan
Pablo Picasso and Manuel Pallarès
at La Californie, Cannes, 1960
Gelatin silver print
39.5 × 29.9 cm
Museu Picasso, Barcelona
p. 199

Joan Fontcuberta
*Pablo Picasso portrayed by
André Villers in Mougins, 1962*
Photograph manipulated. Project
'Artist and Photography' 1995–99
Barcelona, 1995
Gelatin silver bromide print
28 × 18 cm
Col·lecció Joan Fontcuberta
p. 200

André Villers
Pablo Picasso in a bonnet staring
at himself in a mirror while André Villers
looks into his Rolleiflex camera at
La Californie, Cannes, 1955
Period copy
Gelatin silver print
30.3 × 24 cm
Musée national Picasso-Paris
Donation Succession Picasso, 1992
APPH1950
p. 204

Lucien Clergue filming Pablo Picasso in
the lounge of Notre-Dame-de-Vie
during the shooting of *Picasso: guerre,
amour et paix (Picasso: War, Peace,
Love)*, Mougins, 11 October 1969
Gelatin silver print
18 × 12.1 cm
Museu Picasso, Barcelona
p. 205, top

Roberto Otero
Pablo Picasso in a photographic
session at Notre-Dame-de-Vie,
Mougins, 1968–69
Gelatin silver print
30.2 × 40.4 cm
Museu Picasso, Barcelona
p. 205, bottom

Roberto Otero
Pablo Picasso and Christian Zervos
during a photo session at Notre-Dame-
de-Vie, Mougins, 15 February 1968
Gelatin silver print
40.4 × 30.3 cm
Museu Picasso, Barcelona
p. 206

David Douglas Duncan
Pablo Picasso working on a plate
for *La Tauromaquia*, Cannes, 1957
Modern digital inkjet copy
50 × 60 cm
Museu Picasso, Barcelona
p. 207

Cecil Beaton
Portraits of Pablo Picasso in the
apartment on Rue La Boétie, Paris, 1933
Gelatin silver print
25.3 × 20.3 cm
Musée national Picasso-Paris
MPPH2885
p. 208

Este libro se publica con motivo de la exposición *Picasso, la mirada del fotógrafo*, que se presenta en el Museu Picasso de Barcelona del 6 de junio al 24 de septiembre de 2019 / This book has been published on the occasion of the exhibition *Picasso, The Photographer's Gaze*, presented at the Museu Picasso de Barcelona from 6 June to 24 September 2019

## Exposición / Exhibition

**Comisariado general / Chief Curator**
Emmanuel Guigon

**Comisariado científico / Scientific Curator**
Violeta Andrés

**Coordinación / Coordination**
Mariona Tió
Julieta Luna

**Registro / Registrar**
Anna Fàbregas
Anna Rodríguez

**Conservación preventiva / Conservation**
Reyes Jiménez
Anna Vélez
Blanca López de Arriba

**Prensa y comunicación / Press and Communication**
Anna Bru de Sala
Montse Salvadó

**Difusión digital / Online Content**
Anna Guarro
Mireia Llorella

**Diseño expositivo / Exhibition Design**
Pedro Azara & Tiziano Schürch

**Diseño gráfico / Graphic Design**
Fran Romero

**Montaje / Installation**
Art per cent
Tempo
Xyloformas
Marc Imatge

**Iluminación / Lighting Design**
ILM Barcelona

**Transporte / Transport**
Feltrero

## Publicación / Publication

**Concepto / Concept**
Violeta Andrés

**Responsable de la edición / Editor in Chief**
Bettina Moll

**Coordinación editorial / Editorial Coordination**
Cristina Vila
María Aguilera Aranaz (La Fábrica)

**Documentación gráfica / Graphic Documentation**
Júlia Azcunce

**Traducción / Translation**
Miguel Marqués (del francés al castellano / from French to Spanish)
Philip Sutton (del francés y del castellano al inglés / from French and Spanish to English)

**Corrección / Proofreading**
María Aguilera Aranaz (castellano / Spanish)
Erica Witschey (inglés / English)

**Proyecto gráfico y maqueta / Graphic Design and Layout**
Lacasta Design

**Producción / Production**
La Fábrica

**Preimpresión / Prepress**
Lucam

**Impresión / Printing**
Brizzolis

**Encuadernación / Binding**
Ramos

**Distribución / Distribution**
La Fábrica
Verónica, 13
28014 Madrid
T.+34 91 360 13 20
edicion@lafabrica.com
www.lafabrica.com

## La Fábrica

**Presidente / Chairman**
Alberto Anaut

**Vicepresidente / Vice-Chairman**
Alberto Fesser

**Director General / Managing Director**
Álvaro Matías

**Directora Editorial / Editorial Content Manager**
Camino Brasa

**Director de Desarrollo Editorial / Publishing Development Manager**
César Martínez-Useros

**Director de Distribución / Distribution Manager**
Raúl Muñoz

Este catálogo está disponible también en edición catalana y francesa / This book is also available in Catalan and French

Museu Picasso de Barcelona
ISBN castellano / English
978-84-948685-8-0

ISBN català / français
978-84-948685-9-7

Depósito Legal / Legal Deposit
B14136-2019

La Fábrica
ISBN castellano / English
978-84-17769-15-4

Depósito Legal / Legal Deposit
M-19001-2019

ISBN català / français
978-84-17769-16-1

Depósito Legal / Legal Deposit
M-19002-2019

Museu Picasso
Montcada, 15-23
Barcelona 08003
Información (34) 93 256 30 00

museupicasso@bcn.cat
www.museupicasso.bcn.cat
www.facebook.com/ MuseuPicassoBarcelona
twitter.com/museupicasso
www.blogmuseupicassobcn.org

Créditos fotográficos / Illustration Credits

Imagen de la cubierta /
Cover photograph:

Cecil Beaton
Retratos de Picasso en el
apartamento de la rue La Boétie,
París, 1933 (detalle) /
Portraits of Pablo Picasso
in the apartment on Rue La Boétie,
Paris, 1933 (detail)